증보판

알기쉬운 인물화

앤드류 루미스 지음 · 권은주 옮김

증보판

알기쉬운 인물화

초판 1쇄 발행 2020년 10월 05일
3쇄 발행 2024년 01월 02일

지은이 앤드류 루미스
옮긴이 권은주
발행인 백명하
발행처 도서출판 이종
출판등록 제 313-1991-16호
주소 서울시 마포구 월드컵북로1 50 3층
전화 02-701-1353
팩스 02-701-1354

편집 권은주
표지 디자인 박재영
디자인 김승연 박재영
기획 마케팅 백인하 신상섭 임주현
경영지원 김은경

ISBN 978-89-7929-316-6 (13650)

* 본 책은 1992년에 출간되었던 『알기쉬운 인물화』의 증보판입니다.
* 책값은 뒤표지에 표기되어 있습니다.
* 도서출판 이종은 작가님들의 참신한 원고를 기다리고 있습니다.
* 이 도서는 친환경 식물성 콩기름 잉크로 인쇄하였습니다.

미술을 읽다, 도서출판 이종
WEB www.ejong.co.kr
BLOG blog.naver.com/ejongcokr
INSTAGRAM @artejong

지은이
앤드류 루미스 William Andrew Loomis, 1892~1959년

미국의 일러스트레이터, 작가 및 미술 강사. 상업적인 작품으로 코카콜라, 럭키 스트라이크, 켈로그 등 수많은 대형 회사 광고의 일러스트를 담당하고, 코스모폴리탄, 레드북, 세터데이 이브닝 포스트, 레이디스 홈 등 당대 유명 잡지와 신문에서 활약하기도 했지만, 그가 집필한 미술 교육서로 더욱 이름을 알렸다. 작고한 이후에도 그의 사실적인 작품은 알렉스 로스, 딕 지오다노, 그리고 스티브 리브 등 수많은 대중 화가들에게 영향을 주고 있다. 저서로는 〈알기 쉬운 기초 드로잉〉, 〈알기 쉬운 얼굴과 손 드로잉〉, 〈알기 쉬운 인물 일러스트〉, 〈알기 쉬운 크리에이티브 일러스트〉등이 있다.

*QR코드를 스캔하시면 앤드류 루미스의 다양한 작품을 감상 하실 수 있습니다.

알기쉬운 인물화

앤드류 루미스 지음 · 권은주 옮김

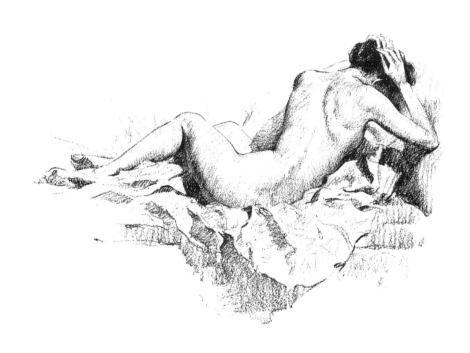

EJONG

CONTENTS

인물화의 첫걸음

뼈와 근육

CHAPTER 3

블록, 평면, 단축법, 그리고 조명

CHAPTER 4

실제 인물 그리는 방법과 순서

CHAPTER 5

서있는 인물

CHAPTER 6

움직이는 인물 : 회전과 비틀기

CHAPTER 10

누워있는 인물

CHAPTER 11

머리, 손, 발

CHAPTER 12

옷을 입은 인물

CHAPTER 13

스케치 연습

시작하는 글

나는 오랜 세월동안 인물화에 대해 더 자세히 다룬 책이 필요하다고 생각해왔다. 내가 아는 젊은 미술관계자들이 유익한 책을 펴내기를 기다려왔다. 내가 생각하는 유익한 책이란 저자의 능력은 물론, 실제로 광고 미술 분야에서 경험이 많은 사람이 쓴 책이다. 나 또한 이 일을 시작했을 무렵, 내 작품을 파는데 도움이 될 만한 정보를 얼마나 애타게 찾았는지 지금도 잘 기억하고 있다. 미술 분야에서 성공하지 못하면 뭔가 다른 일을 찾아야만 하는 상황이었다.

많은 사람들이 가눌 수 없는 충동에 사로잡혀 미술이라는 언어로 소통하고 싶어 한다. 그리고 나에게 기회만 주어진다면 이 일을 업으로 삼고 싶다고 하는 사람들에게 조금의 도움을 주고 싶다고 생각한다. 여러분이 지금까지 해온 일을 나 역시 겪어왔기 때문이다. 나는 지금까지의 경험으로 여러분들이 원하고 또 필요로 할 정보를 수집할 수 있었다. 훌륭한 작품에서 뭔가를 발견하고 실제 가치를 골라내어 그것을 실제로 응용하는 일은 언제나 어려운 일이다. 나는 미술은 단순한 기술 지식보다는 심리적으로 접근해야 더 성공할 가능성이 크다고 믿고 있으며 또 이제까지 심리적 접근은 강조된 적 없었기 때문에 그런 점에서도 여러분들에게 도움이 되리라 생각한다.

나는 이 책의 독자는 단순히 그림을 그리는 일에 흥미가 있는 정도가 아니라 유능하면서도 진정한 작가가 되길 진심으로 원하는 사람이라고 생각한다. 펜과 연필로 자신을 표현하고 싶다는 강한 욕구를 가지고 있고 또 그 욕구에 따라 뭔가 해야겠다고 생각하는 그런 독자 말이다. 재능은 개인 능력을 특별하게 나타내고 싶다는 지칠 줄 모르는 욕망이 동반되지 않으면 아무 의미가 없다. 그리고 재능은 장애를 몇 번이고 뛰어넘는데 힘이 될 수 있도록 부단한 노력을 수반해야 한다고 생각한다.

미술가를 움직이게 하는 〈동기〉란 무엇인지 알아보겠다. 드로잉은 작품 가운데 아무리 작은 부분이라도 그곳에 메시지가 있고 목적이 있으며 해야 할 일이 있다는 전제에서 출발한다. 그 메시지를 나타낼 수 있는

가장 직접적인 답, 가장 간결한 해석은 무엇인가. 주제를 파악하고 가장 중요한 요점을 나타내는 것이 심리적인 접근법의 순서이다. 작품의 표면 어디든 전체의 목적과 관련해서 그것이 중요한지 아닌지를 자주 생각하게 될 것이다. 미술가는 이를 열심히 관찰한 뒤 무엇을 보고 어떻게 느꼈는지 그 중요성을 그림으로 말해준다. 그림 속 가장 중요한 것을 강조하고 중요하지는 않아도 없으면 안 되는 것도 넣는다. 가장 중요한 인물의 얼굴 주변이 선명하도록 대비 효과를 주는 등, 인물의 감정을 나타내는 방법과 포즈를 가장 중요한 주제에 맞도록 기법을 찾는다. 모든 기법을 구사해서 제일 먼저 인물에 주목이 집중되도록 해야 한다. 즉, 단지 그곳에 존재하는 것을 수동적으로 받아들이는 것이 아니라 열심히 생각하고 기획해야 하는 것이다. 미술사에서 실물과 아주 똑같이 외관을 그려내는 재능으로 보는 이를 놀라게 하고 세간의 관심을 불러일으켰던 일들은 최근까지도 빈번했다. 그러나 오늘날에는 컬러 사진과 성능 좋은 사진기가 발전하면서 사람들이 사실주의 미술에 식상함을 느끼게 되었고, 미술가들은 단순한 정물화적 표현만으로는 불충분하다고 느끼게 되었다. 눈에 보이는 사실을 확실하게 규명하고, 감정적이며 동시에 드라마틱하게 표현하여 음미하고 단순화하여 그림 속에 배치하고, 강조를 더해주는 방향으로 향하는 길 밖에 없는 것이다. 어떻게 그릴지는 10%에 지나지 않는다. 나머지 90%는 무엇을 그릴 것인가이다. 그림의 색조 값도 바탕도 디테일도 모든 것을 실물과 똑같이 그렸다고 한다면, 사진과 다를 바 없어져서 아무것도 덧붙일 수 없어진다. 그림을 그려 넣는 작업에는 확산과 가장자리 부분의 색채 혹은 색조 값을 비슷하게 하는 것, 디테일의 단순화 또는 생략이 필요하다. 강조를 하려면 반대로 보다 더 날카롭게 하고 대비 효과를 더하고 디테일을 구체적으로 그리는 등의 방법을 추가해야 한다.

나는 이번 기회에 독자 여러분에게 그림 제작 과정에서 여러분이 어느 정도 중요한 위치에 있는지를 알려주고 싶다. 즉 여러분의 성격, 개성이 첫째이다. 그림은 그린 이 자신의 부산물인 것이다. 여러분이 그린 그림의 모든 것은 여러분의 일부에 지나지 않고 또 그

래야만 한다. 그림은 그린 이의 지식, 경험, 관찰 기호, 취미, 사색의 반영인 것이다. 그러므로 자신에 대해 정신을 집중해야 하며, 이는 여러분이 공부한 심리적인 접근법으로 나타날 것이다. 내가 이를 이해하는 데에는 일생이 걸렸다. 그러므로 그림 이야기에 들어가기에 앞서 자기 자신을 확실히 아는 것이 얼마나 중요한지, 그림은 여러분이 잡고 있는 연필에서가 아니라 자기 자신에게서 탄생하는 것임을 이해하는 것이 얼마나 중요한지 강조해두고 싶다.

학창 시절에 나는 어딘가에 나만의 미술 방식이 있다고 생각하고 미술가가 되었다. 분명 공식은 있었지만 책 속에 있는 것은 아니었다. 이 방식은 자립하면서 늘 배워 나가는 용기이고 스스로의 길을 걸으면서 동료에게서 배우고 자기 자신의 생각을 실험하고 관찰하는 과정을 되풀이함으로써 스스로 엄격하게 단련시키는 것이다. 내가 지금까지 읽은 책 중에는 이 용기를 최대로 발휘할 수 있도록 힌트를 주는 책은 없었다. 아마 그것은 책으로 쓰기에는 적합하지 못하다고 생각되어 왔기 때문이겠지만 저자가 그리는 이의 개성이나 테크닉을 다루는 것보다 더 중요한 것이 있다고 생각했기 때문일 것이다. 예술은 냉철한 과학과는 전혀 다른 방식으로 사물들을 다루며 인간적인 요소가 전부이다. 나는 여러분과 확실한 신뢰 관계를 맺고 오랜 세월 지내온 미술 세계로 여러분을 안내할 것이다. 솔직히 나는 개인적인 경험 이상의 것은 모른다. 그러나 개인의 경험이 정말 풍부하다면 다른 사람이 부딪칠 여러 가지 문제에 대해 예상할 수 있다. 나는 여러 가지 사실을 분류하고 나에게 도움이 되었던 기본적인 원칙을 제시할 수 있다. 필요한 조건은 거의 보편적인 것이고 내 경험도 다른 동년배들의 평균적인 경험과 별다른 차이가 없으므로 내 작품을 제시하기도 했다. 실제로 내 시점, 또는 기술적인 접근 등은 이차적인 것이며 개개인이 자유로이 결정하고 마음껏 자신을 표현할 수 있는 쪽이 바람직하다. 내 경험의 예시는 일반적인 필요조건을 분명하게 하기 위한 것 뿐이다.

우선 첫 번째로 상품성 있는 인물화는 좋은 그림임이 분명하다. 직업화가에게 〈좋은 그림〉이라는 말은 초심자가 생각하는 것 이상의 의미가 있다. 사람들이 「과연」하고 고개를 끄덕이게 만드는 동시에 뭔가 호소하는 것이 있어야 한다. 실물 그대로의, 혹은 보통 비

율이 아닌 이상적인 비율이어야 한다. 원근법은 일정한 눈높이 내지 시점에 융합된 것이어야 한다. 해부학적으로는 직접 눈에 보이는 모습과 천이나 옷 속에 숨겨진 모습이 정확히 똑같아야 한다. 빛과 그림자는 실물 모습을 나타내듯 표현해야 한다. 인물의 움직임이나 몸짓, 드라마틱한 느낌, 표정이나 감정은 충분한 설득력을 갖춰야 한다. 좋은 그림은 우연히 이루어지는 것도 아니고 순간적으로 영감이 떠올라 생겨난 것도 아니다. 좋은 그림은 많은 요인이 상호작용하는 것으로 마치 미묘한 외과 기구와 같은 표현수단의 일부인 것이다. 표현수단이 잘 다듬어지고 나서야 비로소 영감이나 개인의 감정이 살아나는 것이다. 그러나 아무리 훌륭한 예술가라도 〈실패작〉을 만들게 된다. 실패한 것은 버리거나 개작된다. 예술가는 왜 그 그림이 실패작이 되었는지 밝히기 위해 비판적으로 검토해야 한다. 보통 예술가는 기본적으로 원점으로 돌아가게 된다. 좋은 작품이 기본적인 부분에서 우수한 것처럼 실패작은 기본적인 부분에서 결함이 있기 때문이다.

따라서 인물화에 관해 정말 도움이 되는 책은 해부학적 검토와 같은 한 가지 면만을 다룬 것보다는 그림에 필요한 모든 기본요소를 탐구하고 그것들이 상호조화를 이루고 있는 책이다. 미술적인 면이나 시장성, 묘사의 기술 등의 문제에 대해서도 고찰해야 한다. 그렇지 않으면 독자들은 극히 일부의 정보만 얻게 되고 만다.

나는 이 책의 독자들을 미술을 업으로 삼을 수 있느냐 없느냐하는 문제에 직면해 있는 젊은 미술가로 상정하려고 한다. 기술적으로 충분한 능력을 갖추면 수입은 보장받는다. 그런 점에서 여러분의 수입은 여러분의 능력 향상에 비례해서 증대된다. 다른 분야와 마찬가지로 실용미술 분야에서도 최고의 자리에 가까워질수록 사람 수는 적어진다. 신선하고 특이한 진짜 재능이 있다면 광고대리점도 잡지사도 석판화 공방도 기꺼이 문을 열어 줄 것이다. 그러나 유감스럽게도 우리 대부분은 처음에는 평범한 능력만 갖추고 있으며 뛰어난 광고 미술가들의 대다수도 처음에는 지극히 평범한 능력만을 지니고 있었다.

솔직히 나는 미술대학에 들어가고 2주 후에 집으로 돌아가라는 권고를 받았다. 이 경험 때문에 나는 재능이 별로 없는 초심자에게 관대하고 그들을 가르치는 일에 남보다 더 많은 관심을 가지고 있다. 개성적인 표

현은 미술가에게 큰 재산이 된다. 모방하는 것 자체를 목표로 그리는 것만큼 치명적인 과오는 없다. 다른 사람의 스타일을 이용하는 것은 혼자서 걸을 수 있을 때까지의 지팡이에 불과하다. 해부학, 원근법의 가치는 변하지 않지만 그것을 적용하는 새로운 방법은 끊임없이 탐구해야 한다. 여기서 가장 큰 문제는 개성을 기르는 확실한 기초를 여러분에게 제시하는 일이다. 나는 기술 습득의 첫 단계에서 표현에 필요한 기반을 닦기 위해 남의 그림을 모방을 많이 할 필요가 있다고 생각한다. 그러나 미술 또는 공예의 어느 분야에서나 각자가 경험을 쌓아야 발전해나갈 수 있다. 가장 좋은 경험은 스스로 노력하고 관찰하고 연마하고 책을 읽고 선배에게 배우는 일이다. 이 경험과 함께 일에 관한 지식도 형성되는 것이고 이 과정은 끝이 없다. 새로운 창조적인 사고라는 것은 낡은 사고의 변형인 것이다.

이 책에서는 실제 인물을 다루고 있으며 그 구조와 관련된 운동을 몇 종류로 나누어 다룰 것이다. 옷을 입은 인물을 이해하기 위해 누드를 그려보고자 한다. 체적과 용적을 가진 것으로써의 빛과 그림자를 다루고 우리들이 잘 알고 있는 공간에 있는 인물에 대해 생각해보고자 한다. 그리고 빛은 무엇을 위해 있는지, 또 빛에 의해 형태 및 여러 방향의 면이 어떤 영향을 받는지를 설명하겠다. 얼굴과 그 구조에 대해서는 별도로 고찰하려 한다. 즉 독자 여러분의 그림이 창조적이면서 동시에 설득력을 갖추도록 하기 위한 기초를 제공하고자 하는 것이다. 해석, 유형, 포즈, 드라마틱한 느낌, 의상, 액세서리 등 모든 것을 이해하게 될 것이다. 그릴 인물이 광고용이든, 삽화든, 포스터나 달력용이든 여러분에게 필요한 기본 지식에서 크게 동떨어지지 않을 것이다. 테크닉은 그리 중요치 않다. 생동감의 질(작품에 그려 넣고자 하는 이상적인 것) 쪽이 훨씬 중요하다. 그러므로 기본만 익히면 의상이나 상황설정의 선택과 판단은 저절로 이루어지는 것이다. 아무리 가장 멋진 의상도 인물이 보잘 것 없으면 아무런 빛을 발하지 못한다. 구성이 정확하지 않은 얼굴에 표정이나 감정을 그리는 것은 무리다. 색을 잘 칠하려면 빛이나 색의 값에 대해 약간의 지식이 있어야 하고 인물의 구조만을 그리려 할 때도 정확한 원근법에 의해 그리는 법을 배우지 않으면 안 된다. 여러분이 할 일은 주변의 일상적인 소재를 미화하고 이상화하는 것이다.

이 책은 처음부터 끝까지 독자 여러분의 손을 잡아주는 것을 목적으로 하고 있지만, 산 정상까지 끌어올려 놓은 다음부터의 일은 여러분에게 맡기겠다. 나는 내가 알고 있는 최고의 모델을 고용해 그림을 그렸지만 보통 젊은 미술가의 제한된 수입으로는 그렇게 할 수 없다는 것을 알고 있다. 만약 여러분이 이 책 속의 내 작품의 선을 베끼고 색조를 흉내 내기 위한 것만으로 생각하지 않고 책 속 모델이 여러분을 위해 포즈를 취하고 있다고 생각하고 공부한다면 마지막에는 많은 것을 얻게 될 것이다. 또 이 책 옆에 스케치북을 놓고 한 페이지, 한 페이지 읽어 나가도록 권하고 싶다. 그림 그 자체보다 그림 뒤에 있는 의미를 찾으라는 것이다. 읽으면서 열심히 연필을 움직여도 좋다. 이 책의 인물을 되도록 많이 변형해 보는 것도 좋을 것이다. 이미지가 떠오르면 러프로 그려보고 모든 움직임을 그려보는 것이 좋다. 학교 밖에서 진짜 모델을 그려볼 수 있다면 반드시 여기서 배운 기초를 충분히 활용해 보아야 한다. 여러분이 사진을 찍을 수 있거나 사진을 찍어줄 사람이 있다면 사진을 보고 거기에 여러분의 이상을 더해 인물화를 그려보는 것도 좋은 방법이다.

제일 먼저 이 책 전체를 읽어보는 것도 그림 과정 전체를 아는 좋은 방법일지 모른다. 정물화 같은 다른 종류의 그림은 윤곽선, 면, 빛과 그림자에 대한 모든 형태의 보편적인 문제점들의 예를 제공해줄 것이다.

밝은 것에서 어두운 것까지의 다양한 색조를 나타내려면 부드러운 연필을 사용하는데 익숙해져야 한다. 색이 옅고 흐리며 회색을 띤 그림은 실제로는 상품 가치가 전혀 없다. 펜과 제도용 먹 잉크로 덧칠해 그리는 일은 재밌을 뿐 아니라 상품가치로까지 연결된다. 펜은 약간 부드러운 것을 사용하고 선을 그을 때는 결코 종이에 대고 눌러서는 안 된다. 눌러 사용하면 종이에 펜이 걸려서 잉크가 튈 우려가 있기 때문이다. 목탄은 연습을 위한 좋은 매체이고 도화지나 레이아웃 용지를 사용하는 것이 좋다.

이 책을 여러분 자신에게 가장 적합한 방법으로 사용해주길 바란다.

제1장은 실제 인물화의 도입부로 후에 우리들이 쌓아올려 갈 것의 기초 작업에 대해 다루겠다. 특히 이 부분은 레이아웃 디자이너와 미술가가 모델이나 밑그림

을 사용하지 않고 인물을 그려야 하는 스케치나 러프, 아이디어 기록, 동작이나 포즈의 지시를 준비하는데 도움이 될 것이다. 이것은 작품을 그리기 전 사전 작업에 해당하며 미래의 고객들에게 좋은 평판을 받을 수 있게 해줄것이다. 절호의 기회이므로 매우 중요한 작업인 것이다. 미술가는 작품 제작에 본격적으로 착수하기 전에 원근법이나 공간배치, 혹은 그 밖의 문제로 혼란을 초래하지 않기 위해 빈틈없는 준비를 해야 한다.

이 장은 이 책 내용 중 가장 중요하고 저자가 심혈을 기울인 부분이므로 최대한 집중하여 공부하도록 한다.

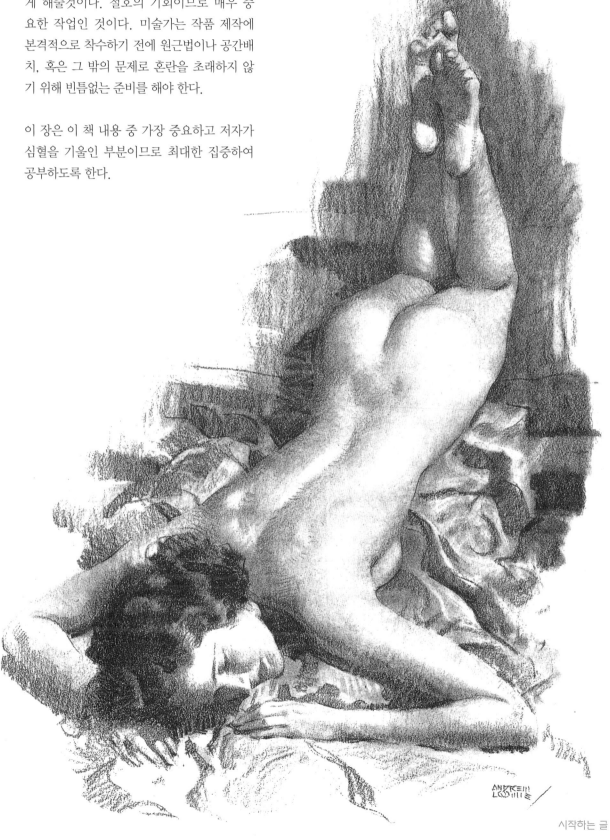

인물화의 첫걸음

이 책의 시작 즈음하여 인물화를 그리는 사람이 활약할 수 있는 광범위한 영역에 주목해보고자 한다. 신문의 만화 혹은 단선화를 비롯해 각종 포스터, 디스플레이, 잡지광고, 책 커버나 삽화에서 미술 분야에 이르기까지 그 영역은 참으로 넓다. 인물화는 미술로 소득을 버는 데에 폭넓은 기회를 마련해준다. 또 이러한 용도는 모두 서로 관련되어 있기 때문에 한 분야에서 성공하는 것은 다른 분야로의 성공과 연결된다.

이는 이들 용도의 상호 관련은 작품의 용도가 무엇이든 모든 인물화를 적용할 수 있기 때문이다. 그 결과 인물화를 그리는 사람은 좋은 작품만 그리면 안정된 시장을 확보할 수 있는 대단히 좋은 조건이 된다. 물건을 팔려면 광고를 하지 않으면 안 되고 광고를 하려면 매력적인 일러스트가 들어간 잡지나 광고판 그 밖의 매체가 필요하다. 그러므로 미술가를 필요로 하게 되는 것이다.

인물화는 무한하게 변화할 수 있으며 끝없이 넓고 항상 새로운 자극이 풍부하기 때문에 가장 예술적인 매력이 넘치는 미술 장르이다. 인물화는 생활 속의 인물을 다루며 표정, 감정, 몸짓, 주변, 인물 해석의 인간의 모든 면에 대해 다룬다. 인물화만큼 변화가 풍부하고 풍미 있으며 지루하지 않은 것이 있을까? 내가 이런 말을 하는 것은 여러분에게 목적지에 도착하기만 하면 만사가 잘 풀릴 것이라는 자신감을 주고 싶기 때문이다.

넓은 의미로 말하면 미술이란 하나의 언어이고 다른 수단으로는 잘 표현할 수 없는 메시지이다. 미술로는 어느 물건이 어떤 형태를 하고 있고 어떤 식으로 사용할 수 있는지 전달할 수 있다. 옷, 심지어는 다른 시대의 관습 또한 묘사할 수 있다. 전쟁 포스터로 보는 이를 선동할 수 있으며, 잡지 주인공들을 생동감 있게 표현할 수도 있다. 머리로 생각한 것을 시각화할 수 있기 때문에 실제로 벽돌을 쌓아올리기 전 완성된 건물을 예상해볼 수 있다.

일찍이 화가가 작은 방에 틀어박혀 이상을 위해 은둔하던 시대가 있었다. 주제는 사과를 쌓아 놓은 접시만으로 충분했다. 그러나 오늘날의 미술은 우리 생활과 떼려야 뗄 수 없는 것이 되었고 인기 화가들은 세상과 떨어져 살 수 없게 되었다. 일정한 방법으로 일정한 목적을 위해 마감날짜를 지키며 일을 하지 않으면 안 되는 것이다.

사람들의 새로운 관심사를 관찰하여야 한다. 어디서나 전형적인 특징의 인물을 발견하여 그 특징과 실제 사람들을 구분되는 디테일에 익숙해져야 한다. 빛과 그림자, 모양과 색상에 관해 건성으로 대하는 태도란 무엇인가? 불만족스럽고 허망한 느낌의 선이란 무엇인가? 감정과 관련된 몸짓이란 무엇인가? 왜 어린 아이의 얼굴은 귀엽고 어떤 성인의 얼굴은 수상쩍고 의심스럽게 보이는가? 여러분은 이러한 물음에 대한 답을 찾고 그것을 명확하게 밝힐 수 있어야 한다. 이러한 지식을 얻기 위해서는 스스로 관찰하고 이해해야 한다.

주변을 주의 깊게 관찰하는 습관을 갖자. 인물화는 주위 사물의 디테일을 그릴 줄 알아야 성공적으로 그릴 수 있기 때문에 지금부터라도 사물의 〈분위기〉를 조성해주는 디테일을 관찰하는데 주의를 기울여야 한다.

주변 환경을 잘 살펴보자

중요한 디테일을 관찰하는 방법을 익히자. 머리 모양에 주의를 기울이는 정도로는 부족하다. 왜 정장을 입은 여자는 짧은 바지나 슬랙스를 입었을 때와 달라 보이는 것일까, 그녀가 앉았을 때 어떤 식으로 드레스에 주름이 지는가에 관심을 가져야 한다.

감정적인 몸짓이나 표정을 자세히 관찰해 보자. 어떤 소녀가 「어머, 멋져!」라고 말할 때, 어떤 식으로 손을 펼치는가. 혹은 「너무 피곤해!」라고 말하면서 소파에 앉을 때 어떻게 다리를 뻗는가. 어머니가 소아과 의사에게 「어떻게 안 될까요?」라고 호소할 때 어떤 표정을 짓는가. 또는 의사가 「자, 이제 다 나았어요.」라고 말할 때 어린아이가 어떤 표정을 짓는가. 좋은 그림을 그리려면 단순한 테크닉, 그 이상이 필요하다.

성공한 화가는 거의 전부 기술적 능력을 향상시키는 특별한 흥미, 충동 또는 정열을 가지고 있다. 이는 종종 생활의 일면 속에 녹아들어 있기도 하다. 예를 들면 헤럴드 폰 슈미트[1]는 야외, 전원생활, 말, 개척자, 드라마, 액션을 너무 좋아했다. 그의 작품은 그의 상상력이 잘 녹아들어들어 있다. 해리 앤더슨[2]은 늙은 시골의사나 작고 흰 오두막집과 같은 전형적인 미국인 정서를 사랑한다. 위대한 인물화가, 노먼 록웰[3]은 평생 긍지를 가지고 일을 해온 울퉁불퉁하고 투박한 장인의 팔이나 세월이 흐른 낡은 구두를 좋아한다. 그의 인간에 대한 상냥하고 사려 깊음은 놀라운 테크닉과 조화를 이루어 미술계에서 그의 지위를 굳건하게 해주고 있다. 존 휘트컴[4]이나 알 파커[5]가 일러스트 분야에서 일인자로 활약할 수 있었던 것은 1900년대 미국의 젊음을 통렬하게 묘사할 수 있었기 때문이다. 클라크 형제는 옛 서부 개척 시대를 즐겨 그려 그 방면에서는 가장 큰 성공을 거두었다. 모드 팡겔은 아기를 좋아해서 아주 예쁘게 그린다. 이들은 모두 자기 안의 재능으로 정상의 위치를 차지했으며, 물론 모두 그림을 잘 그려 유명해졌다.

경력을 얻으려고 유명한 미술가의 〈조수〉가 되는 것은 별로 권하고 싶지 않다. 조수가 된 사람들은 대부분 실망한다. 고용주의 휘황찬란한 실적을 위해 계속 착실히 노동하느라 자신을 위해 생각하거나 관찰할 수 없게 되기 때문이다. 언제나 꿈만 꿀 뿐이고 열등감만 쌓여 자기도 모르게 남을 흉내 내는데 급급해져 버리게 된다. 미술가에게는 지켜야할 직업적인 비밀 따위는 아무것도 없다는 것을 기억해두길 바란다. 나는 종종 학생들에게 「만약 다른 사람의 작업을 바라보기만 해서는 그 사람을 능가할 수 없다!」라고 얘기하곤 한다. 그런 식으로 성공해서는 안 된다. 각자의 개성은 미스터리라고 할 수 있다. 미술가는 자신의 〈비밀〉을 잘 모르고 있을 수 있다. 분명 기초는 마스터해야 하지만, 다른 사람이 그리는 모습만 아무리 바라봐봤자 결코 그릴 수 없다. 여러분 스스로의 표현방식을 찾아야 한다.

이제부터 자기가 어떻게 살아왔는지 생각해보아라. 여러분이 농장에서 자랐다면 농촌의 생활을 그리는 편이 성공할 확률이 높다. 오랫동안 일상생활에서 익힌 구체적인 지식들을 무시해서는 안 된다. 자칫 자신의 체험이나 지식을 경시하기 쉬우며 생활 배경을 지루하고 형편없다고 생각하기 쉽다. 그러나 이런 생각은 큰 오해이다. 배경이 없다면 그림의 소재는 아무것도 생기지 않는다. 부유하게 자란 화가가 호화롭게 장식된 배경을 그릴 수 있는 것과 마찬가지로 가난한 환경에서 자란 화가는 거칠고 황폐한 집을 아름답게 그릴 수 있는 것이다. 실제 생활을 잘 알고 있다면 공감도 많이 얻을 수 있다. 오늘날 광고나 대부분의 일러스트는 세련되고 스마트한 것이 요구되지만 최근의 경향을 살펴보면 비곤한 환경에서 나고 자란 것이 핸디캡이 되지 않는다는 것을 알 수 있을 것이다.

미술가 대부분은 수요에 따라 어떤 그림이라도 그릴 수 있는 준비가 되어있어야 한다. 그러나 점점 가장 잘 그리는 분야의 그림이 선택받게 될 것이다. 만약 여러분이 자기 그림이 유형화되거나 한 부류에만 속

하지 않길 원한다면 그림 범위를 넓히기 위해 열심히 노력해야 한다. 즉, 넓은 의미의 회화 원칙(모든 사물에는 비율이 있고 삼차원에 존재하며 질감, 색, 빛과 그림자가 있다)을 배우고 정물이나 동물, 혹은 새틴이나 양모 니트와 같은 특이한 질감을 요구하는 주문이 들어오더라도 당황하지 않아야 한다.

사물을 관찰하는 법을 익히면 어떤 요구든 기술적으로 큰 부담이 되지 않는다. 어떤 형태의 묘사라도 어떻게 사물에 빛이 닿고 색조 값이나 색에 영향을 주는가에 대해 기초가 되어있기 때문이다. 또 자신이 잘 모르는 주제는 항상 연구해야 한다. 그리고 실제로 그림을 그리거나 색을 칠하는 시간만큼 적절한 자료를 얻는 데에도 시간을 할애해야 한다.

선화와 유화는 기본이 같다. 그러나 일반적으로 선화는 유화에서 얻을 수 있는 명암, 터치, 면, 또 입체감의 미묘한 표현을 그대로 시도해볼 수 없을 것이다. 어떤 매체를 이용하든 같은 문제로 고민하게 될 것이다. 수평선과 시점을 생각해야 하고 적절한 길이, 폭, 깊이로 그려야 하고(평면에 그릴 경우), 간단히 말해 이 책에서 말하고 있는 여러 가지 요소에 대해 생각해야 하는 것이다.

[1] Harold von Schmidt(1893–1982), 미국의 잡지, 인테리어 전문 일러스트레이터
[2] Harry Anderson(1906–1996), 미국의 일러스트레이터이자 명예의 일러스트레이터 홀 멤버
[3] Norman Rockwell(1894–1978), 미국의 화가이며 삽화가. 『The Saturday Evening Post』에 47년간 표지그림을 그렸고, 『Look』지에 삽화를 기고하는 등 20세기 변화하는 미국사회와 미국인들의 일상을 그림으로 표현
[4] Jon Whitcomb(1906–1988), 미국의 일러스트레이터. 매력적인 젊은 여성의 그림으로 유명하며 유명 잡지에 할리우드 스타들의 기사와 스케치들을 기고했다.
[5] Al Parker(1906–1985), 미국의 일러스트레이터. 여성 잡지 『Home Journal』에 오랫동안 표지 그림을 그려 중산층 여성들의 삶을 표현

누드의 기본

인물 누드는 인물화의 기초로, 어떤 인물화를 배우든 도움이 된다. 옷을 입거나 천 등에 가린 인물을 그리려면 그 아래의 인체 구조나 형태에 대한 지식이 꼭 필요하다. 인물을 조립할 수 없다면 인물화가로든 화가로든 성공하기 어렵다. 신이 주신 몸을 보는 것은 죄악이라고 생각한다면 미술 분야에서 성공하려는 생각은 깨끗이 포기하는 것이 좋다.

사람은 누구나 남성이든 여성이든 이성의 인물상은 구조나 겉모습이 근본적으로 다르기 때문에(예를 들어 커트 머리를 한 여성이 슬랙스를 입고 있다고 해도 남성이 바지를 입은 모습과는 다르다) 양쪽의 수많은 차이를 분석하지 않고 인물화를 배우려고 하는 것은 어리석은 일이다. 상업미술 대부분의 분야에서 활동했던 내 경험에 비춰보면 인물화를 그릴 필요가 있는 미술관계의 일이라면 누드에 대한 연구가 꼭 필요하다. 누드에 대한 연구가 빠진 작업과정은 시간 낭비이다. 실제 수업은 실물 모델을 보고 배워야 하는 것이기 때문에 나도 모델 대신으로 삼을 수 있는 그림을 열심히 모아둘 생각이다.

선이란 무엇인가

그림은 크게 선에 의한 것과 면에 의한 것, 두 종류로 나뉜다. 선화에는 평면도 같은 디자인이나 축척도 이에 포함된다. 면에 의한 그림은 사물의 부피나 3차원적 성질을 종이나 캔버스의 평면에 그리는 것이다. 선

화는 빛이나 그림자를 고려할 필요가 없지만 면화는 이를 끊임없이 염두에 두어야 한다. 그렇지만 빛과 그림자가 없어도 인물을 평면적으로 또는 윤곽만으로 그릴 수도 있고 양감을 표현하는 일까지 가능하다. 그러므로 처음에는 평면적으로 인물을 그리도록 한다. 즉 비례를 그리고 평면에 곡선을 주고 나서 빛과 그림자로 공간적인 양감을 표현하는 것이다.

인간의 눈은 명암에 의한 양감의 표현(모델링)보다 윤곽이나 경계선을 먼저 느낀다. 사물의 형태에 외형선이 있는 것이 아니라 하나의 시점에서 볼 수 있는 외형의 실루엣이 있는 것이다. 이를 보고 외곽선을 긋게 되는 것이다. 외곽선은 원래 평면적 화법에 속하지만 빛과 그림자를 이용하는 경우에도 쓰인다.

외곽선을 안 그려도 되는 때는 다른 물체의 윤곽이 뚜렷하거나, 색조 값을 이용하여 형태를 확실하게 할 수 있을 경우이다.

윤곽과 선의 차이는 확실하게 이해해야 한다. 윤곽은 사물의 끝이다. 윤곽은 형태의 예리한 경계부분(직육면체의 경계)인 경우도 있지만 둥그스름하면서 점점 사라져가는 경계부분(공의 윤곽)인 경우도 있다. 기복이 있는 풍경에서처럼 하나의 다른 윤곽 위에 여러 개의 윤곽들이 지나가기도 한다. 인물을 선화로 그릴 때, 풍경화처럼 그리더라도 입체적인 형태의 효과를 위해 단축시켜 그릴 필요가 있다. 인물화의 외곽선을 곡선으로 그려 입체적인 느낌을 낼 수는 없다. 두 종류의 선, 즉 형태의 주위에 구불구불 흐르는 것 같은 리듬 있는 선과 이와 대조적으로 안정적이고 구조를 확실하게 하기 위한 똑바르거나 각이 있는 선을 사용해야 하는 것이다.

선은 무한하게 변화를 줄 수 있지만 단조로운 선도 있다. 만약 여러분이 처음에 구부러진 철사 같은 선을 그렸다고 해서 실망할 필요는 없이 선의 굵기를 달리해서 덧그리면 된다. 매우 밝은 부분에 윤곽을 그릴 때 가는 선을 이용해도 좋고, 아예 생략해도 좋다. 색이 짙고 인상이 강한 것을 그릴 때는 좀 더 굵고 힘 있게 그린다. 외곽선이 가는 그림은 창의적이고 표현력이 풍부한 그림이 될 수 있다.

연필을 쥐고 천천히 종이를 향해 손을 움직여 보자. 지금 여러분이 그리고 있는 선이 〈자유스런 선〉이고 〈리드미컬한 선〉이다. 이번에는 연필을 엄지와 집게 손가락으로 가볍게 쥐고 섬세하게 그려보자. 이 선은 〈변화를 줄 수 있는 선〉이다. 그 다음에는 아주 똑바르게 선을 그을 수 있는지 확인하고 그을 수 있다면 평행선을 그려보자. 이 선이 〈계획 선〉이다.

선에는 여러분이 평생 고민하며 연구해도 다 알지 못할 정도로 많은 변화를 줄 수 있다. 그림을 그리다가 난관에 부딪쳤을 때, 끊임없이 되새겨 봐야 하는 것이 선이라는 점을 기억해두자. 어떤 종류의 선을 사용하는지에 따라 각자의 개성을 표현할 수 있다.

다시 인물로 이야기를 옮겨, 이상적인 인체의 신장과 폭의 비례는 어느 정도일까? 이상적인 인체의 서있는 자세는 18쪽에서와 같이 직사각형에 정확히 맞아 들어가야 한다. 인체를 잴 때 가장 간단하고 편리한 단위는 머리이다. 보통의 인간은 이상적이라 여기는 신체 등신인 8등신에서 머리 반 정도 키가 부족한 7.5등신이다. 그러므로 8등신을 절대적 척도로 여길 필요는 없다. 여러분이 생각하는 이상적인 인간은 어떤 비례이든 상관없이 대개 키가 클 것이다. 18~21쪽에 여러 가지 비례의 예시를 제시해 두었다. 그때그때 상황에 따라 비례를 바꿀 수 있도록 잘 보아두길 바란다. 이들 그림을 잘 연구하여 필요할 때 언제라도 인물을 그릴 수 있도록 실제로 그려보는 연습을 해두는 것이 좋다. 일부 화가는 여기에 제시한 것보다 다리를 길게 그리는 것을 좋아한다. 그러나 원근법에 의해 발목이 아래로 향해 그려지면 길이가 더해져서 대개 정확한 길이가 된다.

초보자의 작품

초보자의 작품 대부분이 비슷비슷해 보인다는 것은 주목할 가치가 있다. 왜 비슷해 보이는지 분석하면서 다음과 같은 특징을 알게 되었다. 이 목록과 여러분 자신의 작품을 비교해서 뭔가 개선할 수 있는 특징을 찾아보았으면 한다.

1. 전체적으로 회색이 감돈다.
 우선 질 좋은 검은색이 나오도록 부드러운 연필을 사용한다.
 주제 가운데 검은 부분을 선택하여 확실하고 강하게 그린다.
 검은 부분과 대조를 이루는 흰 부분 또는 매우 밝은 부분은 여백을 그대로 남겨둔다.
 밝은 부분에 회색을 너무 짙게 하지 않는다.
 밝은 부분의 주위를 선으로 감싸지 않는다.

2. 자질구레한 가는 선을 남용했다.
 선을 주저하지 말고 단숨에 그린다.
 작은 〈얼룩진 획〉을 많이 이용해 그림자를 만들지 않는다.
 입체감이나 그림자를 표현할 때에는 연필을 수평이 되게 기울이고 연필심의 배(뾰족하지 않은 부분)를 사용한다.

3. 머리 전체 가운데 얼굴의 위치가 좋지 않다.
 머리를 구성하는 선은 무엇인가, 얼굴이 머리에서 어느 정도의 크기를 차지하고 있는가를 연구해 본다(머리 부분 그리기 참조).
 얼굴을 적당한 크기로 구성한다.

4. 그림을 문지르거나 더럽히거나, 둘둘 말아둔다.
 고정액을 뿌린다. 얇은 종이에 그릴 경우 두꺼운 대지에 고정시킨다.
 용지 표면을 절대 상하게 하지 않는다. 표면에 상처가 생기면 최악이므로 이미 그렇게 되었다면 다시 그린다. 작품은 평평한 상태로 둔다.

백지 상태로 남은 부분은 지우개로 정성껏 지워 깨끗이 해둔다.

5. 하나의 그림에 너무 많은 재료를 사용했다.
 주제를 하나의 재료로 그린다. 유성 크레파스와 연필, 혹은 파스텔과 그 밖의 것을 함께 사용하지 않는다. 크레파스면 크레파스, 파스텔이면 파스텔, 수채화물감이면 수채화물감, 펜과 잉크라면 펜과 잉크로 전부 그리는 것이 좋다.
 능숙해진 다음에는 다른 재료를 조합하여 효과적으로 사용할 수 있지만 처음부터 여러 재료로 그리는 것은 좋지 않다.

6. 색지를 사용하는 경향이 있다.
 검은색과 흰색의 그림은 다른 어떤 색보다 흰 종이에 그린 것이 좋아 보인다.
 색지를 사용할 경우에는 종이와 조화되는 색을 사용해서 작업한다. 예를 들면 담갈색 또는 크림색 종이에는 갈색이나 빨간색 크레파스를 사용하는 것이 좋다.
 밝은 색조를 사용할 경우에는 흰 종이가 좋다.

7. 유명한 스타를 그렸다.
 이건 초보자가 그린 작품을 보는 사람이라면 누구나 지루해 하는 부분이다. 일반적으로 유명한 스타의 얼굴은 그림을 그리기에는 적합하지 않다. 잘 알려지지 않은 얼굴을 그려야 한다.

8. 배치가 좋지 않다.
 바림효과를 주어 머리를 그릴 경우, 재미있고 매력적인 형태로 그린다. 전체 공간을 다듬을 때 외에는 종이 경계 밖으로 그림이 넘치지 않도록 한다.

9. 초크로 하이라이트를 표현했다.
 초크로 하이라이트를 멋지게 표현하는 건 매우 솜씨 좋은 미술가가 아니면 힘들다.

10. 특별하지 않은 대상을 그렸다.

어느 그림이나 단순히 테크닉을 나타내는 것이 아니라 가능하면 사람들의 이목을 끌 수 있어야 한다. 얼굴이라면 성격이나 표정을 파악할 수 있어야 한다. 그 외의 주제라면 그 나름대로 관심을 끌 수 있는 분위기나 움직임, 또는 감정이 있어야 한다.

수채화물감은 기술적으로 가장 다루기 어려운 도구일 것이다. 그럼에도 불구하고 많은 초보자들이 수채화물감을 사용하고 있다. 수채화물감을 효과적으로 사용하려면 크고 편안한 터치로 막힘없이 대담하게 다루는 것이 좋다. 점묘풍이 되거나 같은 부분에 몇 번이고 겹쳐 칠하는 것은 좋지 않다.

수채화물감에는 〈우연〉의 느낌, 내지는 스스로 만든 색이 있어야 한다. 아름다운 그림을 그리려면 우선 그림물감을 칠하는 것이 좋다. 부드럽고 흡수가 잘 되는 종이는 사용하기 불편하므로 진짜 수채화용지를 사용하고 일단 칠한 곳은 다시 칠하지 않는 것이 좋다.

수채화가들은 보통 연필 선을 그대로 남기는 것을 싫어하고 특히 짙은 선이나 연필에 의한 명암은 남기지 않는다. 화가에 따라서 우선 전체 색조를 칠하고 밝은 부분은 부드러운 스펀지나 붓으로 물감을 닦고 어두운 색조나, 중간 색조 부분은 그 위에 다시 칠하기도 한다. 만약 자잘한 획 때문에 얼룩이 생겨 수채화물감을 어떻게도 다룰 수 없다면 파스텔을 번지게 하거나 문질러 자유롭게 사용하는 것이 좋다. 유화물감은 금방 마르지 않아 사용자 마음대로 색을 연습해볼 수 있다는 이점이 있다.

남성의 이상적인 비례

머리 단위로 나눴을 때

피트(ft, 약 30㎝)로 나눴을 때 〈남성 몸의 가로 폭은 2⅓등신〉

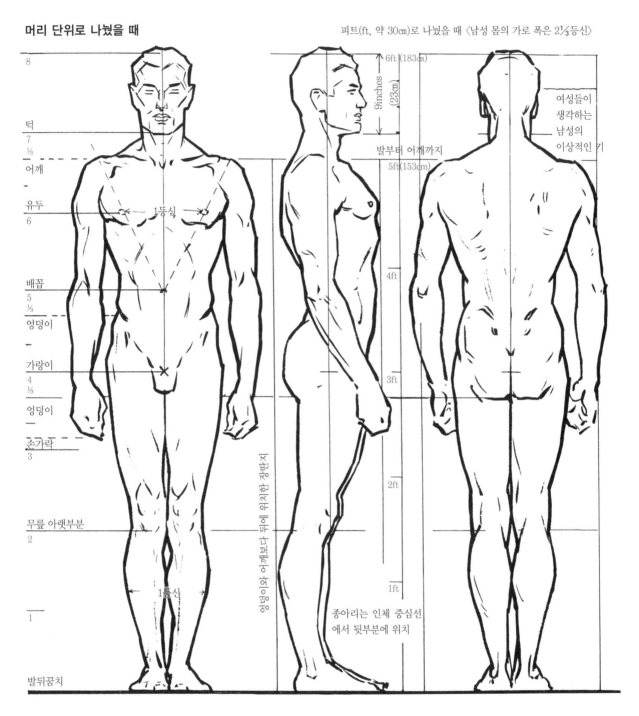

8

턱
7
⅓

어깨

유두
6

1등신

배꼽
5
⅓

엉덩이

가랑이
4
⅓

엉덩이

손가락
3

무릎 아랫부분
2

1등신

1

발뒤꿈치

6ft (183㎝)

9inches
(23㎝)

발끝부터 어깨까지
5ft (153㎝)

4ft

3ft

2ft

1ft

종아리는 인체 중심선
에서 뒷부분에 위치

허리에서 뒤쪽에 위치한 장딴지

여성들이
생각하는
남성의
이상적인 키

우선 적당한 신장을 정하고 머리와 발뒤꿈치의 위치를 정한다. 그 다음 키를 8등분한다. 이 단위의 2⅓배가 남성 몸의 상대적인 가로 폭이다. 이 단계에서는 해부학적 관계를 정확히 표현하려고 하지 않아도 된다. 몸을 등분시키는 것만은 확실히 기억해두자. 인물을 정면, 옆면, 뒷면의 세 위치에서 그려보자. 어깨, 엉덩이, 종아리의 폭을 비교해보자. 유두 사이의 거리가 1등신의 크기에 해당한다는 것도 기억해두자. 허리는 1등신보다 약간 넓다. 손목은 가랑이보다 약간 아래에 있고 팔꿈치는 대개 배꼽과 같은 높이에 있으며 무릎은 몸을 4등분했을 때 아래 ¼지점보다 약간 위에 있다. 어깨는 위에서 ⅙지점의 높이에 있다. 인체 비례는 피트(ft) 기준으로 나눌 수도 있어서 인체를 가구, 그리고 실내장식과 정확히 관련지을 수 있을 것이다.

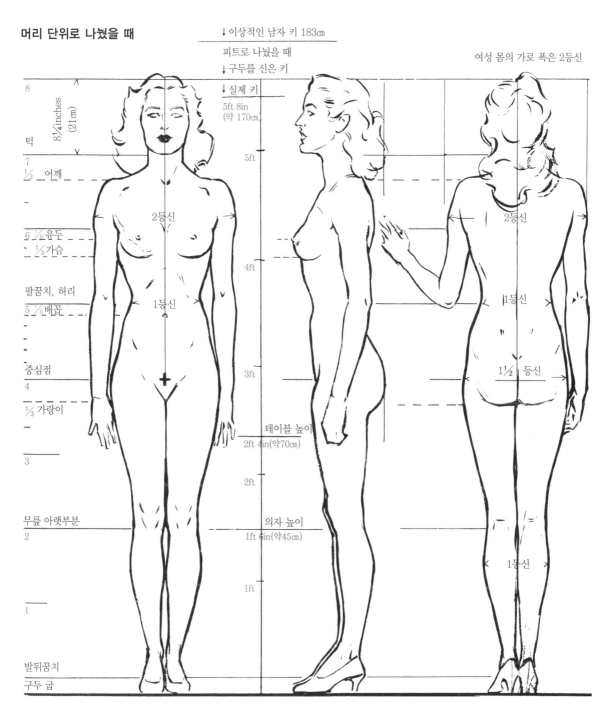

머리 단위로 나눴을 때

↓ 이상적인 남자 키 183cm
피트로 나눴을 때
↓ 구두를 신은 키
여성 몸의 가로 폭은 2등신

↓ 실제 키
5ft 8in (약 170cm)

8
8¼inches (21cm)
턱
7 ⅓ 어깨
5ft
2등신
6 ⅓ 유두 ⅓ 가슴
4ft
팔꿈치, 허리
5 ⅙ 배꼽
1등신
중심점
4
3ft
⅓ 가랑이

2등신
1등신
1½ 등신

테이블 높이
2ft 4in(약70cm)

무릎 아랫부분
2
의자 높이
1ft 6in(약45cm)
1등신

1ft
1

발뒤꿈치
구두 굽

여성의 몸은 남성에 비해 가로 폭이 좁은데 가장 넓은 곳이 2등신정도의 넓이이다. 유두간의 거리는 남성에 비해 약간 좁다. 허리는 1등신 정도의 폭이다. 허벅지 부분은 겨드랑이 아래의 가슴 폭보다는 약간 넓지만 등 쪽 면은 좁다. 다리를 무릎 아랫부분보다 약간 길게 그릴지 말지는 각자가 선택할 사항이다. 손목은 가랑이 높이와 같은 위치이다. 여성의 이상적인 키는 170cm(맨발 상태)라고 여긴다. 또 남성의 배꼽이 허리선보다 높거나 같은 높이에 있는 것에 비해 여성의 배꼽은 허리선보다 아래쪽에 있다는 것에 유의한다. 배꼽과 유두의 선 거리는 1등신정도이고 배꼽과 유두 모두 전신의 등신분할선보다 아래쪽에 위치해 있다. 팔꿈치는 배꼽보다 위에 있다. 남성과 여성의 비례 차이를 익히는 일은 매우 중요하다.

다양한 표준 비례

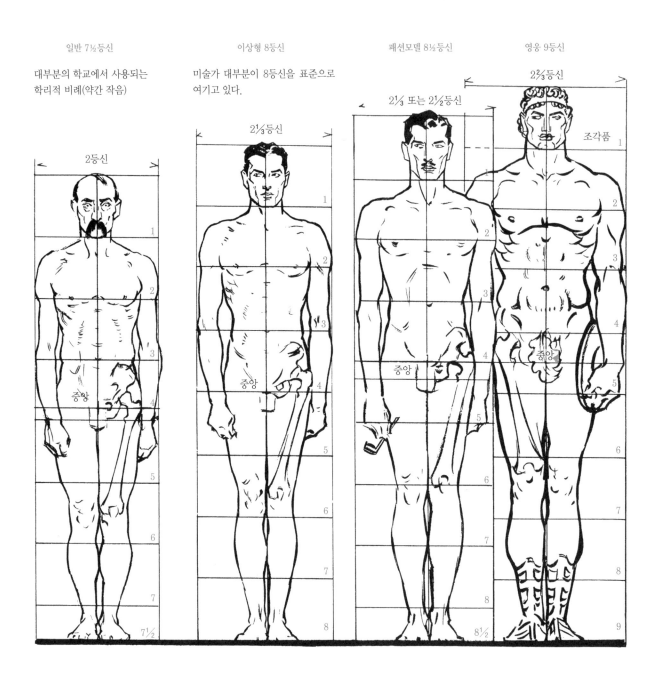

일반 7½등신

대부분의 학교에서 사용되는 학리적 비례(약간 작음)

이상형 8등신

미술가 대부분이 8등신을 표준으로 여기고 있다.

패션모델 8½등신

영웅 9등신

실제 또는 일반적인 인체 비례에 대해 불만족스러운 이유는 언뜻 봐도 알 수 있다. 모든 학문상 그림은 땅딸막해 보이고 촌스러워 보이는 일반형 비례에 기초하고 있다. 패션 화가들 대부분은 8등신 이상의 키가 큰 인물을 그리고 전설 속 인물이나 영웅은 9등신의 〈초인〉형 인물로 표현하기도 한다. 인물의 중심점이 각각 어느 지점에 또는 몇 등신 부분에 오는지에 주의한다. 이를 앞쪽에서의 일반적 예를 참조하여 여러 가지 비례를 지닌 인물의 옆면과 뒷면을 그려보는 것도 좋다. 머리 부분의 상대적인 크기를 조절하여 어떤 인물의 겉모습이든 길게 또는 짧게 조절할 수 있다.

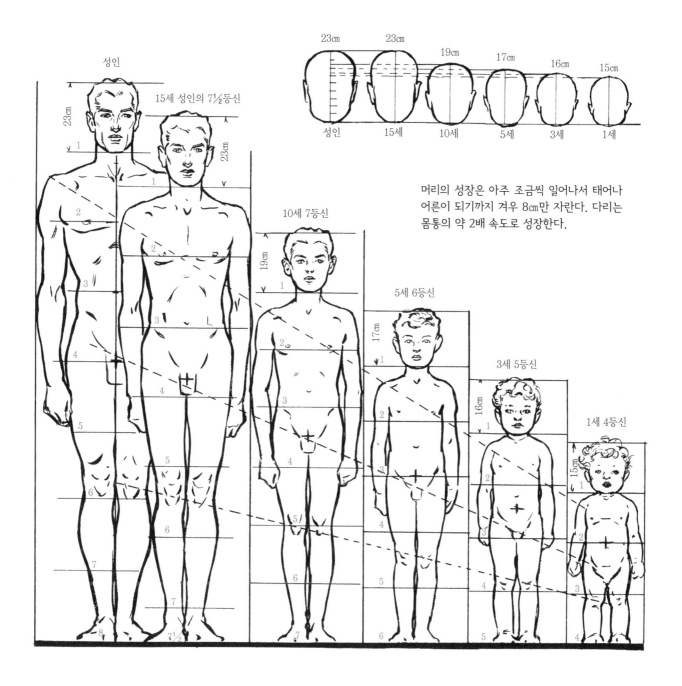

성인

15세 성인의 7½등신

10세 7등신

5세 6등신

3세 5등신

1세 4등신

23cm 23cm 19cm 17cm 16cm 15cm

성인 15세 10세 5세 3세 1세

머리의 성장은 아주 조금씩 일어나서 태어나 어른이 되기까지 겨우 8㎝만 자란다. 다리는 몸통의 약 2배 속도로 성장한다.

연령별 인체 비례에 대해 그리는 일은 힘든 작업이었지만 내가 아는 한 이렇게까지 화가를 위해 그려진 그림은 없었다. 이 기준은 어린아이가 미래에 이상적인 8등신 키의 어른이 될 것이라는 전제를 바탕으로 하고 있다. 따라서 가령 5세의 남자아이와 함께 있는 어른 남성 또는 여성(남성의 머리 반 정도 작게 그리면 된다)

을 그리고 싶다면 이 그림으로 상대적인 높이를 알 수 있다. 또 10세 이하의 어린아이는 매력적으로 보이기 위해 보통보다 약간 키가 작고 둥글둥글하게 그렸으며 마찬가지 이유에서 10세 이상의 어린 아이는 보통보다 약간 키를 크게 그렸다.

평면도

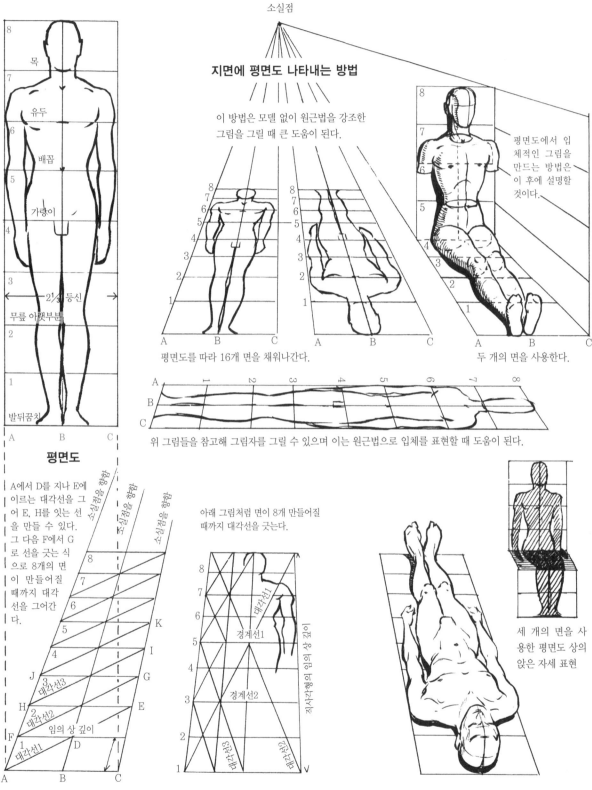

소실점

지면에 평면도 나타내는 방법

이 방법은 모델 없이 원근법을 강조한 그림을 그릴 때 큰 도움이 된다.

평면도에서 입체적인 그림을 만드는 방법은 이 후에 설명할 것이다.

평면도를 따라 16개 면을 채워나간다.

두 개의 면을 사용한다.

위 그림들을 참고해 그림자를 그릴 수 있으며 이는 원근법으로 입체를 표현할 때 도움이 된다.

8 목
7 유두
6 배꼽
5 가랑이
4
3 2/3 등신
무릎 아랫부분
2
1 발뒤꿈치
A B C

평면도

A에서 D를 지나 E에 이르는 대각선을 그어 E. H를 잇는 선을 만들 수 있다. 그 다음 F에서 G 로 선을 긋는 식으로 8개의 면이 만들어질 때까지 대각선을 그어간다.

아래 그림처럼 면이 8개 만들어질 때까지 대각선을 긋는다.

세 개의 면을 사용한 평면도 상의 앉은 자세 표현

어려운 단축법을 어떻게 평면도 원칙을 적용하여 표현하는지 보여주고 있다.

위의 두 그림은 평면도의 〈상자모양〉을 투시도로 그리는 2가지 방법이다. 이를 잘 기억해 두자. 인물화를 그리다 어려움에 부딪치면 이 그림이 큰 도움이 될 것이다.

평면도는 2차원의 그림자를 베낀 것뿐이지만 우리에게는 〈지도〉와 다름없다.
길을 간파하기 전까지 이 지도 없이는 어디도 갈 수 없다.

〈지도〉 또는 평면도의 다른 중요 사용법

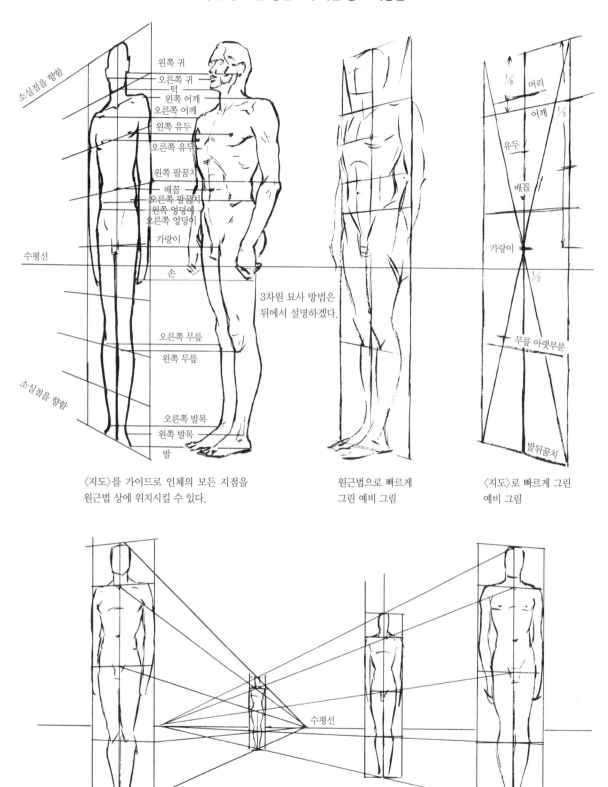

소실점을 향함

왼쪽 귀
오른쪽 귀
턱
왼쪽 어깨
오른쪽 어깨
왼쪽 유두
오른쪽 유두
왼쪽 팔꿈치
배꼽
오른쪽 팔꿈치
왼쪽 엉덩이
오른쪽 엉덩이
가랑이

수평선

손

3차원 묘사 방법은
뒤에서 설명하겠다.

오른쪽 무릎
왼쪽 무릎

소실점을 향함

오른쪽 발목
왼쪽 발목
발

머리
어깨
유두
배꼽
가랑이
무릎 아랫부분
발뒤꿈치

$\frac{1}{8}$ $\frac{1}{3}$ $\frac{1}{2}$

〈지도〉를 가이드로 인체의 모든 지점을
원근법 상에 위치시킬 수 있다.

원근법으로 빠르게
그린 예비 그림

〈지도〉로 빠르게 그린
예비 그림

수평선

원근법으로 〈지도〉를 그려보자.

한 인물의 비례를 사용해 원근법으로 다른 이들의 비례에 쉽게 대입해 볼 수 있다.

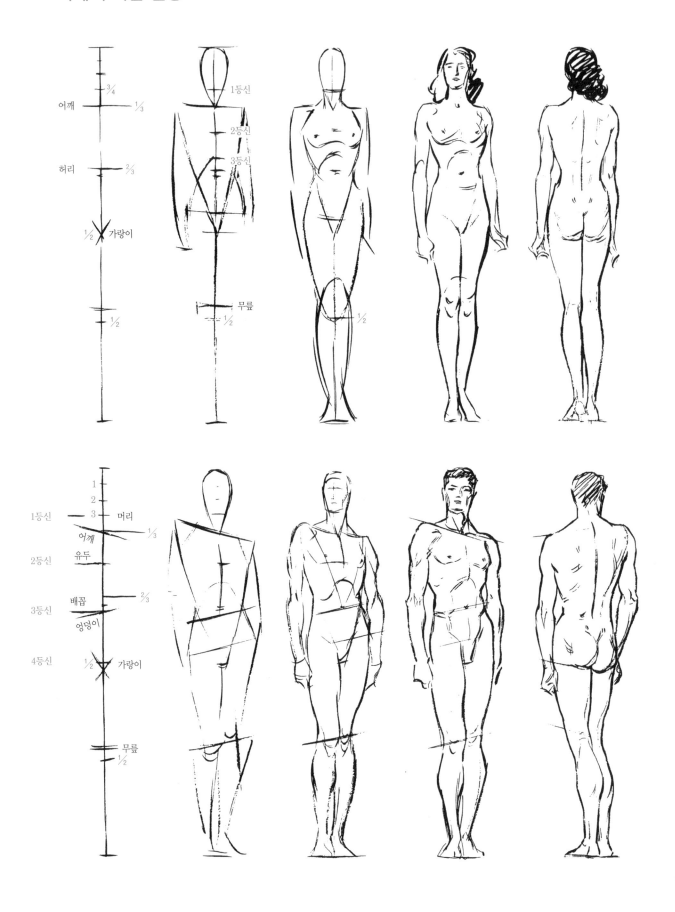

어깨 3/4 1/3

허리 2/3

1/2 가랑이

1/2

1등신
2등신
3등신
무릎 1/2
1/2

1등신 1 2 3 머리
 어깨 1/3
2등신 유두
 배꼽 2/3
3등신 엉덩이
4등신 1/2 가랑이
 무릎
 1/2

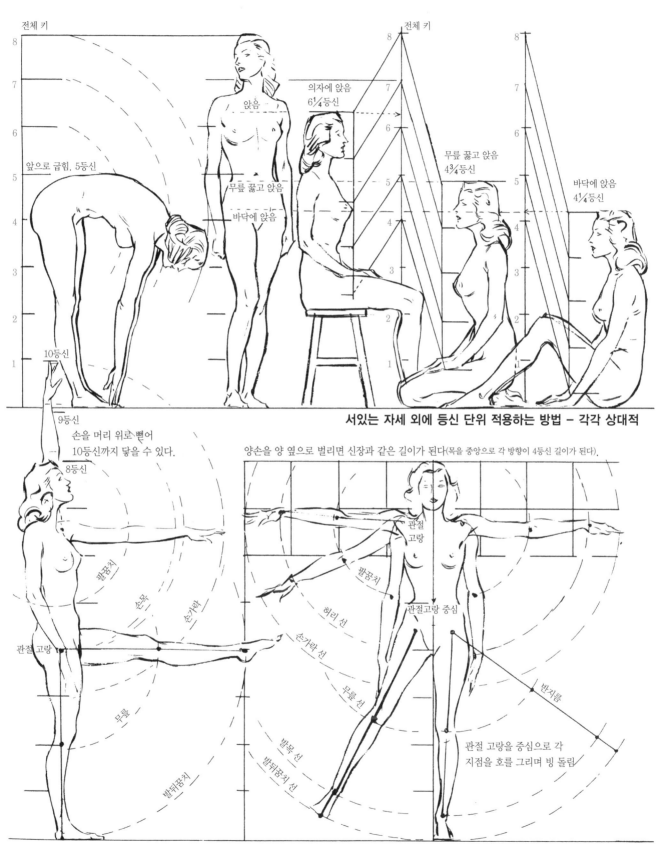

전체 키

전체 키

앉음

앉음

의자에 앉음
6¼등신

무릎 꿇고 앉음
4¾등신

바닥에 앉음
4¼등신

앞으로 굽힘. 5등신

무릎 꿇고 앉음

바닥에 앉음

10등신

서있는 자세 외에 등신 단위 적용하는 방법 – 각각 상대적

9등신

손을 머리 위로 뻗어
10등신까지 닿을 수 있다.

양손을 양 옆으로 벌리면 신장과 같은 길이가 된다(목을 중앙으로 각 방향이 4등신 길이가 된다).

8등신

팔꿈치

손목

손관절

관절
고랑

허리 선

팔꿈치

관절고랑 중심

손가락 선

무릎 선

반지름

관절 고랑

무릎

발목 선

발목 선

관절 고랑을 중심으로 각
지점을 호를 그리며 빙 돌림

발뒤꿈치

발뒤꿈치 선

손발의 뻗은 길이를 아는 간단한 방법. 원근법을 사용해 이를 그리는 방법은 뒤에서 설명하겠다.

비례와 수평선의 관계

모든 눈높이(또는 이와 동일한 의미의 수평선)에서 그림과 인물 그리는 법

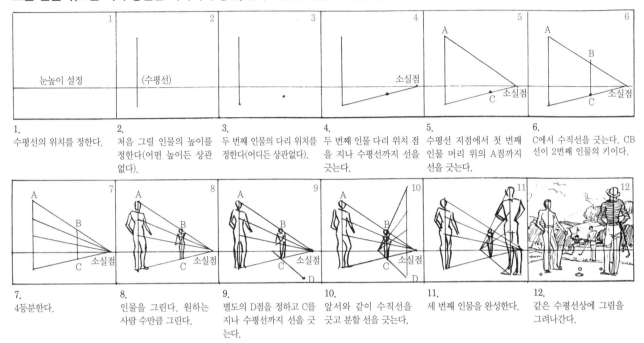

1.
수평선의 위치를 정한다.

2.
처음 그릴 인물의 높이를 정한다(어떤 높이든 상관 없다).

3.
두 번째 인물의 다리 위치를 정한다(어디든 상관없다).

4.
두 번째 인물 다리 위치 점을 지나 수평선까지 선을 긋는다.

5.
수평선 지점에서 첫 번째 인물 머리 위의 A점까지 선을 긋는다.

6.
C에서 수직선을 긋는다. CB 선이 2번째 인물의 키이다.

7.
4등분한다.

8.
인물을 그린다. 원하는 사람 수만큼 그린다.

9.
별도의 D점을 정하고 C를 지나 수평선까지 선을 긋는다.

10.
앞서와 같이 수직선을 긋고 분할 선을 긋는다.

11.
세 번째 인물을 완성한다.

12.
같은 수평선상에 그림을 그려나간다.

수평선은 반드시 한 면의 모든 동일 인물들의 같은 지점을 지나게 된다. (위 그림에서는 무릎의 위치)

인물의 배치와 크기를 정하기 위한 간략한 스케치 방법

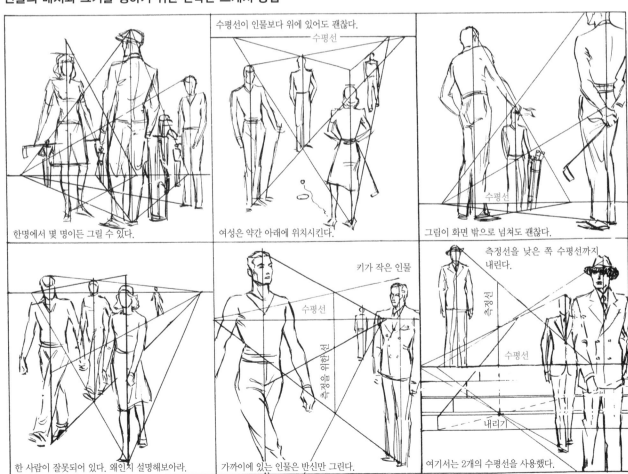

한명에서 몇 명이든 그릴 수 있다.

수평선이 인물보다 위에 있어도 괜찮다.

그림이 화면 밖으로 넘쳐도 괜찮다.

한 사람이 잘못되어 있다. 왜인지 설명해보아라.

가까이에 있는 인물은 반신만 그린다.

여기서는 2개의 수평선을 사용했다.

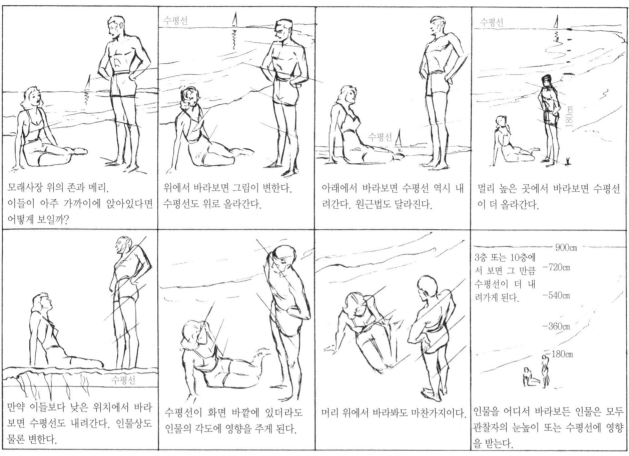

모래사장 위의 존과 메리. 이들이 아주 가까이에 앉아있다면 어떻게 보일까?

위에서 바라보면 그림이 변한다. 수평선도 위로 올라간다.

아래에서 바라보면 수평선 역시 내려간다. 원근법도 달라진다.

멀리 높은 곳에서 바라보면 수평선이 더 올라간다.

만약 이들보다 낮은 위치에서 바라보면 수평선도 내려간다. 인물상도 물론 변한다.

수평선이 화면 바깥에 있더라도 인물의 각도에 영향을 주게 된다.

머리 위에서 바라봐도 마찬가지이다.

3층 또는 10층에서 보면 그 만큼 수평선이 더 내려가게 된다.

인물을 어디서 바라보든 인물은 모두 관찰자의 눈높이 또는 수평선에 영향을 받는다.

인물과 수평선의 관계가 올바르게 유지되지 않으면 여러 가지 문제가 생긴다.

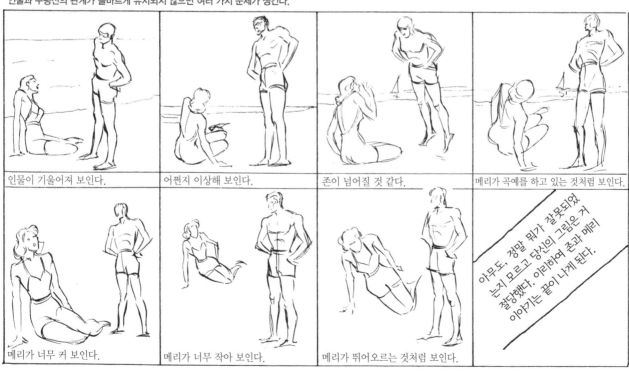

인물이 기울어져 보인다.

어쩐지 이상해 보인다.

존이 넘어질 것 같다.

메리가 곡예를 하고 있는 것처럼 보인다.

메리가 너무 커 보인다.

메리가 너무 작아 보인다.

메리가 뛰어오르는 것처럼 보인다.

아무도, 정말 뭐가 잘못되었는지 모르고 당신의 그림은 거절당했다. 이리하여 존과 메리 이야기는 끝이 나게 된다.

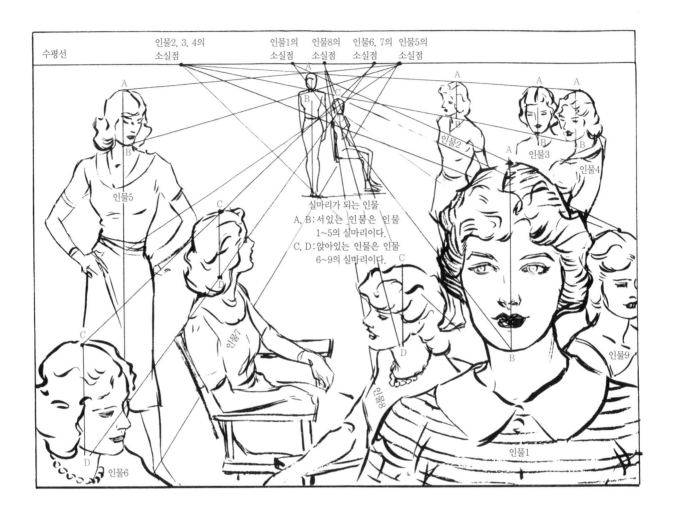

수평선

인물2, 3, 4의
소실점

인물1의
소실점

인물8의
소실점

인물6, 7의
소실점

인물5의
소실점

실마리가 되는 인물

A, B: 서있는 인물은 인물
1~5의 실마리이다.
C, D: 앉아있는 인물은 인물
6~9의 실마리이다.

인물5

인물2

인물3

인물4

인물7

인물8

인물9

인물1

인물6

소실점

기점은 어디에든
두어도 된다.

규칙은 인체 어느
부위든 적용된다.

많은 미술가들이 인물의 전체가 화면에 들어가지 않을 경우 인물의 배치나 상
호관계를 올바르게 하기 위해 고민한다. 이를 해결하려면 서있든 앉아있든 자
세는 상관없이 실마리가 되는 인물을 한 사람 그려두는 것이 좋다. 그러면 인물
전체 모습이든 일부이든 수평선과 관련지어 크기를 정할 수 있다. AB선은 측정
단위가 되는 머리 크기이며 이는 서있는 모든 인물에 적용할 수 있다. 이것은
모든 인물이 동일 평면에 있을 경우 적용할 수 있다(인물의 높이가 다를 경우
29쪽 참조). 화면 내의 어느 부분이든 지점을 정해 배치할 수 있으며 정확하게
인물 또는 인체 일부의 상대적 크기를 알 수 있다. 그리고 어떤 것이든 인물과의 상대적 크기에 적합하게 동일평면 상
에 그릴 수 있다. 예를 들어 말이나 소, 의자, 보트 등을 그려보자. 가까이 있든 멀리 있든 상호크기의 관계를 유지하
는 것이 중요하다. 하나의 그림에는 수평선과 측점이 하나씩만 존재한다. 수평선은 관찰자의 눈높이에 따라 높아지기
도 낮아지기도 한다. 수평선을 간과할 수 없는 것은 수평선 자체가 사물에 대한 관찰자의 눈높이나 카메라 렌즈의 눈
높이에 의해 구성되기 때문이다. 수평선은 광활한 평원이나 수면 위에서 눈에 띄지만 언덕이나 실내에서는 실제로 눈
에 보이지 않는다. 하지만 이 경우에도 여러분의 눈높이로 수평선을 가늠할 수 있다.

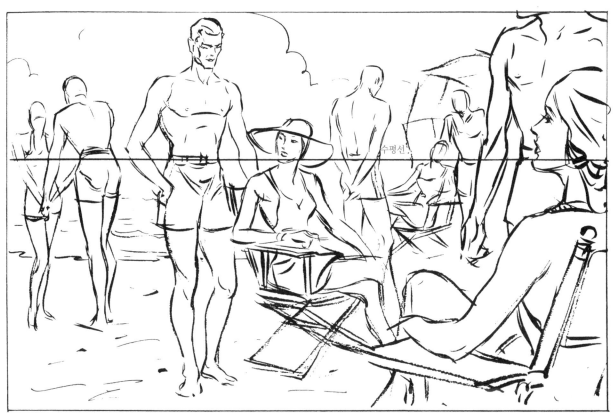

수평선을 같은 공간속 비슷한 인물들을 뚫고 지나가듯이 그려서 인물들이 수평선에 걸쳐진 것처럼 그릴 수 있다. 이렇게 그리면 인물들이 같은 높이의 지면에 있는 것처럼 보인다. 수평선이 남성의 허리와 의자에 앉은 여성의 턱을 가로지르고 있음에 주목하자. 왼쪽에 서있는 여성은 남성의 크기와 관련지어 그릴 수 있다.

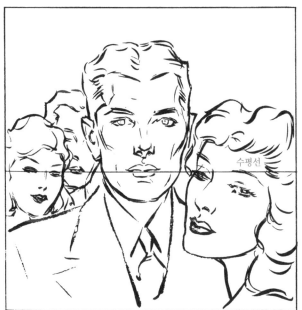

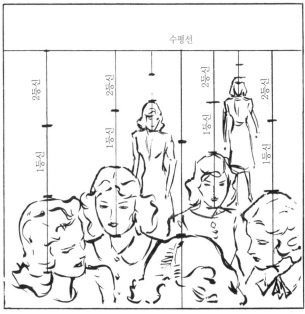

수평선을 머리에 걸쳐 놓을 수도 있다. 이 경우 수평선은 남성의 입술과 여성의 눈에 걸쳐져 있다.

위 그림의 인물들은 수평선에서 각각 균등하게 거리를 유지하고 있다. 여기서는 2등신정도의 거리로 정해서 배치했다.

인체모형으로 그리기 시작해보자

체중은 어떻게 이동하는가?

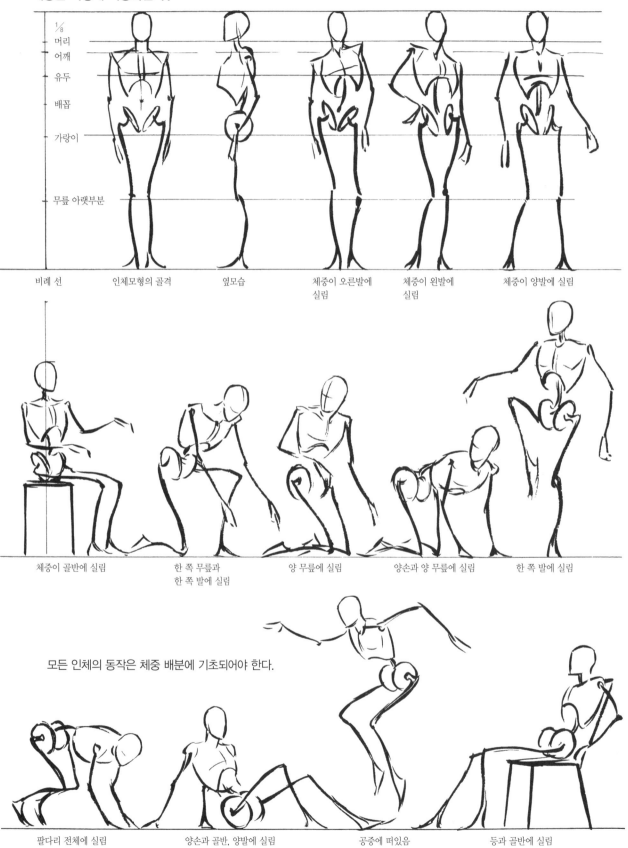

1/8
머리
어깨
유두
배꼽
가랑이
무릎 아랫부분

비례 선 | 인체모형의 골격 | 옆모습 | 체중이 오른발에 실림 | 체중이 왼발에 실림 | 체중이 양발에 실림

체중이 골반에 실림 | 한 쪽 무릎과 한 쪽 발에 실림 | 양 무릎에 실림 | 양손과 양 무릎에 실림 | 한 쪽 발에 실림

모든 인체의 동작은 체중 배분에 기초되어야 한다.

팔다리 전체에 실림 | 양손과 골반, 양발에 실림 | 공중에 떠있음 | 등과 골반에 실림

처음부터 생기 있고 움직임을 표현하려 노력해보자. 그리고 또 그려보자.

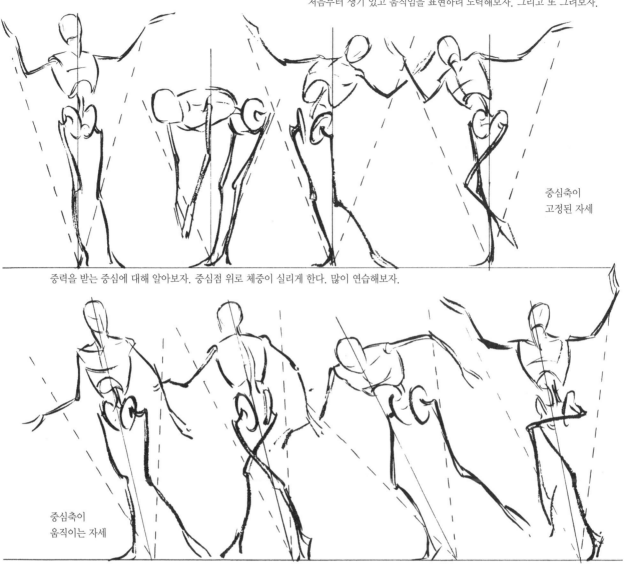

중심축이
고정된 자세

중력을 받는 중심에 대해 알아보자. 중심점 위로 체중이 실리게 한다. 많이 연습해보자.

중심축이
움직이는 자세

균형의 중심선은 운동방향을 향해야 한다. 연습해보자.

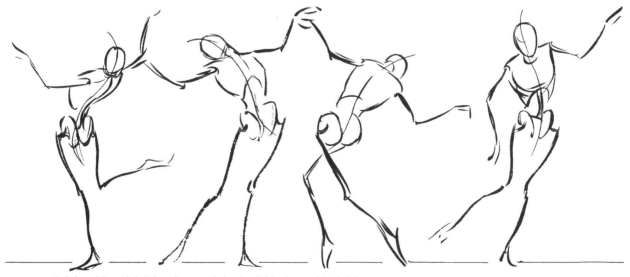

우아한 동작을 표현하려면 곡선으로 구성해보자. 직각을 이루는 선은 피하자.

인체모형 골격의 세부사항

인체모형 골격 연구는 큰 도움이 된다. 구석구석 알아보자.

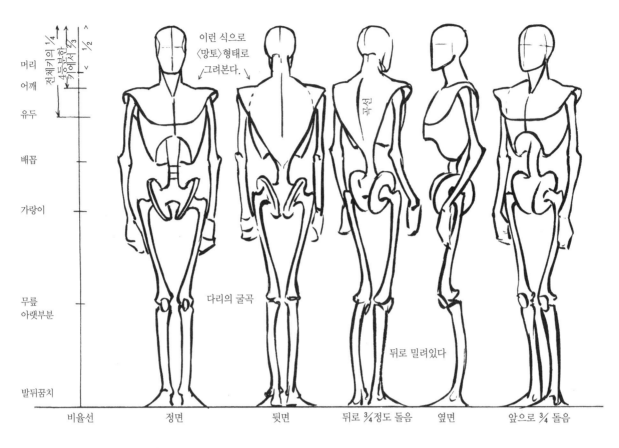

전체키의 1/4

4등분한 위에서 2/3

머리
어깨
유두
배꼽
가랑이
무릎
아랫부분
발뒤꿈치

이런 식으로
〈망토〉형태로
그려본다.

고상

다리의 굴곡

뒤로 밀려있다

| 비율선 | 정면 | 뒷면 | 뒤로 ¾정도 돌음 | 옆면 | 앞으로 ¾ 돌음 |

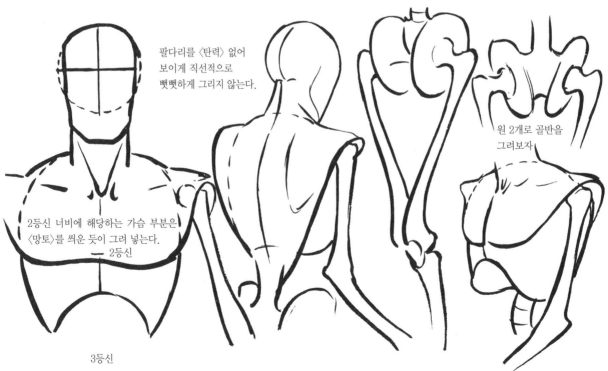

팔다리를 〈탄력〉 없어
보이게 직선적으로
뻣뻣하게 그리지 않는다.

원 2개로 골반을
그려보자

2등신 너비에 해당하는 가슴 부분은
〈망토〉를 씌운 듯이 그려 넣는다.
— 2등신

3등신

위 그림은 초보자를 위해 실제 인체모형의 골격을 단순화한 것이다.

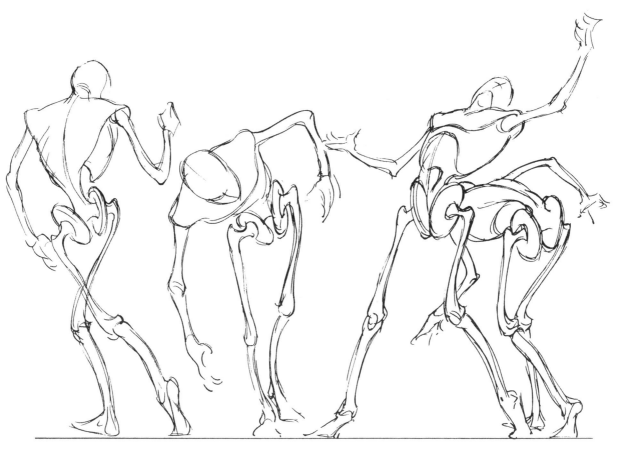

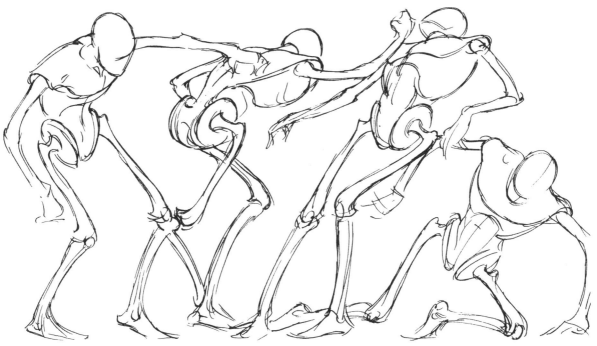

동작실험을 많이 해보자. 인체의 동작은 모형 그대로를 그리는 것보다 느낀 것을 표현하는 것이 중요함을 명심하자. 이제 여러분은 자기만의 표현방식을 배우게 될 것이다. 정확함보다도 생동감 있게 표현하는 것이 중요하다. 이런 종류의 골격을 이용해 러프나 레이아웃, 구도를 짤 수 있다.

입체와 외곽선의 관계

A. 직각으로 만나는 세 개의 평면에 세 개의 원 외곽선이 그려져 있다고 생각해보자.

모든 입체도형에는
세 가지 치수가 있다.
1. 길이
2. 너비
3. 두께

B. 원을 중심을 향해 움직이면 〈입체 구〉를 만들 수 있다. 이제 일상의 사물을 그려보자.

각 면의 외곽선들은
아주 다르게 생겼을지
도 모르지만 하나로
모으면 입체가 된다.

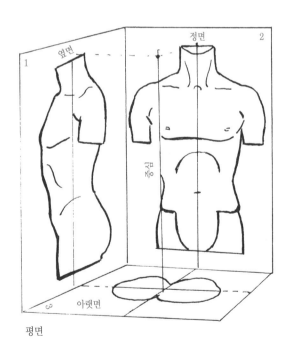

평면

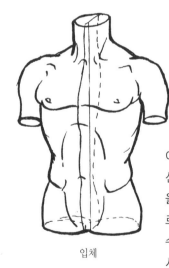

입체

이제 그림을 그릴 때 경계
선와 더불어 가운데 외곽선
을 가늠해보자. 외곽선만으
로 사물의 입체형태를 알
수 있다. 경계선이 어떻게
서로 교차되고 있는지 살펴
보자.

사물의 모든 형태를 〈다방면에서 생각〉해서 그리기란 결코 쉽지 않다.

인체모형

이제까지는 인물의 양감이나 입체적인 면을 단순화할 때의 대략적인 틀에 대해 설명했었다. 물론 인물을 그릴 때 그 순서를 전부 거치면 시간도 너무 오래 걸리고 불필요한 것도 있을 것이다. 미술가는 포즈나 움직임의 기초에 도움이 될 만한 러프나 스케치를 그리고 싶어 하고 실제 모델에게 옷을 입히거나 작업이 끝날 때까지 포즈를 취하게 해서 작업하고 싶어 할 것이다. 실험적 인물(구상이 떠오르는 인물)을 재빨리 나타내거나 구성하는 방법을 알아야 한다. 인체 구성은 앞으로 나올 내용을 따르면 충분할 것이다. 이를 따르면 드로잉의 완성도가 발전해나가게 될 것이다. 인체모형을 그릴 때에는 연관된 실제근육이나 그에 영향을 받는 외형은 크게 필요치 않다. 드로잉에서 인체모형은 〈인체를 줄여놓은 본보기〉로, 관절이나 골격과 살덩이의 비율을 나타내기 위한 것이다.

인체모형을 사용하는 데에는 크게 두 가지 목적이 있다. 처음부터 실제 모델을 그리는 것보다 먼저 인체모형을 사용해 그려보는 것이 인체의 〈느낌〉을 파악할 수 있을 것이다. 이는 러프 스케치에 사용할 수 있을 뿐 아니라 본격적으로 실제 인물을 그릴 때에도 이상적이다. 골격과 살덩이부터 그리기 시작하면 나중에 이들을 실제 뼈와 근육으로 분리해 그릴 수 있다. 또한 근육의 배치나 기능, 근육이 외형에 어떤 영향을 주는가를 파악하는 데에도 훨씬 용이할 것이다. 나는 인체 비례와 입체감이나 양감, 움직임에 대해 깨닫기 전에 해부학부터 가르치는 것은 주객이 전도된 일이라 생각한다. 근육을 올바르게 그리기 위해서는 인체 내에 근육이 얼마만큼 차지하고 있는지 알아야 하고, 근육이 왜 거기 있고 어떤 기능을 하고 있는지 이해해야 한다.

인체에 대해 형태적인 의미, 또는 3차원적으로 생각해보자. 체중은 움직임이 매우 자유로운 골격에 실려 있다. 살덩이 일부는 골격에 뒤엉켜 단단히 연결되어 있지만, 일부는 통통하고 두툼하며 몸을 움직이면 그 형태가 외관에 드러나 보인다.

이제까지 해부학을 배운 적 없다면 근육이 자연스럽게 골격에 연결되어 무리지어 있거나 덩어리져 있다는 사실을 모를지도 모른다. 여기서는 골격과 근육의 생물학적 면에 대해 논할 생각은 없지만 조합이나 연결에 대해서만 다룰 것이다. 이런 관점에 따라 우리가 다룰 인간의 몸은 인체모형과 매우 유사하다. 가슴우리(흉곽) 또는 가슴부분은 달걀모양이고 안은 비어 있다. 가슴 부위는 가슴을 가로질러 뒤의 척주까지 근육으로 감싸져 있다. 이 근육 위, 정면에 어깨 근육이 있다. 궁둥이는 등의 중간, 허리께에서 시작해 비스듬히 내려가 거의 직각을 이루는 주름으로 끝난다. 궁둥이의 갈라진 부분 위는 경사로 인해 V자 모양을 이루고 있다. 여기에는 척주를 지탱하는 V자 모양의 뼈가 두 개의 골반 뼈 사이에 실제로 존재한다. 가슴은 양쪽에서 두 개의 근육에 의해 허리께로 연결되어 있다. 종아리 뒷부분 쐐기부분은 허벅지로 들어가며 그 정면에는 무릎이 튀어나와 있다.

가능한 인체모형을 가지고 그리는 연습을 해보자. 인체모형으로 그리는 연습은 세세한 해부학 표현 연습보다 더 빈번히 하게 될 것이다. 인체모형은 양감이나 골격의 비율이 잘 잡혀 있어서 원근법 연습에도 사용할 수 있다. 러프를 그릴 때마다 일일이 모델을 고용할 여유는 없을 것이다. 게다가 밑그림 없이는 작품을 완성할 수 없을 것이다. 아트디렉터들도 인체모형들에 기초해 인물들의 레이아웃을 짜며, 이렇게 완성한 인물들은 정확히 그렸다면 화면 밖으로 넘치지 않고 모두 같은 바닥에 같은 등신으로 세워진다.

골격에 살을 붙여보자

단순화한 근육 덩어리

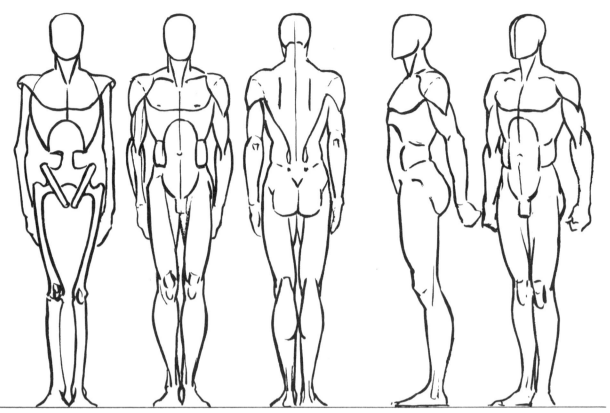

골격에 단순화한 근육 덩어리를 붙여나간다.

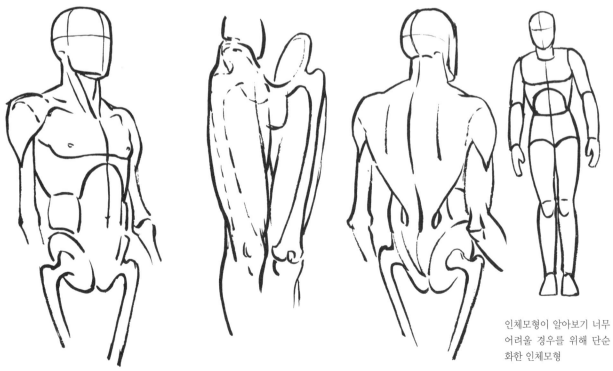

인체모형이 알아보기 너무 어려울 경우를 위해 단순화한 인체모형

이를 마스터한 다음, 실제 뼈와 근육의 구조에 대해 배워볼 것이다.

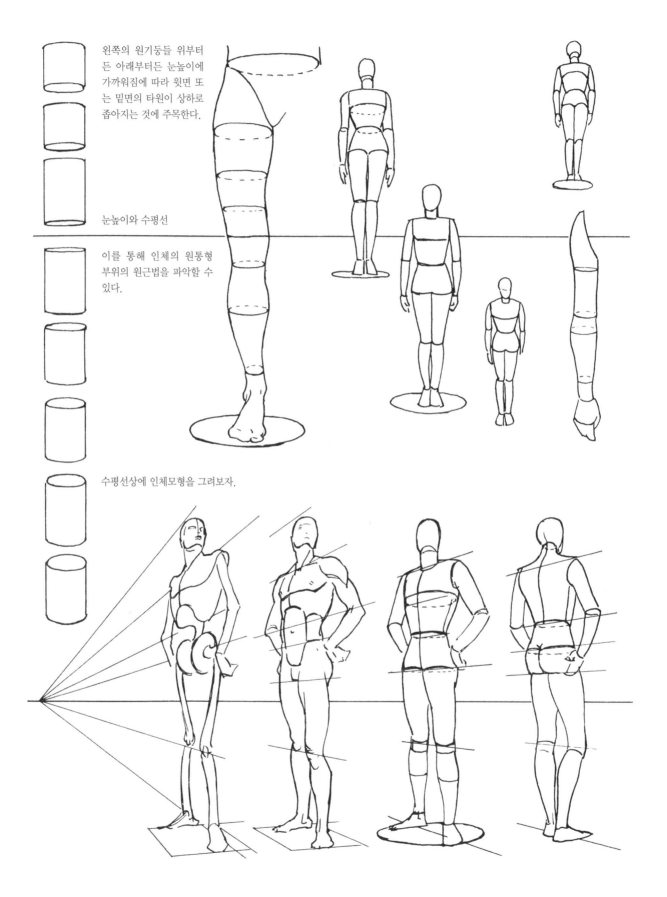

왼쪽의 원기둥들 위부터 든 아래부터든 눈높이에 가까워짐에 따라 윗면 또는 밑면의 타원이 상하로 좁아지는 것에 주목한다.

눈높이와 수평선

이를 통해 인체의 원통형 부위의 원근법을 파악할 수 있다.

수평선상에 인체모형을 그려보자.

원근법에 의한 호를 그리는 운동

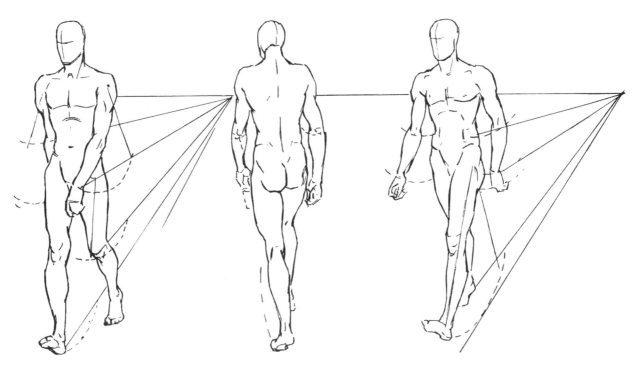

어려운 〈호를 그리는 운동〉에 대해 쉽게 다가서려면, 우선 원근법에 의해 단축된 팔다리의 길이를 알아야 그릴 수 있다.

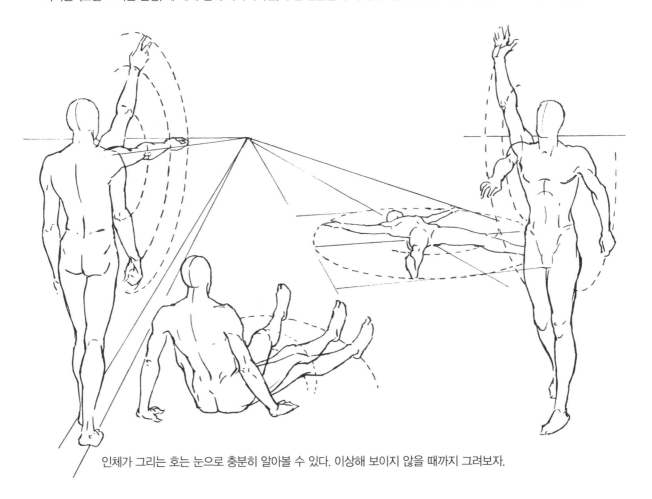

인체가 그리는 호는 눈으로 충분히 알아볼 수 있다. 이상해 보이지 않을 때까지 그려보자.

인체모형을 여러 지점 또는 높이에 배치해보자

원근법에 대해 잘 모르겠다면 원근법에 대해 잘 다룬 책을 읽도록 한다. 원근법 없이는 좋은 그림을 그릴 수 없으며 성공적으로 그리기 위해서는 원근법에 대해 배워둬야 할 것이다.

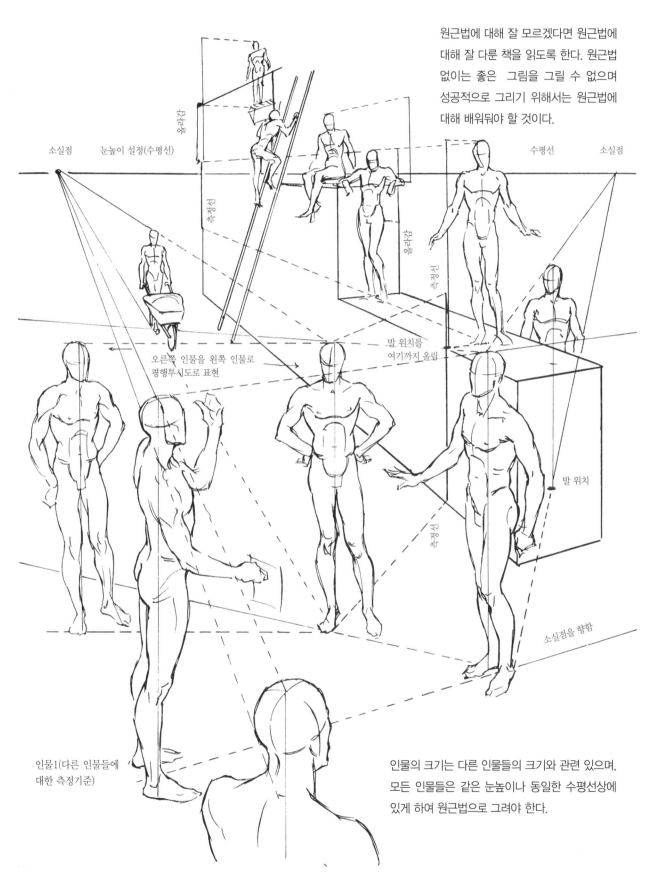

소실점 눈높이 설정(수평선)

수평선 소실점

측정선

올라감

올라감

측정선

발 위치를
여기까지 올림

오른쪽 인물을 왼쪽 인물로
평행투시도로 표현

발 위치

측정선

소실점을 향함

인물1(다른 인물들에
대한 측정기준)

인물의 크기는 다른 인물들의 크기와 관련 있으며,
모든 인물들은 같은 눈높이나 동일한 수평선상에
있게 하여 원근법으로 그려야 한다.

여러 시점에서 인체모형을 그려보자

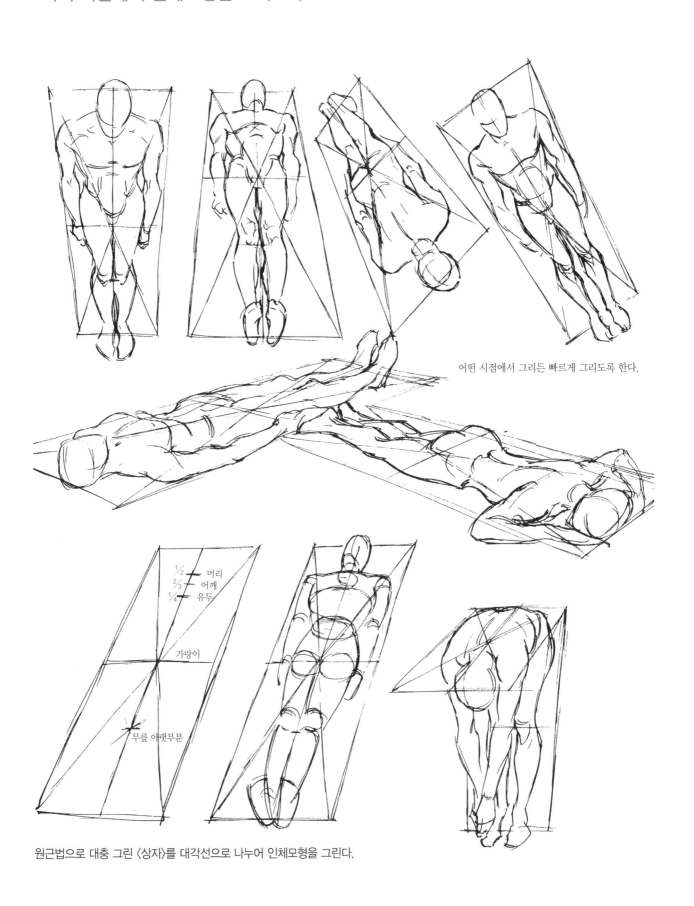

어떤 시점에서 그리든 빠르게 그리도록 한다.

1/2 ━ 머리
2/3 ━ 어깨
1/4 ━ 유두

가랑이

무릎 아랫부분

원근법으로 대충 그린 〈상자〉를 대각선으로 나누어 인체모형을 그린다.

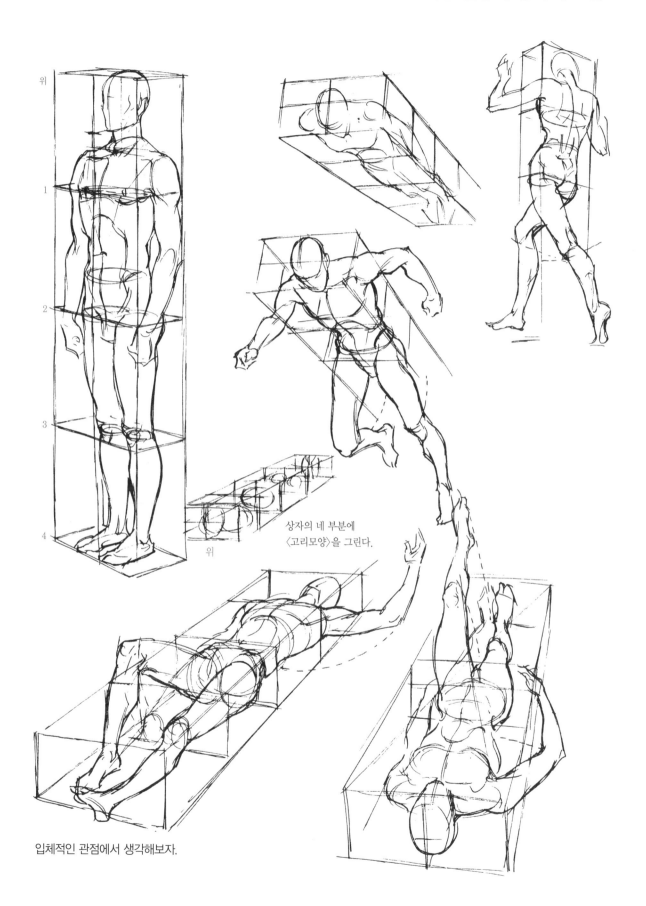

상자의 네 부분에
〈고리모양〉을 그린다.

입체적인 관점에서 생각해보자.

알아두어야 할 주요 해부학 정보

모델 없이 인물을 그릴 때 포인트를 주어야 할 인체의 표면상 특징

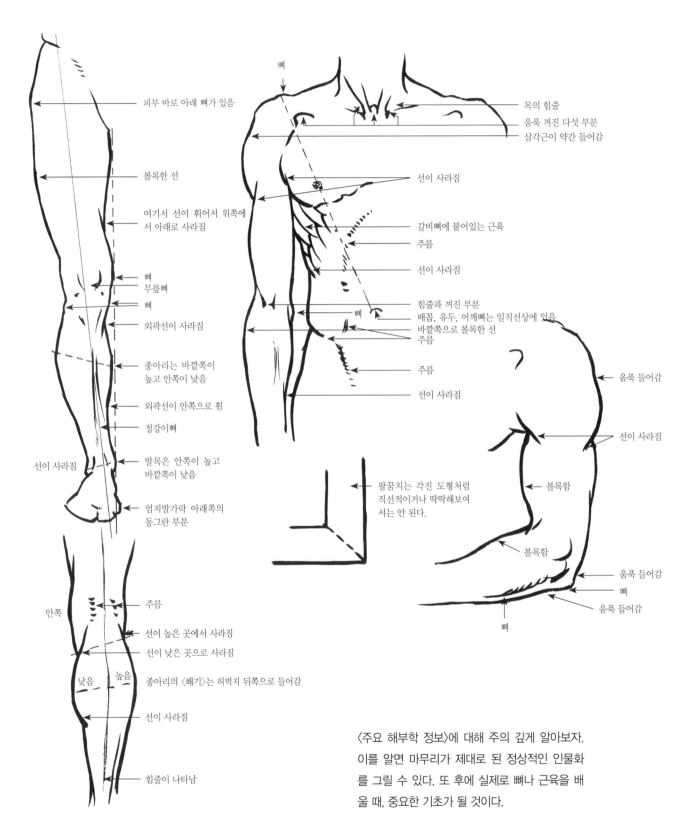

뼈

피부 바로 아래 뼈가 있음

볼록한 선

여기서 선이 휘어서 위쪽에
서 아래로 사라짐

뼈
무릎뼈
뼈
외곽선이 사라짐

종아리는 바깥쪽이
높고 안쪽이 낮음

외곽선이 안쪽으로 휨

정강이뼈

선이 사라짐

발목은 안쪽이 높고
바깥쪽이 낮음

엄지발가락 아래쪽의
동그란 부분

안쪽

주름

선이 높은 곳에서 사라짐

선이 낮은 곳으로 사라짐

낮음　높음

종아리의 〈쐐기〉는 허벅지 뒤쪽으로 들어감

선이 사라짐

힘줄이 나타남

목의 힘줄
움푹 꺼진 다섯 부분
삼각근이 약간 들어감

선이 사라짐

갈비뼈에 붙어있는 근육
주름

선이 사라짐

힘줄과 꺼진 부분
배꼽, 유두, 어깨뼈는 일직선상에 있음
바깥쪽으로 볼록한 선
주름

뼈

주름

선이 사라짐

팔꿈치는 각진 도형처럼
직선적이거나 딱딱해보여
서는 안 된다.

움푹 들어감

선이 사라짐

볼록함

볼록함

움푹 들어감
뼈
움푹 들어감

뼈

〈주요 해부학 정보〉에 대해 주의 깊게 알아보자.
이를 알면 마무리가 제대로 된 정상적인 인물화
를 그릴 수 있다. 또 후에 실제로 뼈나 근육을 배
울 때, 중요한 기초가 될 것이다.

알아두어야 할 주요 해부학 정보

남성의 뒷모습과 표면적 특징에 대해 기억해두자.

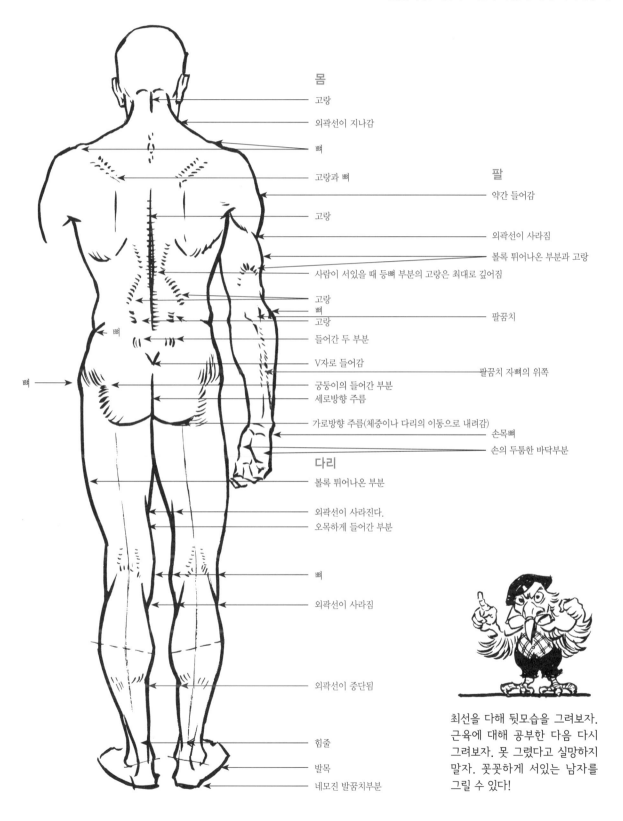

몸

- 고랑
- 외곽선이 지나감
- 뼈
- 고랑과 뼈
- 고랑
- 사람이 서있을 때 등뼈 부분의 고랑은 최대로 깊어짐
- 고랑
- 뼈
- 고랑
- 들어간 두 부분
- V자로 들어감
- 궁둥이의 들어간 부분
- 세로방향 주름
- 가로방향 주름(체중이나 다리의 이동으로 내려감)

팔

- 약간 들어감
- 외곽선이 사라짐
- 볼록 튀어나온 부분과 고랑
- 팔꿈치
- 팔꿈치 자뼈의 위쪽
- 손목뼈
- 손의 두툼한 바닥부분

다리

- 볼록 튀어나온 부분
- 외곽선이 사라진다.
- 오목하게 들어간 부분
- 뼈
- 외곽선이 사라짐
- 외곽선이 중단됨
- 힘줄
- 발목
- 네모진 발꿈치부분

뼈

최선을 다해 뒷모습을 그려보자.
근육에 대해 공부한 다음 다시
그려보자. 못 그렸다고 실망하지
말자. 꼿꼿하게 서있는 남자를
그릴 수 있다!

움직이는 인물을 상상해보고 스케치해보자

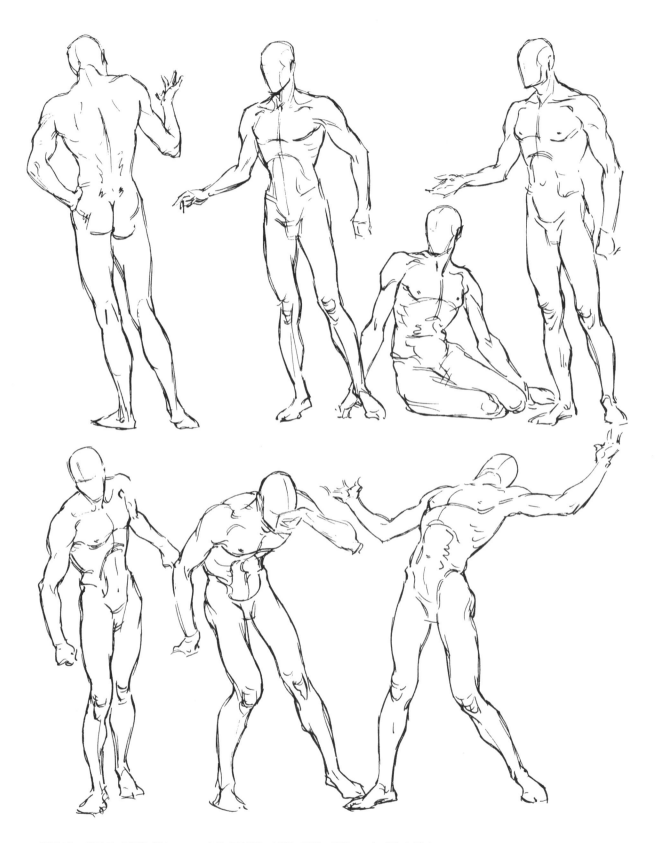

움직이는 인물을 〈상상〉해보고 그 모습을 구성하는 법을 배우는 것은 그리 어렵지 않다.

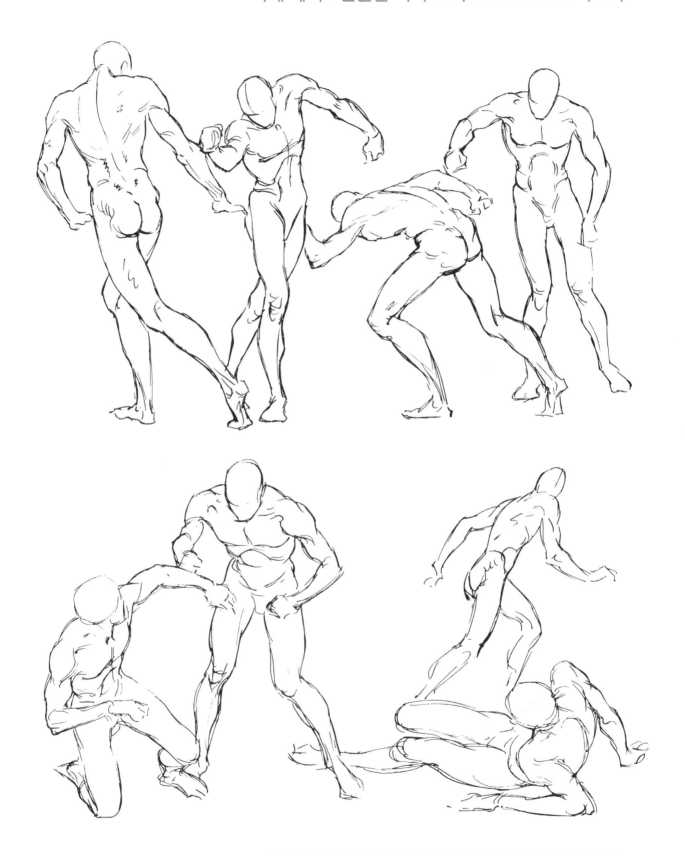

마음대로 그려보고 스케치해보자. 다양한 눈높이에서 많은 인물들을 그려보자.

여성의 인체모형

남성과 여성의 인체모형이 지닌 주된 차이는 골반에 있다. 허리뼈가 배꼽 선까지 올라와 있기 때문이다(남성은 여성보다 허리뼈가 5~7.5㎝정도 아래에 있다). 여성의 허리선은 배꼽보다 위에 있고 남성은 같은 높이거나 약간 아래에 있다. 여성은 가슴우리가 작지만 골반이 넓고 깊다. 어깨는 좁고 〈망토〉모양의 가슴근육은 가슴을 감싸듯 앞으로 나와 있다.

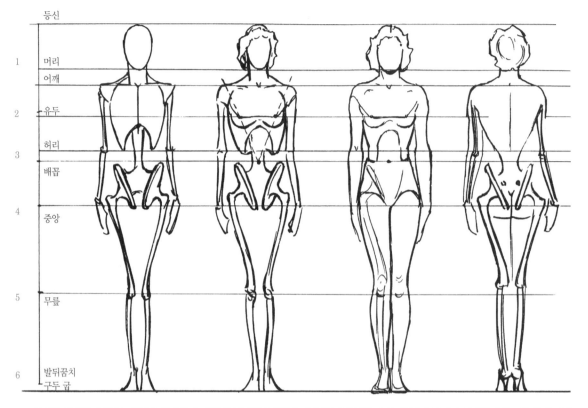

여성의 비례를 파악하는 방법은 간단한데, 신체의 1/3지점에 무릎을, 2/3지점에 허리를, 3/3지점에 정수리가 위치하게 하도록 하면 된다.

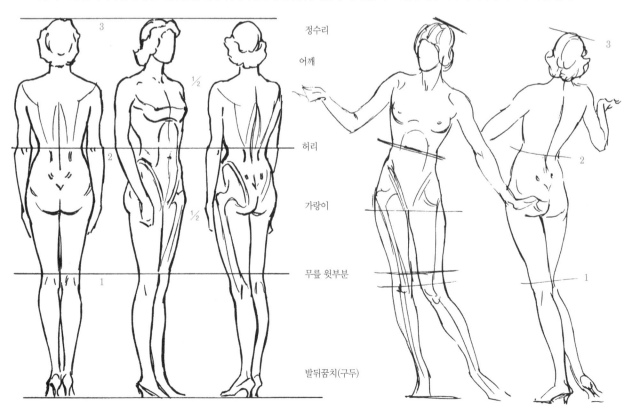

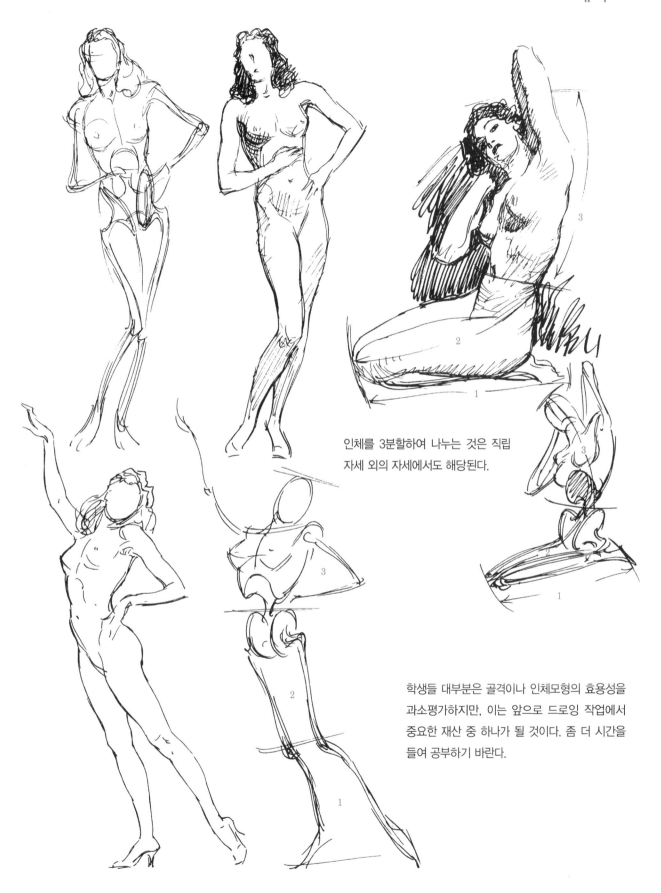

인체를 3분할하여 나누는 것은 직립
자세 외의 자세에서도 해당된다.

학생들 대부분은 골격이나 인체모형의 효용성을
과소평가하지만, 이는 앞으로 드로잉 작업에서
중요한 재산 중 하나가 될 것이다. 좀 더 시간을
들여 공부하기 바란다.

남성과 여성의 골격

이상적인 인체 비례

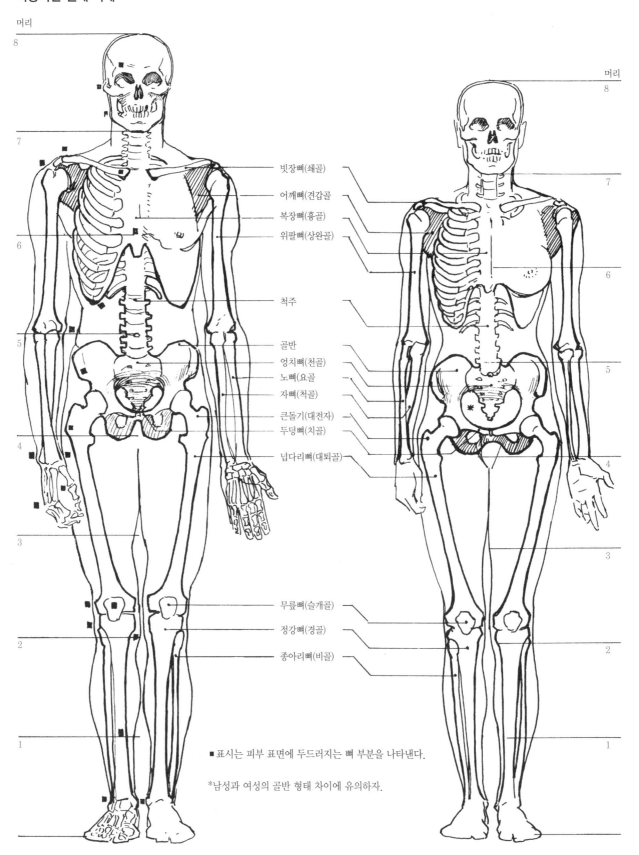

머리
8

머리
8

7

7

6

6

5

5

4

4

3

3

2

2

1

1

빗장뼈(쇄골)

어깨뼈(견갑골)

복장뼈(흉골)

위팔뼈(상완골)

척주

골반

엉치뼈(천골)

노뼈(요골)

자뼈(척골)

큰돌기(대전자)

두덩뼈(치골)

넙다리뼈(대퇴골)

무릎뼈(슬개골)

정강뼈(경골)

종아리뼈(비골)

■표시는 피부 표면에 두드러지는 뼈 부분을 나타낸다.

*남성과 여성의 골반 형태 차이에 유의하자.

뼈와 근육

해부학을 배우면 배울수록 해부학에 흥미가 생기게 될 것이다. 인간의 몸은 정말 경이로운 존재이다. 부드럽고 유연한 소재로 만들어져있고, 탄력 있고 또 강하며, 아주 튼튼한 금속부품도 떨어져나가는 세월동안에도 움직임에 제한이 없고, 작업이 무한히 가능하며 스스로 에너지를 내고 치유 또는 회복 능력도 지니고 있다.

왼쪽 페이지의 그림은 남성과 여성의 골격구조 구성에 대한 예시이다. 뼈와 인물이 정확한 비율로 나타나도록 옆에 등신단위를 표시해 두었다.

골격은 튼튼하지만 실제로는 보기만큼 강하지 않다. 척주는 골반에 단단히 연결되어 있지만 상당히 유연하다. 모든 뼈는 서로를 지탱하며 연골과 근육에 의해 직립하고, 결합부분은 안정성을 위해 운동 범위를 제한되는 구멍에 공을 끼운 형태의 절구 관절로 되어 있다. 모든 구조는 의식을 잃으면 동시에 무너진다.

근육의 압력은 뼈 조직에 전달된다. 예를 들어 무거운 물건을 들으면 물건의 무게는 대부분 뼈로 지탱하게 되어 근육에는 손발을 움직일 여유가 남게 된다. 뼈는 또 섬세한 기관이나 국부를 보호하는 역할도 한다. 두개골은 눈이나 뇌, 목 안쪽의 상처 입기 쉬운 부분을 보호한다. 갈비뼈와 골반은 심장이나 폐, 내장을 지켜준다. 보호할 필요성이 높으면 높을수록 뼈는 피부와 가까이 있다.

완전히 곧은 뼈는 없다. 팔다리의 뼈를 완전히 똑바르게 그리면 딱딱하게 경직된 것처럼 보일 것이다. 뼈의 완만한 곡선은 인물에 생기 있게 해주며 인물의 움직임이나 리듬에 없어서는 안 되는 것이다.

남성과 여성의 골격의 차이점은 비율로 보아 여성이 상대적으로 골반이 크고 남성은 가슴우리가 크다는 것이다. 이 차이 때문에 남성의 어깨 폭이 넓고 허리선이 길고 궁둥이가 낮아 엉덩이가 상대적으로 작아 보이며 여성의 엉덩이는 커 보이는 것이다. 대퇴골, 즉 넙다리뼈가 약간 비틀어져 있는 것도 이 때문이다. 물론 머리 스타일이나 부푼 가슴 같은 눈에 띄는 특징으로도 여성인지 아닌지 알 수 있지만 여성은 머리끝부터 발끝까지 남성과 다르다. 남성만큼 턱이 발달되지 않았으며 목도 얇다. 손도 작고 더 섬세하다. 팔 근육도 남성보다 작고 두드러지지 않는다. 넙다리뼈의 큰돌기는 바깥쪽보다 튀어나와 있고 궁둥이는 살집이 있고 둥그스름하며 낮은 위치에 있다. 종아리는 남성보다 발달하지 않았고 발목과 손목도 가늘다. 발은 작고 발목이 많이 휘어져 있다. 그러나 종아리와 궁둥이의 근육만은 신체 비율상 크며 강한데 이는 골반이 큰 이유와 마찬가지로, 임신했을 때 태아의 무게를 지탱하기 위해서이다. 생각한대로 남성 또는 여성을 그릴 수 있을 때까지 이들의 기본적인 차이점을 확실하게 머릿속에 새겨두자.

왼쪽 페이지의 남자 골격 그림에서 검은색 사각형들을 기억해두자. 이들은 피부표면 바로 아래에 두드러지며 윤곽에 영향을 주는 남성 골격에서 중요한 부분들이다. 몸이 살찌면 이 부분들은 보조개처럼 피부표면 안으로 움푹 들어가 보이게 된다. 마른 체형이나 노인들은 이 뼈 부분이 돌출되어 보인다.

실물 또는 사진을 보고 그리려면 해부학과 인체 비례에 관한 지식이 꼭 필요하다. 어떤 부분이 튀어나오고 들어갔는지, 또 그 부분이 왜 그렇게 생겼는지 알아봐야 한다. 그렇지 않으면 작품은 백화점이나 매장에서 파는 과장된 고무나 왁스 인형처럼 보일 것이다. 중요한 의뢰라면 마무리단계에서 모델이나 좋은 사진을 이용해 그려야 한다. 화가들 대부분은 작업의 보조를 위해 카메라를 사용한다. 그러나 카메라는 피사체의 윤곽선이 렌즈에 의해 원근감이 과장되고 팔다리가 짧고 둔중하게 보이고 손이나 발이 상당히 크게 보인다는 문제점이 있다. 이런 왜곡현상을 수정해서 그리지 않으면 작품이 그냥 사진처럼 보이게 될 것이다.

인물화를 잘 그리기 위해 필요한 것

여기서는 인물화를 잘 그리기 위해 필요한 것들에 대해 이야기해 보겠다. 〈지적으로 보이는〉 여성은 남성스런 윤곽을 지니고 있다. 어깨는 보통보다 약간 넓고 내려오지 않으며 허리는 약간 가늘다. 허벅지와 다리가 길고 종아리는 매끈하다. 다리를 모으면 허벅지와 무릎, 발목은 딱 붙는다. 아트디렉터에게 머리가 크고 어깨 폭이 좁고 손발이 짧으며 허리가 굵고 통통하고 키가 작은 인물화를 보여줘 봤자 시간 낭비일 뿐이다. 아주 뼈가 안상하고 유별나게 키가 큰 인물화라면 패션잡지 편집자들은 좋아할지도 모른다.

요즘은 인물을 날씬하게 그리는 것이 유행하고 있다. 중세 화가들이 육감적이라고 생각했던 인물을 오늘날에는 뚱뚱하다고 여긴다. 살찐 인물의 그림, 또는 키가 작은 인물의 그림만큼 인기 없는 그림은 없다(묘하게도 키가 작은 사람은 키 작은 인물을 잘 그린다. 또 키 작은 부인을 둔 남자는 키 작은 여성을 그리는 경향이 있다). 만약 내가 그린 인물이 너무 크게 느껴진다면 내가 일반 수준의 모습을 나타내고 있음을 기억해주길 바란다. 그림 판매자들의 눈에는 결코 키가 너무 크다고는 비춰지지 않을 것이다. 사실, 이 책 그림들 중 몇 가지는 내가 항상 무심결에 작게 그린 것도 있다.

남성의 인물화를 잘 그리는 비결은 남성적으로 뼈를 굵게, 뼈와 근육을 힘차게 그리는 것이다. 얼굴은 날카로운 인상이어야 하며 뺨은 약간 마르고 눈썹은 매우 짙게(가는 눈썹은 좋지 않다), 입술은 도톰하게 턱은 뚜렷해야 한다. 어깨 폭은 물론 넓고 키는 180㎝(8등신이나 그 이상)정도여야 한다. 그러나 유감스럽게도 날카로운 인상에 근육과 뼈가 강해 보이는 남성 모델을 찾는 일은 쉽지 않다. 이렇게 생긴 남성은 주로 고된 노동직에 종사하기 때문이다.

어린이의 경우 앞서 나타낸 비율로 그려야 한다. 아기는 얼핏 보기에도 살이 포동포동하게 오르고 건강해 보이도록 그려야 한다. 목이나 손목, 발목의 잘록한 부분이나 주름에 대해서는 특히 잘 연구해야 한다. 뺨은 통통하고 턱은 둥그스름하면서 상당히 낮다. 윗입술은 약간 앞으로 튀어나왔고 코는 둥글고 작게 생겼으며, 콧등은 움푹 꺼져 있다. 귀는 작고 귓불이 두툼하며 동그랗다. 안와(눈구멍)에는 눈알이 꽉 들어 차 있다. 살집이 있고 통통하며 짧은 손가락의 끝 부분은 가늘다. 어쨌든 아기의 구조를 이해하기까지는 관찰하기 알맞은 아기가 없는 한 그림으로 옮겨 그리는 것은 무리이다.

6세부터 8세까지의 아이는 아주 둥근 얼굴로 그리는 것이 좋다. 8세부터 12세까지의 아이는 보이는 그대로 그려도 되지만 머리 부분의 상대적 크기는 보통보다 약간 크게 그린다.

인물의 특징을 그릴 수 있게 되면 뚱뚱한 남성을 그려도 좋지만 그럴 경우 너무 젊게 그리지 않는 것이 좋다. 어떤 남성을 그리더라도 귀를 너무 크게 그리거나 튀어나오게 그리면 안 된다. 남성의 손은 크게 과장해서 뼈가 굵고 두드러져 보이게 그리는 것이 이상적이다.

아트디렉터들은 좀처럼 여러분의 결점을 지적해주지 않는다. 그는 여러분의 그림이 기호에 맞지 않는다고만 말할 것이다. 실수를 너무 많이 하면 그의 반감을 사게 될 것이다. 요구하는 바를 파악하지 못하는 것은 해부학을 모르는 것만큼 큰 장애 요인이 될 것이다.

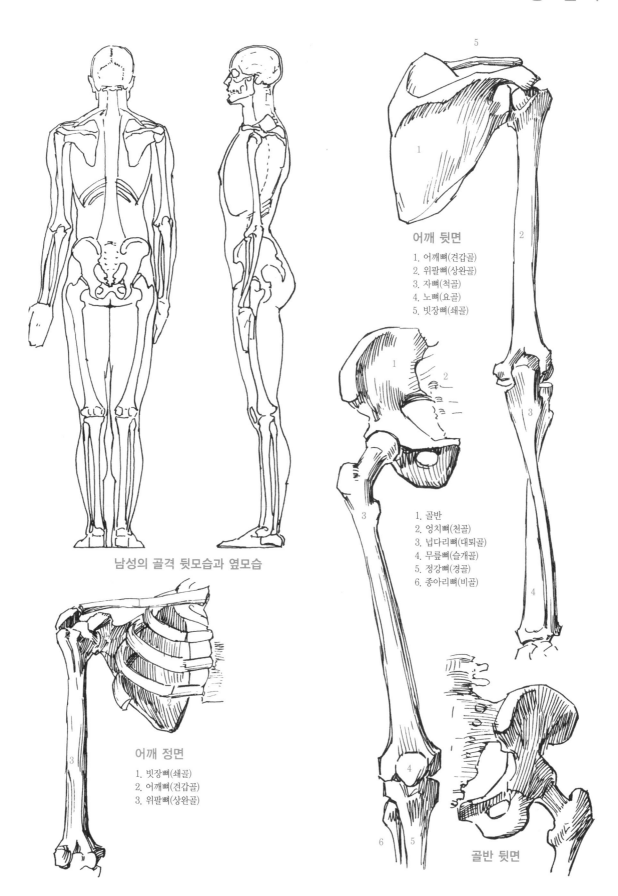

남성의 골격 뒷모습과 옆모습

어깨 뒷면

1. 어깨뼈(견갑골)
2. 위팔뼈(상완골)
3. 자뼈(척골)
4. 노뼈(요골)
5. 빗장뼈(쇄골)

1. 골반
2. 엉치뼈(천골)
3. 넙다리뼈(대퇴골)
4. 무릎뼈(슬개골)
5. 정강뼈(경골)
6. 종아리뼈(비골)

어깨 정면

1. 빗장뼈(쇄골)
2. 어깨뼈(견갑골)
3. 위팔뼈(상완골)

골반 뒷면

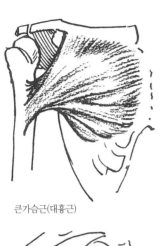

큰가슴근(대흉근)

1. 작은가슴근(소흉근)
2. 위팔두갈래근(상완이두근)

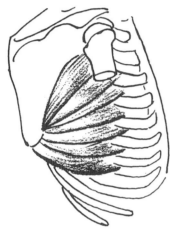

앞톱니근(전거근)

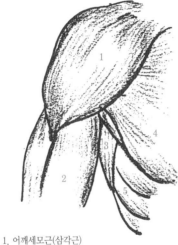

1. 어깨세모근(삼각근)
2. 위팔두갈래근(상완이두근)
3. 넓은등근(광배근)
4. 큰가슴근(대흉근)
5. 앞톱니근(전거근)

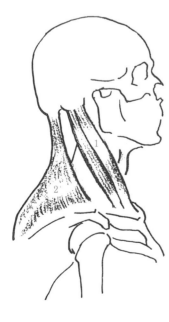

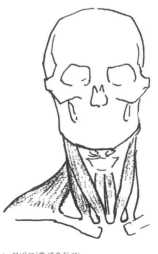

1. 목빗근(흉쇄유돌근)
2. 등세모근(승모근)
3. 복장목뿔근(흉설골근)

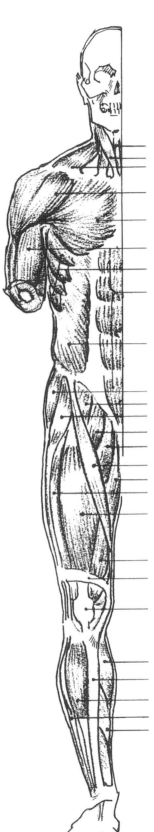

복장목뿔근(흉설골근)
목빗근(흉쇄유돌근)
등세모근(승모근)
어깨세모근(삼각근)
큰가슴근(대흉근)
위팔두갈래근(상완이두근)
앞톱니근(전거근)
배곧은근(복직근)
배바깥빗근(외복사근)
중간볼기근(중둔근)
엉덩허리근(장요근)
넙다리근막장근(대퇴근막장근)
두덩근(치골근)
긴모음근(장내전근)
넙다리빗근(봉공근)
두덩정강근(박근)
가쪽넓은근(외측광근)
넙다리곧은근(대퇴직근)
안쪽넓은근(내측광근)
넙다리네갈래근(대퇴사두근)
이 만나 닿는 띠
무릎뼈(슬개골)
장딴지근(비복근)
정강뼈(경골)
앞정강근(전경골근)
긴종아리근(장비골근)
가자미근

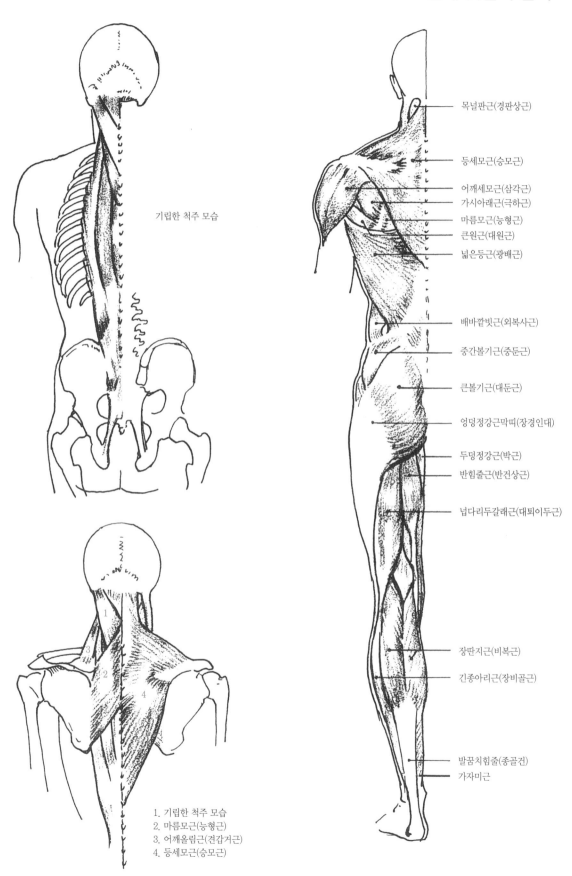

기립한 척주 모습

목널판근(경판상근)
등세모근(승모근)
어깨세모근(삼각근)
가시아래근(극하근)
마름모근(능형근)
큰원근(대원근)
넓은등근(광배근)

배바깥빗근(외복사근)
중간볼기근(중둔근)
큰볼기근(대둔근)
엉덩정강근막띠(장경인대)
두덩정강근(박근)
반힘줄근(반건상근)
넙다리두갈래근(대퇴이두근)

장딴지근(비복근)
긴종아리근(장비골근)

발꿈치힘줄(종골건)
가자미근

1. 기립한 척주 모습
2. 마름모근(능형근)
3. 어깨올림근(견갑거근)
4. 등세모근(승모근)

정면에서 바라본 팔 근육

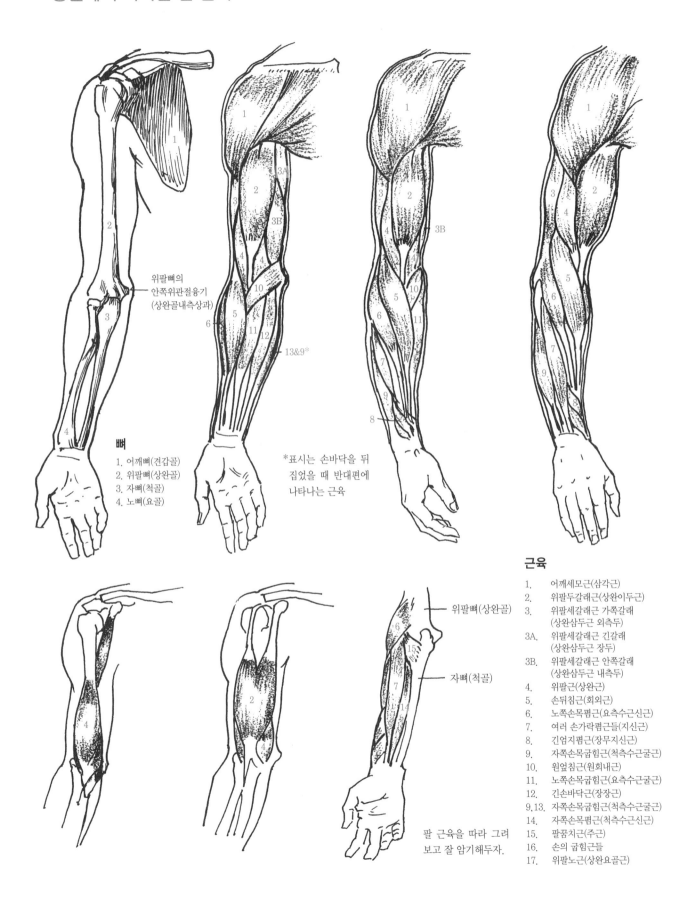

위팔뼈의
안쪽위관절융기
(상완골내측상과)

뼈
1. 어깨뼈(견갑골)
2. 위팔뼈(상완골)
3. 자뼈(척골)
4. 노뼈(요골)

*표시는 손바닥을 뒤
집었을 때 반대편에
나타나는 근육

위팔뼈(상완골)

자뼈(척골)

팔 근육을 따라 그려
보고 잘 암기해두자.

근육
1. 어깨세모근(삼각근)
2. 위팔두갈래근(상완이두근)
3. 위팔세갈래근 가쪽갈래
 (상완삼두근 외측두)
3A. 위팔세갈래근 긴갈래
 (상완삼두근 장두)
3B. 위팔세갈래근 안쪽갈래
 (상완삼두근 내측두)
4. 위팔근(상완근)
5. 손뒤침근(회외근)
6. 노쪽손목폄근(요측수근신근)
7. 여러 손가락폄근들(지신근)
8. 긴엄지폄근(장무지신근)
9. 자쪽손목굽힘근(척측수근굴근)
10. 원엎침근(원회내근)
11. 노쪽손목굽힘근(요측수근굴근)
12. 긴손바닥근(장장근)
9,13. 자쪽손목굽힘근(척측수근굴근)
14. 자쪽손목폄근(척측수근신근)
15. 팔꿈치근(주근)
16. 손의 굽힘근들
17. 위팔노근(상완요골근)

54

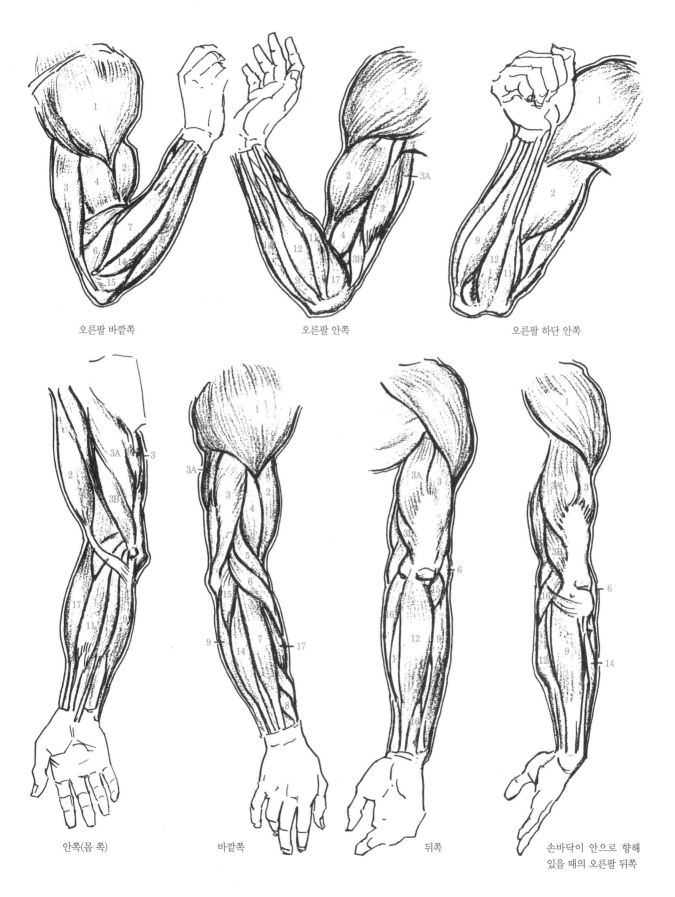

오른팔 바깥쪽

오른팔 안쪽

오른팔 하단 안쪽

안쪽(몸 쪽)

바깥쪽

뒤쪽

손바닥이 안으로 향해
있을 때의 오른팔 뒤쪽

정면에서 바라본 다리 근육

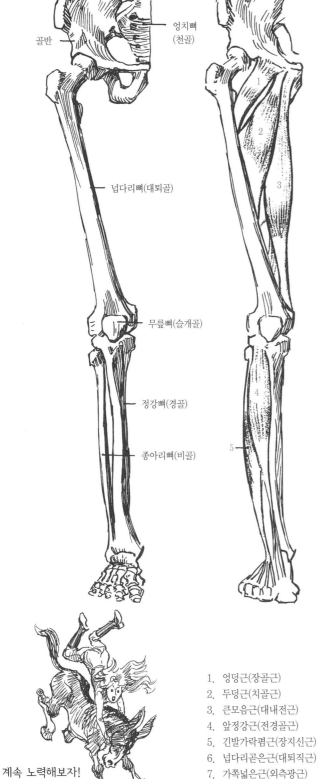

엉치뼈
(천골)

골반

넙다리뼈(대퇴골)

무릎뼈(슬개골)

정강뼈(경골)

종아리뼈(비골)

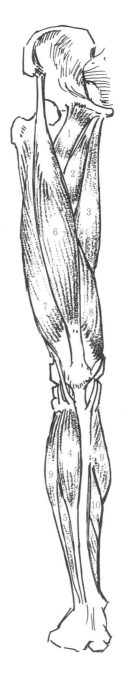

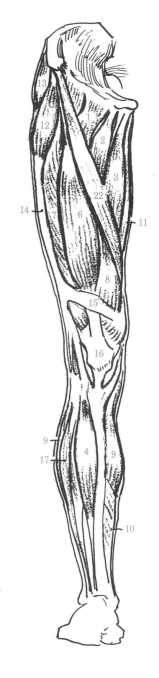

계속 노력해보자!

다리 근육

1. 엉덩근(장골근)
2. 두덩근(치골근)
3. 큰모음근(대내전근)
4. 앞정강근(전경골)
5. 긴발가락폄근(장지신근)
6. 넙다리곧은근(대퇴직근)
7. 가쪽넓은근(외측광근)
8. 안쪽넓은근(내측광근)
9. 장딴지근(비복근)

10. 가자미근
11. 두덩정강근(박근)
12. 넙다리근막장근
 (대퇴근막장근)
13. 중간볼기근(중둔근)
14. 엉덩정강근막띠(장경인대)
15. 넙다리네갈래근
 (대퇴사두근)이 만나 닿는 띠
16. 무릎인대(슬개인대)

17. 긴종아리근(장비골근)
18. 큰볼기근(대둔근)
19. 반막모양근(반막상근)
20. 반힘줄근(반건상근)
21. 넙다리두갈래근(대퇴이두
22. 근)
23. 중간넓은근(중간광근)
24. 넙다리빗근(봉공근)
 발꿈치힘줄(종골건)

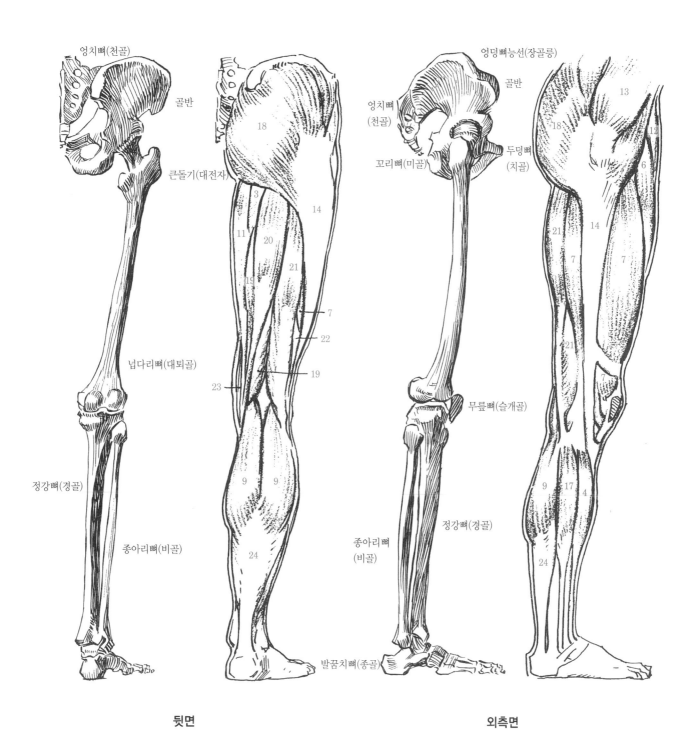

뒷면

외측면

해부학 지식을 익히려면 열심히 공부하는 수밖에 없다. 기억력만으로 근육을 그릴 수 있게
될 때까지 열심히 매달려야 한다. 해부학에 대해 더욱 상세히 다룬 책을 읽어보는 것도 좋다.
해부학 책을 공부하고 나면 인물화를 좀 더 완벽하고 전문적으로 그릴 수 있게 될 것이다.
해부학을 빠삭하게 꿰고 있으면 앞으로 인물화를 그리는데 득이 된다. 열심히 공부해보자!

블록, 평면, 단축법, 그리고 조명

인물의 윤곽을 그리고 특정 구성을 빛과 그림자로 그리기에는 넘어야할 벽이 꽤 있다. 학생들은 때때로 이 벽을 넘지 못하곤 한다. 이는 입체에 대한 개념이 없기 때문이다. 하지만 3차원(깊이)의 표현을 쉽게 할 수 있는 중간단계가 있다.

입체는 어떻게 공간에 존재하고 있을까? 또 우리는 어떻게 입체를 인지하고 사물에 부피와 무게가 있음을 알며, 들어 올리거나 부딪칠 수 있다는 것을 아는 것일까? 이는 우리들의 눈이 입체에 닿는 빛에 의해 본능적으로 인식하는 것이다. 빛이 없으면 사물의 형태도 볼 수 없다. 드로잉을 그릴 때에는 광원이 그리는 이의 뒤에서 직접 비쳐지기 때문에 사물에 그림자가 드리워지지 않은 형태를 볼 수 있다. 이 때문에 외곽선 드로잉이 가능하다. 사물의 윤곽이나 모서리는 그리는 이와 빛의 반대편에 있기 때문에 진하게 드러나 선처럼 보이기 시작해 모서리 부분은 확실해지고 외형의 중간부분이나 중간에 가까운 부분은 희미하게 보이게 된다. 이러한 빛을 〈평면조명〉이라고 한다. 이는 그림자 없이 사물의 형태를 그릴 수 있는 유일한 방법인데, 사물에는 밝은 빛과 그림자 사이의 다음 단계인 〈중간색조〉가 나타나게 된다. 사실 그림자는 없는 것이 아니고 우리 시점에서 보이지 않는 것뿐이다.

그림을 그릴 때 흰 종이에 그리면 종이 부분은 가장 밝은 부분, 즉 광원과 직각을 이루는 면이 된다. 정면에서 평면조명이 비치지 않고 있는 사물의 외형은 광원과 직각을 이루거나, 광원을 등지고 있는 형태의 면에 대한 다른 면의 방향에 대해 정확히 해석하여 표현할 수 있다.

최초의 가장 밝은 면을 〈밝은 면〉이라고 한다. 그 다음 밝은 면은 〈중간색조 면〉이며 세 번째 면은 직사광의 각도 안에 들지 않아 빛을 받지 못하는데 이를 〈그림자 면〉이라고 한다. 그림자 면에서 약한 반사광을 받는 면이 있는데 이 면을 〈반사면〉이라고 한다. 사물의 형태는 이 면들을 확실히 파악하지 않으면 표현할 수 없다. 면은 결국 다음과 같은 순서가 된다. (1)밝은 부분, (2)중간색조, (3)그림자(가장 어둡고 광원에 평행한 부분), (4)반사광. 이 순서를 〈단순명암〉이라고 한다. 단순명암은 우리의 목적에 가장 잘 맞는다. 광원이 여럿이거나 전체 구성이 뒤죽박죽이거나 일관성 없는 자연광은 혼란만 부추긴다. 직사광은 사물의 형태를 가장 완벽하게 구현해준다. 한낮의 태양광은 이에 비해 부드럽고 혼란스럽긴 하지만 단순명암이 나타난다. 인공적인 빛은 단순명암이 나타나도록 조정해주어야 한다. 카메라라면 광원이 네 개든, 다섯 개든 잘 찍힐지 모르지만 드로잉에서는 그렇지 않다.

빛과 그림자의 문제에 발을 내디디기 전에 사물에 빛이 닿으면 형태에 어떤 영향을 주는지 알아두는 것이 좋다. 빛은 어느 각도에서나 들어와 밝은 부분에서 어두운 부분으로의 구조가 나타나므로 어느 면이나 밝은 면부터 시작해 그릴 수 있다. 다시 말하면 인체의 정면 약간 위쪽에서 밝은 빛을 비추면 가슴이 밝은 부분이 된다. 빛을 옆으로 비껴 비추면 가슴에 그림자가 진다. 따라서 모든 면은 광원과의 관계에 의해 명암이 결정되는 것이다.

되도록 간단한 형태부터 그리기 시작하자. 블록을 그리면 중간색조를 아주 세밀하게 조절할 수 있다. 사물을 단순화하거나 양감을 주기 위해 면이 다른 방향이 될 때까지 되도록 표면을 하나의 색조로 그리는 것이다. 실제 인물은 매우 둥그스름하다. 그러나 둥근 표면은 빛과 그림자의 미묘한 그러데이션을 만들어내며 이는 단순화나 양감 없이는 표현하기 어렵다. 단순화해서 그리면 사진 같이 정확히 그리거나 기본 표현보다 더 좋은 결과를 낼 수 있다. 이는 나무를 그릴 때 잎을 하나하나 그리는 것과 나뭇잎 전체를 커다란 형태로 뭉뚱그려 양감을 나타내는 것의 차이와 비슷하다.

블록의 커다란 평면을 완벽하게 소화할 수 있게 되면 크기는 그대로 유지하면서 모서리를 좀 더 깎아 둥근 형태로 만들 수 있다. 조각가가 대리석이나 조경석 등 돌 덩어리에서 작품을 조각하기 시작하는 것처럼 커다란 블록에서 드로잉을 시작하는 것이다. 우선 불필요한 부분은 버리고 원하는 대체적인 크기의 블록으로 인체를 나눠본다. 그리고 둥근 형태로 느껴질 때까지 크고 똑바른 블록 평면을 좁혀가는 것이다. 이렇게 그리다보면 왜 한 번에 매끄러운 원형이 되지 않을까하고 의문이 들지도 모른다. 이는 드로잉이나 회화에는 각각의 절차와 구조적인 특성 같은 것이 있기 때문이다. 너무 매끄럽게 완성되면 실물과 다를 바 없게 된다. 실물과 똑같이 재현해내는 것은 카메라로도 할 수 있다. 그림에서 〈완성〉이 반드시 예술로 연결되는 것은 아니다. 개인의 구상을 실현해 나가는 과정과 그 해석에 가치가 있으며 이것이 예술인 것이다. 만약 드로잉에 보이는 그대로 하나도 빠뜨리지 않고 담으려고 한다면 작품이 지루해질 것이다. 그러므로 관심 가고 의미 있는 사실만을 골라야 담아야 한다. 구상을 정리하면 작품에 활력을 불어넣게 되고, 목적이 드러나며 설득력이 있게 될 것이다. 작품에 세밀함과 연관성이 더욱 생기게 될 것이고, 작품의 메시지가 더욱 확실하고 강력하게 드러나게 될 것이다. 컴퍼스를 사용해 그리면 완벽한 원을 그릴 수 있지만 그러면 그린이의 특성이 남지 않게 된다. 멋진 작품을 그리기 위해 필요한 것은 커다란 형태이지, 세세함이나 정확함이 아니다.

62쪽, 63쪽에 위에서 이야기한 것들의 이해를 돕기 위해 예를 들어놓았다. 표면은 부피가 있는 덩어리 같은 것으로 표현했다. 이 효과는 조각처럼 보인다. 인체모형은 앞서 다룬 것과는 조금 다르게 보일 것이다. 인체모형을 커다란 블록으로 구성하려 할 경우, 마음대로 구성해 그리면 된다. 덩어리의 느낌이나 부피감을 표현할 수 있으면 어떤 방법으로든 형태를 만들어보자. 이는 실제 인물의 덩어리진 느낌, 부피감, 체중 등을 생각해 작품에 〈입체감〉을 주는 확실한 방법이다.

이러한 방법과 함께 인물 구성의 기초로, 화방에서 파는 목제 인체모형을 사서 사용해 보자(64쪽 참조). 다음 단계로 넘어가서 65쪽에서는 관절을 여전히 덩어리로 표현하면서 뻣뻣함을 없애보았다.

단축법과 조명

항상 덩어리가 될 각 부분과 전체 관계에서의 제자리를 기억하고, 덩어리 상태를 유지하면서 입체감을 만들고(66쪽 참조) 이를 기울여보자. 형태를 그리거나 관찰자의 시점에서 봐서 뒤로 후퇴해 보이는 부분을 표현하려면 주로 선을 사용해야 한다. 이를 단축법이라고 한다. 자신을 향해 조준하고 있는 총신을 보고 있는 것처럼 한 지점에서 형태를 보고 있어서 실제

길이의 측정은 할 수 없게 된다. 줄 지어 연결된 부분의 윤곽과 형태를 생각하며 그려야 한다. 줄어드는 부분들은 표현하는 데에는 대부분 중간색조와 그림자가 필요하며, 67, 68, 69쪽에 둥근 인체의 해석을 단순한 블록 형태에서 더 나아간 단계인 평면으로 나타내는 예시를 들어놓았다. 70, 71쪽의 예시는 머리 부분을 단순화하여 여러 종류의 조명으로 비춰본 것이다.

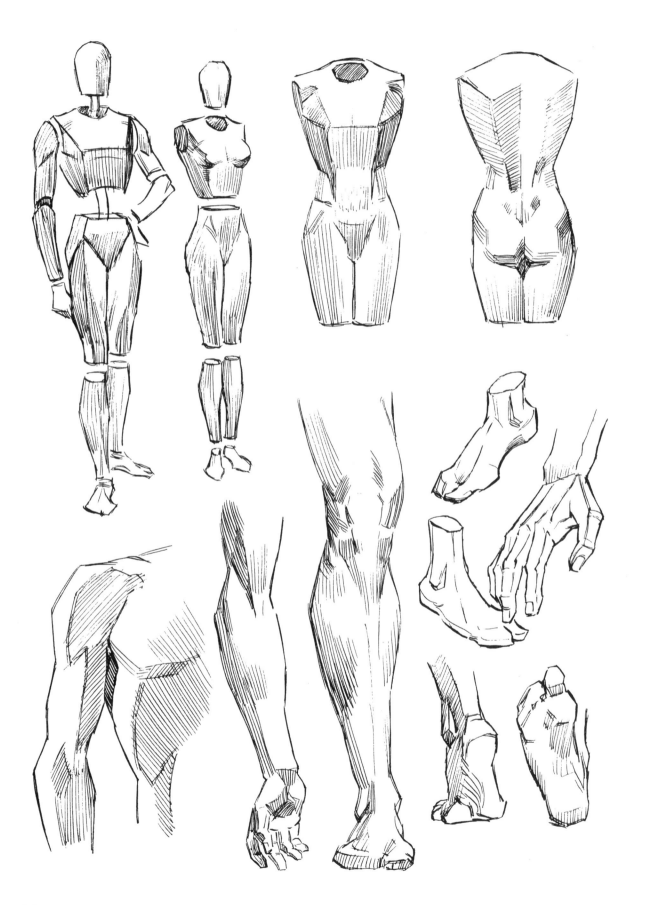

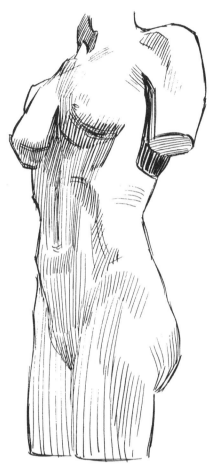

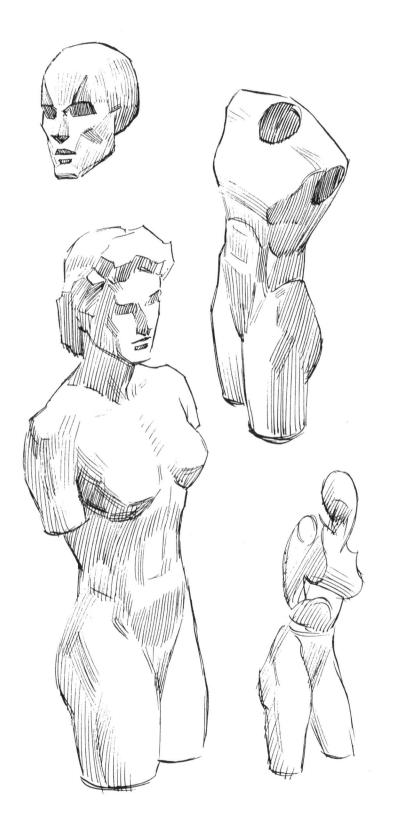

작업을 위해 블록으로 대체적인 형태를 그릴 때에는 빛과 형태를 가장 단순하게 하고, 바라는 완성도로 나타내보자. 말이 많은 것보다 단순하고 정리된 표현이 더 좋은 법이다. 해부학을 배우는 것은 첫째로 단순하지만 설득력 있는 형태를 만들어 내기 위한 수단을 얻기 위해서이다. 이번에는 인체모형이나 석고상을 표현해 보는 것이 좋을 것이다. 너무 어렵다면 이 장에서는 빛과 그림자 표현은 생략해도 좋다. 그냥 큰 블록들을 그려보고 인체를 둘러싼 형태를 감지해보자. 여기서는 〈평면에서 입체로 나아가기〉가 목표이다.

화방에서 파는 목제 인체모형 사용법

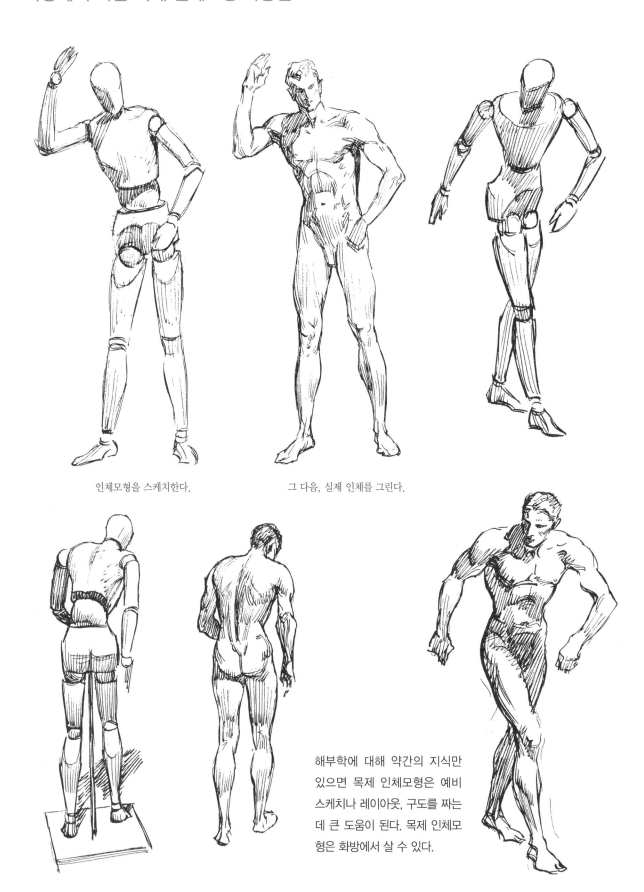

인체모형을 스케치한다.

그 다음, 실제 인체를 그린다.

해부학에 대해 약간의 지식만 있으면 목제 인체모형은 예비 스케치나 레이아웃, 구도를 짜는 데 큰 도움이 된다. 목제 인체모형은 화방에서 살 수 있다.

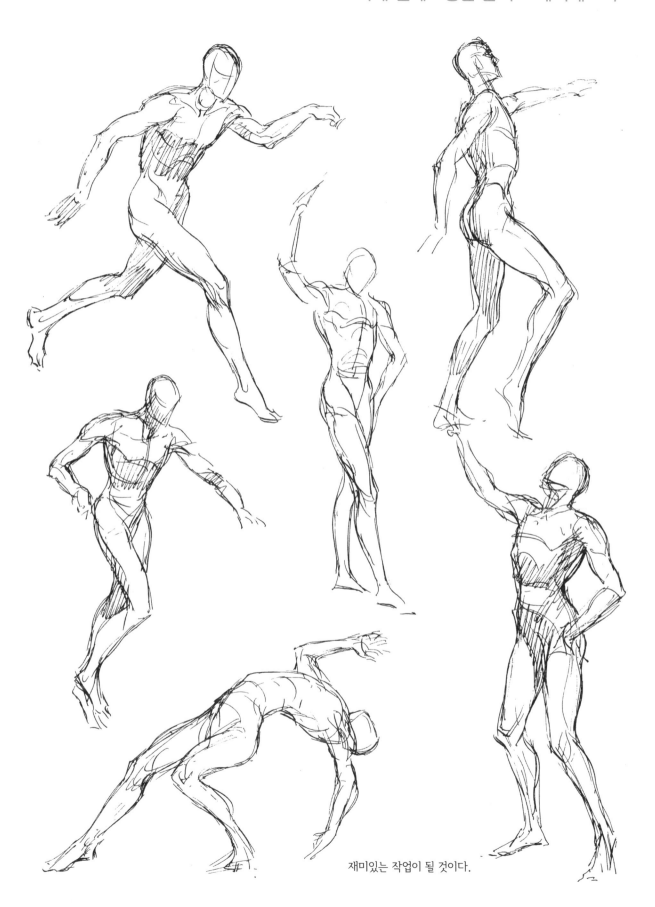

재미있는 작업이 될 것이다.

단축법

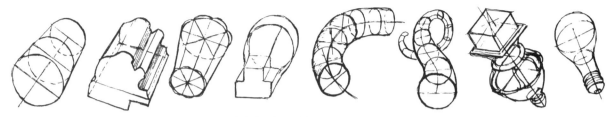

어떤 형태든 교차하거나 연결되는 부분을 중간 중간 그려서 단축할 수 있다.

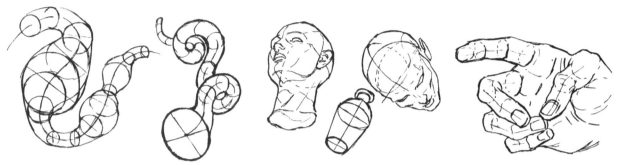

어떤 형태든 이 같은 방법으로 그릴 수 있다. 그러나 보이는 부분뿐 아니라 완전한 형태를 생각해야 한다. 모든 형태를 파악해보자.

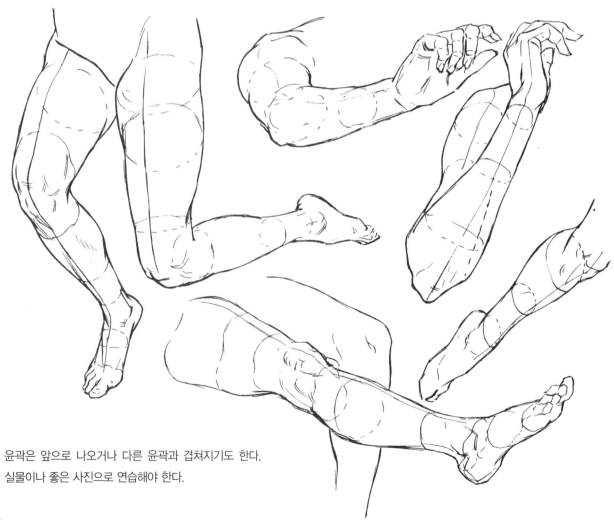

윤곽은 앞으로 나오거나 다른 윤곽과 겹쳐지기도 한다.
실물이나 좋은 사진으로 연습해야 한다.

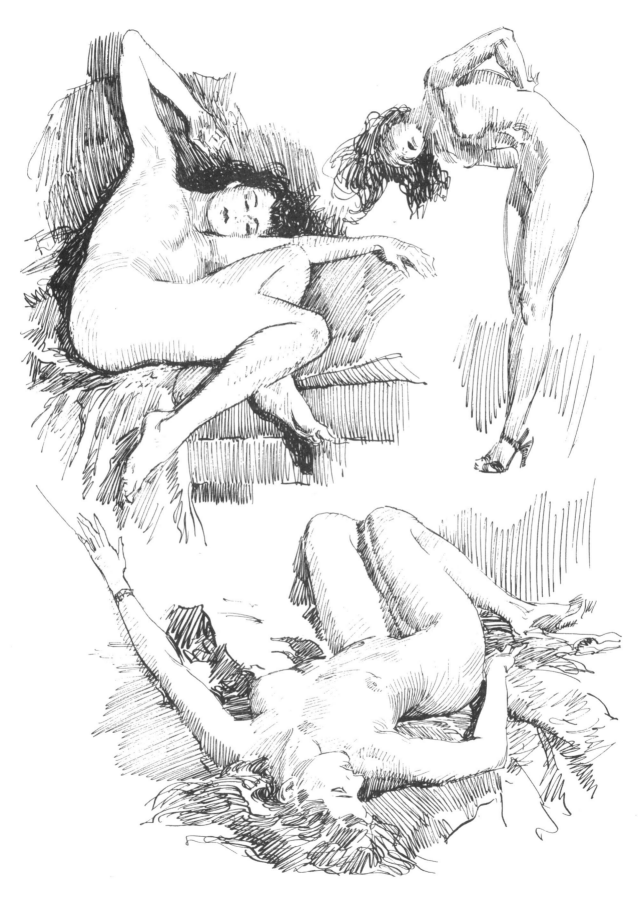

평면

평면이란 실제 평평한 부분 이외에 둥근 형태를 이론적으로 평면화한 부분도 가리킨다. 미술에서는 형태가 너무 매끄럽고 둥글면 〈통속적〉이고 〈사진〉처럼 보이기 쉬우므로 이는 피하는 것이 좋다. 평면을 사용하면 한층 개성적인 특성을 이끌어낼 수 있다. 두 미술가가 똑같은 평면을 볼 수는 없다. 둥근 형태의 〈네모남〉은 투박하고 활기찬 느낌을 준다. 둥근 것을 어떻게 네모지게 만들 수 있을지 알아보자.

위 그림은 둥근 형태를 〈평면〉이나 밝은 부분, 중간색조, 그림자 부분들로 만든 것이다.

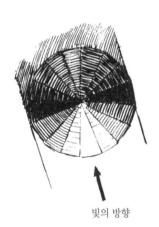

빛의 방향

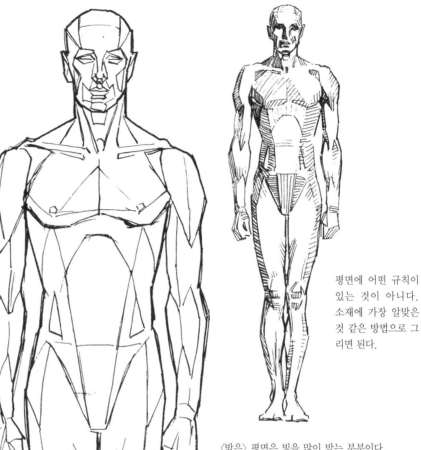

평면에 어떤 규칙이 있는 것이 아니다. 소재에 가장 알맞은 것 같은 방법으로 그리면 된다.

〈밝은〉 평면은 빛을 많이 받는 부분이다. 〈중간색조〉는 중간 빛을 받는 부분, 〈변화하는 색조〉는 중간색조와 그림자가 만나는 부분, 〈반사광〉은 그림자 내에서 가장 밝은 색조 부분이다.

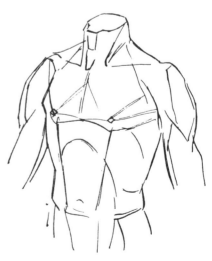

위 그림은 둥근 인물을 평면을 이용해 〈네모남〉을 표현한 것이다. 이렇게 표현하는 목적은 가장 단순하게 밝은 부분, 중간색조, 그림자를 표현하기 위한 기초로 만들기 위함과 동시에 주요한 구조상의 형태를 유지하기 위해서이다. 이렇게 표현한 다음, 만족스러울 때까지 평면의 각을 〈부드럽게〉 만든다.

평면들로 구성한 몸은 신체 외관 형태를 〈예비 조각〉한 것이라고 할 수 있다.

항상 인물에 평면의 조합을 적용할 수 있는 것은 아니다. 운동을 하면 앞으로 몸을 구부리게 되거나 어깨를 움직이거나 하면 표면의 형태가 변하기 때문이다. 평면은 주로 얼마만큼 외형을 단순화할 수 있는지를 알아보기 위한 것이다. 실제 모델이나 사진을 보고 그리더라도 밝은 부분, 중간색조, 그림자 부분의 평면을 파악하기 위해 노력해야 한다. 그렇지 않으면 색조가 상당히 혼란스러워지기 때문이다.

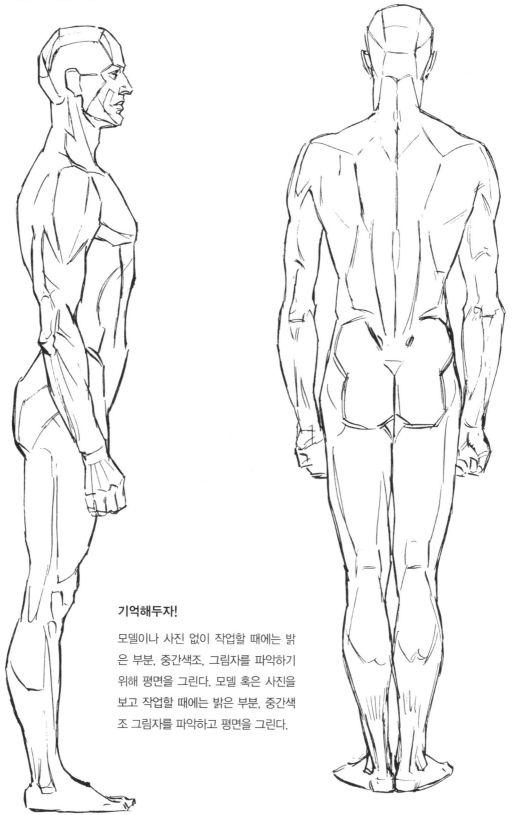

기억해두자!

모델이나 사진 없이 작업할 때에는 밝은 부분, 중간색조, 그림자를 파악하기 위해 평면을 그린다. 모델 혹은 사진을 보고 작업할 때에는 밝은 부분, 중간색조 그림자를 파악하고 평면을 그린다.

조명

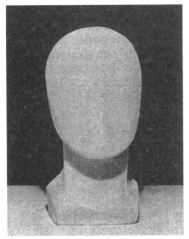

1. 평면조명: (정면에서)포스터용, 장식적이고 단순하다.

2. 무대조명: 드라마틱하고 섬뜩하며 유령같아 보인다. 분화구에서 나오는 빛 같다 (정면 아래에서).

3. ¾측면 조명: 좋은 조명. 광원을 정면에서 45도 위치에 놓는다. 광원은 하나만 사용하자.

4. ¾상·측면 조명: 가장 좋은 조명 중 하나. 밝은 부분, 중간색조, 그림자, 그리고 반사광 부분이 최대로 생긴다.

5. 수직조명: 아주 아름다운 조명. 이 조명은 그림자를 아주 멋있게 만들어준다.

6. 뒤에서 비치는 수직조명: 반사광이 나타나며 형태의 입체감을 아주 잘 살려준다.

7. 십자형으로 교차하는 조명: 대체로 나쁜 조명. 광원의 세기를 양쪽 모두 똑같이 해서는 안 된다. 형태가 갈라지는 것처럼 보인다.

8. 너무 밝은 평면조명: 너무 밝으면 입체감이 사라짐을 잘 보여주고 있다.

9. ½조명: 좋지 않다. 밝은 영역과 그림자 영역의 크기가 같아져서는 안 된다. 둘 중 한 영역이 우세하도록 만들어야 한다.

여기서의 사진들은 단순한 형태 위로 떨어지는 실제 빛의 모습을 보여주고 있다. 밝은 부분에서 중간색조를 지나 그림자 부분으로 그러데이션이 생기면서 형태가 둥글어지고 있다. 1번 사진은 조명을 정면에서 비춘 것으로 그림자지지 않아 외곽선만으로 그림을 그리는데 적당하다. 턱 아래의 유일한 그림자는 카메라를 조명 아래 두기 위해 조명을 약간 위로 들어 올려서 생긴 것이다. 조명과 카메라를 똑같은 위치에 놓는 것은 불가능하다. 만약 이것이 가능했다면 그림자는 없었을 것이다. 8번처럼 여러 방향에서 같은 세기의 조명을 비추면 밋밋해 보이거나 형태가 사라진 느낌이 될 것이다.

하나의 광원이 사물을 비출 때, 그늘진 측면에 빛이 발하는 반사광이 생긴다. 그러나 그림자 내의 반사광은 광원보다 약한 게 당연하므로 반사광 영역의 밝기는 밝은 영역의 밝기와 비교가 되지 않고, 밝은 부분 넓이와 그림자 넓이의 일관성이 유지된다. 한 가지 예외는 거울을 사용한 경우이다. 그러나 이것은 반사(굴절) 현상이라기보다 오히려 광원이 두 개인 경우라고 보는 것이 옳다. 물 위의 눈부신 빛은 반사현상의 또 다른 예이다.

단순 조명은 단 하나의 광원을 의미하며 조명 중에서 이 조명에서 반사광이 가장 완벽하게 나타난다. 이에 따라 실제 윤곽과 부피가 나타나는 것이다. 이 외의 다른 조명을 사용했을 때에는 형태를 사실적으로 묘사하는 것이 불가능한데 이는 평면의 보통 또는 진짜 색조 값이 바뀌고 형태가 왜곡되기 때문이다. 색조 값이 없어지면 형태가 부정확해진다. 사진가는 이를 괘념치 않아할 수 있기 때문에 여러분이 직접 사진을 찍거나 아니면 사진을 찍을 때 조명을 감독하는 것이 좋다. 사진가들은 그림자를 싫어하지만 미술가들은 그림자를 좋아한다.

밝은 배경

10. 실루엣 조명: 1번 사진과 반대. 포스터를 그리거나 디자인을 할 때, 평면 효과를 낼 때 좋다.

어두운 배경

11. 가장자리가 빛나는 조명: 뒤쪽의 약간 위에서 비춘다. 매우 효과적이다.

어두운 배경

12. 하늘 조명: 빛을 위에서 비춰서 바닥에서 빛이 반사된다. 자연스럽고 좋다.

인물에 단순조명을 비쳤을 때

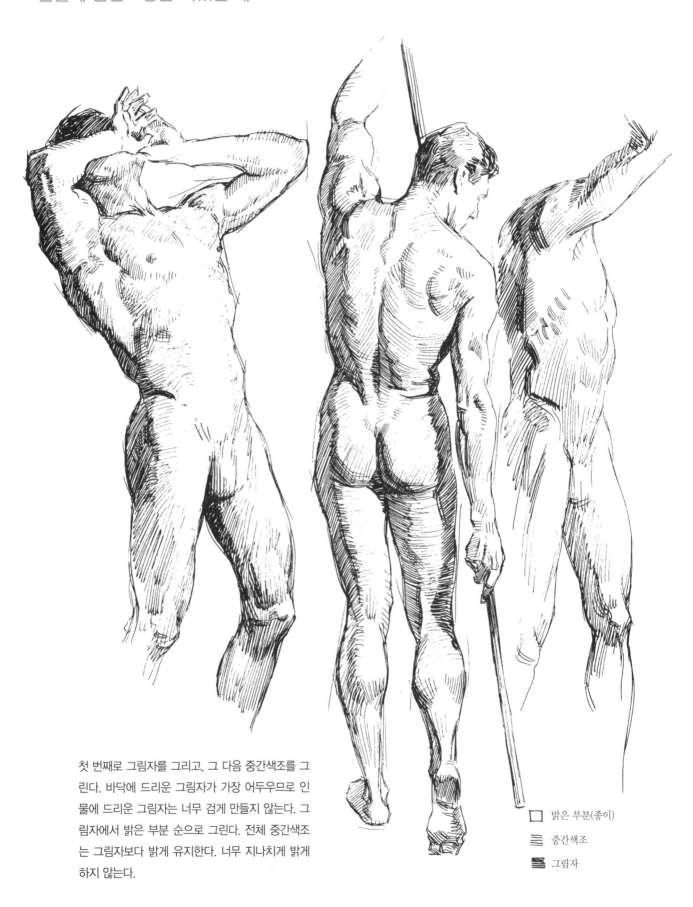

첫 번째로 그림자를 그리고, 그 다음 중간색조를 그린다. 바닥에 드리운 그림자가 가장 어두우므로 인물에 드리운 그림자는 너무 검게 만들지 않는다. 그림자에서 밝은 부분 순으로 그린다. 전체 중간색조는 그림자보다 밝게 유지한다. 너무 지나치게 밝게 하지 않는다.

□ 밝은 부분(종이)

☰ 중간색조

▦ 그림자

빛과 그림자를 표현하는 기본 원칙을 설명하는 가장 간단한 방법은 태양이 지구를 비추듯이 빛이 비추는 공을 생각하는 것이다. 빛에 가장 가까운 영역이 하이라이트(A)이고 한낮의 상태라고 말할 수 있다. 만약 이 구면의 하이라이트에서 벗어나 어느 방향으로든 움직이면 빛이 아주 조금씩 약해져 황혼에 비유할 수 있는 중간색조 영역(B)에 이르고 다시 잔영(B+)에서 밤(C)에 이르게 되는 것이다. 빛이 반사되지 않으면 진짜 어둠이 되지만 태양광선을 반사하는 달이 뜨면 빛이 그림자 부분에 반사광(D)이 생기게 된다. 빛이 몸에 의해 차단되면 몸에 인접한 밝은 평면에 그 실루엣이 떨어진다. 이는 가장 짙은 그림자로 〈드리운 그림자〉라고 불리는데. 여기서도 반사광이 나타난다.

미술가는 어떤 부분을 주제로 선택하더라도 그것이 밝은 부분, 중간색조, 그림자, 반사광 가운데 어디에 해당하는지 알아볼 수 있어야 한다. 이들 네 영역이 유기적으로 통일을 이루려면 정확한 색조 값을 주어야 한다. 색조 값이 정확하지 않으면 그림은 제각이 되어 버린다. 빛의 처리는 구조적 외형이 넘치지도 덜하지도 않도록 드로잉을 결합해주는 것이다.

사진을 잘 이용하면 배울 점이 많다. 하지만 인간의 눈은 색소보다 밝고 어두움의 범위를 훨씬 넓게 느낀다는 점을 기억해두어야 한다. 모든 범위의 표현은 불가능하므로 단순화시켜야 한다.

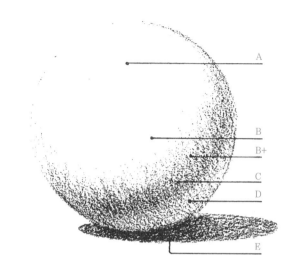

A. 하이라이트: 한낮
B. 중간색조: 황혼, B+: 잔영
C. 그림자: 밤
D. 반사광: 달빛
E. 드리운 그림자: 일식

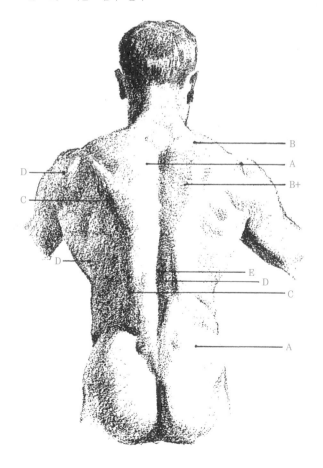

실제 인물 그리는 방법과 순서

다음에 열거한 내용은 이제까지 배운 준비단계들이다. 진짜 인물을 이용해 그리기 전에 완전히 숙지해 두자.

· 이상적인 인체 비례
· 일반적인 골격
· 원근법과 인물의 관계
· 움직임과 동작
· 인체모형과 형태의 간단한 구성
· 해부학 구조
· 빛과 그림자 구성에 의한 면
· 단축법
· 빛과 그림자의 기본
· 실제 형태 구성

그러나 눈앞에 놓인 무언가를 그리려고 할 때에는 또 하나의 기본기능, 즉 지능적으로 측정해야 한다. 〈지능〉이란 단어를 언급한 것은 무언가를 단순히 복사하는 것처럼 그리기 위함이 아니기 때문이다.

팔을 뻗은 튼튼한 남성의 몸을 밝은 부분, 중간색조, 그림자 부분으로 나누어 그리고자 한다. 광원은 오른쪽 낮은 위치에 놓아 외형을 지나는 빛에 변화를 주는 것이 좋을 것이다. 그리고 제일 처음 해야 할 일은 가장 밝은 부분을 찾는 것이다. 모델의 왼쪽 팔 밑의 가슴부분이 가장 밝은 부분이다. 그 다음은 그림자 전체의 덩어리와 대조를 이루는 밝은 부분의 덩어리를 찾는 것이다. 인물의 윤곽을 스케치하고 이 덩어리를 블록으로 표시한다(73쪽 그림은 여기에 중간색조와 그보다 진한 그림자를 더한 것이다). 윤곽을 그릴 때에는 연필 끝을 사용하고 중간색조나 그림자를 칠할 때에는 연필심의 등을 사용하길 바란다. 펜으로 그릴 경우에는 선을 조합해 그림자와 중간색조를 표현할 수 있다. 붓이나 연필은 그 자체로 덩어리에 적용할 수 있다. 또 그림에 질감의 매력을 주는 종이 결에도 주의를 기울여야 한다. 이 책의 그림에서는 인쇄 관계로, 코팅된, 매끄러운 종이는 사용하지 않았다. 그러나 매끄러운 종이에 부드러운 연필의 측면을 사용해 그리면 아름다운 회색과 어두운 색을 낼 수 있다. 중간색조와 어두운 색은 연필이나 목탄을 손가락

이나 찰필로 문질러 만들 수 있다. 모든 인물화는 천으로 문지르고 반죽 지우개로 지워서 밝은 부분을 만들어내며 그릴 수 있다.

78, 79쪽에 인물화를 그려나가는 과정을 순서대로 그려두었으니 참고하길 바란다. 80쪽에는 내가 〈눈 측정〉이라고 부르는 접근법에 대해 설명해두었다. 보통은 표시되지 않은 눈 측정 선을 그려두어서 보기보다 덜 복잡하다. 눈 측정 선이 어디에 나타나는지 선을 연장한 것을 조준하여 높이 지점과 수직선 지점, 그리고 각을 이루는 곳을 찾아내는 것이다. 이 방법은 손으로 그림을 그릴 때 정확도를 높여주기 위한 확실하고 유일한 방법이다.

수직선과 수평선은 매우 알아보기 쉬워서 이들이 직교하거나 서로의 영향 아래에 있는 중요한 점들을 빨리 확인할 수 있다. 손처럼 인물 밖에 있는 부위도 인물과 이루는 각도를 통해 어디에 위치하는지 쉽게 찾을 수 있다. 인체의 한 부위의 위치가 정확히 정해지면 다른 부위들을 차례로 위치시키고 최종 그림과 모델을 비교, 검토하면 된다. 이 방법은 81쪽에 예시 그림이 있는데 눈앞에 보이는 모든 대상에 적용할 수 있으며 그림의 정확도를 높여주는 방법이다.

그림자 덩어리를 그룹으로 나누어보자

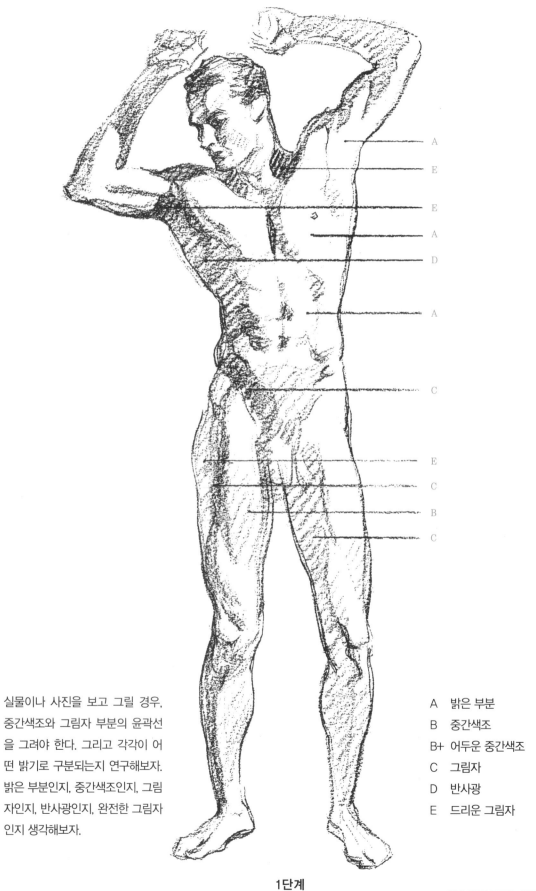

A

E

E

A

D

A

C

E

C

B

C

실물이나 사진을 보고 그릴 경우, 중간색조와 그림자 부분의 윤곽선을 그려야 한다. 그리고 각각이 어떤 밝기로 구분되는지 연구해보자. 밝은 부분인지, 중간색조인지, 그림자인지, 반사광인지, 완전한 그림자인지 생각해보자.

A 밝은 부분
B 중간색조
B+ 어두운 중간색조
C 그림자
D 반사광
E 드리운 그림자

1단계

주요 색조 값을 표현해보자

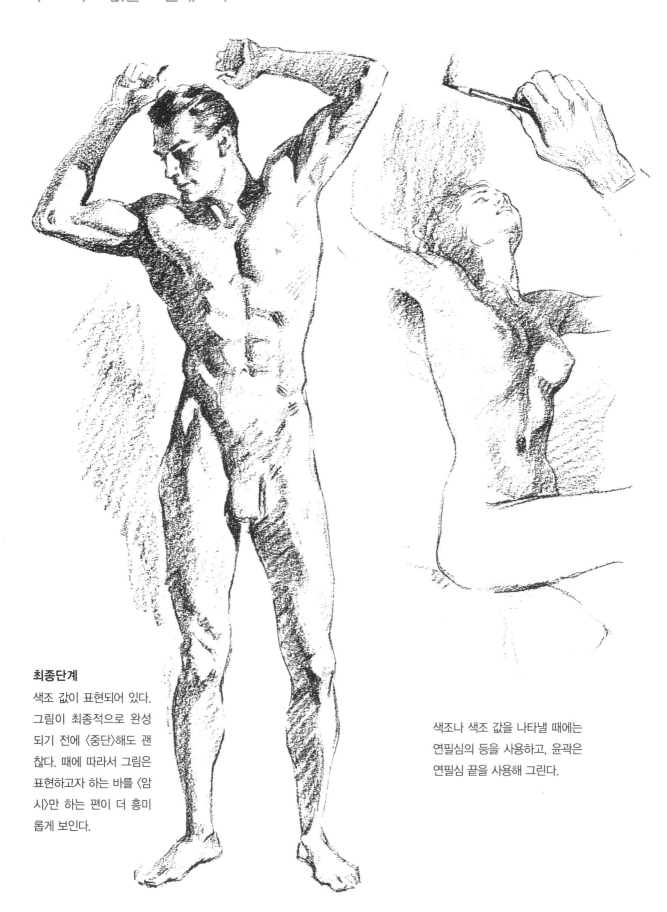

최종단계

색조 값이 표현되어 있다. 그림이 최종적으로 완성되기 전에 〈중단〉해도 괜찮다. 때에 따라서 그림은 표현하고자 하는 바를 〈암시〉만 하는 편이 더 흥미롭게 보인다.

색조나 색조 값을 나타낼 때에는 연필심의 등을 사용하고, 윤곽은 연필심 끝을 사용해 그린다.

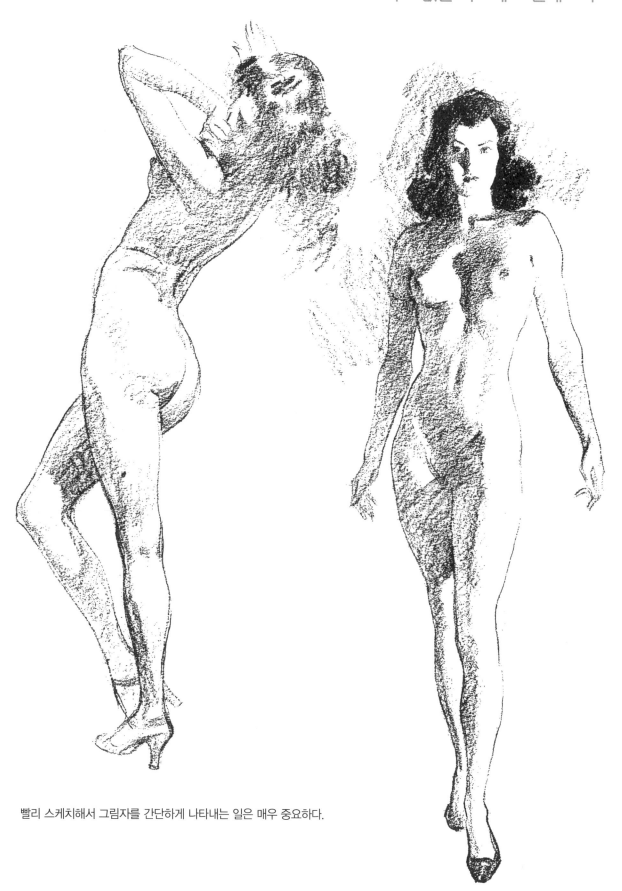

빨리 스케치해서 그림자를 간단하게 나타내는 일은 매우 중요하다.

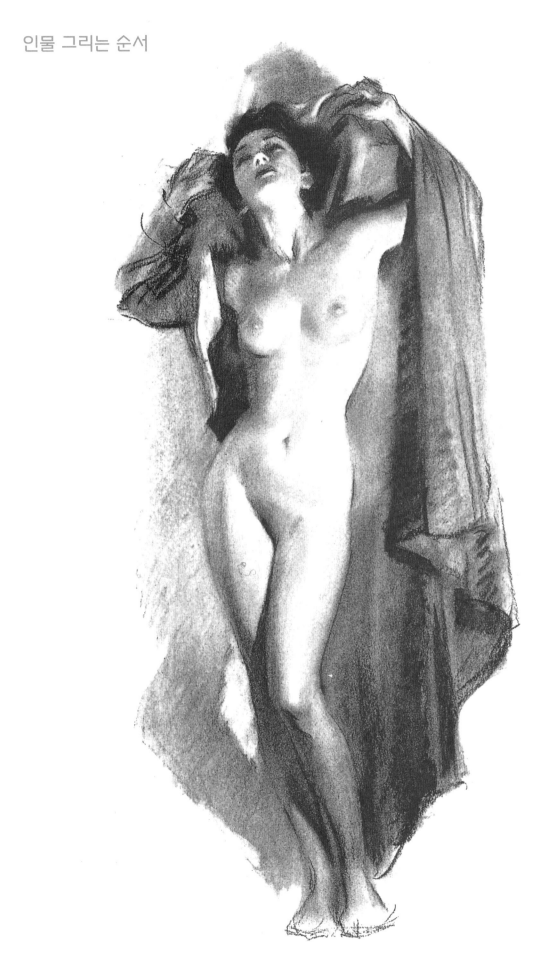

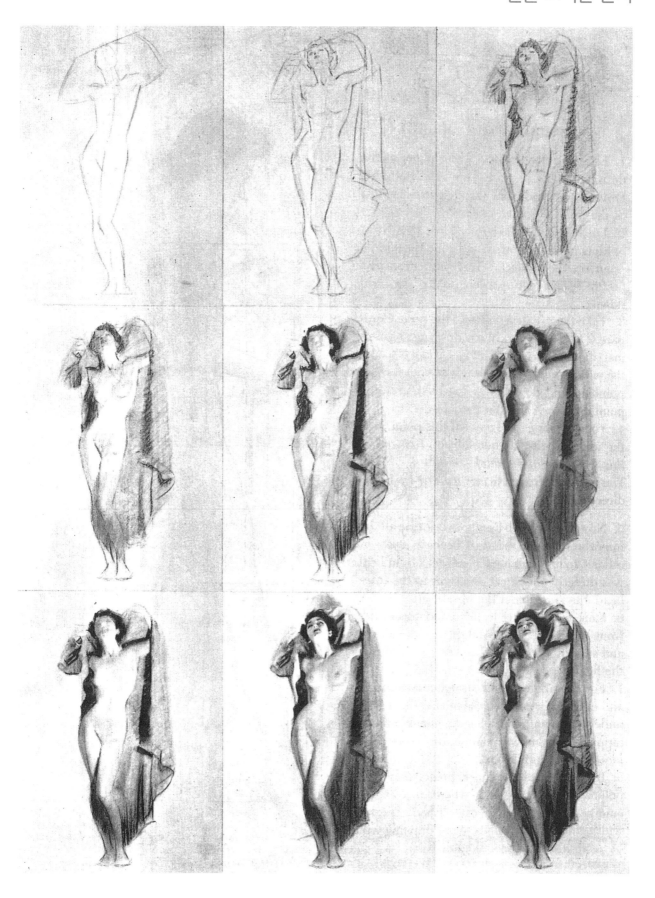

눈 측정법 순서

팔을 곧게 뻗은 채, 연필을
고정하고 잰다.

모델 측정하는 법

1. 종이에 포즈를 취한 모델의 높이에 맞게 두 지점(맨
 위, 바닥 지점)을 정한다. 이 두 점을 연결하는 수직선
 을 그어 모델의 중심선을 만든다.

2. 중심선의 가운데 지점(½)을 잡는다. 다시 이 가운데
 지점에서 ¼, ¾지점(위아래)을 잡는다.

3. 포즈에서 가장 폭이 넓은 부분을 찾아 그에 상응하는
 높이를 찾아본다. 오른쪽 그림에서는 바닥에서 오른쪽
 무릎뼈 윗부분에 이르는 길이가 이에 해당한다(전체키
 에서 약⅓길이). 가운데 지점의 위아래로 양 옆면에 균
 등하게 폭을 표시한다. 그리고 모델의 가운데 지점을
 지나는 교차 선을 위치시킨다.

4. 두 선이 교차한 곳이 모델의 가운데 지점이다. 이 점
 을 기준으로 그림을 그려나가야
 하므로 모델의 어느 부위에 해당
 하는지 잘 기억해두자.

5. 수직선들이나 육안으로 서로에게 영향을 미치는 중요
 지점을 위치시킨다(오른쪽 그림에서는 오른쪽 발꿈치
 가 이마의 머리카락 아래 위치에 있고 무릎은 유두 아
 래 위치에 있다).

6. 머리와 몸통을 구분지어 나가가고 머리에서 상하 또
 는 좌우로 똑바로 눈을 움직이면서 인물을 관찰해나
 간다.

7. 각을 이루는 곳은 직선을 따라 곧장 내려오면서 이미
 제시된 부위에 영향을 받는 선상의 지점에 위치시킨다
 (가슴과 유두의 선을 보자. 이미 제시된 부위는 코이고
 위치시킬 지점은 오른쪽 유두가 된다).

8. 높이와 폭, 그리고 분할 지점을 지정하고 반대쪽의 부
 위, 숨겨진 지점, 각도를 이루는 부분을 끊임없이 확인
 하면, 그림이 정확해지고 이해하기 쉬워질 것이다.

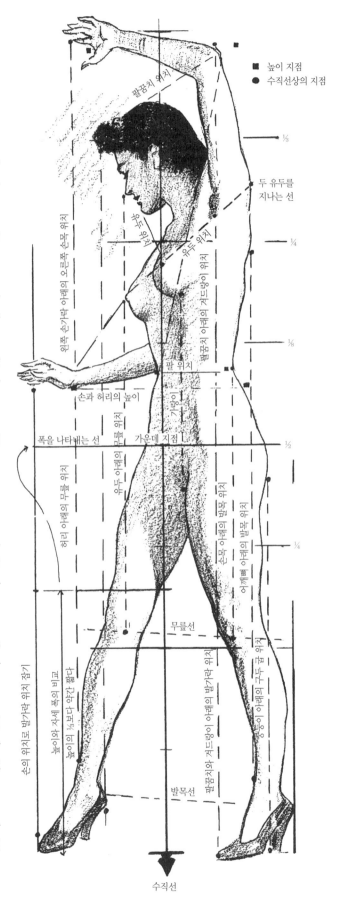

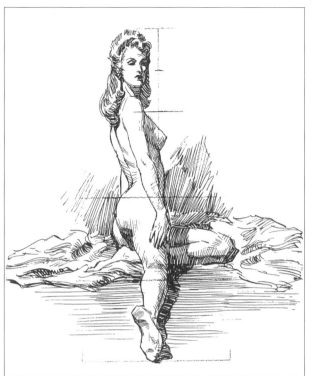

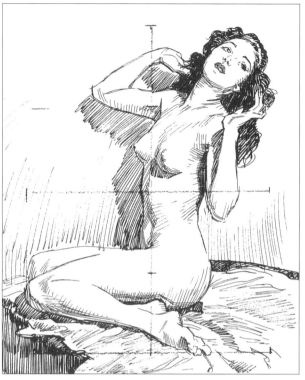

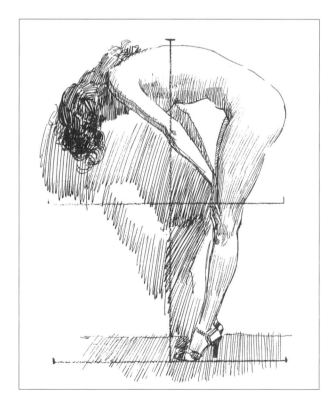

이 방법은 실제 모델의 비례에 따른 것임을 기억하자. 진행하면서 마음대로 수정해도 좋다. 대체로 약간 길이를 늘여서 그리자.

측정도구를 만들자. 직각으로 자른 두꺼운 종이 두 장에 눈금을 긋고 그림과 같이 클립으로 고정시킨다. 고정시키는 위치를 조절하면 폭과 높이의 비례를 알 수 있다.

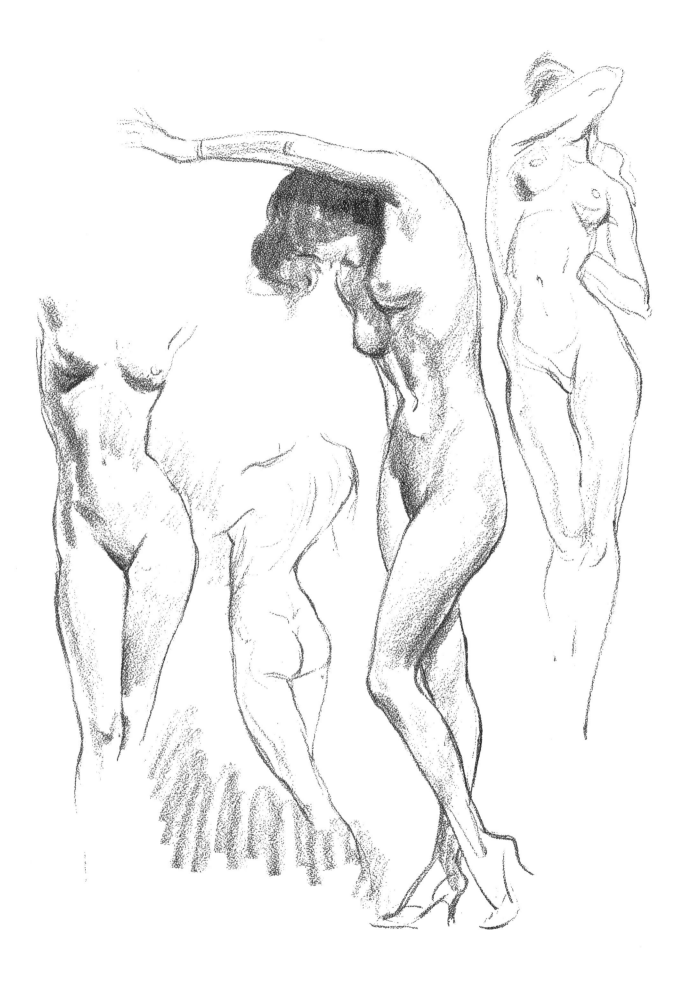

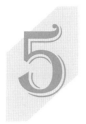

서있는 인물

지금까지 인물화에 필요한 필수지식에 대해 알아보았다. 〈표현방법〉에 대해 배운 것인데 그 지식을 실제로 사용하는 것은 지금부터다. 모델 선택, 포즈 선정, 드라마틱한 감각과 해석, 묘사와 기술적 표현의 모든 것을 개성적으로 나타내는 방법을 배워보자.

미술 이론서에서는 흔한 지식이나 사실이 종종 영감이라든가 정신적인 특성, 소재의 기반이 된다고 논해진다. 사실 고정 불변의 규칙은 없다. 번뜩이는 불꽃 같은 개성과 그 불꽃 안에 자신의 감정을 부추기는 무언가를 발견하는 것이 제일 좋다. 내 경험에 의하면 대부분의 학생들은 독창력이 있고, 배움에 열린 자세로 대하며 자기 자신을 능숙하게 표현할 능력을 지니고 있다. 일반적으로 선호되는 그림에서 요구되는 특성을 알면 아마추어의 작품과 프로의 작품 사이의 차이를 좁히는데 큰 도움이 될 것이다.

이를 위한 두 가지 방법이 있다. 첫째, 구상. 즉 〈무엇을 말하고 싶은가〉이다. 둘째, 해석. 즉 〈어떻게 말할 수 있는가〉이다. 이 두 방법 모두 감성과 개성적 표현이 요구된다. 독창성, 지식, 연구가 필요하다.

처음부터 다시 시작해보자. 연필을 손에 쥐기 전, 또는 사진을 찍거나 모델을 고용하기 전에 주제가 무엇이고, 목적이 무엇인가를 이해해야 한다. 예를 들어 무슨 상품을 광고하기 위한 그림이라면 다음의 질문에 답할 수 있어야 한다. 누구에게 어필해야 하는가? 특정계층이 대상인가? 일반 대중을 위한 것인가? 고객은 남성인가, 여성인가? 소재를 표현할 극적인 방법이 있는가? 광고의 목적을 강조하려면 미리만 그리는 게 좋은가, 전신을 그리는 게 좋은가? 인물들을 여러

명 구성해야 하는가? 배경과 무대가 도움이 되는가, 아니면 없는 편이 메시지 전달에 좋은가? 어디에 어떻게 인쇄되는가? 신문, 잡지, 포스터 등 어떤 광고매체가 사용될 것인가? 예를 들어 옥외광고판은 순간에 메시지를 전달해야 하므로 단순한 배경에 얼굴을 크게 그리는 쪽이 요구된다. 신문 상의 그림은 저렴한 종이에 인쇄되므로 선 또는 단순한 기법으로, 미묘한 중간 색조는 이용하지 말고 그려야 한다. 잡지는 독자가 다른 매체에 비해 천천히 읽으므로, 필요에 따라 인물과 배경을 완벽하게 그리는 것이 좋다. 최근에는 중요하지 않은 것은 생략하고 단순히 그리는 경향이 있다.

다음 단계는 광고의 목적을 알맞게 표현해나가는 것이다. 예를 들어 옥외광고에 여러 사람의 전신상을 그리면 멀리서 표정이 보이지 않으므로 바람직하지 않다. 그리고 클로즈업할 얼굴을 선택했을 때, 어떤 종류의 얼굴, 표정, 포즈를 그릴 것인가? 작업이 오래 걸릴 경우 모델을 종이 상에 표현해둘 것인가, 카메라로 찍어둘 것인가? 지면상에 글자를 넣을 여유가 있는가? 아니면 나중에 따로 넣을 것인가? 어떤 배경을 선택할 것인가? 인물의 옷은 어떤 스타일에, 무슨 색으로 할 것인가? 이제부터는 연습장에 〈이거야!〉라는 말이 나올 때까지 간략한 스케치를 여러 개 그려보자. 그리고 최선을 다해 〈이거야!〉라고 말한 것을 증명해 나가보자.

서있는 포즈의 다양성

여러분을 대신해 일을 해줄 책은 세상 어디에도 없다. 여러분의 일을 해줄 수 있는 아트디렉터도 없다. 아트디렉터가 아무리 전반적인 아이디어나 공간, 배치 등을 제시해주었다고 해도 여기에는 여러분의 해석이 필요한 것이다. 다시, 여러분이 원하는 완벽한 해답이 되어 줄 사진도 없다. 아마추어는 어림짐작한 방법으로 자신을 표현하려는 반면, 프로는 과감하게 자기만의 방법을 개척해 나간다. 이것이 아마추어와 프로의 큰 차이점이다.

포즈는 변화무쌍하다. 사람은 서있거나, 무릎을 꿇고 앉거나, 쭈그리고 앉거나, 앞으로 목을 숙이거나, 의자에 앉거나 누울 수 있다. 이 밖에도 셀 수 없을 정도로 많은 포즈를 취할 수 있다. 서있는 자세에도 얼마나 많은 방법이 있는지 놀라울 정도이다.

서있는 포즈가 정적으로 느껴지더라도 신체의 운동성을 표현할 수 있음을 염두에 두면서 서있는 인물의 어떻게 구성할 것인지 신중히 생각해보자. 인물이 움직이지 않고 있는 긴장 상태를 그리려 할 때에도 보이지 않는 움직임을 표현해야 한다. 정적인 느낌을 완화하려면 체중을 한 쪽 다리에 싣거나 상체를 비틀거나 머리를 기울이거나 옆으로 돌리거나, 또는 인물을 무언가에 기대게 하는 것도 좋다. 저항적이거나, 건방지거나, 누군가와 싸우려는 모습을 나타내는 〈솔직한 자세〉를 그리려 하지 않는 한, 얼굴과 시선이 똑바로 앞을 향하고 어깨가 정면을 향하게 하는 자세는 취하지 않게 하는 것이 좋다. 이런 자세는 할아버지가 입을 꾹 다물고 경직된 표정으로 찍었던 고릿적 옛날 사진을 떠오르게 한다.

모든 부위가 이완된 상태에, 균형이 유지되고 있으며, 체중 분배가 이루어지고 있는, 서있는 인물의 머리 부분이나 어깨의 한 쪽, 또는 양 어깨가 옆으로 돌리거나 비스듬히 기울어져 있다고 생각해보자. 팔을 몸 옆에 딱 붙이고 있는 것보다는 제스처를 취하고 있는 편이 낫다. 타인을 지나치게 의식한 소녀가 손을 어디에 두어야 할지 몰라 허둥대듯이 상상력이 부족한 미술가도 그가 그리는 인물의 손을 어떻게 하면 좋을지 잘 모른다. 그러나 소녀는 손을 허리에 올리기도 하고 목걸이를 만지작거리기도 하고 머리모양을 고치거나 화장품 가방을 꺼내거나 립스틱을 칠하거나 담배를 피울 수도 있다. 손은 풍부한 표현이 가능한 것이다.

만약 다리를 돋보이게 하려면 서있는 포즈 중에서도 매력적인 자세를 고르자. 한 쪽 무릎을 내리고 한 쪽 발꿈치를 들게 해보자. 어떻게 해도 좋지만 발을 나란히 바닥에 대고 있는 자세는 좋지 않다. 그림 속 인물이 나무인형처럼 보이지 않도록 해야 한다. 매력적인 인물을 그릴 수 있게 될 때까지 연습 그림을 많이 그려보자. 그냥 서있기만 하는 인물 말고 뭐든 하고 있는 서있는 인물을 그려야 한다. 자연스러운 제스처는 무수히 많으며 이야기가 있게 조합하거나 생각이나 감정을 표현하면 어렵지 않게 독창적인 그림을 그릴 수 있을 것이다.

나는 이야기 일러스트를 그릴 때, 대체로 원고에서 모델이 중요하게 등장하는 부분을 읽는다. 가능한 자연스럽게 상황을 연출하려 노력하는 동시에 나라면 이야기 속 상황에서 어떻게 행동할 것인지 생각한다. 당연히 자연스러움이나 적절함을 넘어선 과장된 연출이나 무리한 제스처 사용은 위험하며 뻣뻣해 보이는 것보다 좋지 않다.

생각하는 바를 최대한 표현할 수 있도록 모델에 여러 가지 조명을 시도해보자. 가장 강하고 집중된 빛이 비치는 신체 부위가 중요하다. 때로는 신체 일부가 그림자에 가려 보이지 않도록 돋보이게 할 수 있다. 밝게 빛나는 소재보다 실루엣이 더 강해보이고 이목을 주목시키는 효과를 줄 때가 있다.

여러분이 고른 것에서 모든 표현이 이루어진다. 그러나 항상 같은 식으로 그리는 것은 지양해야 한다. 최선을 다해 참신한 구상과 솜씨로 그려보도록 노력하자.

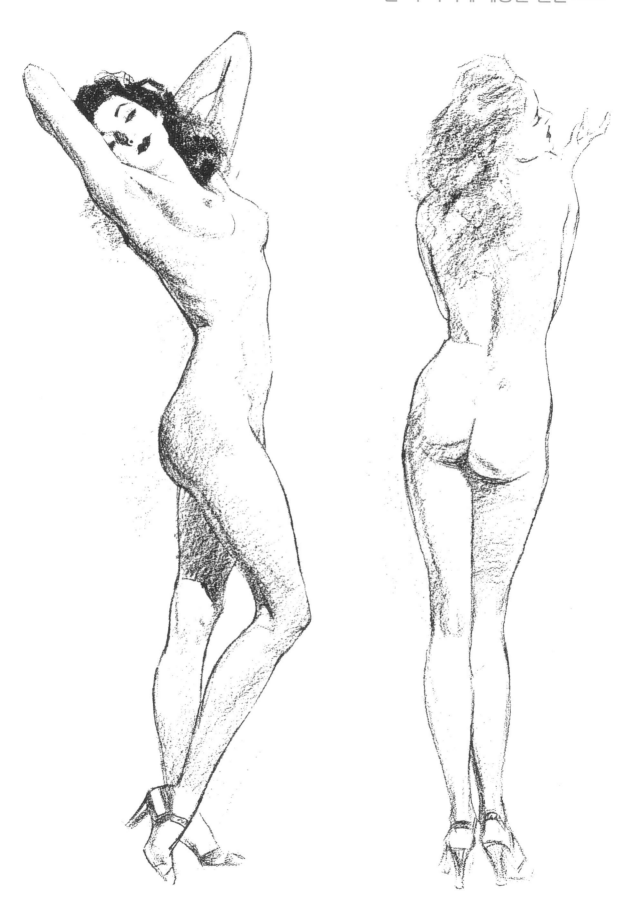

서있는 인물

체중 분배

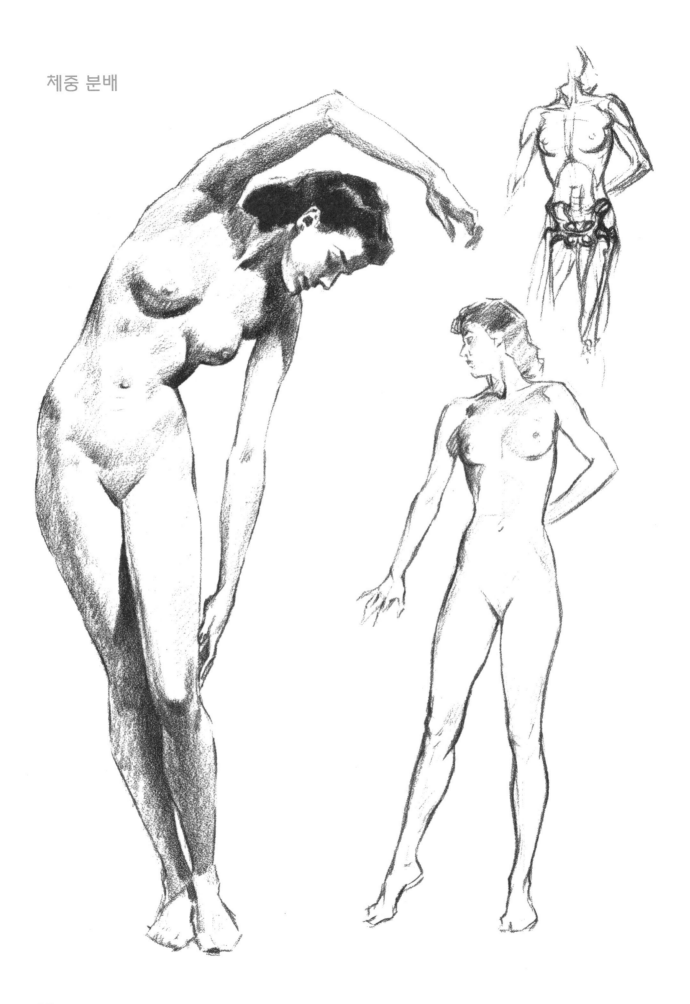

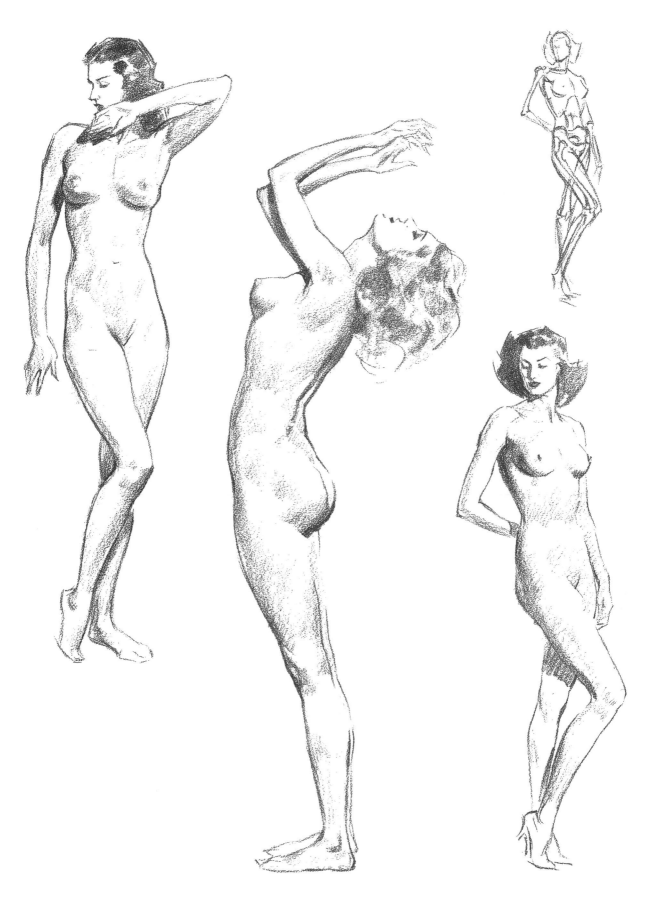

형태를 결정하는 그림자

윤곽과 마찬가지로 밝은 부분, 중간색조, 그림자 부분도 주의 깊게 그린다.

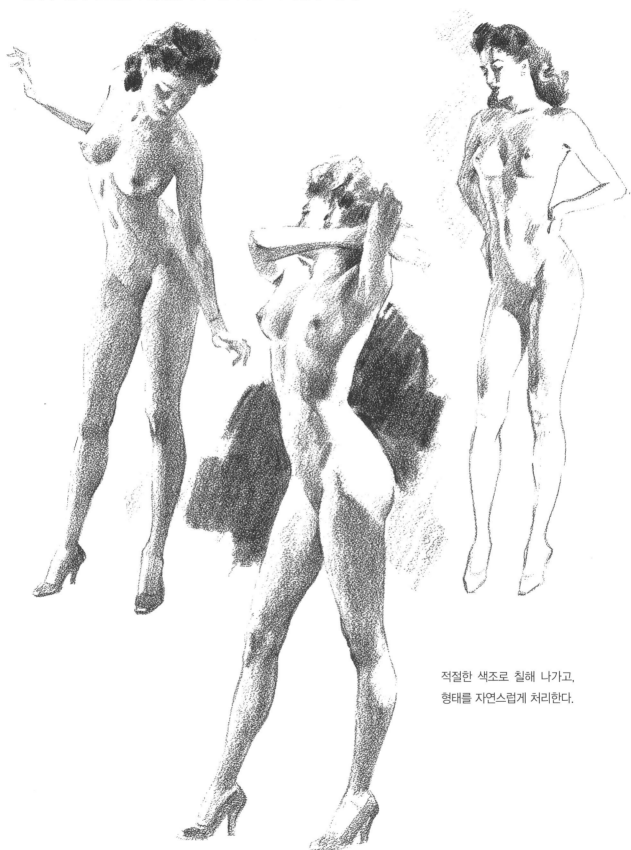

적절한 색조로 칠해 나가고,
형태를 자연스럽게 처리한다.

정면에서 비추는 조명

〈크로키〉를 그릴 때에도 정면 조명을 사용해보자.

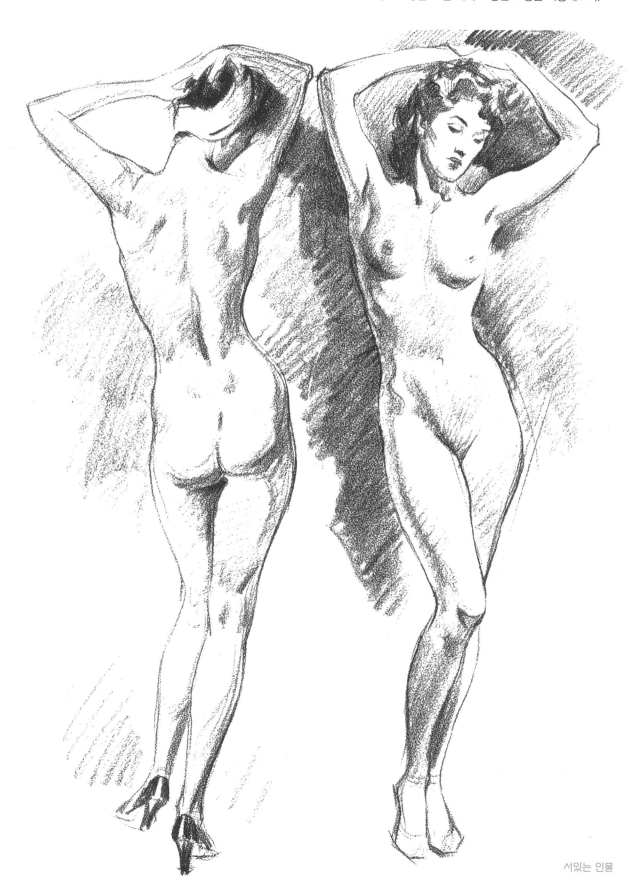

서있는 인물

골격을 만들어보자

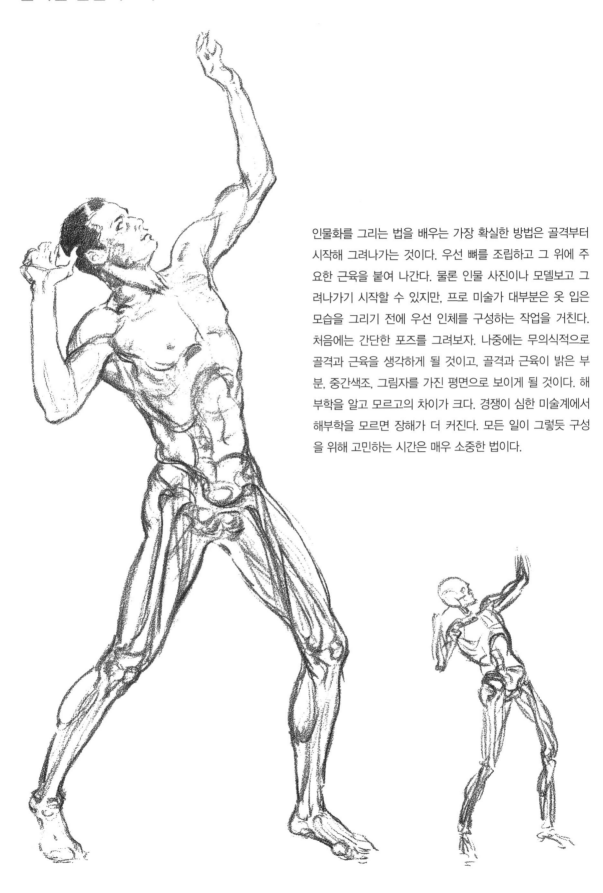

인물화를 그리는 법을 배우는 가장 확실한 방법은 골격부터 시작해 그려나가는 것이다. 우선 뼈를 조립하고 그 위에 주요한 근육을 붙여 나간다. 물론 인물 사진이나 모델보고 그려나가기 시작할 수 있지만, 프로 미술가 대부분은 옷 입은 모습을 그리기 전에 우선 인체를 구성하는 작업을 거친다. 처음에는 간단한 포즈를 그려보자. 나중에는 무의식적으로 골격과 근육을 생각하게 될 것이고, 골격과 근육이 밝은 부분, 중간색조, 그림자를 가진 평면으로 보이게 될 것이다. 해부학을 알고 모르고의 차이가 크다. 경쟁이 심한 미술계에서 해부학을 모르면 장해가 더 커진다. 모든 일이 그렇듯 구성을 위해 고민하는 시간은 매우 소중한 법이다.

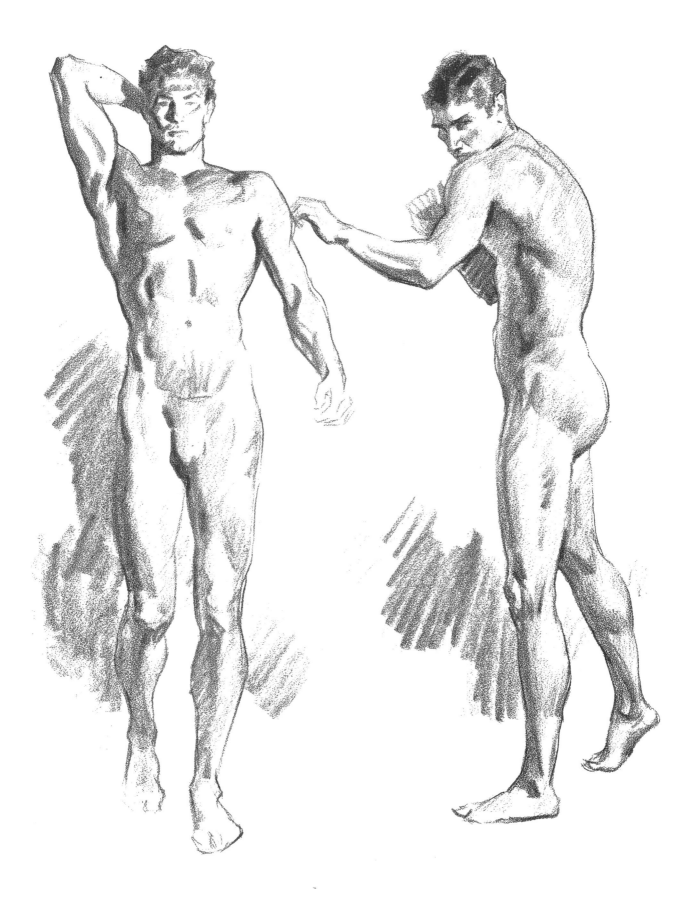

근육에 대해 확실히 파악해보자.

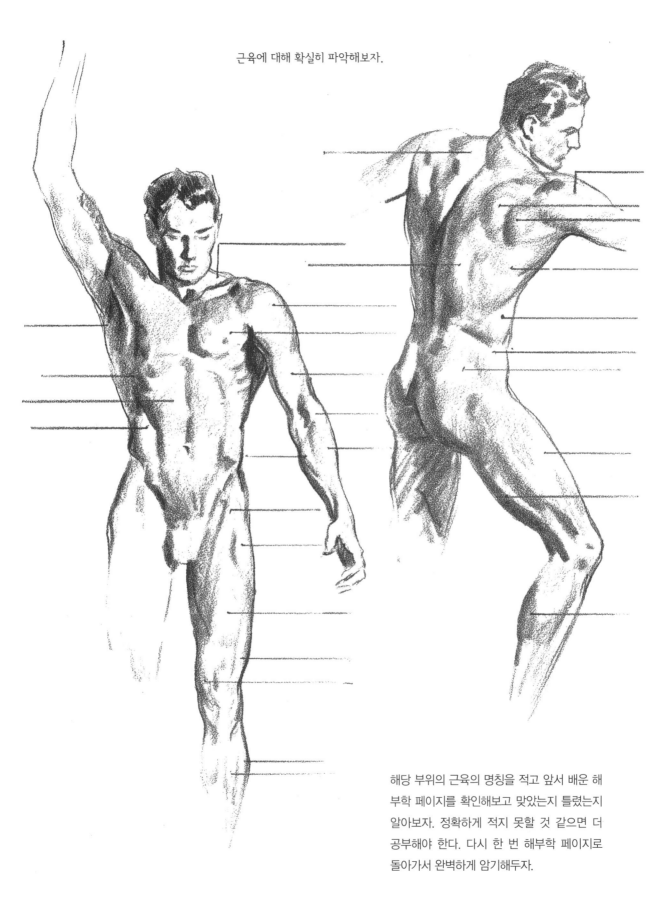

해당 부위의 근육의 명칭을 적고 앞서 배운 해부학 페이지를 확인해보고 맞았는지 틀렸는지 알아보자. 정확하게 적지 못할 것 같으면 더 공부해야 한다. 다시 한 번 해부학 페이지로 돌아가서 완벽하게 암기해두자.

유형별 상황

광고 아트디렉터와 작업을 할 때

아트디렉터가 여러분에게 "포즈를 취하고 있는 인물만 작게 러프스케치로 그려주세요. 블랭크 니트사에 보낼 다음 광고 제안서로 사용할 거예요. 원피스 수영복을 입은 인물을 그려주세요. 세세한 부분은 나중에 보충해도 됩니다. 서있는 포즈로 해주시고, 인물이 하얀 배경에 두드러지도록 해주시고요. 최종 광고는 새터데이 이브닝 포스트지의 반 페이지 크기로 들어갈 거예요."라고 말한다.

러프스케치를 몇 장 그린 다음에 마음에 드는 두 장을 아트디렉터에게 주면 아트디렉터는 광고주에게 보여준다. 그런 다음 아트디렉터는 "블랭크씨가 마음에 들어 하셨습니다. 이 스케치를 잡지용 크기로 그려주세요. 한 페이지 사이즈는 24×31㎝이고 광고는 왼쪽 반 페이지를 전부 사용합니다. 연필로 명암 처리한 인물을 그려주세요."라고 말한다.

블랭크씨가 연필 스케치들 중 하나를 선택하자 아트디렉터는 "모델을 사용해서 스냅사진을 찍어주세요. 광고주는 야외 태양광을 조명으로 했으면 하는데, 사진을 찍을 때 모델이 눈을 가늘게 뜨지 않도록 주의하라고 하십니다."라고 말한다.

다음 단계는 수영복을 입은 모델의 사진을 찍는 것이다. 문제는 이 사진으로 그림을 그릴 때 모델의 모습을 이상적으로 그려야 하는데 있다. 모델을 8등신으

로 만들고 가랑이를 인체 중심까지 올리고 필요하다면 엉덩이와 허벅지를 다듬어 그려야 한다.

모델이 어깨너머로 돌아보며 미소를 짓도록 해야 한다. 머리카락은 바람에 약간 날리는 편이 좋을 것이다. 가능한 그림 전체가 매력적으로 보이도록 만들어야 한다.

그린 그림은 인쇄 제작되므로 모든 색조 값을 이용해 작업해도 된다. 연필, 목탄, 석판화 연필, 볼프 연필, 또는 수채화물감을 사용해도 좋다. 문질러 그리는 것을 좋아하면 그렇게 그려도 된다. 그림은 브리스틀 판지나 일러스트용 판지에 그리고 평평한 상태를 유지시켜야 한다. 인쇄할 작품은 절대 둥글게 말아놓으면 안 된다.

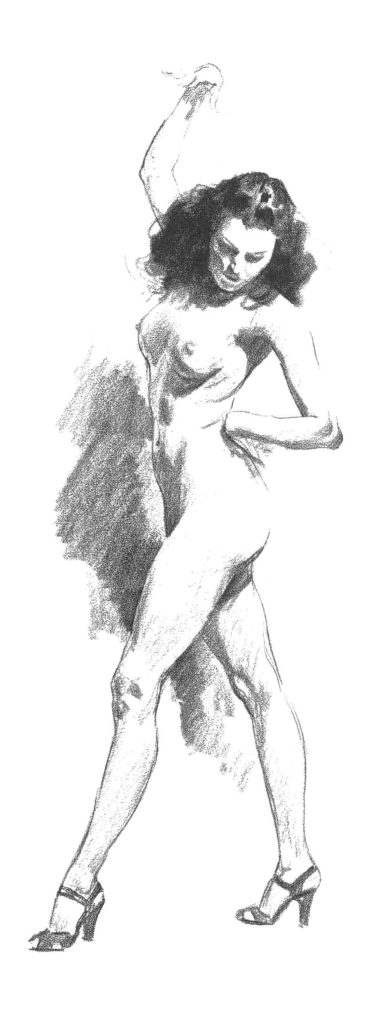

움직이는 인물 : 회전과 비틀기

움직이는 포즈는 〈곡선을 이루는 동작〉이 나타나는 것이 좋다. 아마 나는 아직 포즈를 취하기 직전의 곡선을 이루는 동작을 제일 잘 묘사해내는 것 같다. 다음 페이지에서는 이 곡선을 이루는 동작이나 팔다리가 그리는 궤적 선을 보여줄 것이다. 만화가들은 움직이는 손 또는 발의 뒤에 선을 그려 곡선을 이루는 동작의 느낌을 아주 잘 살려 그린다.

곡선을 이루는 동작을 잘 나타내는 유일한 방법은 모델의 전체적인 움직임을 주의 깊게 관찰하고 순간을 잡아내는 것이다. 곡선을 이루는 동작의 시작이나 끝을 잘만 이용하면 보통 움직임을 가장 잘 표현할 수 있다. 야구 투수가 와인드업하거나, 공을 던질 준비 자세, 던지고 나서의 모든 움직임이 곡선을 이루는 동작의 시작과 끝을 가장 잘 나타내주는 예이다. 골프선수의 움직임에서는 휘두르는 동작의 시작과 끝이 가장 잘 나타난다. 만약 골프선수에게 공을 치는 지점을 보여 달라고 하면 그림에는 동작을 표현할 수 없을 것이고, 골프선수는 자기가 원래 치는 자세로 공을 치는 모습을 보이게 될 것이다. 말은 한쪽 다리를 수축하거나 완전히 뻗을 때 빨리 달리고 있는 것처럼 보인다. 시계추는 한쪽으로만 치우쳐 흔들리는 순간이 움직임이 가장 크게 느껴진다. 망치는 못 가까이에 있을 때보다 떨어져 위로 올라가있을 때가 움직임이 커 보이고 강하게 박히는 것처럼 느껴진다.

회화의 심리적 효과를 높이기 위해서 운동의 모든 과정을 아는 것이 중요하다. 보는 이가 전체 동작이 끝나거나 동작이 이제 막 끝난 느낌을 받도록 그림을 그려야 한다. 멀리서 얼굴로 주먹이 날아오면 본능적으로 몸을 피하게 되지만 얼굴에서 5㎝정도의 간격에서 날아오면 피할 수 없게 된다. 프로 권투선수는 짧게 펀치를 퍼부을 때 이 심리를 잘 이용하는 법을 배운다.

움직임을 그림으로 나타내는 다른 방법은 그 결과나 효과를 나타내는 것이다. 예를 들면 넘어져 내용물이 흘러넘친 잔 위로 팔이나 손을 그리는 것이다. 잔을 넘어뜨린 실제 운동은 끝나있는 것이다. 한 방 맞고 뻗은 남자와 그 남자를 때린 후 팔을 뻗고 있는 남자의 모습도 마찬가지의 예이다.

그러나 움직이는 동안의 동작이 가장 좋은 경우도 있다. 이를 〈정지 동작〉이라고 하는데 장해물을 뛰어넘는 말이나 공중 다이빙 선수, 무너지는 빌딩 등이 그 예이다.

움직임에서 나타나는 모든 곡선을 이루는 동작을 염두에 두고 작은 스케치를 그려보자. 경우에 따라 약간 어둡고 흐릿하게 만들거나, 흙먼지 또는 얼굴의 표정을 그려서 움직임이 강렬해보이도록 할 수도 있다. 만화가라면 "쌩~", "탁!", "와아!", "윙~", "쾅!" 등과 같은 효과음을 쓸 수도 있지만 그림을 그릴 때는 그럴 수 없다.

약간 바보 같더라도 스스로 동작을 행해보면 그 움직임을 느끼는데 도움이 될 것이다. 커다란 거울을 보고 연구한다면 더 좋을 것이다. 작업실에 거울을 상비해 놓자.

아주 좋은 장면을 카메라에 담으려면 움직임 그 자체를 알아야 한다는 사실을 기억해두지 않으면 실망스런 〈움직임〉만 찍게 될 것이다.

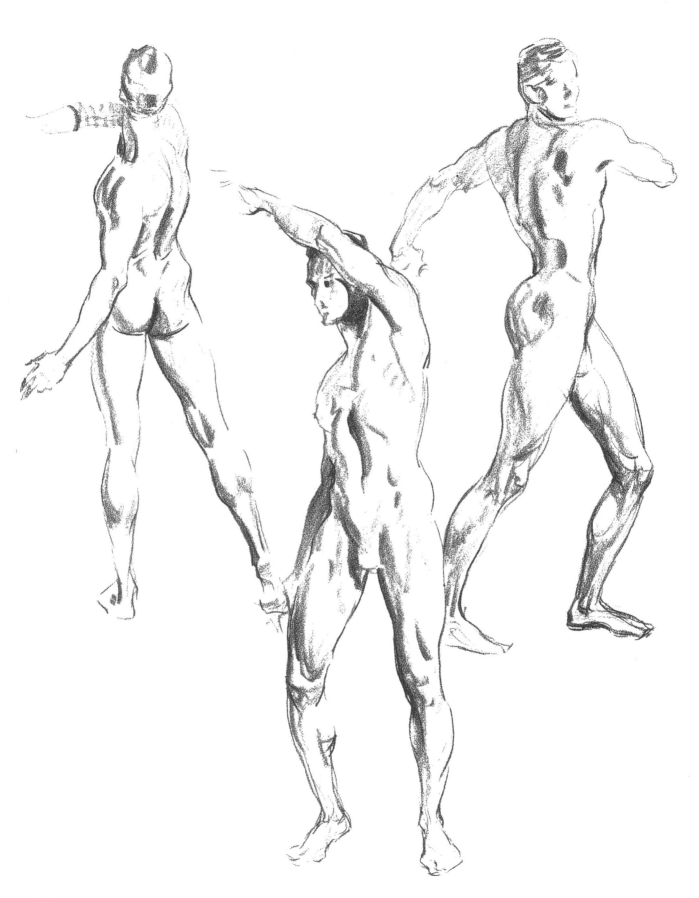

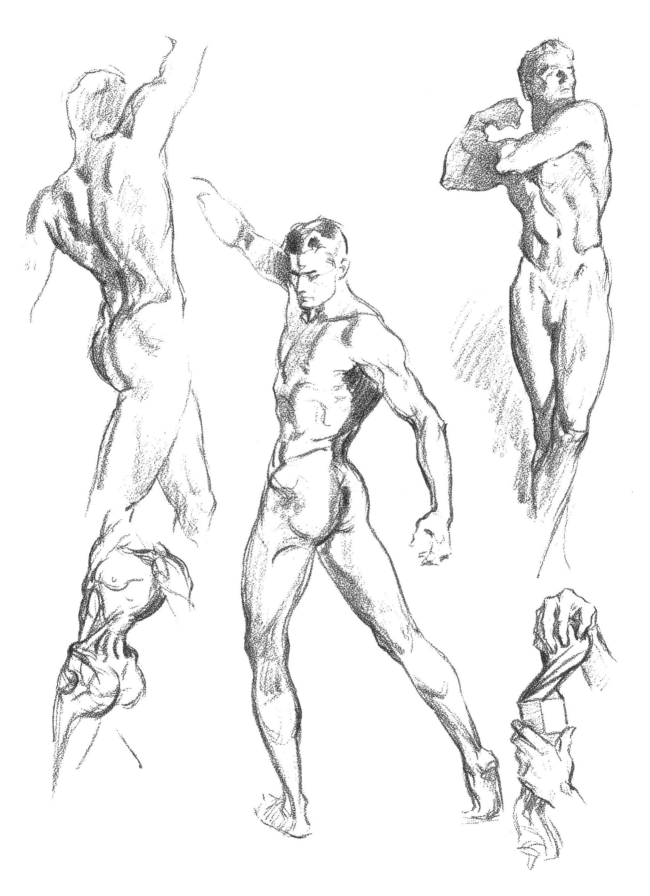

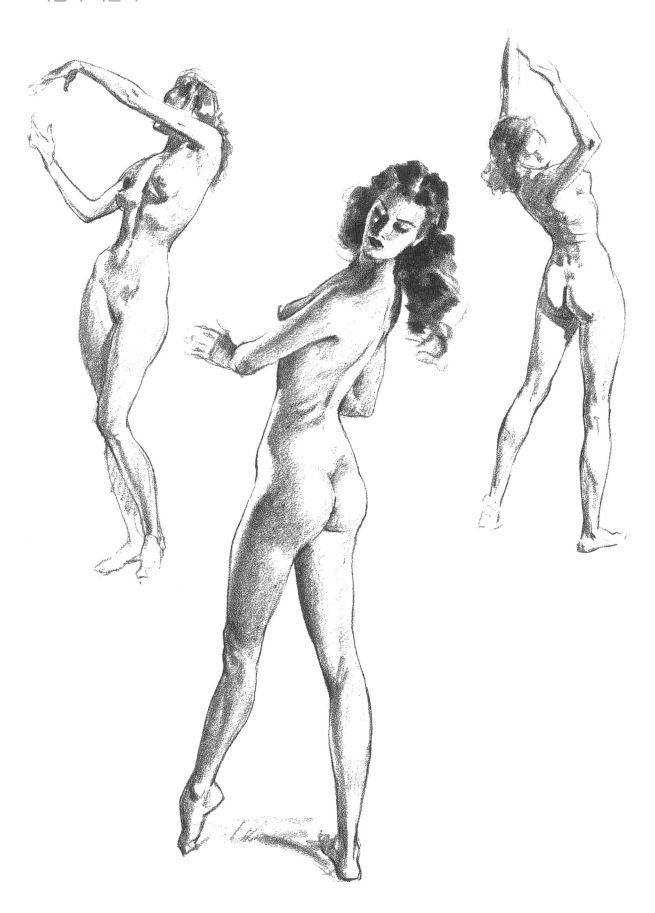

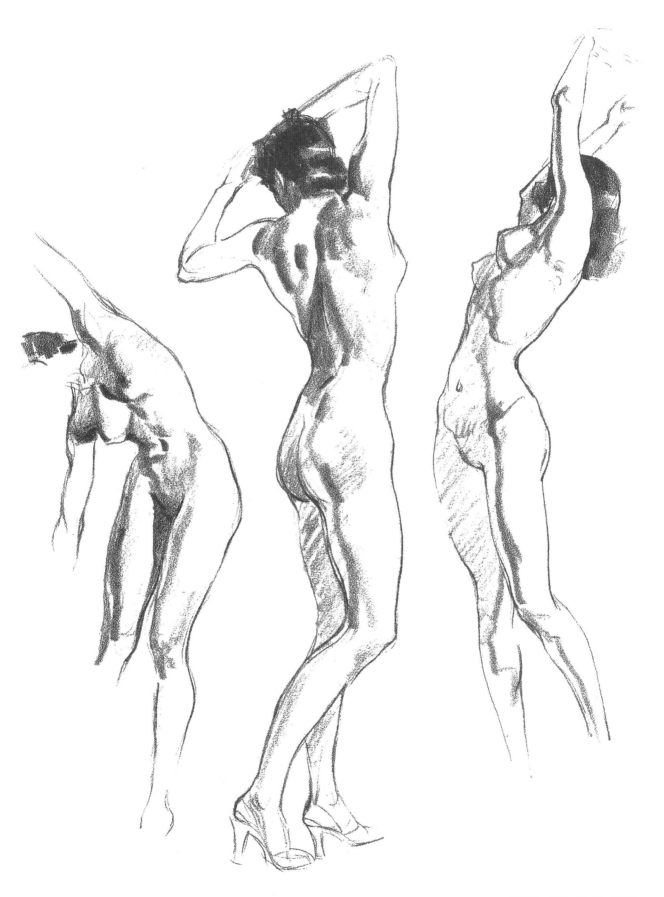

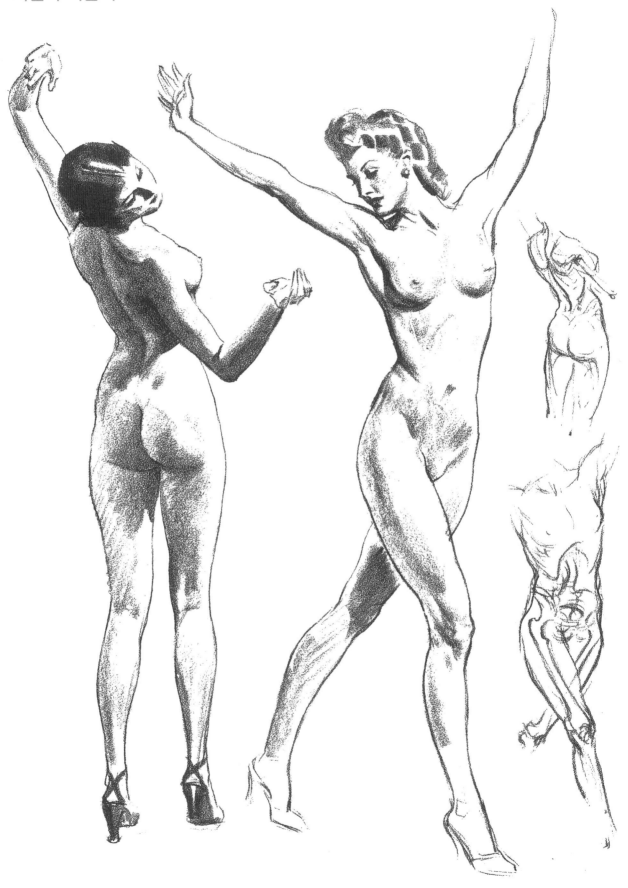

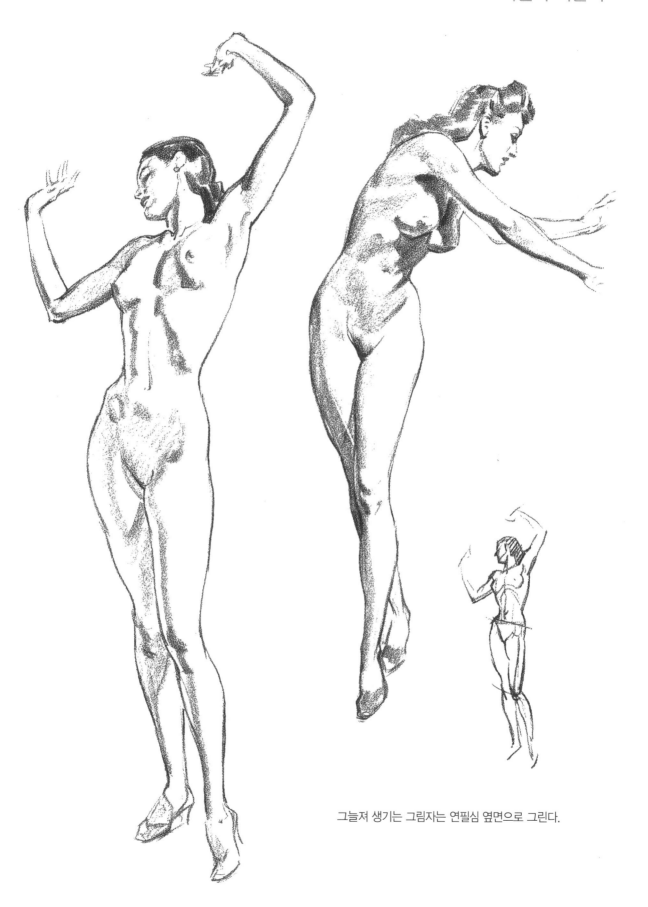

그늘져 생기는 그림자는 연필심 옆면으로 그린다.

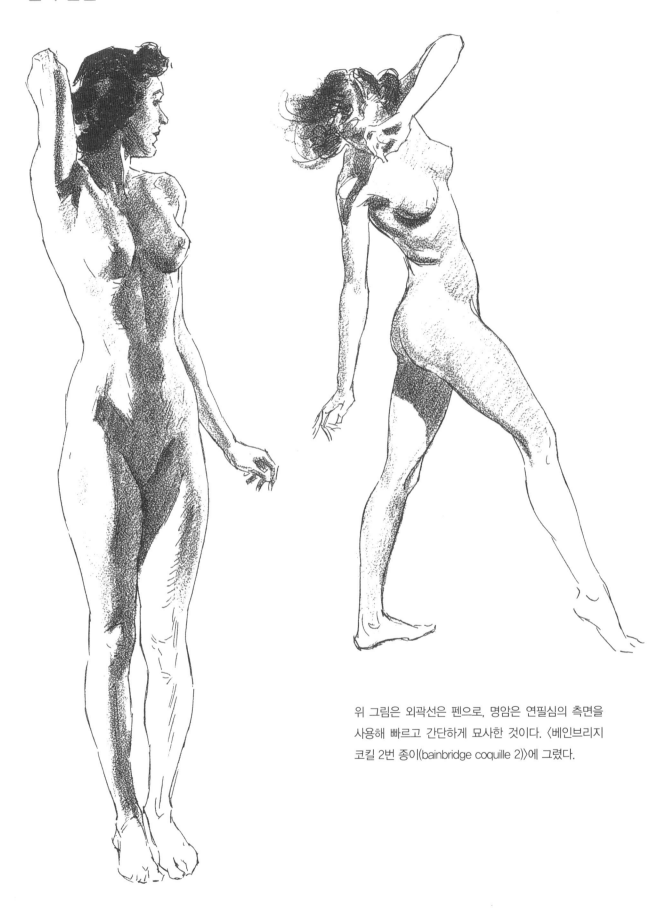

위 그림은 외곽선은 펜으로, 명암은 연필심의 측면을
사용해 빠르고 간단하게 묘사한 것이다. 〈베인브리지
코킬 2번 종이(bainbridge coquille 2)〉에 그렸다.

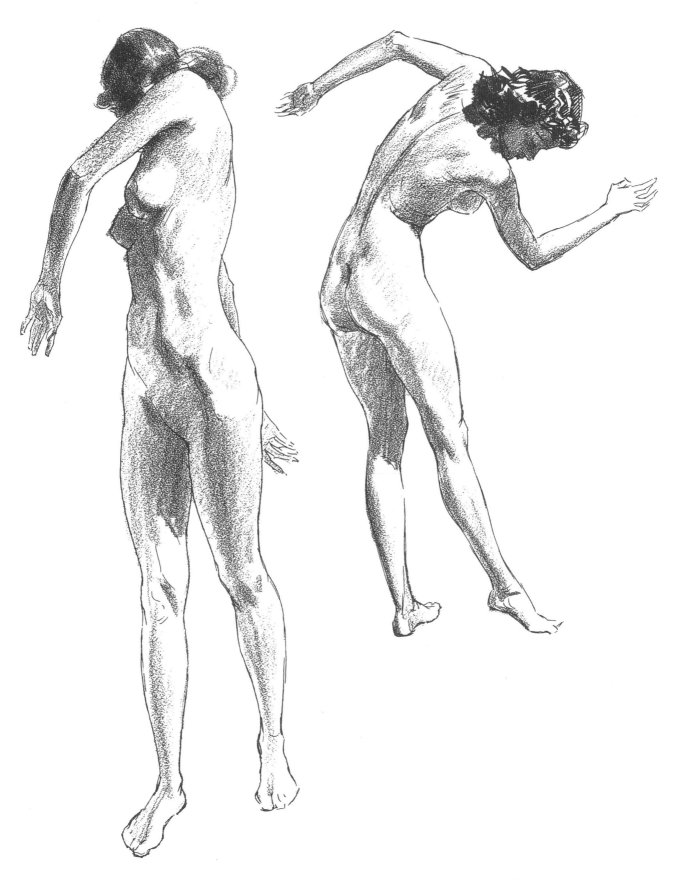

펜과 연필로 빠르게 스케치해보자

펜과 연필로 빠르게 스케치하는 것은 아트디렉터에게 제출할 러프스케치, 레이아웃이나 구성에 효과적이다.

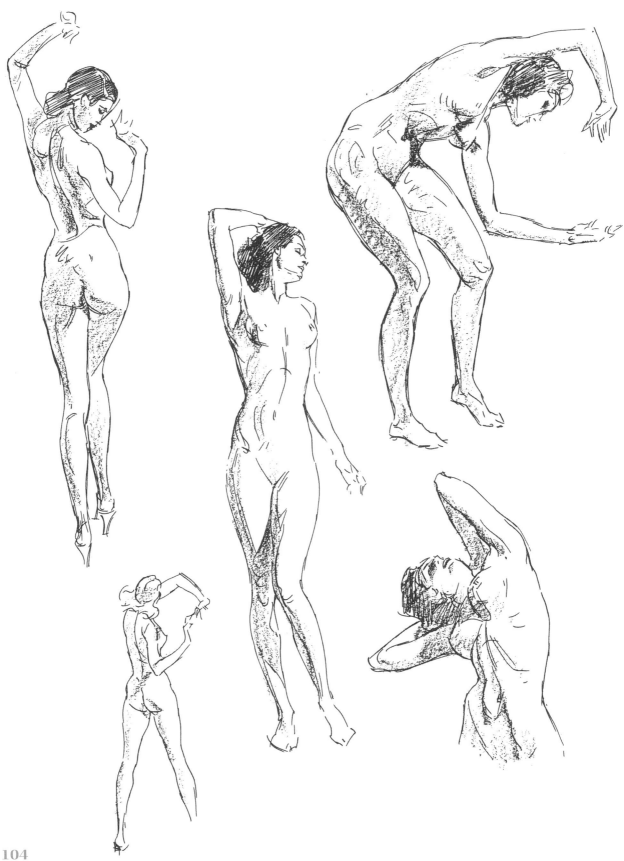

유형별 상황

소설, 잡지 편집자과 작업할 때

편집자가 말한다. "삽화를 위해 원고에서 다음의 글을 발췌했습니다. 〈마지막 무대가 끝났다. 재키는 마지막 합창에서 입었던 얇은 의상을 벗고 있었다. 그녀는 탈의실에 홀로 있었고, 설명할 수 없는 본능으로 재빨리 옷장 속 마구잡이로 걸려있는 옷 무더기를 돌아보았다. 분명 스팽글 옷의 반짝이가 움직였다.〉"

"여기에서요." 편집자가 말을 잇는다. "이 장면을 연필로 러프스케치를 한, 두 장 그려주셨으면 합니다. 직사각형 그림보다 삽화 형태로 그려주셨으면 좋겠습니다. 페이지에서 ⅔정도 크기로 여자 등장인물에 초점을 맞춰서 크게 그려주세요. 움직임과 박진감이 있으면서 섹시하면 좋겠지만 과하지 않았으면 합니다. 배경은 작아도 괜찮은데 등장인물이 들어갈 정도면 충분합니다. 여자는 머리카락이 검고 키가 크며 날씬한 미인입니다."

러프나 작은 스케치를 마음에 들 때까지 여러 장 그려라. 분명 이야기 속 여자는 그때까지 별 생각 없다가 깜짝 놀랐을 것이다. 누군가 숨어있을지도 모르는 기분 나쁜 상태이다. 공포감을 조성해야 한다. 소설에 의하면 재빨리 뒤돌아보는 여자는 얇은 의상을 벗고 있는 상태지만 편집자는 섹시함이 과하지 않게 해달라고 했다. 그녀가 무대 뒤 탈의실에 있다는 것을 나타내주어야 한다. 화장대나 거울, 당연히 침입자가 숨어있는 옷장이나 옷걸이가 보이도록 해야 할 것이다.

소설 속의 여자가 되어 그녀의 몸짓, 곡선을 이루는 동작에 대해 생각해보자. 그녀는 슬리퍼를 벗고 깜짝 놀라서 주변을 돌아보았을 것이다. 공포감을 조성할 수 있을 것이다.

합창 의상에 대해 아이디어를 얻으려면 뮤지컬 코미디 영화를 본다. 소녀합창단이 나오는 장면을 자세히 관찰하자. 등장인물의 포즈나 배경이 정해지면 누군가에게 포즈를 시켜서 습작으로 몇 장 그리거나 스냅사진을 찍는다. 촬영용 투광조명등을 사용해야 한다. 방 안에 조명이 하나만 있으며 이 조명이 화장대 위를 비추고 있게 해준다. 조명으로 드라마틱한 효과를 낼 수 있다. 실제 의뢰라는 진지한 문제로 넘어가, 만약 그림이 현실감 있다면 삽화를 그릴 준비가 되어 있는 것이다. 처음부터 삽화가로 일하는 것은 무리한 이야기이다. 일을 의뢰받기 전에 자신이 삽화가로 적합한지 알아봐야 한다.

어떤 잡지의 이야기라도 그 일부를 발췌해 자신만의 방식으로 삽화를 그려보자. 다른 작가가 그리지 않은 장면을 그리는 것이 더 좋지만, 만약 이미 다른 작가가 그렸다면 그 해석이나 스타일은 완전히 잊어버리고 자기만의 방식으로 그려야 한다. 어떤 경우라도 다른 삽화가의 흉내를 내 자기 작품처럼 제출해서는 안 된다.

이 책을 다 읽고 나서 다시 삽화를 그려보자. 처음 그렸던 그림은 견본으로 간직하고 있자.

삽화를 그리기 위해 여기서 인용한 구절은 저자가 지어낸 이야기다. 아트디렉터는 대체로 현실감 있는 삽화를 요구한다. 대부분의 잡지들은 상황 설정을 해준다. 어떤 잡지는 배치나 공간을 채우기 위해 화가에게 레이아웃을 보내오기도 한다. 그려야 할 내용을 알아야하기 때문에 원고는 반드시 보내준다. 어떤 잡지에서는 삽화 자리를 잡고 보여주기 위해 초기 러프 스케치를 요청하기도 한다. 대부분은 최종 결과물을 그리기 전 그림을 보기를 원한다. 검은색과 흰색, 중간 색조로 인쇄하기에 적합하다면 어떤 도구로 작업하든 상관없다.

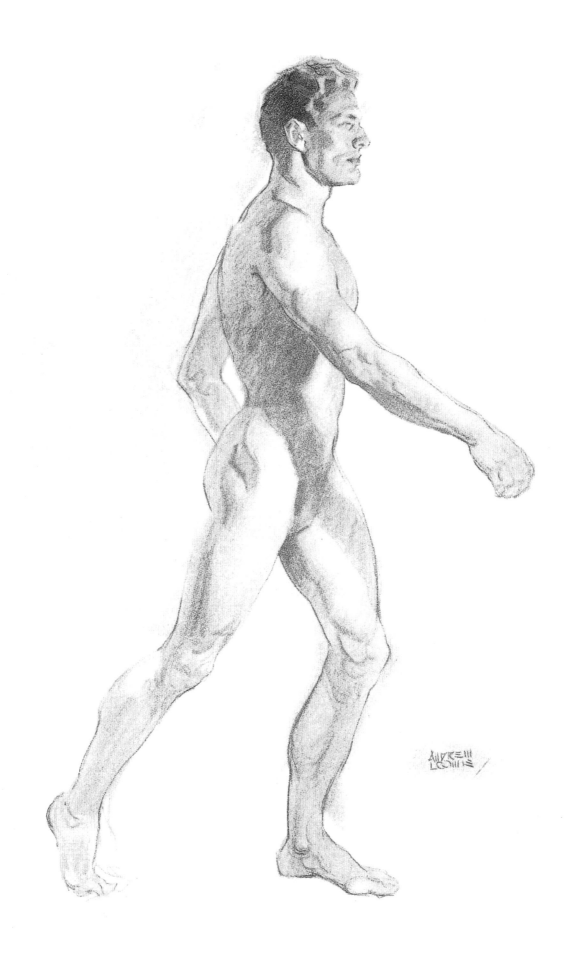

전진 운동 : 균형 선이 앞으로 기울었을 때

전진 운동(몸 전체를 앞으로 이동하는 움직임)을 묘사하려면 머리 부분이 몸의 중심 앞에 있어야 한다. 만약 막대기를 손위에 세워놓고 균형을 잡으려한다면 막대기 윗부분의 움직임에 맞추어 손을 움직여야 한다. 윗부분이 어느 방향으로 기울어도 같은 방향에 같은 속도로 중심을 이동시키면 막대기의 윗부분과 중심이 이루는 경사는 변함없이 유지된다. 그러나 윗부분이 중심보다 빨리 움직인다면 경사는 당연히 커지게 된다.

이제부터 인물의 전진 운동에 대해 이야기해 보겠다. 전진 운동을 하는 인물의 중심을 향해 아래로 향하는 선은 위에서 말한 막대기처럼 기울어져 있을 것이다. 말뚝 울타리의 모든 말뚝이 수직방향이 아니라 기울어져 있고 평행한 상태를 떠올린다면 전진 운동을 할 때의 균형 선에 대해 명확히 이해하게 될 것이다. 110, 111쪽의 사진은 카메라로 빠르게 연속 촬영한 것이다. 각 샷의 간격은 아주 짧은 순간으로 전체적인 운동과정에 대해 알아볼 수 있다. 연속장면 속 움직이는 인물의 크기가 변하지 않도록 특히 주의를 기울였다. 사진은 육안으로는 볼 수 없는 뛸 때와 걸을 때 일어나는 움직임에 대한 사실을 많이 보여주고 있다.

걷거나 뛸 때 균형 선은 변함없이 앞으로 기울어지고 속도가 빨라지면 경사도 커지게 된다. 이 변화는 육안으로 보기 어려운데 움직이는 팔 다리 때문에 움직임에 집중할 수 없기 때문이다. 인간은 보통 한걸음 앞으로 내딛으면 몸이 기울어진다. 균형은 앞으로 나온 발이 잡는다. 앞으로 밀어내는 힘은 뒤로 빠진 발에서 나온다. 팔은 다리와 반대로 움직여 왼다리가 앞으로 나가면 왼팔은 뒤로 빠지게 된다. 이 움직임은 보폭이 좁아질수록 작아진다. 111쪽의 마지막 사진에 주목하자. 이 사진은 모델을 서있게 한 채로 움직이는 것 같은 포즈를 취하도록 한 것이다. 사진을 보자마자 움직임이 부자연스럽다는 것을 알 수 있을 것이다. 이는 정지한 상태에서는 전진운동을 할 때의 중요한 운동원칙이 나타나지 않기 때문이다. 균형 선이 앞으로 기울어지지 않은 움직임에서는 전진운동의 느낌이 나타나지 않는다. 이런 움직임을 그리면 아무리 해부학을 정확하게 나타내도 인물이 실에 매달린 꼭두각시처럼 보일 것이다.

종이에 앞으로 기울어진 선을 연하게 그리고 그 위에 인물을 그리면 된다. 기술적으로 말하자면, 움직임을 나타내기 위해서는 발꿈치가 머리 뒤쪽 방향으로 오도록 그려야 한다. 체중이 실린 앞으로 내민 다리는 반드시 균형 선 뒤에 오도록 그려야 한다.

운동의 역학

걸을 때 엉덩이를 중심으로 해서 발이 호를 그린다고 생각하기 쉽지만, 사실은 발을 중심으로 해서 엉덩이가 호를 그린다. 걸을 때마다 중심의 부채꼴 움직임이 걸음보다 먼저 일어나게 된다. 땅에서 떨어진 발은 엉덩이 앞으로 호를 그리며 돌아가는 움직임을 보이고, 딛고 있는 발은 이 호의 반대 방향에 놓이게 된다. 그

러므로 계속 걸으면 한 쪽 발이 몸을 움직이고 몸이 다른 한 쪽 발을 움직이는 동작을 거듭하게 된다. 한 쪽 다리를 땅에 디디면 그 탄력으로 다른 다리가 힘을 빼고 앞으로 돌리는 운동을 이어가게 된다. 각 동작은 동시에 진행된다.

힘을 뺀 쪽의 엉덩이와 무릎이 굽혀진다. 체중이 실린 쪽 다리는 뒤꿈치가 올라가서 엉덩이 아래와 무릎의 힘줄로 체중이 전달되면서 곧게 펴지게 된다. 사진으로 이를 확실히 볼 수 있다. 힘 뺀 다리는 앞으로 돌아가기 때문에 무릎이 굽혀진다. 굽혀진 무릎은 다른 한 쪽 무릎이 굽혀지기 전까지 펴지지 않는다. 이는 걷는 포즈의 옆면에서 확실하게 관찰할 수 있다. 보폭을 크게 넓히면 두 다리 모두 꽤 펴지게 된다. 앞에서도 이야기했지만 다시 역설하자면, 다리는 곡선을 이루는 운동의 시작과 끝에 그 움직임이 가장 커진다. 소녀가 달릴 때 바람에 나부끼는 머리카락이 움직임의 역동성을 더해준다는 것을 기억해두자. 그리고 걸을 때는 팔이 자연스럽게 늘어뜨려져 흔들리지만, 뛸 때에는 팔이 굽혀진다는 것도 잘 기억해두자.

걷거나 달리는 포즈를 실제 운동하는 모습을 찍은 사진을 기초로 해서 그려보자. 이 작업은 매우 유익한 일이며 이 책에 실린 사진은 포즈를 그리다가 고비를 느낄 때마다 귀중한 참고자료가 되어줄 것이다. 걸을 때 나타나는 모든 동작들을 표현하기 위해 느린 동작의 장면을 낱낱이 찍은 실용적인 크기의 사진들이 필요할 것이다. 다음 두 페이지에 걸쳐 있는 사진들을 주의 깊게 살펴보면 충분할 것이다.

인체모형의 포즈 그리기부터 시작하자. 골격만으로 작게 스케치를 연속으로 그려서 모든 방식의 걸음걸이를 완벽하게 그려보자. 걷는 포즈의 뒷모습을 그릴 때에는 인물의 뒤로 밀어낸 다리는 뒤꿈치가 땅에 떨어질 때까지 곧게 펴져 있고, 발꿈치와 발가락은 굽힌 무릎 때문에 들리게 된다는 것을 기억하자.

그림을 그릴 때 카메라를 이용하는 것에 대해서는 여러 이견이 있다. 오늘날 드로잉에는 움직임, 표정, 극적연출의 정확성이 요구되는데, 사진을 통해 아주 쉽게 얻을 수 있는 실제 모습을 굳이 그림으로 복사하듯 나타내는 것은 조금 우스운 일이다. 나는 사진을 보고

그리는 것은 추천하지 않는데, 그림을 그릴 때는 힘과 신념이 있어야 하는데, 미술가로써 지식이 부족하거나 게을러서 무의미하고 고정적으로만 그리는 것을 아주 나쁘다고 생각하기 때문이다. 미술가로써 카메라에서 쓸 정보만 얻어서 사용한다면 카메라는 충분히 소지하고 활용할 만한 것이다.

여러분이 얻을 수 있는 정보는 실체가 없다. 모델이 오랜 시간동안 밝은 미소를 유지하기 힘들어하는 건 왜일까? 포즈를 유지할 수 있는 사람은 없기 때문이다. 육안으로는 5년 정도 걸려서 포착할 수 있는 것을 카메라로는 5분 안에 포착할 수 있다. 손발은 육안으로 파악하기에는 너무나 움직임이 빠르고 표정은 순간적으로 변하고 사라진다. 카메라는 이러한 것을 유지시켜 주어 몇 시간이고 연구할 수 있게 해주는 유일한 수단인 것이다. 사진을 그대로 베끼는 것은 치명적인 잘못이다. 자신만의 무언가를 더하지 않고 아무것도 느껴지지 않으며 기술적 처리방법이 만족스럽게 느껴지고 변화의 욕구가 없다면, 연필과 붓을 던져버리고 카메라만 사용하는 편이 낫다. 베껴 그리지 않고 달리 뭘 해야 할지 몰라 난감한 경우가 많을 것이다. 이는 자신이 느끼는 바를 표현하려 해보고, 기법 지식을 쌓아감에 따라 점점 괜찮아질 것이다.

자신이 가진 장비 중 하나인 카메라를 유용하게 사용해보자. 카메라는 어디까지나 장비에 불과하다. 해부학 지식이 하나의 수단인 것처럼, 카메라도 목적이 아닌 수단인 것이다. 아니라는 반론이 있을지도 모르지만, 내가 아는 유명 화가들은 모두 카메라를 가지고 있고 실제로 사용하고 있다. 그들은 솜씨 좋은 사진사이며, 직접 촬영도 하고 현상도 한다. 대부분은 자연스러운 모습 그대로 찍히는 소형 카메라로 촬영하며, 그 사진을 확대해 사용한다. 카메라는 스튜디오 밖에서 자료를 얻고자 할 때 그 범위를 많이 넓혀주는 역할을 한다. 만약 이제까지 카메라를 드로잉 〈수단〉의 하나로 사용해 본 적 없다면 어서 카메라 구입해 사용해보라고 권하고 싶다.

그러면 다시 균형 선에 대한 이야기를 해보겠다. 균형 선이 곡선을 이루는 경우도 있는데 이럴 경우에는 어떤 의미에서 균형 선은 용수철 같이 된다. 예를 들어 인물이 뭔가에 강하게 떠밀렸을 때 떠밀린 인물은 뒤

로 몸을 젖히게 된다. 반대로 강하게 당겨졌을 때에는 반대 방향으로 몸이 굽혀지게 될 것이다. 춤을 추고 있는 포즈도 흔들흔들 움직이는 인물과 마찬가지로 곡선 위로 구성할 수 있다. 운동은 화살처럼 곧게도, 날아가는 로켓처럼 곡선을 그리는 일도 있는데 모두 강력한 움직임을 나타내준다.

운동의 〈활기〉는 그림에 활력을 불어넣어 준다. 아무것도 하지 않고 가만히 앉은 채로 유명화가가 될 수 없는 것처럼, 뻣뻣한 인물을 그린 작품이 호평을 받을 리가 없다. 의뢰받은 그림의 90% 정도는 움직이는 인물의 그림을 요구한다. 미술 판매상들은 움직임이 있는 그림을 좋아하고 움직임은 작품에 적절한 자극과 활력을 더해준다. 수많은 유명화가들이 〈활동적인 인물〉은 〈말괄량이 아가씨〉처럼 눈에 확 띈다고 증언했다. 현대는 행동의 시대이다. 모델 혼자서는 포즈를 정할 수 없으므로 〈그림을 매력적으로 만들려면 모델이 어떤 포즈를 하면 좋을까?〉 신중하게 생각해야 한다.

해답 찾기가 간단치 않다. 이는 느낌과 해석의 문제이기 때문이다. 오늘날 잡지 표지를 장식하는 여성모델은 단순히 귀엽기만 해서는 충분치 않다. 모델이 의자에 앉아 있는 정면 모습을 그림으로 옮기는 것이 아니라 뭔가 동작을 취하고 있고 명랑해 보이는 모습을 담아야 한다. 모델이 그저 그런 것들을 들고 있는 모습도 별로다. 잡지 표지 모델은 개나 고양이부터 남자친구에게 온 편지같이 이미 모든 것을 가지고 있을 것이기 때문이다. 모델을 헤엄치게 하거나 뛰어오르게 하거나 눈보라를 날리며 스키를 타게 해보자. 모델을 가만히 있게 해서는 안 된다.

그림은 변해가고 있다. 그 이유는 카메라와 사진 기술 때문일 것이다. 그렇다고 그림이 카메라로 찍은 사진처럼 생동감이 없다는 말이 아니다. 수십 년 전만 해도 화가들은 그림에 움직임을 담아 완성하는 법을 충분히 알지 못했다. 화가들은 찰칵 찍은 사진을 본 적도 없고, 그런 것을 바란 적도 없었다. 잡지 표지뿐만 아니라 그 외의 그림에도 멋지게 움직이는 모습을 그리면, 이는 곧 작품 판매로 이어진다. 움직임을 정확히 그리려면 실제 움직이는 모습을 잘 관찰하고 해부학이나 색조 값, 그 밖의 여러 가지를 배운 대로 연습해봐야 한다.

같은 동작을 반복해서 그리는 것은 주의해야 한다. 다수의 인물이 걷고 있는 장면을 그릴 경우, 군대 행진이 아닌 이상 모두 똑같은 모습으로 걷게 그려서는 안 된다. 대비를 이루는 움직임이 매력적이므로 변화를 줄 필요가 있다. 멈춰 있거나 천천히 움직이고 있는 사람의 앞을 지나가는 장면을 그리면 발이 움직이는 것처럼 보인다.

또 중요한 것은 전투중인 병사, 무리를 지어 달리는 경주마, 어떤 위험을 피해 요리조리 도망치는 무리 등과 같이 집단의 움직임의 표현이다. 이런 경우에는 한 사람이나 두 사람을 포인트가 되는 인물로 선택하여 그린다. 그리고 나머지 무리들을 그리면 된다. 이때, 모든 사람을 똑같이 그리면 그림이 단조롭게 느껴진다. 전투장면에서는 앞의 한 사람이나 두 사람에 시선이 집중되도록 그리고, 다른 사람들은 부수적으로 그린다. 뿔뿔이 흩어져 있게 그리는 것보다 무리지어 있는 편이 더 강력한 인상을 준다.

달리 취할 수 없는 포즈, 예를 들어 공중에서 낙하하는 인물을 그릴 경우에는 속임수를 써야 한다. 모델이 자기 마음대로 바닥 위에 포즈를 취하도록 한다. 평면 배경을 준비해 인물 위에서 카메라로 촬영한다. 머리를 먼저 배치하거나 발을 먼저 배치하거나 모델을 원하는 방법으로 배치해보자. 저자는 이전에 다이빙을 하는 모습을 그릴 때 여성 모델에게 얼굴을 위로 하고 의자에 누우라고 하고 책상 위에서 사진을 찍은 적이 있다. 이렇게 해서 인물의 정면을 찍고 엎드리게 해서 뒷면을 찍어 밑에서 본 시점과 위에서 본 시점을 얻을 수 있다. 잘 찍어야 한다. 화가는 모델의 뒤의 그림자를 무시하고 그릴 수 있지만, 사진은 그럴 수 없다.

상상의 나래를 펼쳐 모델을 촬영하는 실험을 많이 해보자. 그림을 잘 그릴 수 있다면 그걸로 족하다. 거기다 움직임도 확실히 그릴 수 있다면 금상첨화다.

전진 운동 : 균형 선이 앞으로 기울었을 때

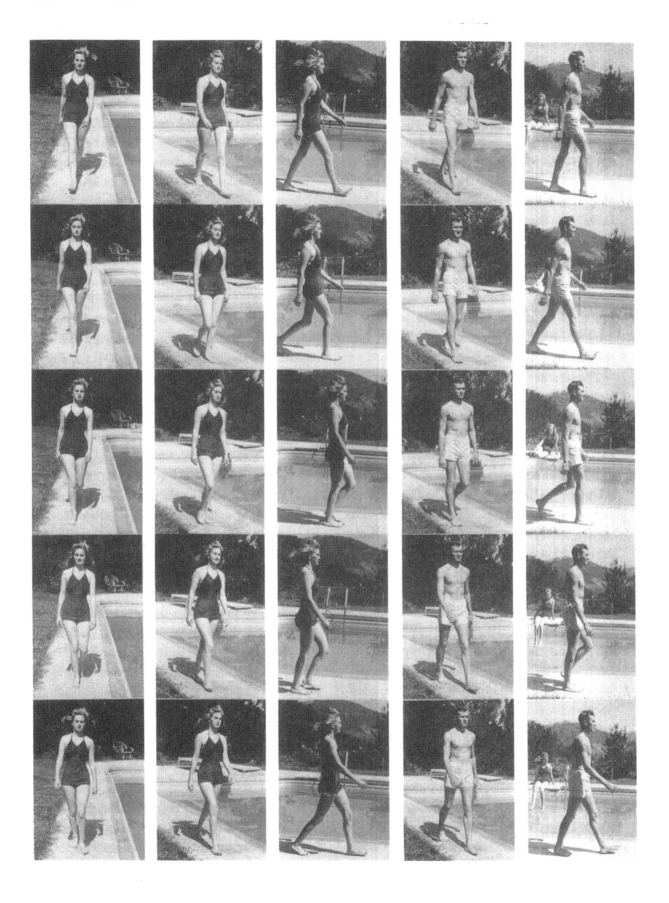

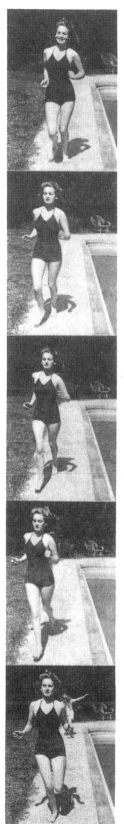 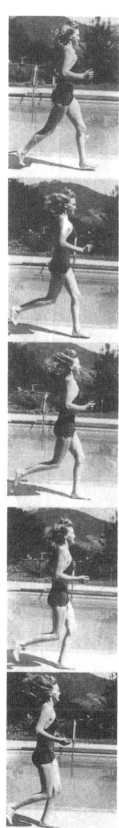 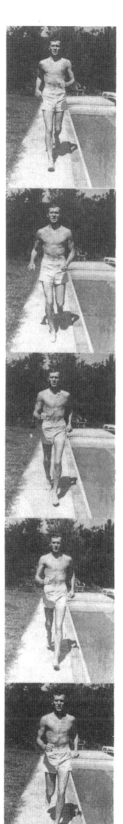 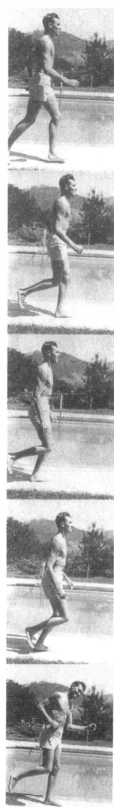

기억해둘 것

팔과 다리가 반대로 움직이고 있다.
뒤로 밀어진 발은 앞으로 내민 발이
바닥에 닿아있는 동안에는 바닥에
떨어지지 않는다. 팔이 엉덩이를 지
나는 것과 동시에 무릎도 서로를 지
나는 동작이 일어난다.
엉덩이는 체중을 싣고 있는 다리 쪽
으로 높아진다. 무릎이 아래로 떨어
지면 다리는 바닥으로 떨어진다. 움
직임이 가장 잘 표현되는 것은 보폭
을 넓혔을 때이다. 중심의 균형 선
은 항상 옆으로 기울어 있다. 위의
그림과 같은 작은 러프를 그려보자.

전진 운동 : 균형 선이 앞으로 기울었을 때

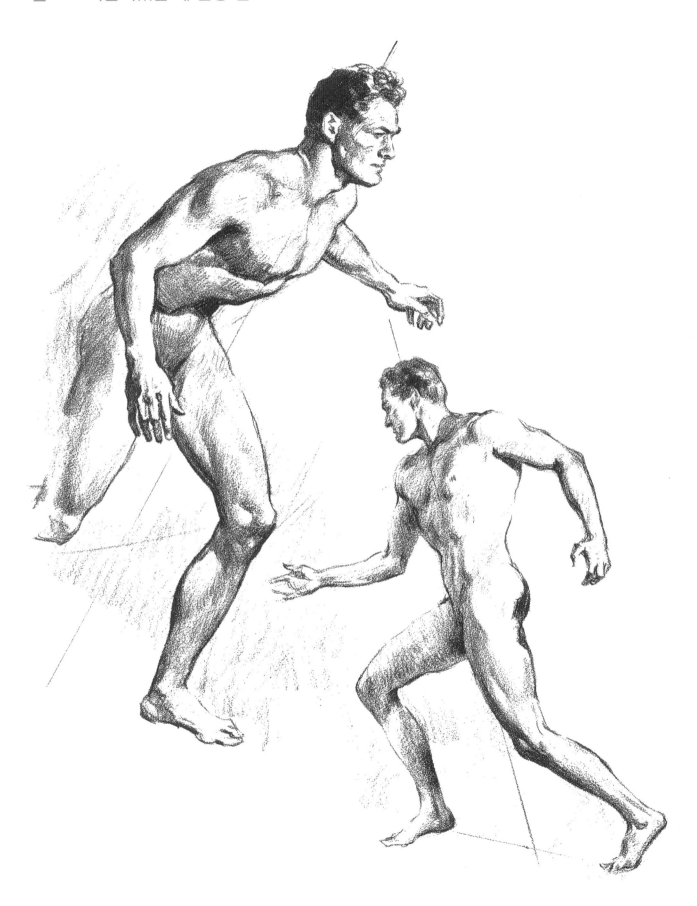

용수철 같은 움직임

키의 ¾정도 폭

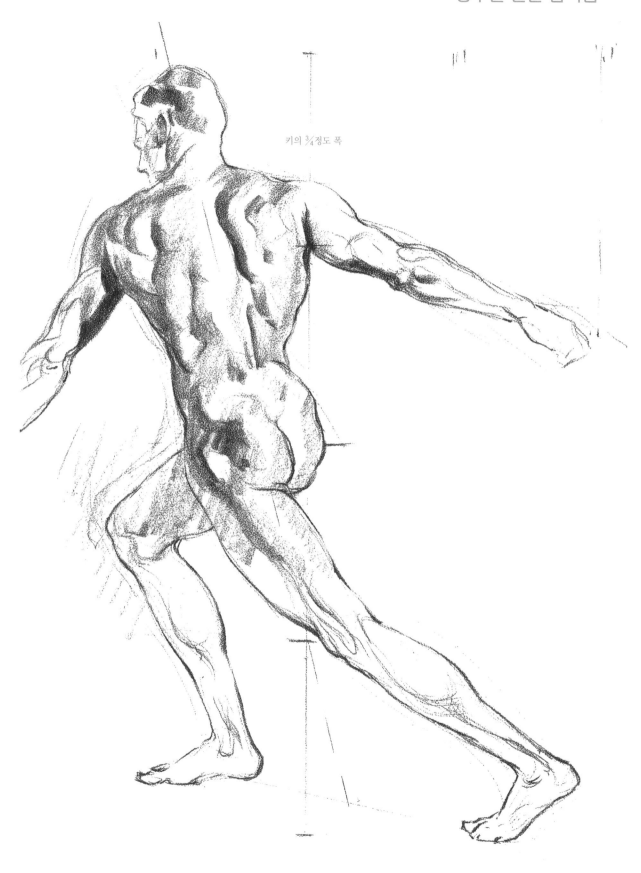

전진 운동 : 균형 선이 앞으로 기울었을 때

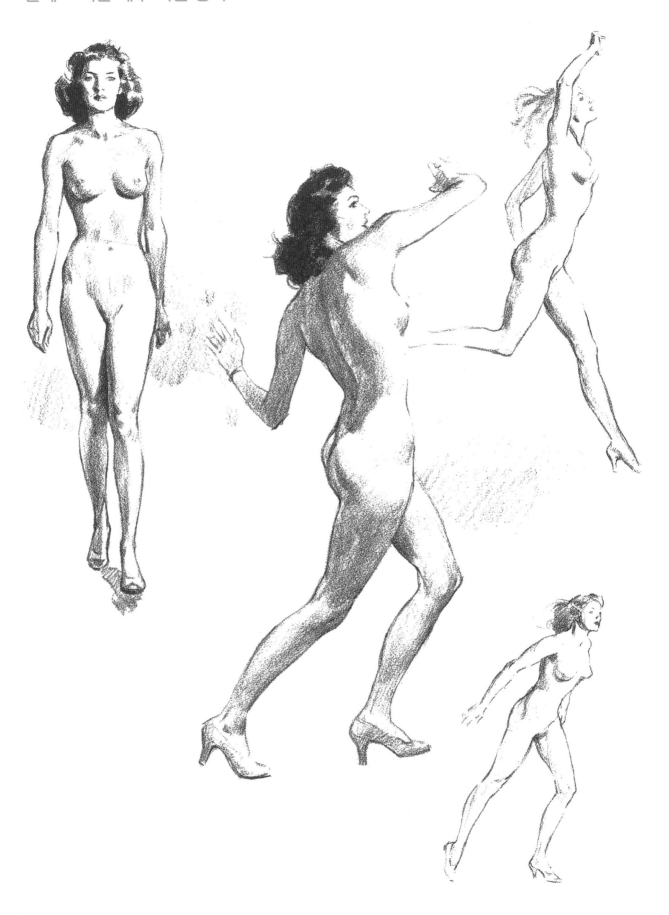

손에 문질러지거나 더럽혀지지 않는 연필을
사용하고 싶다면 〈프리즈마 색연필〉 중 검은
색 935번을 사용해 보자. 연필은 여러 가지
색이 있다.

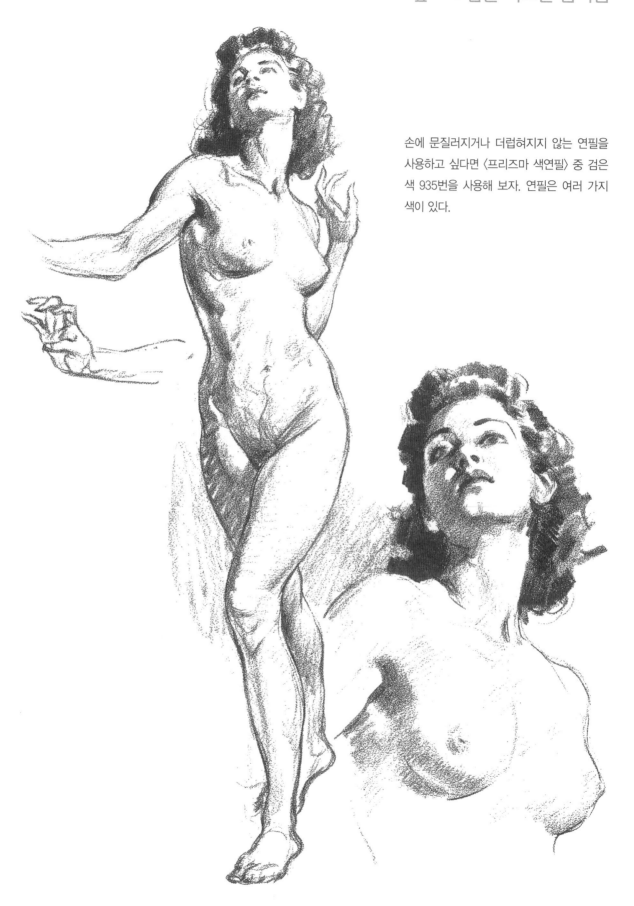

전진 운동 : 균형 선이 앞으로 기울었을 때

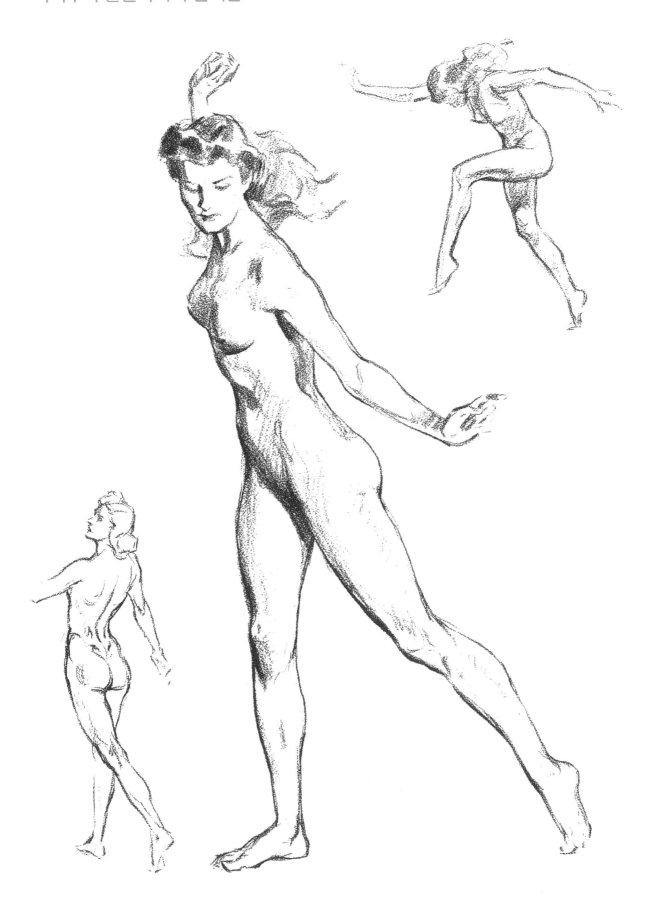

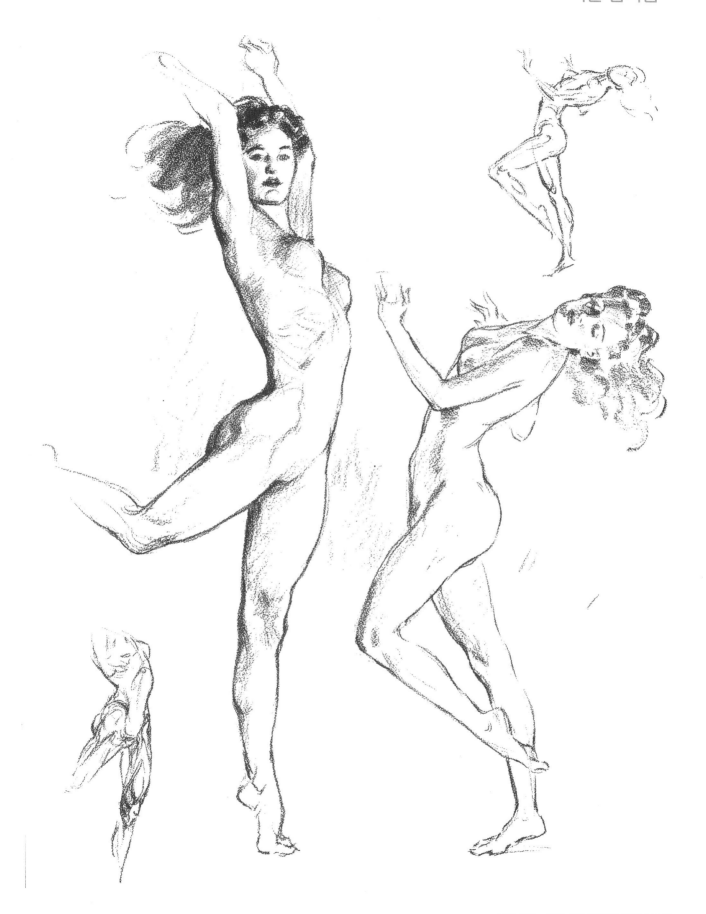

전진 운동 : 균형 선이 앞으로 기울었을 때

뒷다리로 미는 동작

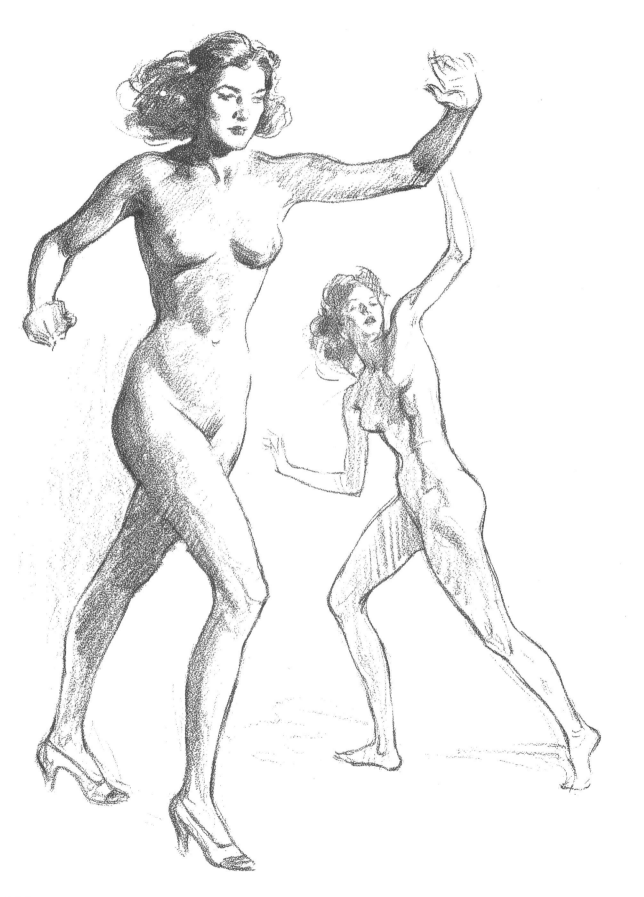

유형별 상황

미술 회사에 취업했을 때

경영진이 여러분을 찾는다. "좋은 아침, 손더스씨와 만나보라고 자넬 불렀네. 손더스씨에게 직접 이야기를 듣는 게 좋을 거 같아."

손더스: "간단히 말해서, 택배회사를 시작하려고 합니다. 새 트럭을 여러 대 구입해 시작할 생각인데 트럭을 전부 밝은 빨간색으로 칠하고 싶습니다. 회사명은 아마 〈손더스 특급배달〉, 슬로건은 〈언제, 어디나, 무엇이든 배달해 드립니다〉가 될 것 같습니다. 트럭은 물론 광고나 사무용품에도 눈에 잘 띄게 로고를 디자인해 주셨으면 합니다. 원이나 삼각형, 그 밖의 특이한 모양의 도형으로 그려주세요. 날개나 화살 등 어떤 디자인이든 스피드를 떠오르게 하는 것이면 좋습니다. 단지 날개를 단 별모양 같은 건 별로예요. 너무 많이 사용되니까 식상하거든요. 좀 더 품위 있어 보이고 기발한 것이었으면 합니다. 또 배달원을 그려 디자인하지 말아주십시오. 우리 회사랑 안 어울리니까요. 우리 회사원들에게는 로고가 찍힌 제복 모자를 착용하게 할 예정입니다. 아이디어를 연필 러프로 그려서 보여주세요."

잘 그린 1, 2장의 러프를 골라 검은색과 흰색으로 이루어진 선화를 그려보자. 중간색조는 사용하지 않고 전체적으로 간결하게 그린다.

검은색과 한두 가지 다른 색으로 트럭을 디자인한다.

택배상자에 붙일 작은 스티커를 디자인한다. 이 스티커는 로고와 함께 다음과 같은 글도 넣는다. 〈손더스 특급배달이 빠르고 안전하게 배달해 드립니다〉 사이즈는 5×7.5㎝로 축소한다.

실제 사용할 운송 엽서의 디자인을 몇 개 디자인한다. 간결하고 독창적이며 눈에 띄게 디자인한다.

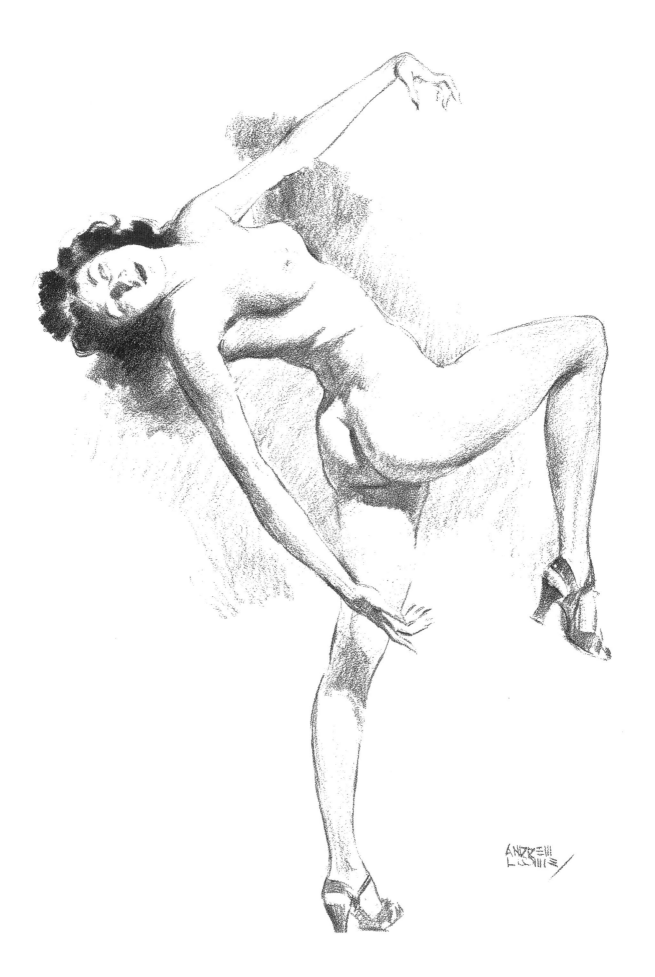

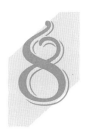

균형, 리듬, 표현

균형 능력은 누구나 가지고 있는 신체 특성이다. 만약 균형 없는 인물을 그리면 무의식적으로 이상해 보인다고 느낄 것이다. 인간은 이 균형 능력에 기초해 흔들리거나 넘어질 것 같은 상태에서도 서 있을 수 있다. 넘어지려는 아이를 어머니가 손을 얼마나 재빨리 움직여 잡는지 보라. 관찰자는 표출되는 균형, 이에 반해 부지불식간에 나타나는 역반응에 대해 포착해 그릴 수 있다.

다른 사물의 균형상태와 마찬가지로 인간의 균형상태도 체중이 균등하게 배분된 상태를 가리킨다. 만약 인간의 몸이 한쪽으로 기울면 팔이나 다리의 한쪽은 반대쪽으로 뻗어 균형 선에서 분할되는 중심점을 이루는 한쪽 발, 또는 양발에 불균등하게 실리는 체중을 메우려고 한다. 한쪽 발로 서면 체중은 팽이처럼 실리게 되고 인물은 삼각형 형태를 이루게 된다. 두 발로 서면 체중이 사각형으로 실려 인물이 직사각형의 형태를 이루게 된다.

팔이나 발이 삼각형 또는 사각형 형태에서 벗어나기도 하므로 이를 너무 문자 그대로 받아들일 필요는 없지만 삼각형이나 사각형의 중심을 통과하는 선은 도형의 양쪽이 거의 같은 넓이로 나뉜다는 것을 보여준다.

모델을 직접 스케치하거나 사진을 찍을 때 모두 모델은 자연스럽게 균형을 유지하고 있을 것이다. 그러나 움직임을 상상해 그릴 경우에는 균형에 대해 잊어버리기 쉬운데, 좀 더 주의를 기울여야 한다.

리듬에 대한 문제로 들어가기 전에 다시 표현의 중요성을 생각하지 않으면 안 된다. 다른 도구를 사용해 기술적으로 표현하는 방법은 이 책 여러 곳에 실려 있다. 테크닉은 개성에 따른 것이며, 현재 인기가 있거나 성공한 사람이라고 해서 계속 인기가 지속되리라고 아무도 단언할 수 없다. 종이나 캔버스에 어떻게

획으로 그릴 것인가, 특수 인쇄, 명확한 색조 사용과 이를 적절히 배치한 선을 구상하기 위한 정확한 색조 값으로 표현하는 법은 기본적인 표현법과는 관련성이 별로 없다.

124쪽의 두 그림이 이를 명백히 알려줄 것이다. 왼쪽 그림은 색조가 선에 속해있고 오른쪽 그림은 선이 색조에 속해 있다. 이는 두 가지 한계점이 있다. 그림을 그리기 시작할 때에 선만으로 그려도 좋고 선과 색조를 조화(어느 쪽이든 한 쪽에 속하게 만들 수 있다)시켜 그려도, 125쪽 그림같이 색조만으로 그려도 좋다. 그러나 어느 방법이든 한 가지 방법에 한정되어 항상 똑같이 그릴 필요는 없다. 펜과 잉크, 목탄, 붓으로 선화, 수채화 등 무엇이든 하고 싶은 대로 그려보자. 색다른 방법이나 도구로 경험을 넓힐수록 프로 작가로서의 시야도 넓어진다. 그림에 대해 공부하고 싶다면 우선 확실히 무엇을 배우고 싶은지 생각해봐야 한다. 만약 색조 값, 그 다음 신중히 색조 드로잉을 배우고 싶거나, 구성, 선, 비례, 또는 해부학이라면 이를 의식하고 그리는 것이다. 포즈를 잘 나타내고 싶다면 재빨리 스케치하는 법을 배우는 것이 제일 좋다. 세부 표현이나 색조 표현을 하고 싶으면 노력해보자. 작은 움직임을 열심히 표현하려고 애쓸 필요는 없다. 고객이 스케치를 보고 싶어 하면 스케치만으로 좋은지, 아니면 무언가 더 더해서 마무리한 완성작을 보여줘야 할지 고민해봐야 한다.

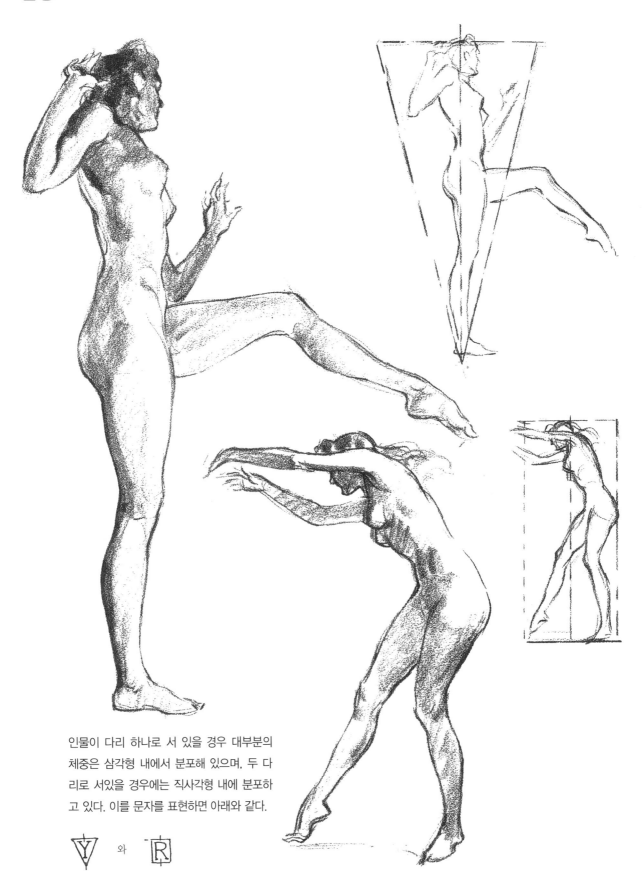

인물이 다리 하나로 서 있을 경우 대부분의
체중은 삼각형 내에서 분포해 있으며, 두 다
리로 서있을 경우에는 직사각형 내에 분포하
고 있다. 이를 문자를 표현하면 아래와 같다.

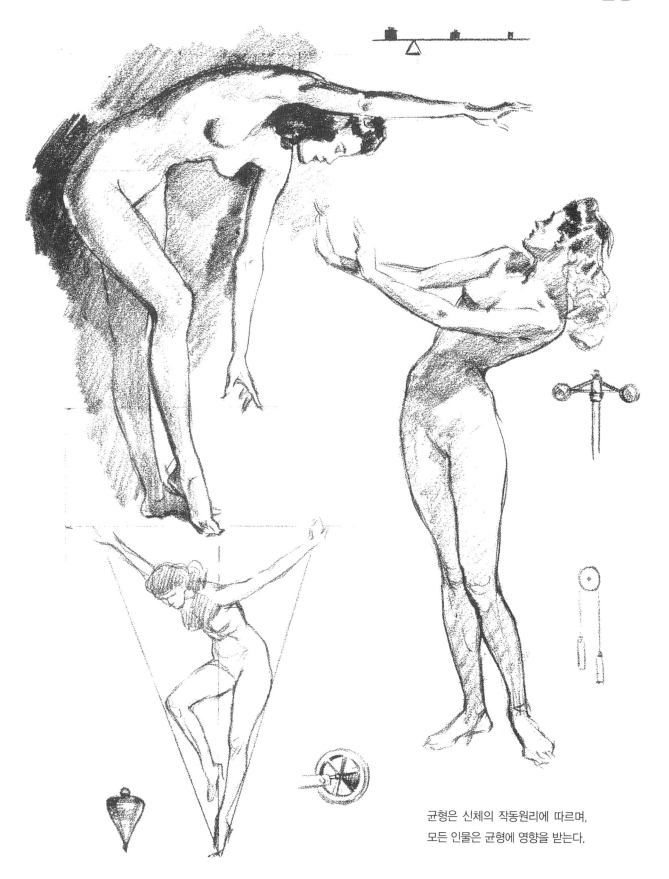

균형은 신체의 작동원리에 따르며,
모든 인물은 균형에 영향을 받는다.

2가지 접근법

색조가 외곽선 내에 존재한다.

외곽선이 색조 내에 존재한다.

여기 제시된 두 가지 방법에서는 전혀 다른 효과가 나타나고 있다. 양쪽 그림 모두 그려보자. 선은 밑그림을 그릴 때 좋고, 색조는 채색을 할 때 좋다. 색조가 더 표현하기 어려운데, 〈가짜〉처럼 보여서는 안 된다. 두 방법모두 적절한 조합을 이루어야 멋진 작품이 만들어진다.

색조와 강조만으로 형태를 구체화해보자

색조 연습

균형, 리듬, 표현

구성을 강조해보자

구성을 위한 선 연습

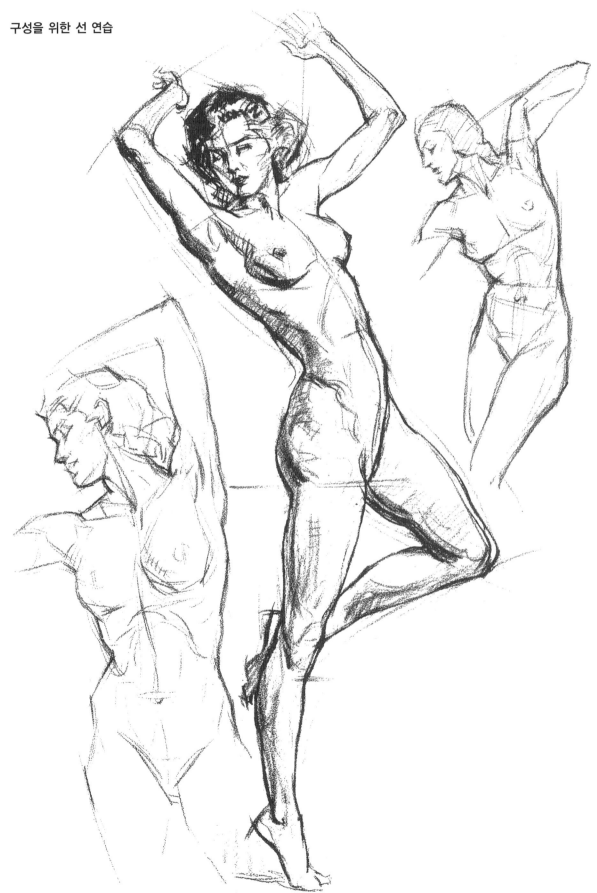

움직임을 재빨리 그리는 연습

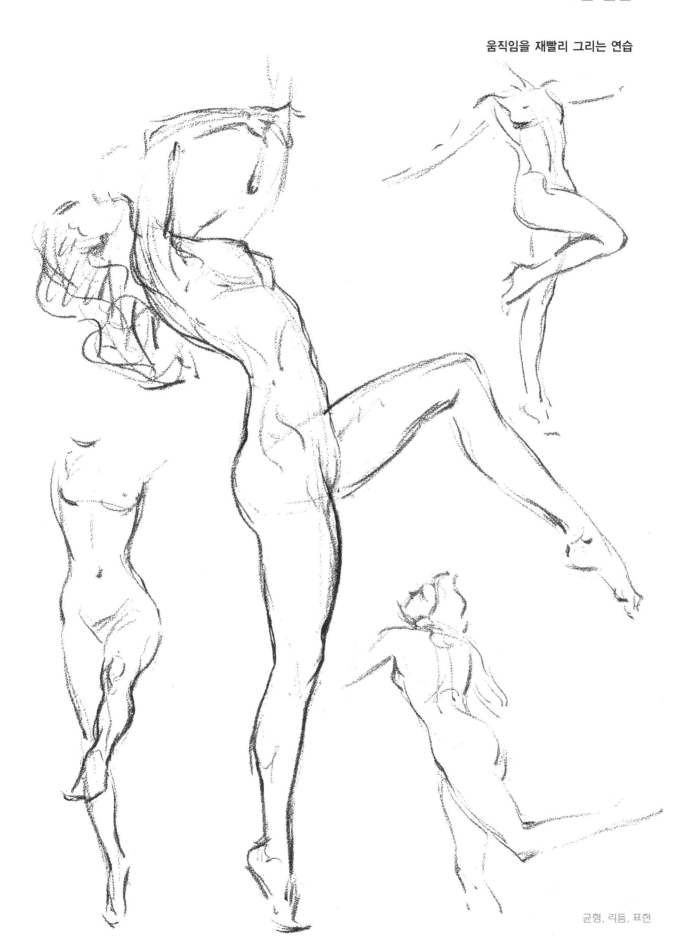

리듬

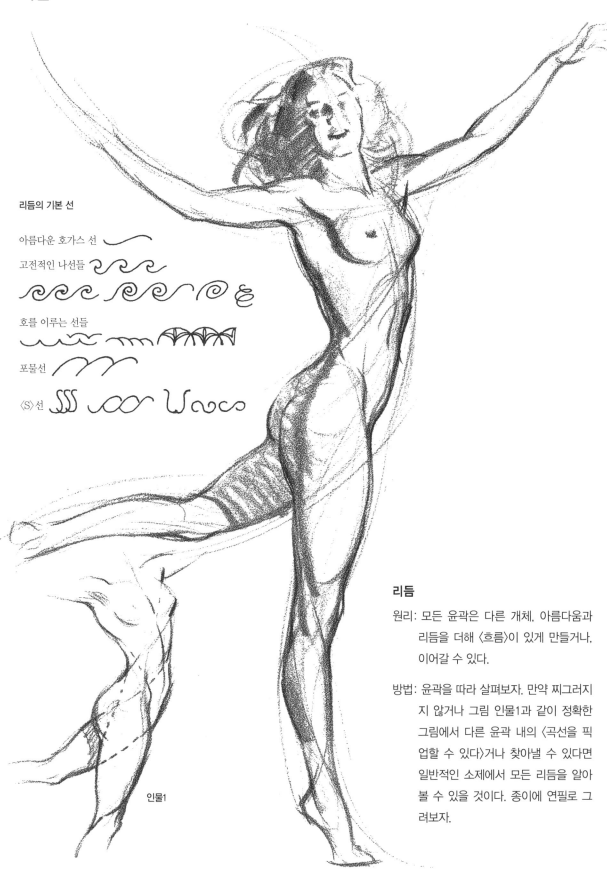

리듬의 기본 선

아름다운 호가스 선

고전적인 나선들

호를 이루는 선들

포물선

〈S〉선

인물1

리듬

원리: 모든 윤곽은 다른 개체, 아름다움과
리듬을 더해 〈흐름〉이 있게 만들거나,
이어갈 수 있다.

방법: 윤곽을 따라 살펴보자. 만약 찌그러지
지 않거나 그림 인물1과 같이 정확한
그림에서 다른 윤곽 내의 〈곡선을 픽
업할 수 있다〉거나 찾아낼 수 있다면
일반적인 소제에서 모든 리듬을 알아
볼 수 있을 것이다. 종이에 연필로 그
려보자.

리듬

인물화에서 리듬감각은 매우 중요하다. 그러나 유감스럽게도 가장 간과하기 쉬운 것이 이 리듬감각이다. 음악을 들으면 리듬과 템포를 느끼는 것처럼 그림에서도 이를 느낄 수 있다. 기술적으로 생각하면 그림에서 리듬이란 개체와 아름다움에 대한 느낌의 결과물인 연속된 선의 〈흐름〉을 이른다.

선이나 윤곽을 리드미컬한 강조를 〈픽업〉이라고 한다. 형태를 가로질러 관찰되는 경계선은 픽업하고 다른 윤곽으로 이어갈 수 있다. 다음 페이지의 몇몇 그림들이 그 예이다. 리드미컬한 선에서 나타나는 이 현상에 대해 살펴보면, 자연물, 즉 동물들, 나뭇잎들, 풀, 꽃, 조개, 그리고 인체가 지닌 아름다움을 발견할 수 있을 것이다.

우리들은 원자에서 별까지, 우주의 파동인 리듬을 인지하고 있다. 리듬은 반복, 흐름, 회전, 파장을 나타내며 이들은 모두를 통합시키는 계획, 그리고 목적과 연관되어 있다. 그림의 리듬 감각이란 추상화를 그릴 때를 제외하고는 여러 운동의 움직임에서 〈마무리 동작〉과 같은 선인 것이다. 볼링선수나 골프선수, 테니스선수, 또는 다른 운동선수들은 리듬감각을 발전시켜 부드러운 〈마무리 동작〉을 익힌다. 입체 형태를 따라 그어보고 입체형태의 리드미컬한 부분을 살펴보자. 그림 상 〈마무리 동작〉의 부족으로 선이 잘못 그려져 그림이 어색해 보일 수도 있다. 동작의 어색함과 그림 상의 어색함은 리듬이 잘못 표현되어 덜컹거리고 울퉁불퉁하며 잘못된 움직임으로 나타나기 때문에 발생하게 된다.

경계를 나타내주는 리드미컬한 기초 선들이 있다. 첫째로 〈호가스 선〉이라는 아름다운 곡선을 그리면서 상하로 방향이 바뀌는 선이 있다. 이 선은 인체의 척주, 윗입술, 귀, 머리카락, 허리와 엉덩이, 다리에 발목에 이르는 옆모습에서 볼 수 있는데 알파벳 S가 변형된 모양과 같다.

두 번째 리듬 선은 나선으로 한 점에서 시작해 점 주위의 거리를 넓히면서 회전운동을 해나가는 선이다. 이 선은 조개나 소용돌이, 또는 풍차에서 볼 수 있다.

세 번째 선은 호를 이루는 선인데, 발사된 로켓이 지나간 모양처럼 계속해서 곡률이 커져 부드럽게 곡선을 이루는 모양이다. 이 세 가지 선들은 대부분 장식 문양의 기본을 이루는 선이다. 이 선들을 그림 구성의 기초로 삼을 수 있다. 이 선들은 우아한 움직임의 일부이므로 동작을 그릴 때에는 고려를 많이 해야 한다. 동물의 리듬 선은 쉽게 관찰할 수 있어서 이해하기도 쉽다.

리듬은 밀려오는 큰 파도와 같이 강력하기도 하지만, 연못에 이는 잔물결처럼 부드럽게 흔들리기도 한다. 주기적인 리듬은 우리들을 강하게 동요하게 만들고 자극하기도 하지만, 기분 좋고 편안한 안정감을 주기도 하는 것이다. 소위 말하는 〈유선형〉은 보기 안 좋은 외형에 리듬을 준 것이다. 유선형의 상품은 큰 성공을 거두었다. 기차, 선박, 자동차, 비행기, 가정기기의 외형 선은 처음 그 개념을 따온 자연물인 돌고래, 물고기, 새 그리고 빨리 움직일 수 있는 형태로 된 모든 생물체에 기초해 만들어진 것이다.

리듬

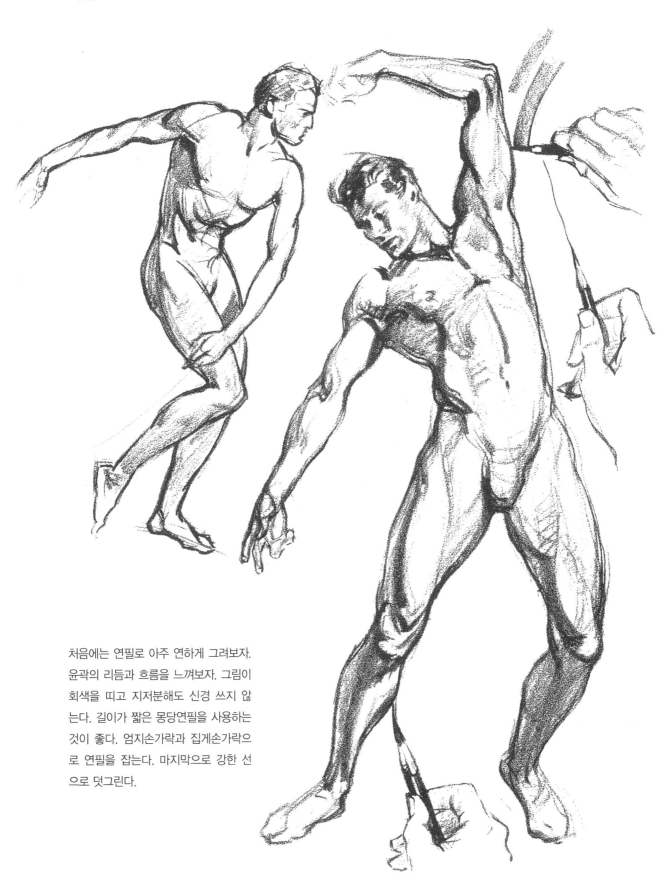

처음에는 연필로 아주 연하게 그려보자. 윤곽의 리듬과 흐름을 느껴보자. 그림이 회색을 띠고 지저분해도 신경 쓰지 않는다. 길이가 짧은 몽당연필을 사용하는 것이 좋다. 엄지손가락과 집게손가락으로 연필을 잡는다. 마지막으로 강한 선으로 덧그린다.

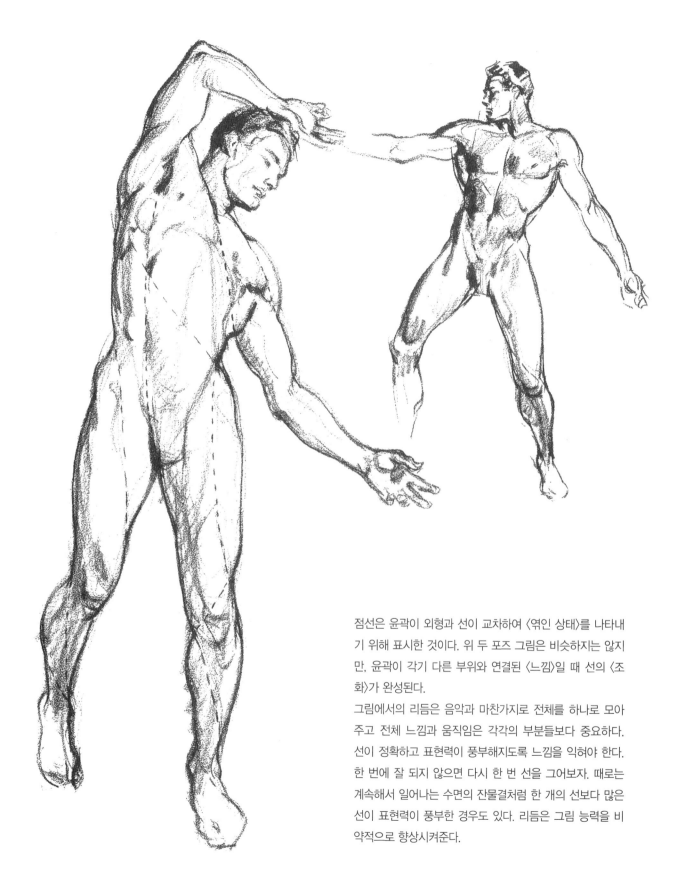

점선은 윤곽이 외형과 선이 교차하여 〈엮인 상태〉를 나타내기 위해 표시한 것이다. 위 두 포즈 그림은 비슷하지는 않지만, 윤곽이 각기 다른 부위와 연결된 〈느낌〉일 때 선의 〈조화〉가 완성된다.

그림에서의 리듬은 음악과 마찬가지로 전체를 하나로 모아주고 전체 느낌과 움직임은 각각의 부분들보다 중요하다. 선이 정확하고 표현력이 풍부해지도록 느낌을 익혀야 한다. 한 번에 잘 되지 않으면 다시 한 번 선을 그어보자. 때로는 계속해서 일어나는 수면의 잔물결처럼 한 개의 선보다 많은 선이 표현력이 풍부한 경우도 있다. 리듬은 그림 능력을 비약적으로 향상시켜준다.

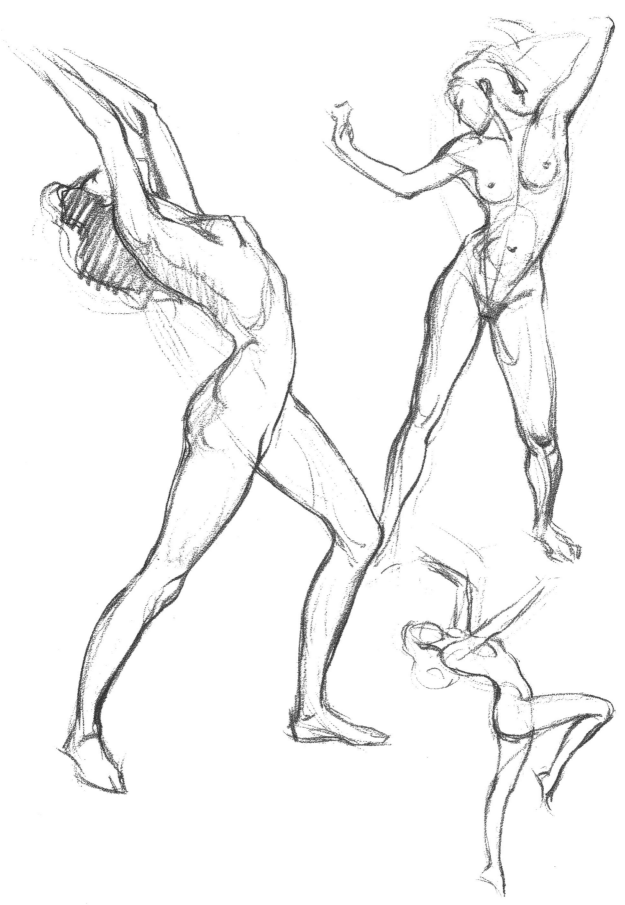

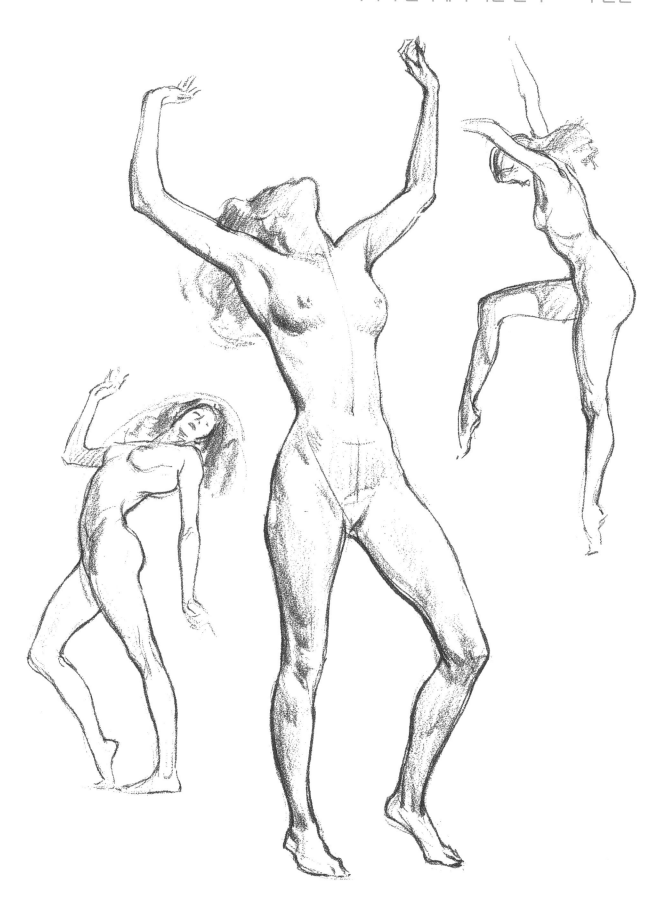

외곽선 없이 경계와 그림자를 표현해보자

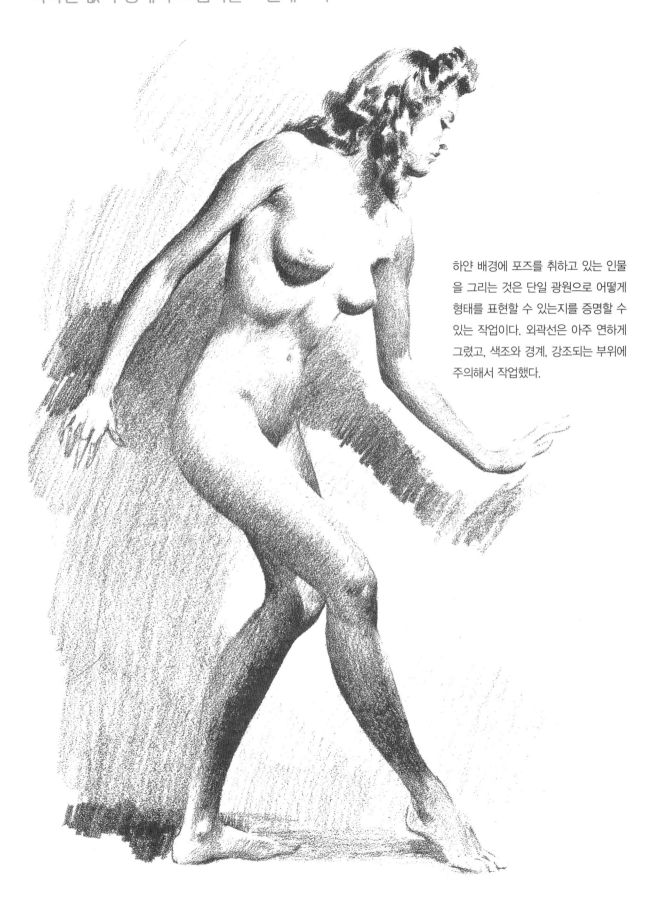

하얀 배경에 포즈를 취하고 있는 인물을 그리는 것은 단일 광원으로 어떻게 형태를 표현할 수 있는지를 증명할 수 있는 작업이다. 외곽선은 아주 연하게 그렸고, 색조와 경계, 강조되는 부위에 주의해서 작업했다.

유형별 상황

광고 대행사 영업 담당자와 작업할 때

"당신 작품을 오래전부터 주목하고 있었습니다."하고 광고 대행사 담당자가 말한다. "작품이 상당히 마음에 듭니다. 현재, 신선한 어프로치를 해야 하는 주유소 광고가 하나 있습니다. 이 광고에 신인을 쓸 생각인데, 일하시는 입장에서도 나쁘지 않을 겁니다. 모든 매체에 광고가 나가긴 할 건데, 첫 번째는 옥외광고용 시리즈로 포스터부터 시작할 생각입니다. 당신에게 이 일을 맡기는 것은 당신의 러프나 스케치를 본 다음에 결정하고 싶습니다. 제품명은 〈스파코 리듬 자동차 연료〉이고, 우선은 우리들이 만든 광고문구가 있습니다. 〈당신의 차를 스파코 리듬으로 조율하세요. 어디서든 들리는… 스파코 리듬. 어떤 차든 스파코 리듬은 귓가를 감미롭게 울립니다. 당신의 차가 스파코 리듬으로 노래하게 하세요. 결국, 언제나 스파코 리듬〉 이렇게 우리들이 음악용어를 사용한 것에 유의해 주셨으면 하는데 리듬과 자동차 연료를 연상시키는 어떤 아이디어든 좋습니다."

옥외 포스터의 폭은 높이의 2¼배이다. 앞서 영업 담당자가 말한 것을 일러스트로 나타낼 수 있는 아이디어를 작은 러프로 몇 장 그려보자. 자동차를 나타낼 필요는 없지만 자동차 연료가 주제라는 것을 염두에 두어야 한다. 〈자동차 연료〉라는 말을 포스터 어딘가에 넣어야 한다. 〈미국 최대 자동차 연료〉라는 문구를 포스터 아래쪽에 가로방향으로 쓸 수도 있다. 포스터 종이는 좌우에 4장, 위아래에 2장반으로 배치한다. 나머지 반장은 위든 아래든 어디에 두어도 상관없다. 얼굴을 종이 두 장이 합쳐진 부분에 배치해 잘리지 않도록 한다. 얼굴이 클 경우에는 종이가 합쳐진 부분에 눈이 배치하지 않도록 해야 한다. 종이에 따라 아주 약간 색이 다른 경우도 있고 옥외 포스터기 때문에 한 장이 떨어져나가는 경우도 있기 때문이다.

가장 좋은 것 같은 아이디어를 스케치해서 채색한다. 포스터용 스케치의 사이즈는 25.4×57.2cm이다. 포스터 주위의 여백은 위아래 약 5cm씩 좌우에 7.6cm씩 이다.

디자인에 관해서는 꼭 이래야 한다는 법보다 해서는 안 될 것에 대해서 알려주겠다.

상품명인 스파코 리듬을 너무 작게 써서는 안 된다.
진한 색 바탕에 진한 색 문구는 좋지 않다.
밝은 색 바탕에 밝은 색 문구도 좋지 않다.
문구의 글씨체는 좋은 견본을 사용하자. 자기 글씨체로 써서는 안 된다.
문구는 간결하고 읽기 쉽게 해야 하고, 너무 복잡하면 안 된다.
인물을 상상해서 그려서는 안 된다. 좋은 사진을 구해서 그리자.
인물을 작게 또는 너무 많이 그려서는 안 된다.

결과가 어떻게 나올지 실험해보고 싶다면 포스터를 완성해보라. 포스터 사이즈는 40.6×91.4cm나 50.8×114.3cm이다. 여백은 적어도 위아래 5cm, 좌우 7.6cm 이상 두자.
작업한 것은 샘플로 남겨두자.

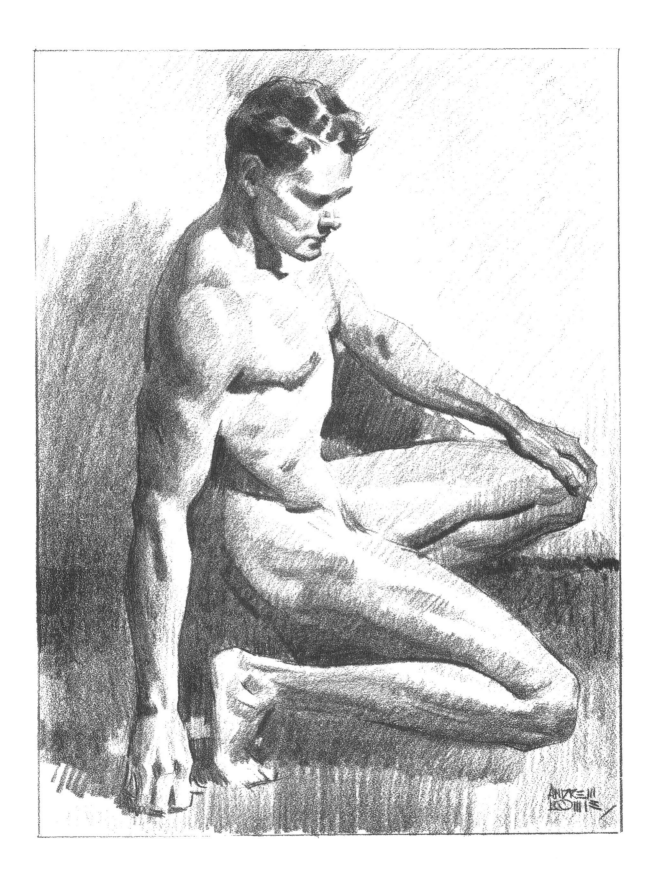

무릎 꿇거나, 쭈그리거나 앉아있는 인물

움직임보다 다른 특성들에 대해 생각해보자. 앉아있는 인물로 거의 모든 감정을 표현할 수 있다. 경계, 안정, 피로, 낙담, 공격, 두려움, 무관심, 불쾌함, 권태와 같은 감정을 나타낼 수 있다. 각 감정들은 다르게 표현될 수 있다. 스스로 앉아보거나 누군가에게 앉으라고 시켜서 각각의 감정들을 극적으로 표현할 수 있다.

여기서 중요한 것은 발에서 궁둥이, 넙다리, 손, 팔꿈치, 등, 목과 머리 부분에 나타나는 체중의 이동을 이해하는 것이다. 팔다리의 단축은 다른 보통 부위의 윤곽을 통해 가늠할 수 있는데 이를 정확히 이해하는 것도 중요하다. 앉아있는 자세에서 팔다리는 몸을 완전히 지탱할 수 있는 버팀목보다는 받침대나 보조 역할을 하게 된다. 척주는 팔다리 쪽으로 오목한 형태로 이완되는 경향이 있다. 바닥에 앉으면 팔 하나가 보통 보조 역할을 하며, 척주는 지탱하고 있는 어깨 쪽으로 이완된다. 한쪽 어깨는 올라가고 다른 쪽 어깨는 내려간다. 엉덩이는 보조역할을 하는 팔다리 쪽으로 기울고 체중은 궁둥이 한쪽과 지탱하고 있는 팔에 실린다.

의자에 앉으면 척주는 S자형이 아닌 C자형이 된다. 넙다리나 궁둥이가 의자에 닿아 꽤 평평해지는데 특히 여성이 더 평평해진다. 전체 몸에서 머리의 위치는 그에 따라 포즈가 나타내는 바가 크게 달라지기 때문에 신중히 결정해야 한다. 그릴 포즈가 등을 편 상태인지 이완된 상태인지 결정해야 한다. 인간은 항상 중력의 법칙에 따름을 기억해두자. 인간은 체중을 갖고 있으며, 이를 표현하지 않으면 설득력 없는 그림이 된다.

단축법을 이용한 그림에는 똑같은 포즈는 없으며, 이를 살펴보기 위해서는 세심한 관찰이 필요하다. 발이 드러나는 포즈는 새로운 문젯거리를 안겨줄 것이며, 이전에는 이 문제를 하나도 풀 수 없었을 것이다. 시점, 조명, 원근법, 무수하게 많은 포즈의 변화 모두 그림에서의 새롭고 흥미로운 문젯거리가 될 것이다. 〈그냥 앉아있는〉 모델을 관찰해 그리기처럼 맥 빠지고 지루한 것은 없을 것이다. 〈

그냥 앉아있는〉 상태란, 양발을 나란히 바닥에 두고 팔은 의자 팔걸이에 걸치고, 등은 등받이에 붙여 쭉 피고 있으며 눈은 똑바로 정면을 바라보고 있는 자세이다. 모델은 화가 쪽으로 180°로 돌아 앉아 있거나 의자 등받이에 팔 하나를 걸치고 있거나 다리를 꼬고 있거나, 바깥쪽으로 쭉 뻗고 있거나 무릎을 구부리고 있어도 괜찮다. 상상력을 동원해서 지루한 포즈를 매력적인 포즈로 바꿔보자.

손이나 얼굴의 표정처럼 모델 포즈 전체를 이용해 이야기를 만들어보자. 모델이 만화영화 캐릭터처럼 보이길 바라는가? 아니면 지루해보이길 바라는가? 만약 모델이 테이블에 앉아 약혼자와 이야기하고 있다면 앞으로 몸을 내밀고 대화에 열중하는 것처럼 만들거나 그들이 다투는 것 같다면 불쾌해하는 것처럼 만들어보자.

윤곽들이 서로 겹쳐 있는지 자세히 바라보고 그려보자. 만약 넙다리가 물러나있는 것처럼 보이거나, 팔 하나의 어느 부분이 너무 짧거나 잘린 것처럼 보인다면 이를 표현하기 어려울 것이다. 손이나 발이 카메라 가까이 있다면 사진 상에 이 부위가 크게 나온다는 것을 염두에 두자. 어떤 인물이든 단축법의 영향을 받으므로 가능한 거리를 두고 사진 찍어야 하고 그런 다음 이를 확대해 인화해야 한다.

초상화를 그리려고 한다면 앉았을 때의 자연스런 제스처나 포즈를 찾아보자. 의자를 특이한 각도로 돌려보고 독특한 시점에서 목 위의 머리가 딱딱하게 굳은 것처럼 보이지 않도록 그려보자. 모델에게 의자 끝에 편안히 앉아 있는 포즈, 발을 뒤쪽으로 끌어당겨 앉거나 좀 더 발을 끌어당겨 쭈그려 앉은 포즈, 발을 쭉 뻗고 다리를 꼰 포즈를 취하게 해보자. 다리의 무릎 각도가 완전 직각을 이루도록 만들어서는 안 된다.

독창적인 포즈를 만들어 보기 위해 스스로 포즈를 취해보는 실험을 해보자.

쭈그려 앉은 자세

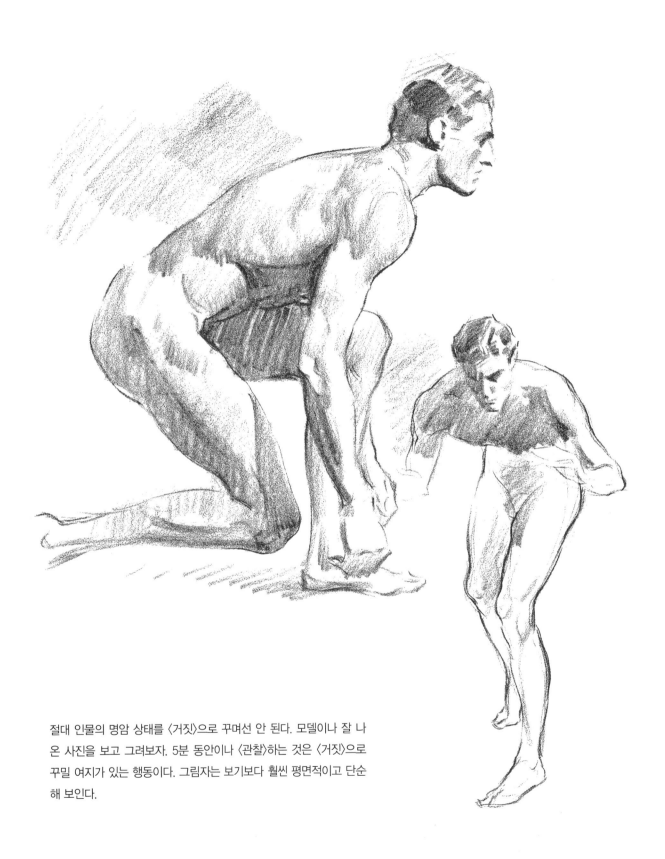

절대 인물의 명암 상태를 〈거짓〉으로 꾸며선 안 된다. 모델이나 잘 나
온 사진을 보고 그려보자. 5분 동안이나 〈관찰〉하는 것은 〈거짓〉으로
꾸밀 여지가 있는 행동이다. 그림자는 보기보다 훨씬 평면적이고 단순
해 보인다.

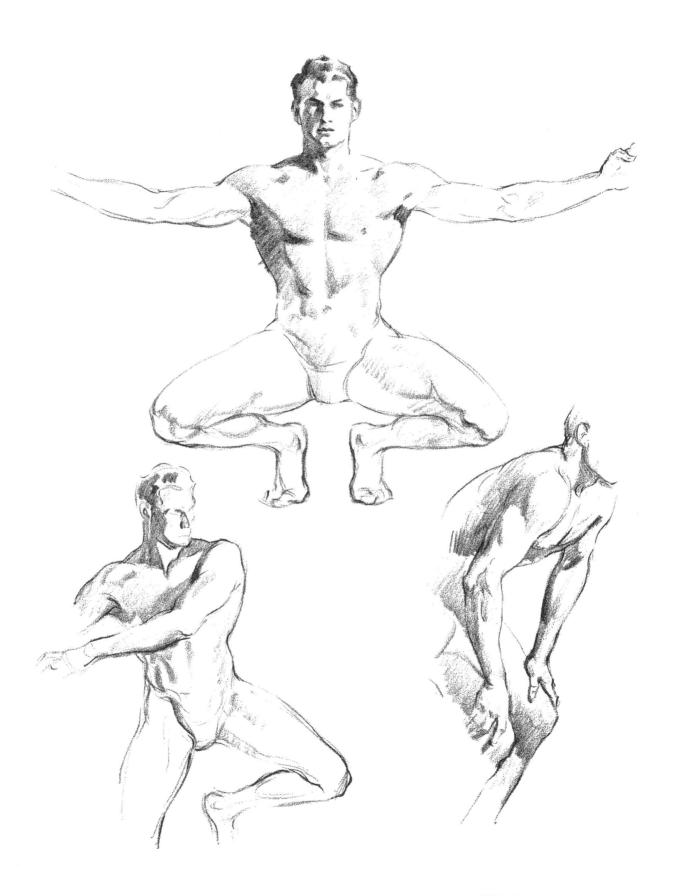

포인트 기법

연필 포인트 표현

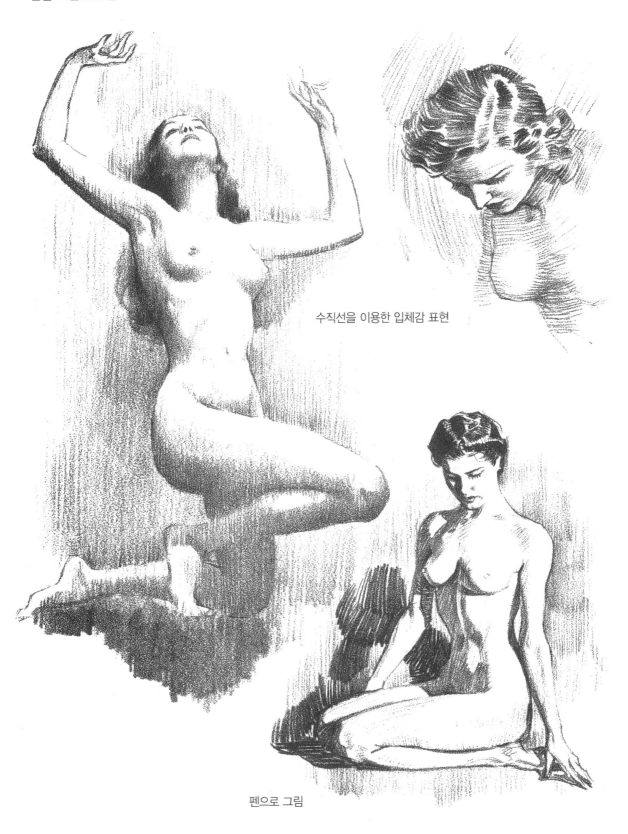

수직선을 이용한 입체감 표현

펜으로 그림

연필로 먼저 그린 다음 펜으로 덧그리면
시간도 절약되고 잘못 그릴 일도 없다.

연필로 입체감 표현하는 것은 시간도 오래 걸리고 더 어렵다.
또한 색조 값 적용에도 한계가 있지만, 펜화를 그리는 요령을 배우고 연습하는 용도로 종종 사용된다.

무릎 꿇거나, 주그리거나 앉아있는 인물

잉크와 연필로 모든 색조 값을 표현해보자

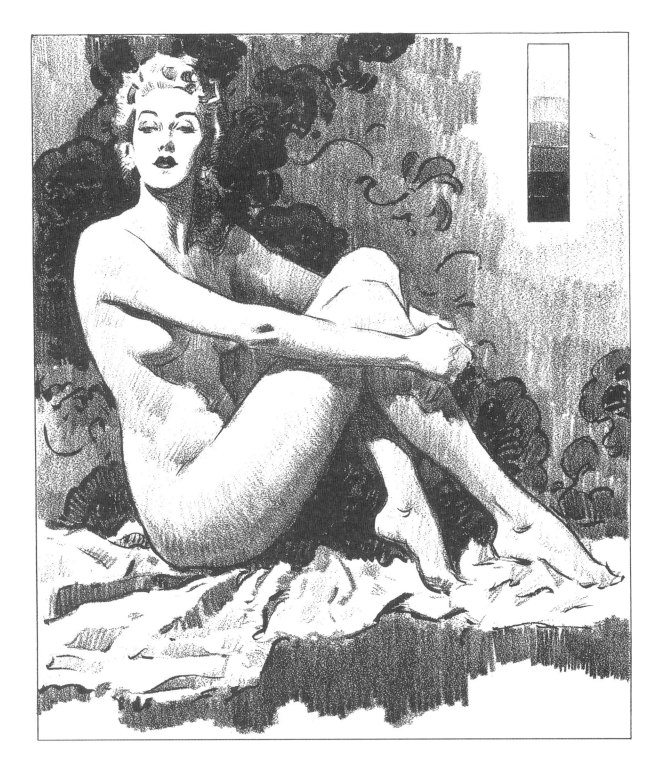

검은색과 단계적인 색조의 조합은 독특한 표현을 가능케 한다. 위 그림은 〈베인브리지 코킬 2번 종이〉에 그린 것이다.

검은색은 히킨스 잉크를 사용했다. 색조는 〈프리즈마 색연필〉 중 검은색 935번을 사용해 그렸다.

이 그림은 원본을 ⅓사이즈로 축소해 인쇄한 것이다.

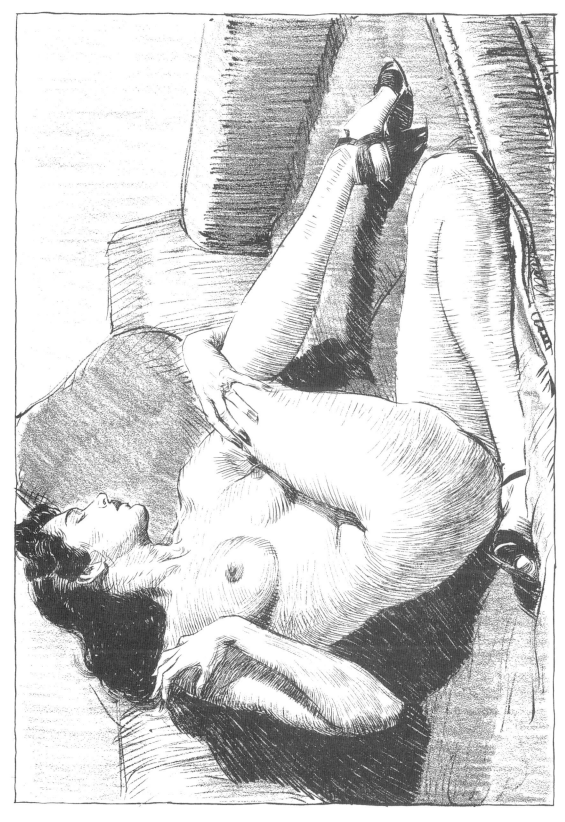

선화와 연필 조합의 예시작품. 베인브리지 코킬 3번 종이에 끝이 가는 담비붓과 히긴스 아메리칸 인디아 잉크로 그렸다.
이 잉크는 수채화용으로도 사용할 수 있다.

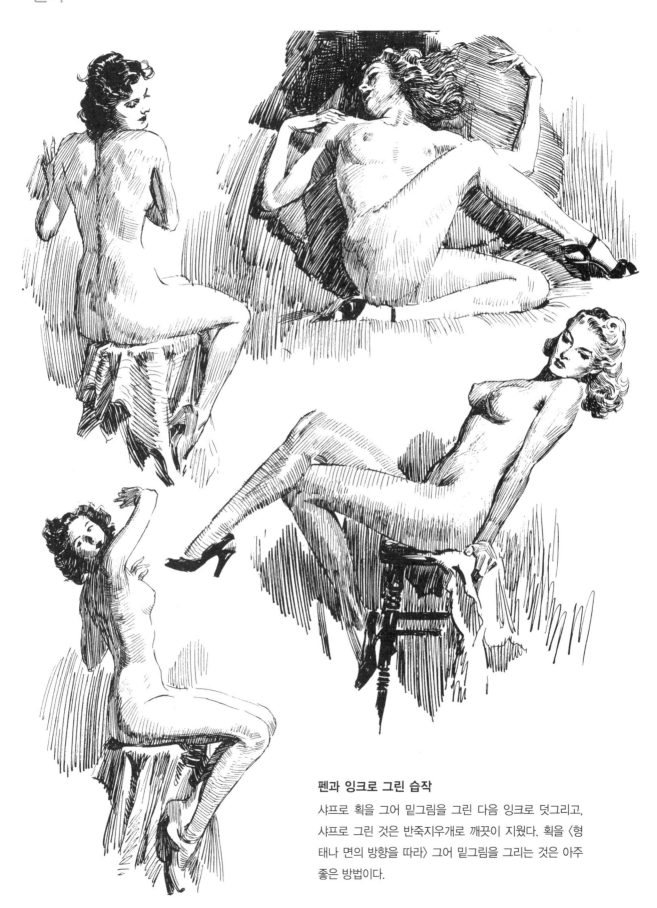

펜과 잉크로 그린 습작

샤프로 획을 그어 밑그림을 그린 다음 잉크로 덧그리고, 샤프로 그린 것은 반죽지우개로 깨끗이 지웠다. 획을 〈형태나 면의 방향을 따라〉 그어 밑그림을 그리는 것은 아주 좋은 방법이다.

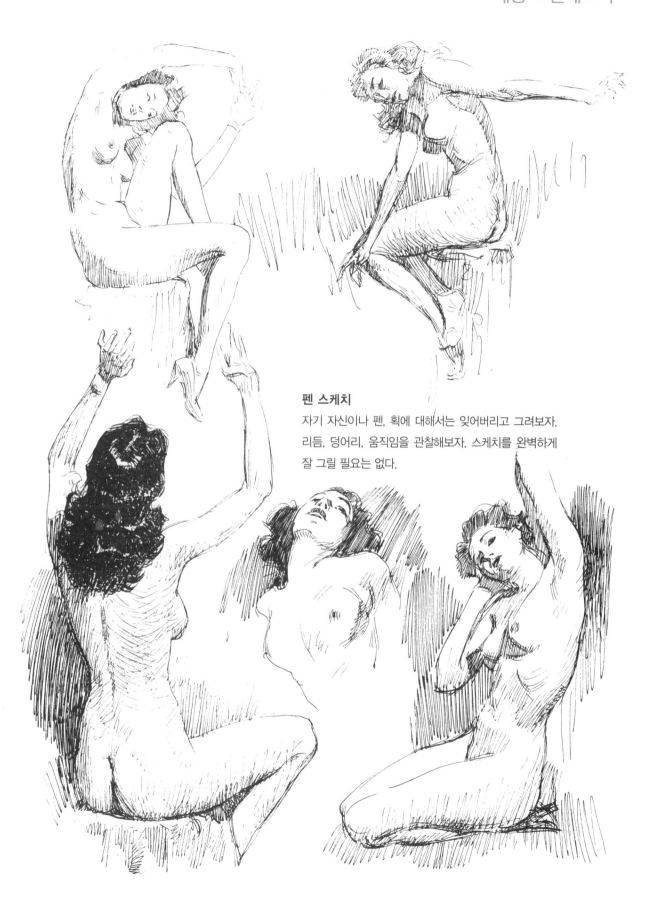

펜 스케치
자기 자신이나 펜, 획에 대해서는 잊어버리고 그려보자.
리듬, 덩어리, 움직임을 관찰해보자. 스케치를 완벽하게
잘 그릴 필요는 없다.

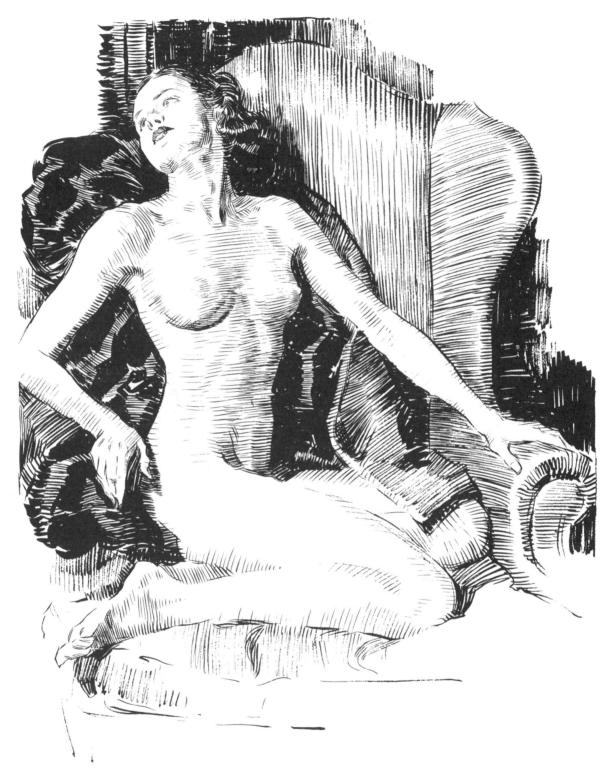

다람쥐 꼬리털 붓과 드로잉 잉크로 브리스틀 보드에 그렸다.

유형별 상황

조각 디자인 대회에서 작업할 때

1. 과제는 지름 16.7m의 원형 저수지 중앙에 설치된 큰 분수에 조각할 인물들을 디자인하는 것이다. 주제는 〈나는 아메리카. 자유와 얽매이지 않은 삶을 누리게 하리라〉이다. 그림은 이를 단 하나의 아이디어로 해석해 제출한다. 인물들 중에는 자유의 여신을 상징하는 영웅이 포함되어 있어도 좋다. 아메리카 정신이 들어가 있어야 한다. 농업, 광업, 공업, 가정 등을 전형적으로 상징하는 인물이어도 된다. 어떤 방식으로 그리든 제한은 없다.

2. 커다란 분수식 식수대를 디자인 하라. 그 맨 아래 부분에 〈나는 아메리카. 내 호수와 물줄기는 자유의 물을 주리라〉라는 글이 들어간다.

3. 식물원 안에 설치할 해시계를 디자인하라. 여기에는 다음과 같은 글이 들어간다. 〈나는 아메리카. 그대에게 대지를 주리라〉

4. 동물원 조각상을 디자인하라. 글귀는 다음과 같다. 〈나는 아메리카. 모든 생물들에게 삶의 권리를 주리라〉

5. 육군과 해군의 기념비를 디자인하라. 글귀는 다음과 같다. 〈나는 아메리카. 나의 아들들은 그대들의 안전을 지켜 주리라〉

자신을 표현할 기회다. 디자인을 할 때 러프스케치로 밑그림을 그린 다음 색조가 있는 종이에 목탄과 초크로 그려보는 것도 재미있는 방법 중 하나다. 인물, 움직임, 의상, 극적인 해석 등에 대해 상당한 연습이 필요하다. 연필, 카메라, 사전조사로 모은 자료 등등을 이용해 아이디어를 완성해보자.
비유적으로 표현하거나 세미 누드의 인물을 이용하는 것도 상관없지만 너무 그리스인처럼 그리지 않도록 한다. 미국인을 표현해야 한다.

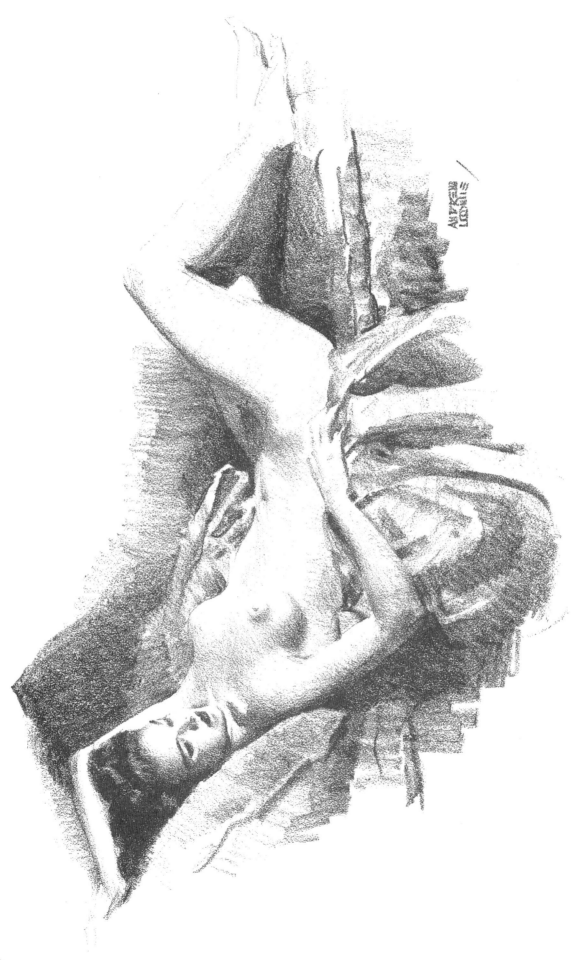

10

누워있는 인물

인물화에서 가장 그릴 만한 것 중 하나가 누운 인물이다. 디자인적인 면에서나 재미있는 포즈, 패턴, 단축법을 그려볼 기회를 주기 때문이다. 잠시 동안 서있는 인물을 신체적인 면에 대해서는 잊고 공간을 채우기 위한 유연한 패턴의 의미로써 생각해봐야 한다. 머리 부분은 공간 안 어디든 마음대로 위치시켜도 된다. 상체는 어떤 시점으로든 봐도 된다. 누운 인물을 그릴 때에는 서있고 앉아있을 때처럼 똑바르고 다리와 팔, 머리가 곧게 뻗은 포즈처럼 재미없는 포즈는 피하도록 한다. 저자는 이런 포즈가 이렇게 생기 없이 아무 것도 표현할 것 없는 포즈를 〈시체가 관 속에 드러누운 포즈〉라고 부른다. 눕거나 반쯤 누운 포즈는 무한한 여러 가지 표현의 가능성을 지니고 있다. 이 책의 앞에서 다룬 〈비례 상자〉 속 인체를 끌어낼 수 있다. 무엇이든 상자 안에 맞추려 하지마라.

누운 포즈는 상당히 그리기 어렵다는 인상이 있다. 인물을 등신으로 나누어 능숙히 그릴 수 있게 되었더라도 누워있는 인물을 그릴 때에는 이 방법을 버리는 것이 좋다. 누워있는 인물은 등신으로 측정할 수 없을 정도로 단축되어 보이는 상태일지도 모르기 때문이다. 그렇지만 어떤 포즈의 인물이든 키와 폭은 존재한다. 중심점이나 ¼지점을 파악해 상대적으로 측정할 수 있다. 이를 통해 한 지점과 다음 지점까지 거리와 동일한 그 지점에서 다른 지점까지의 거리를 가늠할 수 있다. 이 측정법의 단위는 정해져 있는 것이 아니고, 본 적 있는 소재에만 적용할 수 있다.

미술 교과 과정에서는 누워있는 포즈를 그리는 것이 종종 생략되곤 한다. 이는 학생들로 붐비는 교실 안에서는 앞에 앉은 학생에게 가려 모델이 잘 보이지 않기 때문이다. 그 결과, 가장 보람 있고 재미있는 인물화 중 하나를 배우지 못하고, 누워있는 포즈 그리기에 대한 최소한의 지식도 없이 졸업하게 된다.

누워있는 포즈에서 중요한 것은 매우 편안한 상태인 것처럼 보이는 것이다. 어색한 포즈는 보는 사람을 불편하게 한다. 포즈의 리듬을 주의 깊게 살펴본다. 이제 여러분은 포즈의 리듬을 찾아낼 수 있을 것이다. 대부분의 모델들은 서있는 포즈보다 누워있는 포즈가 더 괜찮아 보인다. 그 이유는 배가 안쪽으로 내려가 날씬해 보이고 가슴이 아래로 처지면서 본래의 둥그스름한 형태가 되어 커 보이고 또 수평으로 누우면 등이 곧게 펴져 이중 턱이 되는 일도 없기 때문이다. 누워있는 포즈가 아름다워 보이는 건 아마도 자연의 섭리 덕분인 것 같다. 섹시한 그림을 그리고 싶다면 누워있는 인물을 그리는 것만큼 탁월한 선택은 없다.

카메라를 사용하면 형태가 왜곡되기 쉬우므로 모델을 너무 가까이에서 찍지 않도록 한다. 누워있는 포즈는 좋은 느낌이 나는 것으로 선택하지 않으면 조잡해보이고 야외에서 서둘러 후다닥 그린 것 같은 그림이 될 것이다. 누워있는 포즈에서는 팔다리 일부가 가려서 마치 잘린 것처럼 보이지 않도록 조심해야 한다. 예를 들어 아무런 설명 없이 다리가 구부러져 있다면 이는 마치 찌그러진 깡통처럼 보일 것이다. 다리가 있는지 없는지 알 수 없을 것이다. 반드시 특이한 포즈가 좋은 포즈라고는 할 수 없지만, 몸을 비틀게 하거나 특이한 주름이 진 천을 조합하여 재미있는 디자인이 되도록 만들어 보자. 머리는 디자인상에 좋은 부분에 위치시킬 수 있다. 포즈가 복잡하면 조명은 단순하게 유지해야 한다. 익숙하지 않은 포즈에 십자 형태로 교차하는 조명을 사용하면 더 복잡하고 난해해진다. 그러나 특이한 효과를 원한다면 이런 조명을 사용해도 좋다. 시점은 높은 쪽이 많은 변화를 줄 수 있다.

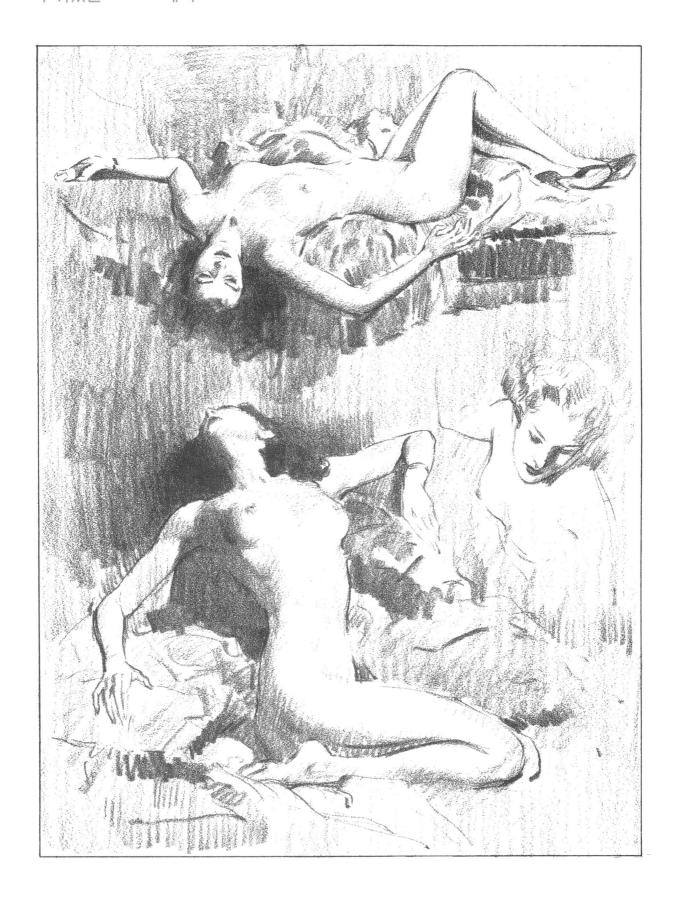

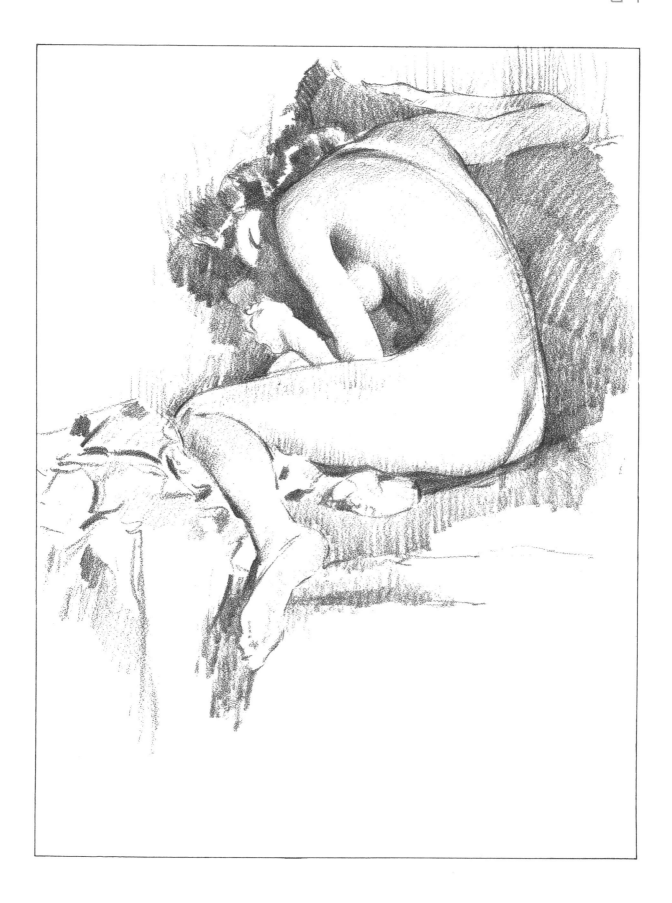

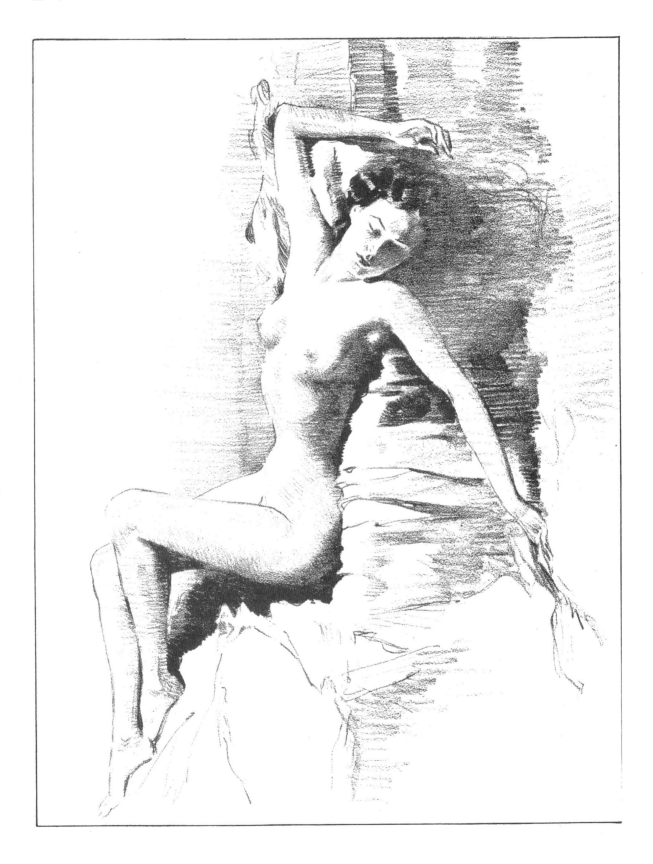

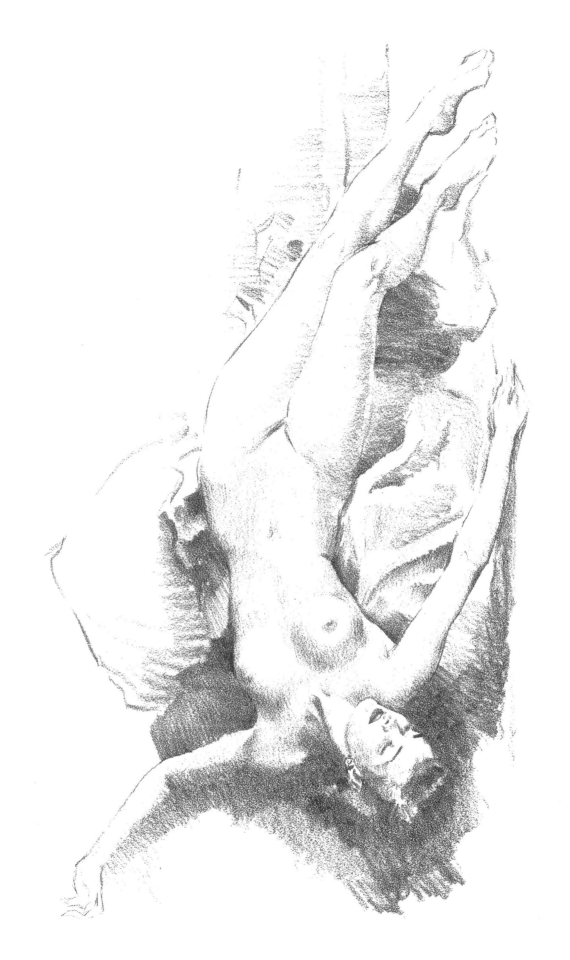

누워있는 인물

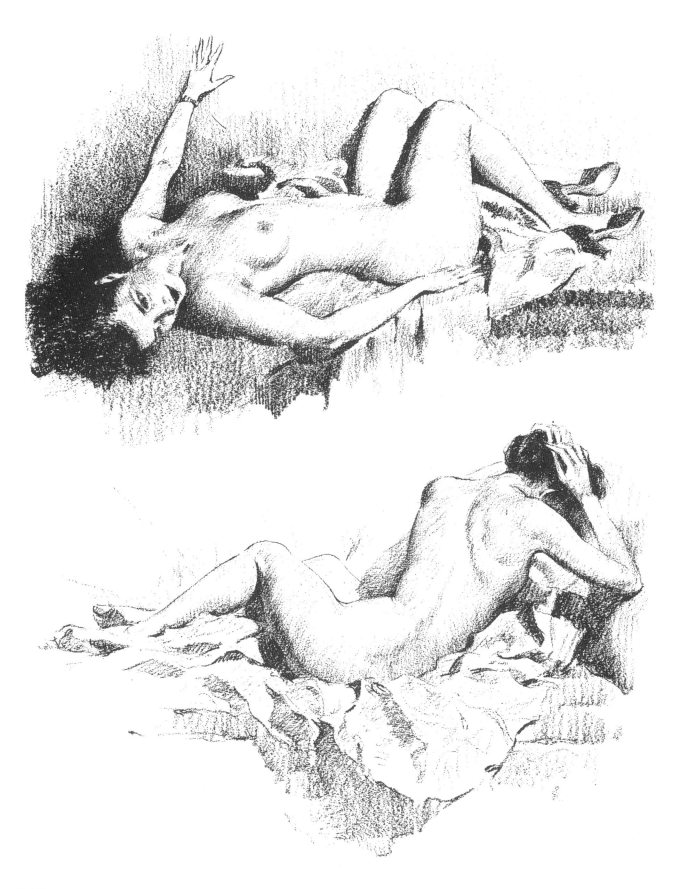

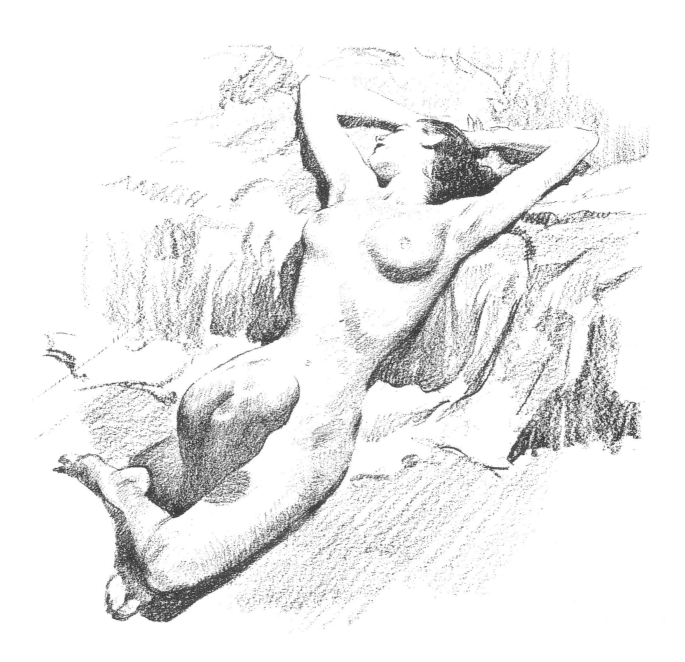

좌우 페이지의 그림은 어떻게 종이 질감이나 〈결〉을 효과적으로
다룰 수 있는지 예를 들기 위한 것들이다. 미묘한 입체감 표현은
연필심 끝부분으로 넓은 부분은 연필심 배 쪽으로 그렸다. 어두운
악센트를 이용한 부분에 주목하기 바란다. 명암은 마음대로 〈지어
내면〉 안 된다. 실제 모델이나 잘 찍은 사진을 보고 그리자.

붓으로 물감을 튀겨 시멘트를 바른 것 같은 효과를 내보자

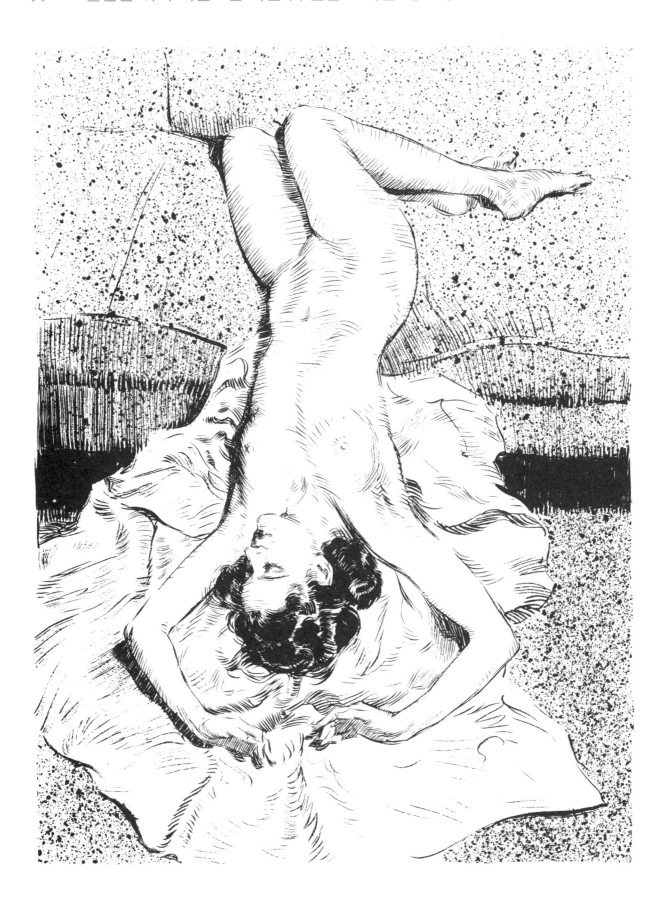

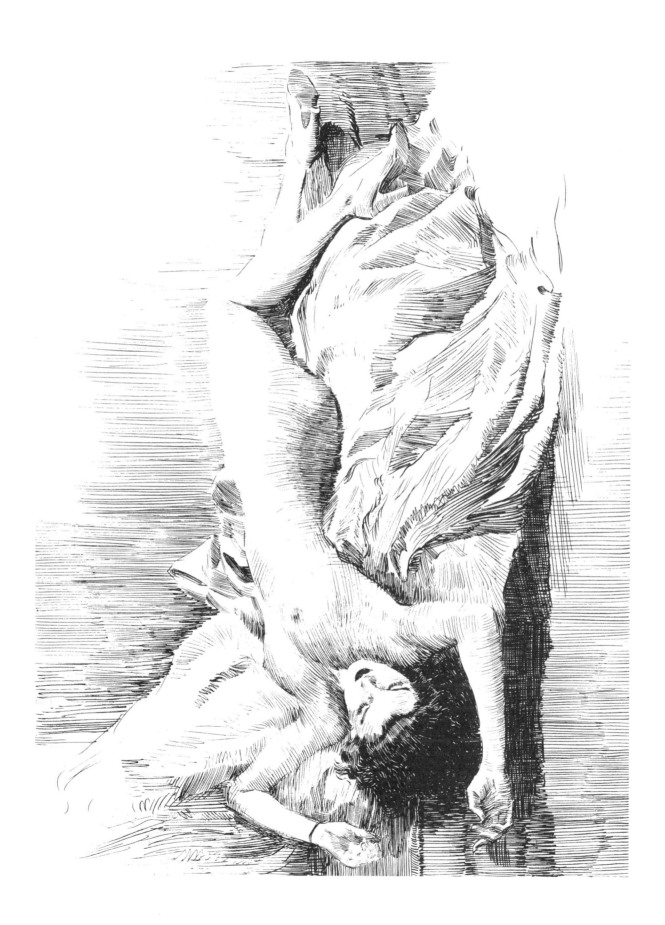

누워있는 인물

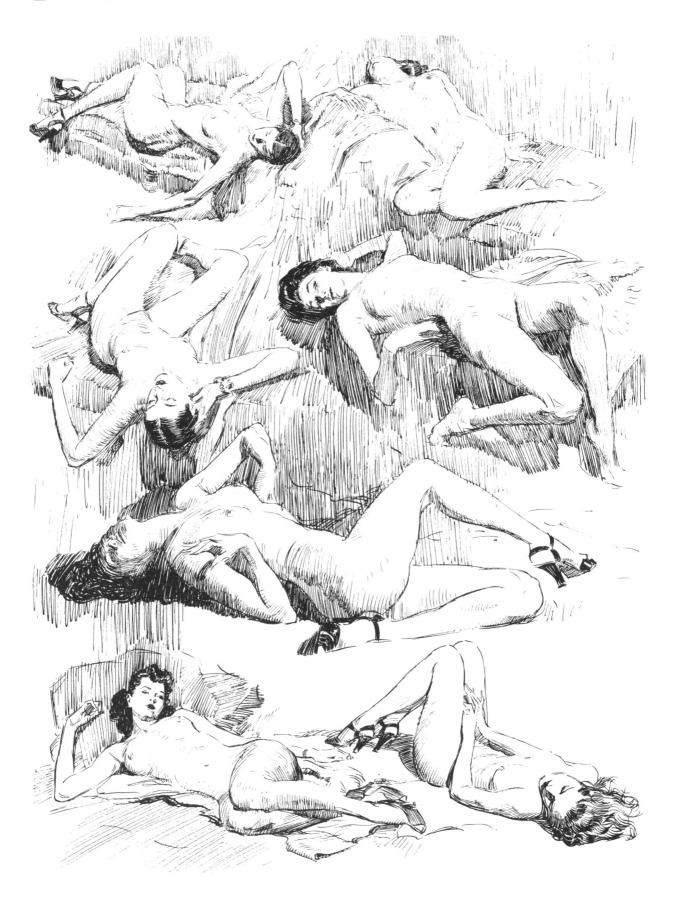

유형별 상황

미술품 중개인과 판매 대리인 사이에서 작업할 때

"내가 염두에 두고 있는 특별주문이 있는데 당신이 해주셨으면 합니다."하고 미술품 중개인이 이야기해온다. "고객이 새로운 컨트리클럽을 만들었어요. 지금 아주 멋진 클럽하우스를 짓고 있지요. 고객은 그곳에 생기는 식당 벽 2면을 장식하고 싶어 합니다. 부조부분의 색은 아이보리이고 벽은 그것보다 약간 짙은 아이보리입니다. 식당에는 두 개의 출입구가 있고 그 위에는 아치형 채광창을 달 예정입니다. 채광창은 반원형이고 반지름은 1.5m, 벽화의 기본 또는 폭은 3m, 중앙 높이는 1.5m입니다. 클럽은 10월부터 5월까지는 겨울 휴무에 들어가고, 영업은 5월부터니까 봄에 대한 장식을 한쪽 문에, 다른 문에는 가을을 주제로 한 장식을 하고 싶어 합니다."

"처음 채광창의 주제는 봄의 시작입니다. 여인이 숲속 야생화로 둘러싸인 땅 위에 누워있는데, 야생화는 활짝 흐드러지게 피어있고, 그리고 나무도 우거져 있습니다. 다람쥐, 사슴, 토끼, 새 같은 작은 동물들이 있습니다. 여인은 막잠에서 깨어나 일어나려는 참입니다. 그녀의 머리카락은 길고 봄꽃으로 만든 화관을 쓰고 있어도 좋겠지요. 몸은 부분적으로 꽃에 가려 있어도 좋을 거 같군요."

"가을 장식의 주제는 겨울동안 잠을 자려고 하는 여성입니다. 색색의 낙엽들이 떨어지고 바람에 날려 여성의 위로도 떨어집니다. 머리카락에는 시들어 마른 꽃들이 꽂혀있습니다. 다람쥐는 도토리를 안고 있고 토끼는 땅굴을 파고들고 있고 새들은 날고 있는 모습을 모두 그려주시면 좋겠습니다. 잔디는 갈색으로 말라있고 나뭇가지에는 붉은 열매가 약간 열려 있는 것도 좋겠지요. 여기서는 여름이 끝나고 자연이 겨울을 준비하는 것을 전하고 싶습니다."

연필 러프를 많이 그려 구성해보자. 공간을 몸을 쭉 뻗은 인물로 채우는 것만으로는 부족하다. 간단히 채색한, 작은 러프를 그려보자. 그런 다음 모델에게 포즈를 취하게 해서 습작을 그려보거나 카메라로 찍어보자. 숲속 나무들이나 나뭇잎도 연습해보는 것이 좋을 것이다. 작은 동물들도 연습해보자. 주제는 현대적으로 단순한 느낌으로 그릴 수도 있다. 준비가 다 끝났다면 제출용 스케치를 시작해보자. 이 스케치를 밑그림이라고 하는데 규격에 맞게 그려야 한다. 여기에 기초해서 필요하다면 직접 벽에 그리거나 캔버스를 벽에 맞춰 고정시키거나 접착시켜 그려도 된다.

식당은 밝고 통풍이 잘되는 공간이므로 어둡고 중후한 느낌보다 분위기에 맞춰 높게 그린다. 채색을 약간 회색이 돌게 해서 벽화가 광고처럼 튀지 않도록 한다. 그림 속 여인의 피부는 우아하고 간결하게 표현한다. 번쩍거리게 하거나 너무 강한 명암을 주지 않도록 한다. 이 주제를 소규모로 그려보는 것도 의미 있는 경험이 될 것이다.

머리, 손, 발

머리는 다른 어떤 부위보다 작품 판매와 관련이 있다. 인물화가 아무리 멋져도 얼굴을 잘못 그리거나 서툴게 그리면 고객들은 외면할 것이다. 저자도 이 문제로 종종 고민하고 괴로워했다. 그러나 구성을 발견한 이후로, 큰 고민은 하지 않게 되었다. 아름다운 얼굴이란 꼭 한 가지 타입이 아니라는 것을 알게 된 것이다. 아름다운 얼굴은 머리카락, 피부색, 눈, 코, 입이 문제가 아니다. 두개골 상의 이목구비의 조합이 정상이라면 흥미롭고 매력 있는 얼굴이 될 수 있다. 만약 그릴 얼굴이 못생기고 심술궂게 보인다면 용모에 대한 것은 잊어버리고 구성과 배치에 주목해야 한다. 구성이 제대로 되어 있지 않은데 얼굴이 정상적으로 보이거나 아름다워 보일 순 없다. 얼굴 양쪽이 균형 잡혀 있어야 한다. 두 눈 사이의 간격은 두개골과의 관계에서 정확히 유지되어야 한다. 원근법이나 얼굴의 시점도 두개골과 일치해야 한다. 귀의 위치도 정확하게 해주지 않으면 바보 같아 보이므로 주의해야 한다. 헤어라인은 머리 골격뿐 아니라 얼굴각도를 적절히 기울게 해주기 때문에 매우 중요하다.

입은 코와 턱 사이의 적당한 위치에 배치하여 매력적으로도 불만스럽게 삐죽 내민 것처럼도 만들 수 있다. 요컨대, 화가의 시점에서 두개골을 정확하게 그리고 여기에 눈, 코, 입을 배치하는 것이다.

내가 처음으로 집필한 『알기쉬운 인물 일러스트』에서 머리 구성하는 방법에 대해 설명했는데, 누구나 따라 그릴 수 있도록 쉽게 설명했다. 이 책에서는 가능한 일반적인 방법에 대해 언급하겠다.

머리를 옆면을 평평하게 만든 공이라고 생각하고 얼굴이 붙어있다고 생각해보자. 얼굴은 곡선 A, B, C로 인해 동일하게 삼등분된다. 공 자체는 반으로 나뉜다. 곡선 A는 귀로 이어지는 선이 되고 B는 얼굴의 중심선, C는 눈썹 선이 된다. 얼굴의 구성요소는 이 선을 따라 배치할 수 있다. 이 방법은 남녀 누구에게나 적용할 수 있지만 골격이 약간 달라 보통, 남성이 여성보다 눈썹이 두껍고 입이 크며 턱 선은 각이 져 있고 강인해 보인다.

이번 장에서는 두개골의 골격과 근육의 구조, 남성 머리의 일반적인 평면에 대해 설명하겠다. 얼굴의 구성요소에 대해서도 상세히 알아보겠다. 머리는 연령에 따라 변화한다. 똑같은 얼굴의 사람이 둘이나 있지 않기 때문에, 이미 그려진 얼굴을 그리는 것보다 사람들을 보고 그리는 것이 좋다. 옛날 화가들은 자기가 맘에 드는 얼굴을 끊임없이 되풀이해 그려도 괜찮았지만 오늘날에는 그렇지 않다. 오늘날에는 작품이 금세 고루한 것이 돼버리기 때문이다. 끊임없이 신선하고 목적에 맞는 인물을 그려야 마지막까지 남을 수 있다.

모델을 고용하는 것은 긴 안목에서 보면 충분히 이득이 되는 일이다. 잡지에서 발췌한 인물을 그리면 그 잡지에 저작권이 있으므로 문제가 발생할 수도 있다. 잡지 광고주는 광고 모델인 배우에게 초상권 사용료를 지불한다. 사진이 도용되었다고 인정되면 모델도 광고주도 가만히 있지는 않을 것이다. 패션모델의 경우도 마찬가지로 마음대로 사용할 수 없다. 그냥 연습으로 그려보는 것은 괜찮지만 자신의 원작인양 상품화해서 판매해서는 안 된다. 머리를 그리는 방법은 한 번 익혀두면 인물을 그릴 때마다 큰 도움이 될 것이다.

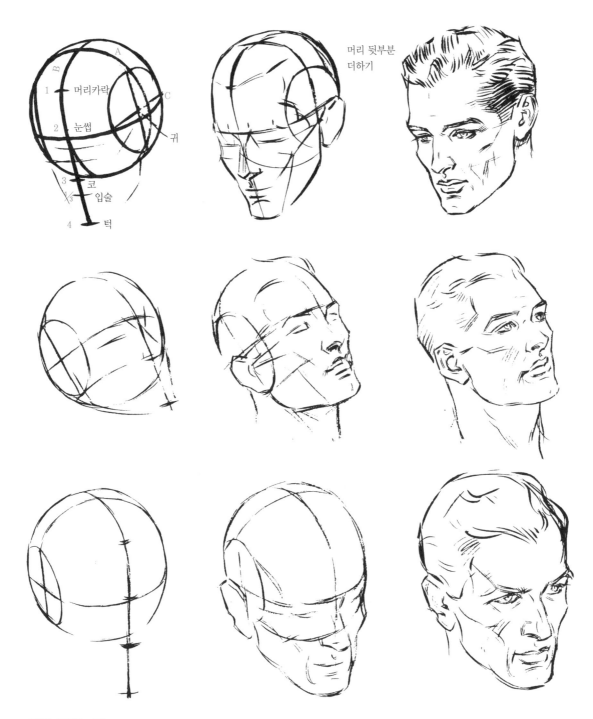

머리 뒷부분
더하기

머리 그리는 법

공을 그린다. 이 공을 중심선으로 나눈다. A, B, C의 선으로 삼등분한다. 이 중 한 선을 얼굴의 중심선으로 한다.
다른 2선은 귀 선과 눈썹 선이 될 것이다. 얼굴의 중심선은 공의 아랫방향 바깥으로 떨어진다.

이 선을 같은 길이로 4등분하는데, 각 부분의 길이는 눈썹 선에서 공의 정점까지의 거리의 반 정도 되는 길이다.
귀 선 아래로 똑바로 떨어뜨리듯 옆면을 잘라낸다. A와 C가 만나는 지점에 귀를 배치시킨다. 이제 턱과 이목구
비를 그린다. 이 방법은 『알기쉬운 인물 일러스트』에 더 상세히 설명되어 있으니 참고한다.

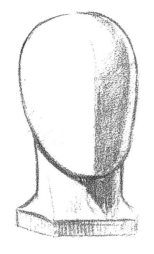 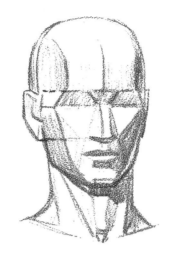 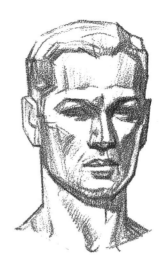

평면을 사용하면 간단한 형태를 복잡하게 만들 수 있다. 평면을 사용해 그리는 방법을 배워두자. 조명 사용의 기초가 되기 때문이다.

 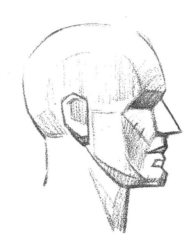 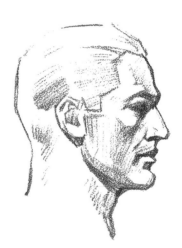

평면의 옆모습. 석고상이나 모델의 평면을 살펴보면 각기 다른 방법으로 조명을 줄 수 있다. 이를 그려보자. 70~71쪽을 참고한다.

 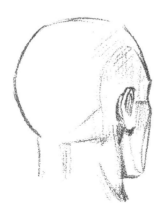 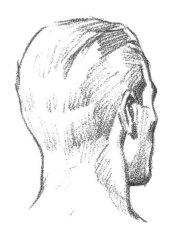

뒷모습은 형태와 평면에 대해 이해하지 못하면 그리기 가장 어렵다.

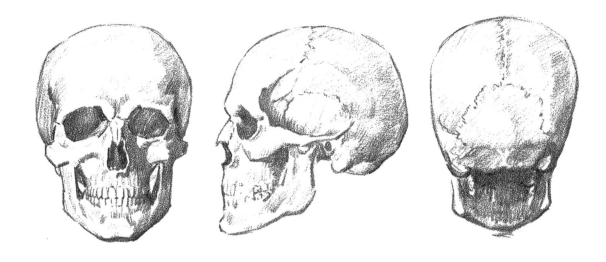

징그럽겠지만, 주의 깊게 관찰하고 그려보자.

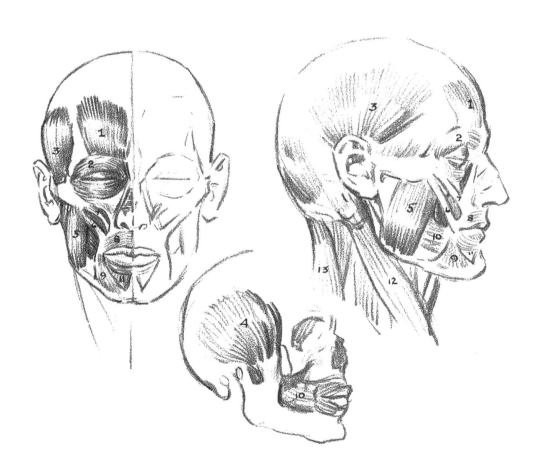

1	이마근(전두근)	5	깨물근(교근)	10	볼근(협근)
2	눈둘레근(안륜근)	6-7	광대근(관골근)	11	아랫입술내림근(하순하체근)
3	귓바퀴근(이개근)	8	입둘레근(구륜근)	12	목빗근(흉쇄유돌근)
4	관자근(측두근)	9	입꼬리내림근(구각하체근)	13	등세모근(승모근)

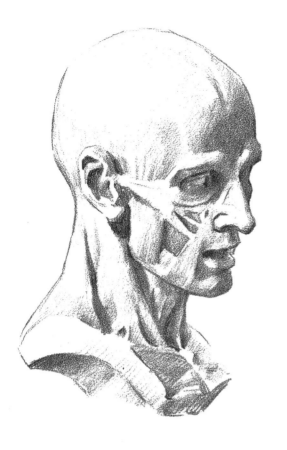

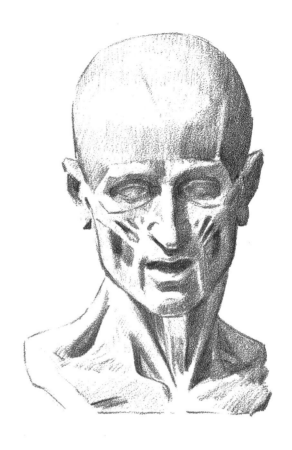

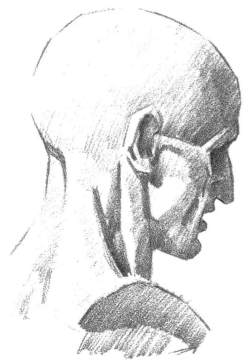

해부학 모형으로 그림자 습작

위 그림은 입체형 또는 명암이 있는 머리 해부학 모형을 그린 것이다. 해부학 모형을 그릴 기회가 있다면 연습해보길 바란다.

이 고전적인 연습의 진가를 깨닫지 못하고 가볍게 넘기는 학생들이 많다. 이 연습은 소재를 신중히 연구해 그리게끔 해준다. 입체감 파악과 색조 값 연습을 하기에도 아주 좋다. 주변에 해부학 모형이 없다면 이 그림들을 주의 깊게 옮겨 그려보자.

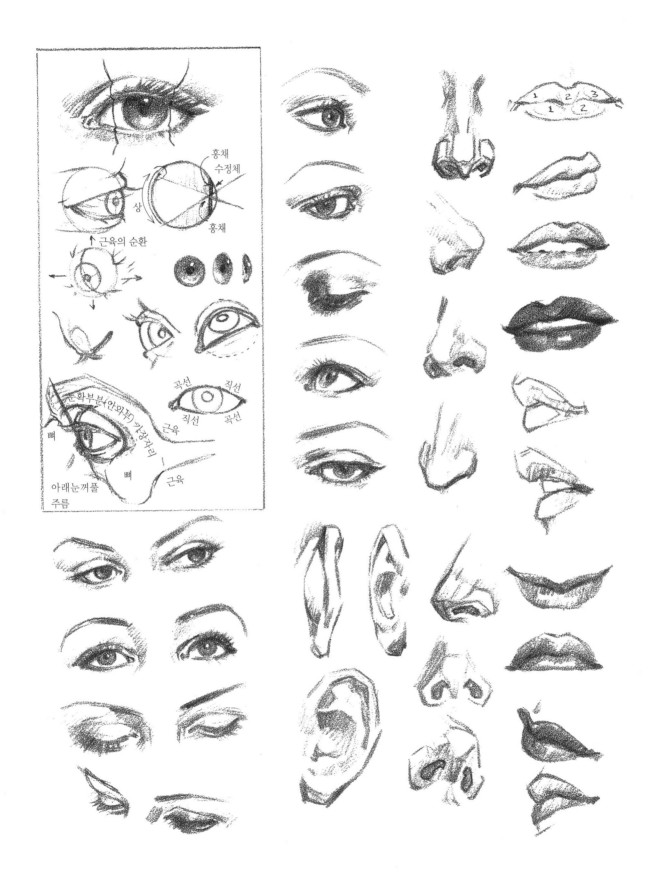

홍채
수정체
상
홍채
근육의 순환
곡선 직선
직선 곡선
눈확부분(안와부)가장자리
근육
뼈
뼈
근육
아래눈꺼풀
주름

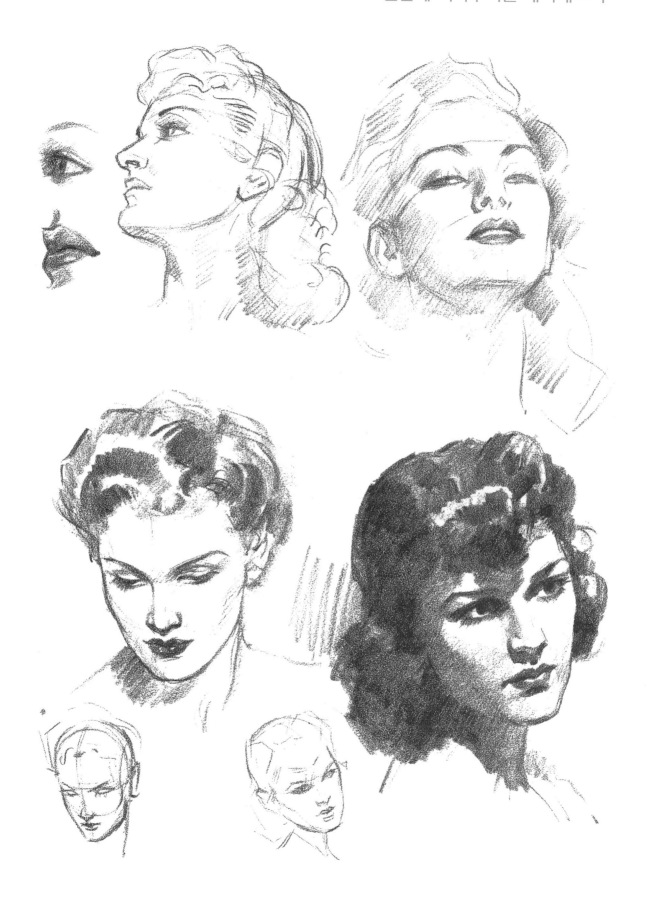

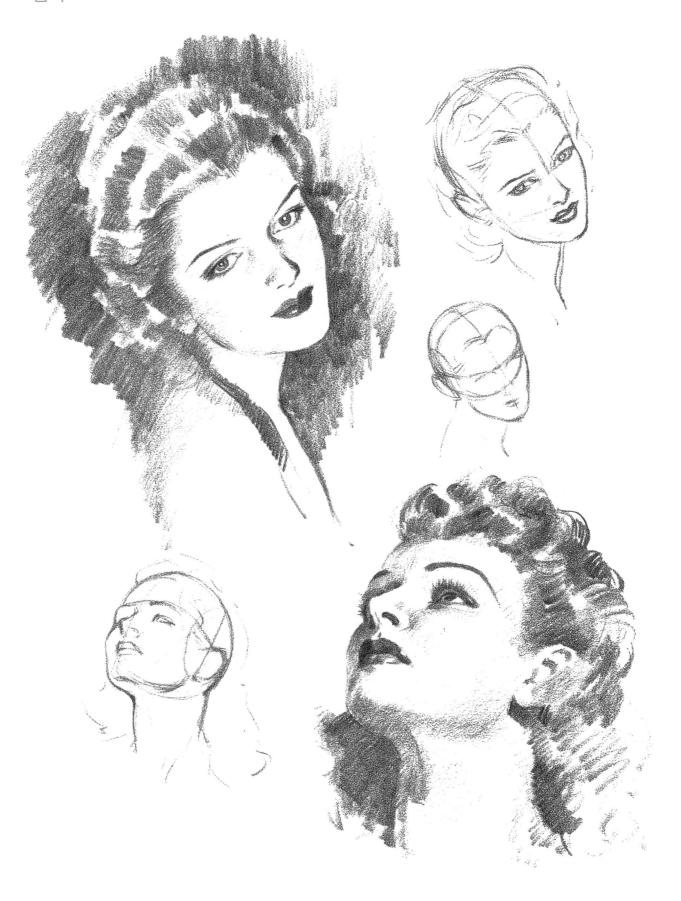

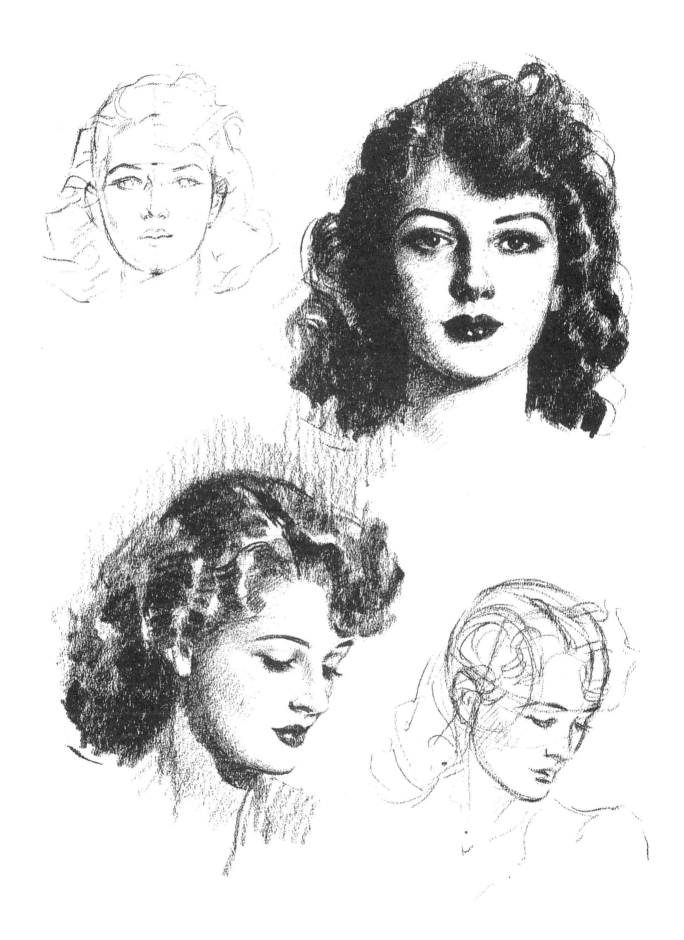

머리, 손, 발

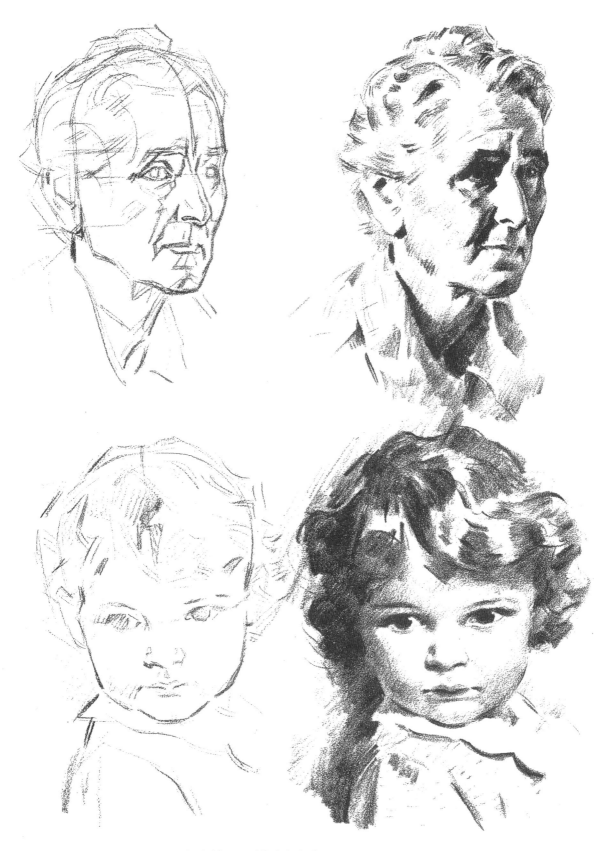

저자가 소유한 사진을 보고 그린 것. 상업용으로 사용하지 말 것.

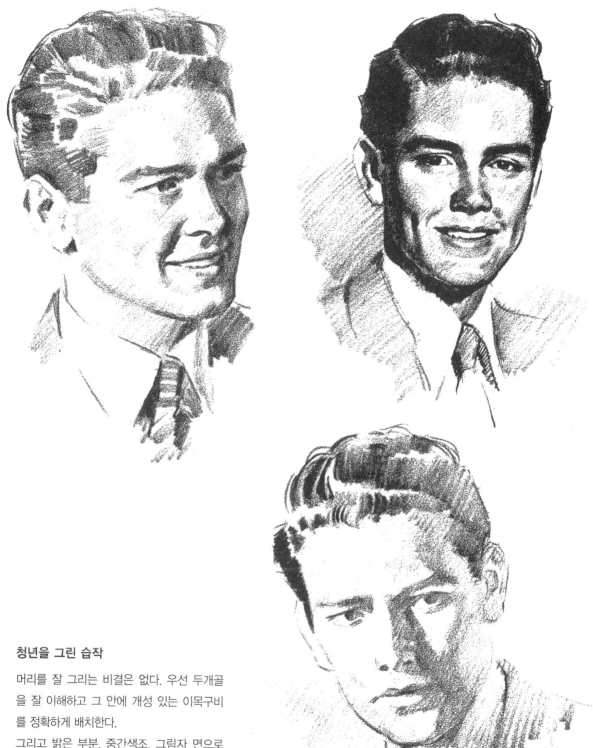

청년을 그린 습작

머리를 잘 그리는 비결은 없다. 우선 두개골을 잘 이해하고 그 안에 개성 있는 이목구비를 정확하게 배치한다.

그리고 밝은 부분, 중간색조, 그림자 면으로 얼굴의 형태를 묘사한다. 어느 면이든 전체의 일부이다. 매우 단순한 조명을 사용하자. 광원을 너무 많이 사용해 복잡하게 만들지 않아도 머리를 그리는 것은 어렵다.

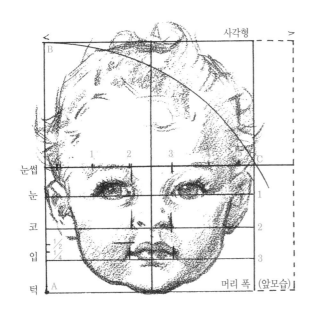

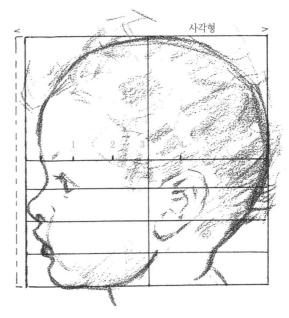

앞모습

사각형을 그리고 사각형을 반으로 나누는 수평의 중앙선을 그린다. AB변을 반지름으로 BC선과 같은 호를 그린다. 이 호와 중앙선이 교차하는 지점이 머리 높이에 비례하는 폭이다. 중앙 선 아래 부분을 똑같이 4등분하여 이목구비를 그린다.

옆모습

아기의 두개골 크기나 모양은 천차만별이지만, 평균을 내면 사각형을 거의 꽉 채울 정도이다. 위 그림의 비례를 사용하면 공과 평면을 이용해 그릴 수 있다.

기억해야할 특징

얼굴은 상대적으로 작게, 눈썹에서 턱까지는 머리 전체의 약 ½크기이다. 귀는 수평중앙선 아래에 위치해 있다. 눈썹, 코, 그리고 턱은 분할 선에 걸쳐있고, 눈과 입은 분할 선의 조금 위쪽에 위치하고 있다. 윗입술이 크고 도톰하며 돌출되어 있다. 이마는 코 쪽으로 내려가 있다. 콧날은 오목하다. 눈은 뜨고 있을 때는 크고, 눈 사이 간격은 눈 하나의 길이보다 약간 넓다. 콧구멍은 작고 둥글며, 양쪽 눈의 앞쪽과 입 끝부분은 하나의 선으로 연결할 수 있다.

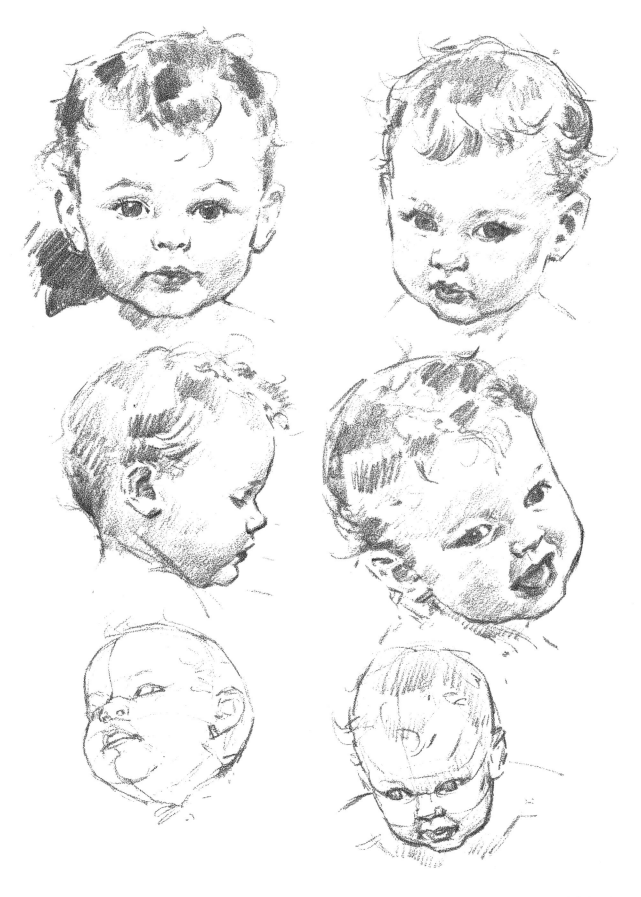

손

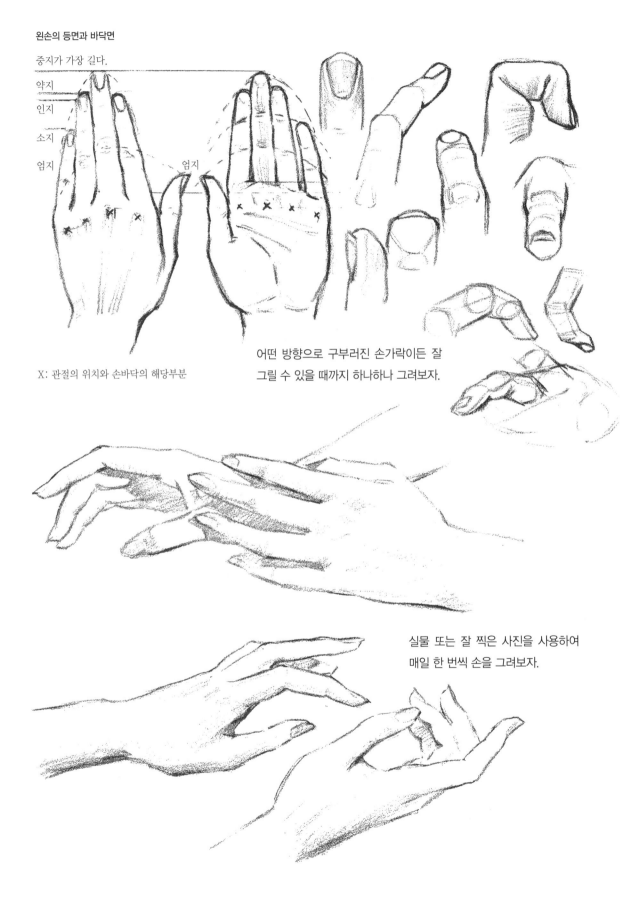

중지가 가장 길다.

약지
인지
소지
엄지
엄지

X: 관절의 위치와 손바닥의 해당부분

어떤 방향으로 구부러진 손가락이든 잘 그릴 수 있을 때까지 하나하나 그려보자.

실물 또는 잘 찍은 사진을 사용하여 매일 한 번씩 손을 그려보자.

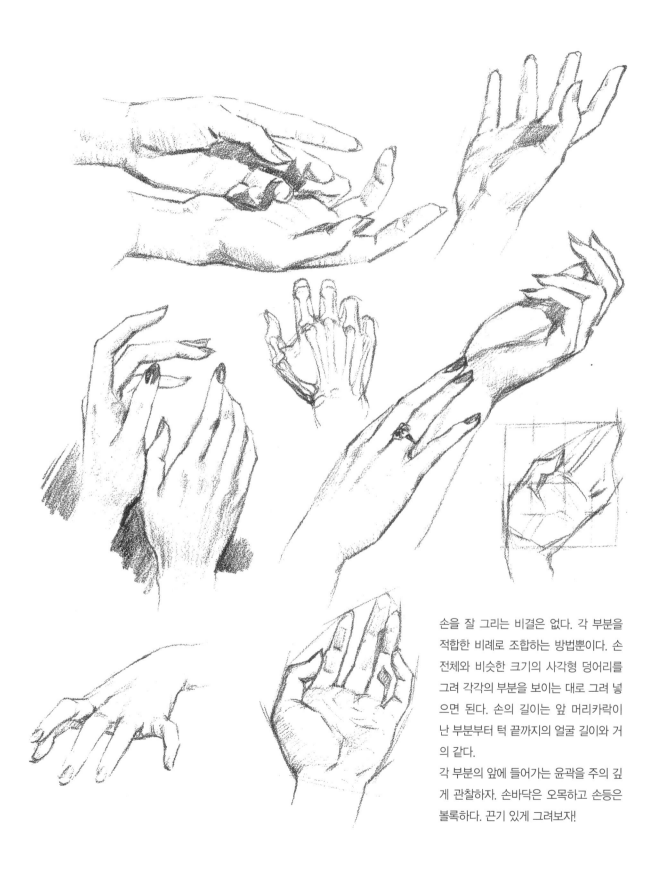

손을 잘 그리는 비결은 없다. 각 부분을 적합한 비례로 조합하는 방법뿐이다. 손 전체와 비슷한 크기의 사각형 덩어리를 그려 각각의 부분을 보이는 대로 그려 넣으면 된다. 손의 길이는 앞 머리카락이 난 부분부터 턱 끝까지의 얼굴 길이와 거의 같다.

각 부분의 앞에 들어가는 윤곽을 주의 깊게 관찰하자. 손바닥은 오목하고 손등은 볼록하다. 끈기 있게 그려보자!

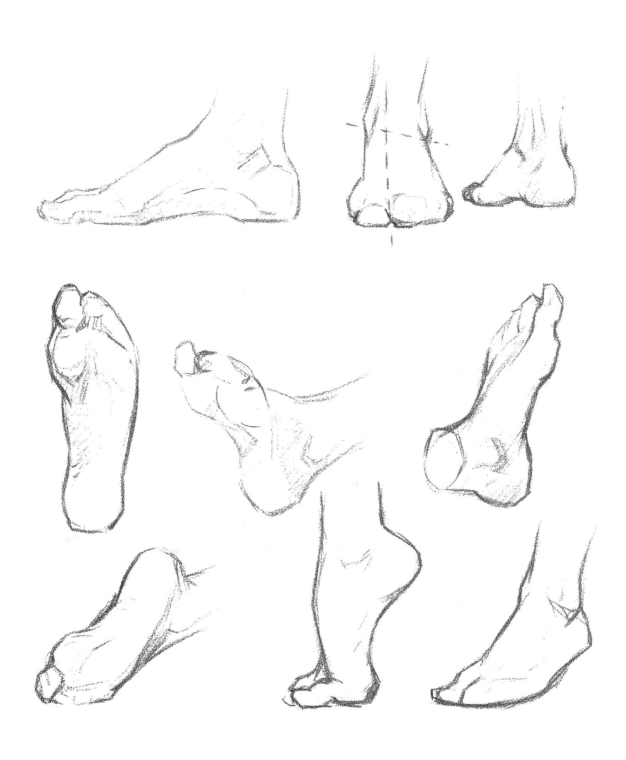

바닥에 거울을 세워두고 자기 발로 여러 가지 포즈를 취해 그려본다.
구두를 신은 모습도 여러 각도와 시점에서 그려보자.

유형별 상황

미술작품 구매자가 대략적으로 설명한대로 작품을 제작할 때

"우리는 머리를 잘 그리는 화가를 계속 찾고 있었어요. 광고, 잡지 표지 그림, 석고상 모두 멋진 머리 그림이 필요하기 때문이지요. 호감이 가는 머리 그림이 잘 그린 그림인 건 확실하지만, 그것만으로 부족해요. 귀여운 소녀의 머리라면 포즈, 발랄함, 머리의 형태, 옷, 피부색, 타입, 표정, 나이, 사고방식 등 모든 것이 드러나야 하지요. 개성적으로 그리려고 한다면 정확도 면에서도 실제의 인물을 모델로 하는 것이 좋을 거고 필요하다면 특별한 무언가를 덧붙여도 좋겠지요. 무엇을 할지, 어떻게 그릴지 까지는 말씀 드리지 않겠습니다. 필요한 작업을 하시고, 가져오셔서 마음에 들면 살게요. 머리를 잘 그리신다고 판단되면 다른 일도 부탁드리겠습니다. 그렇지만 어떤 작품을 그려 오시든 저에겐 거부할 권리가 있고, 다시 그려달라고 요청할지도 모릅니다."

잡지 표지용 그림부터 시작해 그려보고, 잘 그려질 때까지 실험해보자. 시선을 끌어당기는 힘과 매력적인 느낌이 생길 때까지 작은 스케치에 채색하는 연습을 해보자. 그런 다음 완성작을 그려보자. 가능한 간결하게 그린다. 팔기 위해 조작하거나 도용한 얼굴을 그려선 안 된다. 이런 그림을 잡지사가 살려고 할 리 없다. 또 매회 같은 화가를 쓰는 잡지는 이미 그와 계약한 상태이므로 작품을 보내도 소용이 없을 것이다.

그 밖에 참고가 될 만한 사항은 다음과 같다. 주변 인물들을 많이 그려본다. 거울에 비친 자신의 모습을 그리는 것도 좋다. 아기, 어린이, 젊은 남녀, 중년, 노년의 남녀를 가리지 말고 계속 그려보자. 미술 시장에서 머리 그림을 선호하므로 머리를 그리는데 시간을 많이 투자해야 한다.

12

옷을 입은 인물

옷은 사람을 다르게 보이게 해주지만, 옷을 입은 인물의 신체 그 자체에는 아무런 변화가 없다. 화가는 옷 속 인체의 형태에 대해 알고 있어야 한다. 얇은 천을 재단해 둥그스름한 인체에 맞추는 방법을 익혀야 한다. 천에 주름을 잡는 법은 천 재단 방법과 바느질 방법에 따라 다르다. 바이어스 드레이프[1] 형태로 재단한 것과 천을 짜서 만든 것을 재단한 것에는 차이가 있다. 러플[2], 플리트[3], 플라운스[4], 개더[5]가 무엇인지, 천으로 어떻게 해서 이런 주름을 만들어내는지 알아보자. 다트[6]를 하는 목적은 무엇이며, 왜 솔기와 연결 부위는 얇은 천으로 형태를 잡는지도 알아보자. 바느질하는 법에 대해 알 필요는 없지만, 인체 내의 구조와 마찬가지로 옷 구조에 대해서도 파악해야 한다. 단 몇 분만 투자하면 주름이 옷 구조에 의한 것인지 체형에 의한 것인지 파악할 수 있다. 주름의 〈의도〉를 알아보자. 디자인이 날씬해 보이기 위한 것인지, 풍만해 보이기 위한 것인지 디자이너의 의도를 알아보자. 솔기가 부드럽다면 옆으로 흘러내리게 할 의도인 것이다. 셔링이 잡혀 있거나 몇몇 부분에 개더가 잡혀 있다면 옆으로 흘러내리게 할 의도는 없는 것이다. 굳이 작은 주름 하나하나를 묘사하지 않아도 되지만, 주름 전체를 무시해서는 안 된다. 셔링이 잡힌 부분을 표현해보자.

여성의 몸이 옷 주름에 어떻게 영향을 주는지 배워보자. 천은 어깨, 가슴, 엉덩이, 궁둥이, 무릎과 같이 눈에 띄게 튀어나온 부위에서 떨어진다. 이들 부위에 천이 걸쳐지면 주름이 지기 시작하면서 다음으로 튀어나온 부분까지 퍼져나간다. 천이 딱 붙어 있고 전체적으로 주름져 있다면 주름은 두드러진 부분과 어우러지고 솔기부분은 잡아당겨질 것이다. 남성의 경우도 마찬가지다. 남성의 양복은 어깨나 가슴, 등 윗부분이 딱 맞도록 재단되어 있다. 눈에 보이는 주름은 솔기가 잡아당겨져 생긴 주름뿐이다. 코트와 바지 밑단의 주름은 느슨하게 져 있다. 앉은 자세에서 바지 주름은 궁둥이에서 무릎까지와 무릎에서 종아리, 발목 뒤에 걸쳐 생겨난다.

옷을 너무 자세히 묘사하면 인물을 자세히 묘사했을 때와 마찬가지로 무미건조한 느낌을 준다. 명암 값이 천의 색 값 내에 나타나는지, 천의 색 값의 조화가 명암에서 필요로 하는 것보다 강하게 나타는 바람에 흐트러지지 않았는지 살펴보자.

모든 솔기와 주름, 그리고 단추를 그리지는 않아도 되지만, 이들을 만드는 방법을 무심히 여기거나 무시해도 될 것들을 마지막에 남기는 대신, 구조적인 원리를 이해하고 넣어야 할 것을 배치해 정확히 묘사해야 한다.

인체, 옷, 가구 등 무엇을 그리든 구조에 대해 파악해야 그릴 수 있다.

[1] 드레스 등에 의식적으로 넣은 비스듬히 흐르는 천의 느슨함. 인도의 사리나 비너스의 허리 천 같이 비스듬히 배합한 디자인
[2] 옷 가장자리나 솔기 부분에 레이스나 천을 개더하거나 플리트 하여 넣거나 박은 것
[3] 접은 주름. 장식과 입체감을 줌
[4] 주름장식. 프릴과 비슷한데 약간 폭넓은 것. 칼라, 커프스 드레스, 스커트의 도련 등에 쓰임
[5] 옷감을 여러 겹 겹쳐 성기게 꿰맨 것. 스커트나 요크의 이음선, 소매산, 소맷부리 등에 쓰임. 평행으로 여러 줄 모으면 셔링이 됨
[6] 재봉에서 옷이 몸에 잘 맞고 솔기가 드러나지 않도록 천에 주름을 잡아 꿰맨 부분

인체를 그린 다음, 옷을 그린다

옷 속 인체에 대해 알아두자

오늘날 습작을 하기 위해 많이 쓰는 방법은 사진을 찍은 것을 보고 위 그림과 같이 의상과
그 속의 인체를 마치 옷이 비치는 것처럼 그리는 방법이다. 이렇게 하면 옷이 걸쳐진 형태와
그 속에 있는 인체의 관계를 이해할 수 있다. 옷을 입은 인물을 재구성할 줄 알아야 한다.

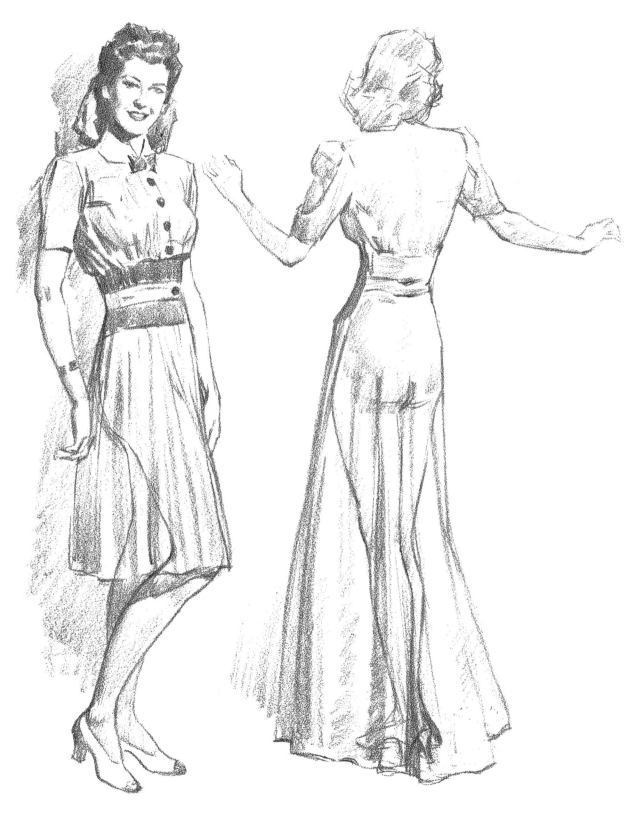

옷 주름을 묘사하는 것은 잘 그리기 매우 어려워서, 주어진 상황에서 특정 조명 아래, 특정한 질감을 지닌 천이 어떻게 보일지는 꽤 숙련된 기술자만이 예측해낼 수 있다. 실제로 관찰하지 않고 상상해 그린 옷은 이상해보이고, 이런 작품은 팔리지 않는다. 실물을 보고 그리는 습관을 들이자.

천을 묘사해보자

천 묘사는 적절한 색조 값으로 배열된 평면을 표현하는 것이다.

이야기 일러스트 습작. 위 그림은 밝은 부분을 흰 바탕으로 두고 중간색조와 그림자만으로
그리는 전형적인 방법으로 그린 것이다.

옷을 입은 인물

제거와 종속

이야기 일러스트 습작. 이 그림은 조명이 뒤에서 비칠 때의 모습을 효과적으로 그린 삽화의 예이다.

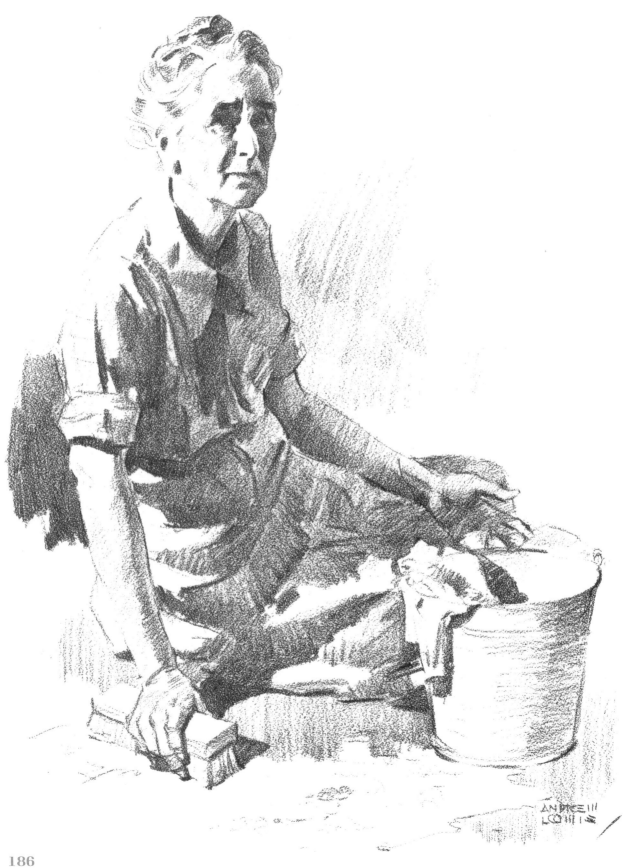

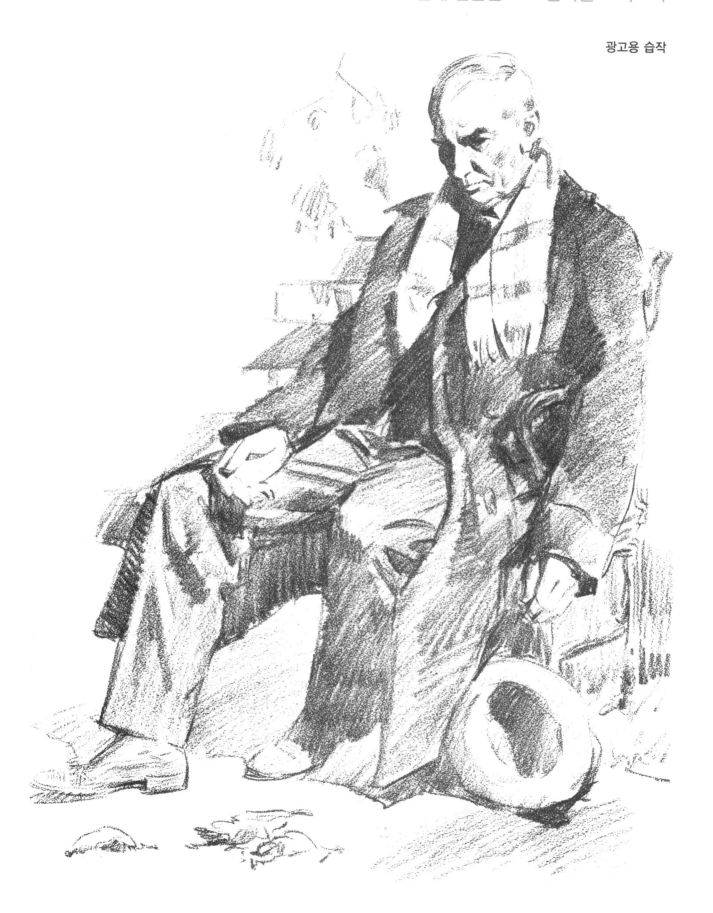

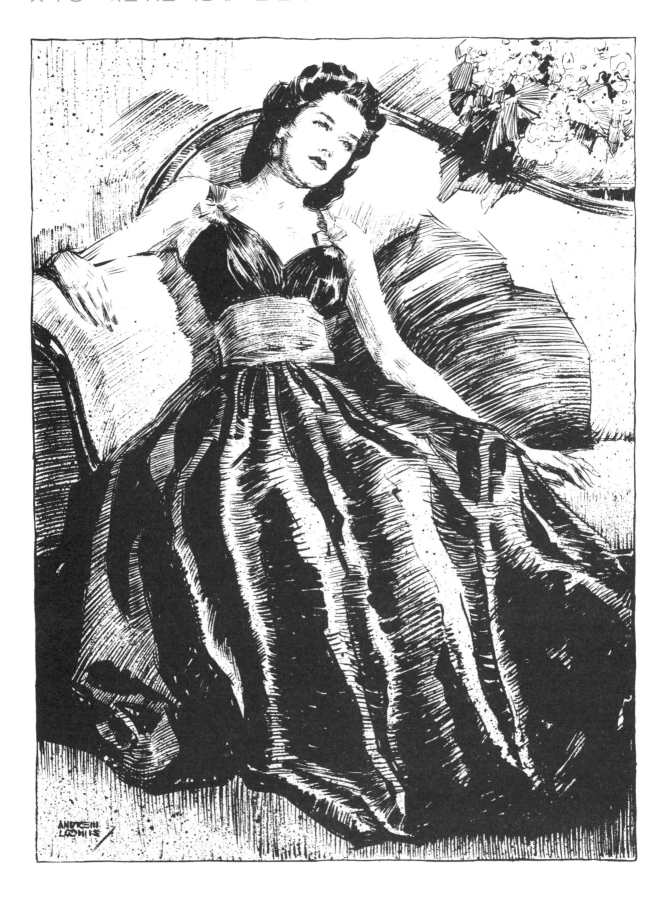

유형별 상황

작품을 돋보이게 하기 위해 갖추어야 할 것들

다음 단계는 무엇인지 궁금할 것이다.

여러 작품을 봐야 한다. 어떤 종류의 작업을 하고 싶은가? 먼저 자기 마음을 정한 다음, 붓이나 연필로 그림을 연습하자. 그림을 그리는 것에 대한 예비지식과 기술이 필요할 것이다. 다른 동료들보다 주제에 대한 정보를 많이 확보해둬야 한다. 남들에게 얻어듣는 것은 아주 사소한 것으로 대부분의 정보는 스스로 관찰하고 측정한 것, 그리고 용기에서 얻어진다.

장시간 동안 그릴 수 있는 방법을 강구해야 한다. 그리고 그림 도구와 작업을 할 공간을 마련해야 한다. 언제라도 화판 위에 새로운 종이를 놓고 도구를 바로 집어 사용할 수 있도록 준비해 두어야 한다.

재미있는 주제를 찾아보자. 화판에 주제를 적어 놓고 그것을 그려보자. 별로 잘 그려지지 않으면 재미있는 정물을 준비해서 거기서 무언가를 깨달음을 얻을 때까지 그려보자.

잘 된 작품은 포트폴리오로 수집해놓자. 더 잘 그린 작품을 완성해 교체할 수 있을 때까지 이 작품을 포트폴리오에서 빼거나 버리지 말자. 좋은 작품이 한 다스 정도 생기면, 이를 보여주자. 작품이 비싼 값에 팔리는 날이 오길 기다리지 마라.

부드러운 연필로 브리스틀 보드에 그린 그림에 손가락이나 종잇조각으로 문질러 효과를 냈다.

하이라이트 부분은 반죽지우개로 지워 나타냈다.

여러 화가들이 색조 값의 넓은 범위를 이런 방법으로 표현한다. 완성되면 정착액(픽사티브)으로 고착시킨다. 잘 그려보자!

끝맺으며

완성된 작품을 건네기 전에는 항상 망설이게 된다. 내가 이 책을 끝맺으려고 하는 지금이 그렇고, 여러분이 완성한 자기 작품을 다시 볼 때도 그러할 것이다. 잘 되었는지 걱정되는 것이다. 다른 접근법, 또는 좀 더 좋은 구성을 사용했어야 했나 하고 생각할지도 모른다. 저자는 제한된 시간 내에 가능한 최선을 다해 완성해야 한다는 인생철학을 갖고 있다. 자신의 잘못을 반성하고 수정해나가는 일도 중요하지만, 이는 다음 새로운 작업에서 해야 할 일이다.

시간을 지혜롭게 활용할 줄 알아야 한다. 좋은 것을 선택하기 위해 두 번이고 세 번이고 다시 그리고 있을 여유는 없다. 학생 때에는 시간을 유용하게 써야 한다. 오늘밤 내로 넘겨야 할 중요한 작업에서 해부학상의 아주 작은 실수와 풀지 못한 원근법상의 문제, 채색에서 생긴 얼룩으로 끙끙 대다간 시간과 비싼 모델료만 낭비하고 만다.

새내기 시절에는 아트디렉터에게 다시 그려오라는 말을 들으면 다시 그릴 시간이 있다는 것을 감사하게 여겨야 한다. 작품을 고쳐 그려야 하는데 시간이 없으면 비극의 시작이다. 그린 이는 마음에 들지 않는 것을 건네야 하며, 출판사 측도 이를 억지로 받아들여야 한다. 이러고 나서 다음 일을 의뢰받는다면 담당자가 매우 마음이 넓은 것이다.

〈재능〉이라는 단어는 좀 더 개념을 명확히 해 둘 필요가 있다. 자기만의 기술을 얻기 위해 필사적으로 노력해온 사람에게 그 능력을 〈그냥 재능〉이라고 치부하는 것은 실례이다. 〈하늘이 주신 영감〉을 완벽하게 활용할 줄 아는 천재는 예나 지금이나 한 명 나올까말까 하다. 나는 그런 류의 천재를 만난 적도 없고 유명화가 중에 땀 한 방울 안 흘리고 지금의 명예를 얻은 화가를 본 적도 없다. 미술 세계는 노력하기를 그만뒀는데 곧 실패하지 않는다는 공식은 존재하지 않는다. 그 대신 어려운 일을 훌륭하게 완성했을 때의 칭찬만큼 멋진 보수도 없다. 재능, 그 속뜻은 어떠한 학습을 해내는 능력이다. 재능은 강한 충동, 완벽히 채워지지 않는 욕구, 집중해 창조하는 데 지칠 줄 모르는 힘이다. 재능과 가능성은 햇빛과 판매용 야채와 같다. 해는 시작과 함께 계속 존재하지만, 여러분의 밭에서 농작물을 수확하기 전, 밭 경작과 식목, 김매기, 괭이질, 해충 박멸을 모두 완료해내야 한다. 종종 우리 눈에 띄는 광고에 따르면 우리는 화가가 될 수 있으며 피아노를 칠 수 있고, 책을 읽을 수 있고, 완성할 수 있고, 누구든 설득할 수 있고, 친구들을 사귈 수 있고, 그냥 앉아서 대답만 할 수 있다면 고소득의 직업을 얻을 수 있다고 한다. 이를 이루려면, 물론 〈대가〉를 치러야 한다.

만약 그림을 그리고 싶고 가지고 있는 모든 것을 걸을 가치가 있는 승부를 할 자신이 있다면, 필승법을 얻을 수 있다. 그냥 취미삼아 하려는 사람은 질 것이 뻔하다. 다른 이들은 손수 최선을 다해 승부에 임하고 있기 때문이다. 〈부업〉으로 그림을 배우고 싶다고 하는 학생들을 만나본 적이 있다. 미술세계에 부업이란 없다. 승부에 임할지 말지 결정해야 한다. "음, 그러면 내가 그 방면에서 성공할 만큼 잘해낼지 어떻게 아나요?" 성공할 거라는 확실한 보증을 해줄 사람은 아무도 없다. 스스로를 믿고 자신이 선택한 길에 대해 모든 것을 걸고 임해야 한다.

드로잉에 관해 정직하게 알려주는 책은 방법과 절차만 알려주는 책이다. 그럴싸하게 성공을 보증하는 책은 속이 훤히 들여다보이는 속임수 외에는 아무것도 없다. 젊은 남녀들은 성공이 보증되는 〈비결〉을 찾아 헤맨다. 심지어 이런 비결들은 어딘가 숨겨져 있다고 생각하고 비결들이 드러나면 성공이 보증되리라 느끼는 게 당연하다. 그러나 내가 일찍이 스스로 깨달은 바를 고백하자면, 선배 세대가 소중히 지켜 온 비결 같은 것은 어디에도 없으며 따라서 후배들에게 물려줄 것도 없는 것이다. 이 세상에 인물화만큼 젊은이들에게 그 문이 열려 있고 자유로이 지식을 얻을 수 있는 공예는 없을 것이다. 내가 말하는 지식이란, 모든 비결을 이르는 것이다. 공예에 관한 모든 지식은 기본 원칙이다. 전문가가 사용하는 기본 원칙이란 그리기에

대한 기본일 뿐이다. 이 기본 원칙들은 목록으로 만들수 있고, 연습할 수 있고, 자기만의 방식으로 실행할 수 있다. 기본 원칙에는 비례, 해부학, 원근법, 색조 값, 색, 그리고 도구와 재료들에 대한 지식이 있다. 각 원칙들은 수많은 습작과 관찰의 주제가 될 수 있다. 여기에 비결이 있다면, 자기만의 개성적인 표현뿐일 것이다.

화가들이 일하는 법

화가들은 자기 전공 분야에 따라 각기 다른 방법으로 작품을 만들어낸다.

보통 광고대행사에서는 크레이티브팀 또는 미술팀이 있다. 이 부서에서는 광고의 레이아웃이나 시각화를 담당한다. 이 부서에 속해있는 카피라이터와 영업 담당자, 레이아웃담당자는 각 광고, 혹은 전체 캠페인 계획을 함께 짠다. 광고 예산은 광고주가 결정한다. 스케치, 레이아웃 아이디어가 정해지면 고객에게 제출하고 고객은 이를 승낙할지 거절할지 의사를 표한다. 사진을 사용할지 미술 작업을 한 것을 사용할지도 정해진다. 이 모든 과정은 광고대행사에서 당신을 부르기 전에 진행된다. 그리고 이 때 마감일도 정해지는데 준비 작업 시간이 많이 주어지기 때문에 마감일은 보통 지켜지는 편이다.

승낙이 떨어졌거나 수정된 레이아웃을 받게 된다. 대부분의 대행사들은 작가가 회화적 표현을 재량껏 할 수 있도록 허락해주지만, 그림은 레이아웃 내에 들어맞게 그려야 한다. 만약 미술회사에서 근무하고 있다면, 대행사를 직접 만나는 것이 아니라 사내 영업담당자가 에이전시와 만나 레이아웃과 지시들을 건네받게 될 것이다.

그런 다음 여러분은 필요한 자료를 수집하고 필요한 사진이나 모델을 구하며 일을 진행해 나가야 한다. 프리랜서 작가라면 자신의 작업실에서 일을 하게 된다. 아트디렉터와 임금 협상을 하고 작품을 완성하고 납품을 하고나면 대행사에 임금을 청구하게 된다. 미술 회사에 다니고 있다면 고정급여를 받거나 작품을 완성하고 나서 임금을 받게 된다. 대부분의 화가들은 자기 프리랜서 스튜디오를 열게 될 때까지 상당 기간 회사에서 일한다.

잡지 일러스트레이터는 보통 자기 스튜디오에서 작업을 한다. 이들은 대행사나 영업 대리인을 통해 일을 하게 된다. 미국 잡지사 대부분은 뉴욕에 본사가 있는데, 잡지사가 주거지에서 멀면 더욱 대행사와 영업 대리인을 통해 일하게 된다. 대리인이 없다면 잡지사 아트디렉터와 직접 협상하게 된다. 잡지사에서 원고를 건네받고 잡지사가 별도의 레이아웃을 보내주지 않으면 보통 주제에 대한 대강의 구상과 표현을 한 러프를 잡지사에 보내게 된다. 잡지사는 일러스트로 그릴 장면을 골라 주기도 하고, 화가가 직접 원고를 읽어보고 장면을 골라 그린 러프들 중에서 선택할지도 모른다. 승낙이 떨어지면, 화가는 본격적으로 그림을 그리기 시작한다. 잡지사가 장면을 골라주고 화가에게 받은 러프를 미술팀에 건네주면, 화가는 그 즉시 일을 시작할 수 있다. 이는 항상 잡지사가 만족스러워하는 처리 방식이지만, 화가가 직접 선택해 그릴 때처럼 마음대로 그릴 수는 없다. 대행사와 일한다면 대행사가 대금 청구서를 보내거나 아니면, 화가가 직접 하게 된다. 대리인의 수수료는 수입금의 약 25%정도이다. 뉴욕에는 화가의 영업을 대행해주는 회사나 협회가 많이 있다. 그러나 이들에게 대행을 맡기기 전에 우선 작품의 질을 우선시해야 한다.

야외용 포스터는 광고 대리점 또는 인쇄업자를 통해 의뢰가 들어온다. 화가가 직접 광고주와 계약하는 일은 별로 없다. 작품을 사서 광고주에게 파는 광고업자도

있다. 이 경우 광고업자와 인쇄업자는 경쟁관계가 된다.

신문 삽화는 신문사 스텝이나 사내 광고부의 미술담당자, 혹은 프리랜서 작가가 그린다. 전시회 광고는 인쇄회사 미술팀에서 제작하거나 미술회사나 프리랜서 작가에게 의뢰해 제작하기도 한다.

잡지 표지 작업은 항상 복불복이다. 잡지사에 의뢰받지 않았는데 여러분이 그냥 잡지 표지를 만들어 잡지사에 보내면 대부분은 반송된다. 반송비나 지급 운송료만 받을 수 있을 것이다. 가끔 예비 스케치를 보낼 수는 있다. 잡지사가 이를 보고 흥미를 가지게 되면 완성작을 보내달라고 부탁할지도 모르지만, 여러분이 잡지 표지 분야에서 유명해서 틀림없이 괜찮은 표지 디자인을 제작해 줄 수 있는 믿을만한 작가가 아닌 이상, 아트디렉터는 여러분의 표지디자인을 거절할 권리를 가지고 있다.

만화도 신문 만화인 경우를 제외하고 잡지 표지만큼 복불복이다. 일반적으로 피처신디케이트[1]를 통해 의뢰가 들어온다. 이 경우 고정급여나 인세방식 모두 받을 수 있다. 여러분의 작품이 검토되기 전, 여러분은 특집 한 줄이라도 완성해내기 위해 몇 달을 열심히 그려야 한다. 인세는 만화잡지사나 피처신디케이트가 지불하며, 그 외에도 첫 연재를 따낼 수도 있다.

일류 광고는 이야기 일러스트보다 더 벌이가 좋을 수도 있다. 오늘날 인쇄방식은 매우 정교해서 거의 모든 그림과 채색한 것을 완벽하게 재현해낸다. 인쇄방식을 잘 알아두면 많은 도움이 될 것이다. 인쇄소 대부분은 화가에게 그들의 장비와 방식을 기꺼이 잘 보여준다. 화가가 인쇄에 대해 이해한다면 깨끗한 인쇄물을 만들어내기 위해 인쇄하기 좋은 작품을 제작할 것이라는 알기 때문이다. 이는 인쇄업자들도 마찬가지다. 신문은 선이나 중간색조의 거친 스크린[2]을 사용한다는 것을 기억해야 한다. 갱지를 사용하는 잡지는 다른 잡지보다 더 거친 스크린을 사용한다. 이런 종이에 인쇄를 선명하게 하려면 대비 값을 아주 잘 설정해두어야 한다. 모든 망판 인쇄물 상의 하얀색 주제는 약간 회색을 띠고 중간색조 부분은 조금 평평해 보이며 어두운 부분은 다소 밝아지게 된다. 수채화는 무광 인쇄를 하기에 아주 좋으며, 보통 작은 크기로 그리므로 인쇄 시, 인쇄소에서 크기를 줄여달라고 요구하는 일이 적다. 물론 어떤 종류의 그림이든 인쇄는 잘 된다. 단, 잘 찢어지는 종이에 그린 그림은 인쇄하기 어려우니 절대로 인쇄소에 건네선 안 된다.

[1] 기획물 기사로서의 소논문이나 르포르타주, 만화 등을 신문사나 잡지사에 파는 통신사
[2] 망판의 제판에 사용되는 유리판. 인쇄용어로 사진제판에서 오리지널이 가지는 농담을 망점의 대소로 바꾸기 위해 사용하는 격자모양의 장치

작업실을 효율적으로 사용해보자

화가는 처음부터 정돈하는 버릇을 들여야 한다. 물건을 바로바로 찾을 수 있도록 두어야 한다. 작품을 제출할 때, 청결에 주의를 기울이고 작품이 더러워지지 않도록 덮개를 덮어 보호해야 한다. 순서대로 파일에 정리하든, 클립으로 고정시키든 가능한 자료를 완벽하게 정리해 두도록 해야 한다. 완성한 작품을 잘 보

관하는 법에 대해 알려주겠다. 알파벳순으로 인덱스를 만들어 정리하고 서류철에 일련번호를 매긴다. 이런 식으로 각 주제를 한 파일에 넣어둔다. 예를 들어 침실을 B로 분류하고 동시에 번호를 매겨 목록을 작성한다. 또 자고 있는 포즈는 S로 분류하고 같은 번호를 매겨준다. 나는 이런 서류철이 1번부터 300번까지

있다. 추가 주제는 알파벳순으로 간단하게 목록을 작성하고 서류철 번호를 부과하는 식으로 그리고 싶거나 추가하고 싶은 주제들을 더 많이 넣을 수도 있다. 나는 서류철 숫자들을 점점 외우게 되었고 목록을 보지 않고도 바로바로 주제를 찾아볼 수 있게 되었다. 예를 들어, 67번 서류철 안에 비행기 그림이 있다는 식으로 기억하는 것이다. 수집해 둔 자료들은 모두 파일 번호를 적어 서랍 안에 넣어두었다. 나는 7개의 파일 캐비닛에 이 파일들을 보관해두었다. 나는 이제 S군에서 알파벳 순서와 파일 번호순으로 정리된 파일에서 학교 교실에 대한 파일을 바로 찾아낼 수 있게 되었다. 이 같은 시스템으로 보관하지 않으면 수집해 놓은 자료더미에서 원하는 자료를 찾느라 시간을 허비하게 될 것이다. 여러 잡지를 정기구독 하는 것도 화가에게 큰 도움이 되는 투자라고 할 수 있다. 여러 부를 순서대로 정리해두면, 결국 가치 있는 자료가 될 것이다.

작업 과정은 순서대로 진행하도록 하자. 대규모 작품에 착수하기 전에 작은 습작들을 그려보는 습관을 들이도록 한다. 문제는 스케치 단계에서 발생하며 그 때 해결해야 나중에 애를 먹는 일이 없을 것이다. 만약 여러분이 색채 형식에 대해 잘 모르겠다면 작업에 들어가기 전에 파악해두도록 하자. 나는 한때 포스터 채색 작업을 해본 적이 있다. 작업을 다 끝냈을 때, 다른 색으로 배경을 칠하면 어떨지 궁금해졌다. 그래서 배경 색을 덧칠했는데, 그림이 엉망이 돼버렸다. 6번 덧칠을 하고 나서야 처음부터 다시 그리게 되었다. 처음부터 간략한 스케치를 하면 시간 낭비할 일이 없다. 그 당시, 나는 몇 장의 포스터를 버리게 되었고, 내 작품은 본연의 신선미를 잃고 말았다.

포즈를 한번 정하면 그 자세를 계속 유지해야 한다. 팔이 더 좋게 그려지지 않는다고 호기심에 제 손으로 그림을 더럽히는 일은 없어야 한다. 만약 꼭 변경해야 한다면 처음부터 다시 새롭게 시작해야 하도록 한다. 자기 그림의 개념에 대해 마음속과 예비스케치에 더 명확히 해 두면 더 나은 결과를 얻을 수 있다. 작품이 고객 마음에 들지 않으면 대부분은 다시 그려야 한다. 이는 견해 차이 때문이므로 투덜거릴 필요도 없고 더욱이 소리를 높여서는 안 된다. 고집불통은 인기가 없으며, 작품 수준은 나와 비슷하더라도 더 열심히 하는 사람에게 일이 가게 될 것이다. 열의와 상냥함은 여러분 작업의 질도 높여줄 것이다. 로버트 헨리[1] 는 이렇게 이야기 했다. "모든 획은 그 순간 화가의 기분을 반영하고 있다." 획에는 자신감 또는 망설임, 행복함 또는 우울함, 확신 또는 당혹스러움이 묻어나며 창작물에는 자기 기분을 감출 수 없는 법이다.

<hr>

[1] Robert Henri(1865~1925) 미국화가. 1907년 뉴욕 화가들이 보수적인 전시정책에 항의하여 만든 에이트 그룹의 리더

작품의 가격에 대하여

작품 금액에 대해서 옥신각신 하는 것보다는 젊을 때 작품을 신문이나 잡지 등에 게재해서 유통해보고 값을 매겨보는 것이 더 낫다. 여러분이 아는 것보다 더 낮고, 더 많은 일을 얻게 될 것이다. 많은 일을 하게 되면서 보수를 더 많이 받게 될 것이다. 결국 자신이 받는 보수의 수준에 대해 파악하게 되고, 여러분 작품을 공급받길 원하는 사람들이 있는 한 계속해서 액수를 올려 받을 수 있게 된다. 의뢰인이 여러분이 요구하는 보수를 지급할 수 없다거나 지금의 보수로는 일이 들어올 수 없다면, 조금 금액을 낮추는 것이 좋다. 간단히 해결할 수 있는 문제다.

여러분의 어린 나이나 적은 경험을 빌미로 싸게 일을 의뢰하려는 고객을 만나는 일은 흔히 있는 일이지만, 여러분이 유능하다면 실력으로 그런 사람들을 떨쳐낼 수 있을 것이다. 작품 하나만으로 인정받는 일은 없다. 인정받을 기회는 평판이 좋은 고객과 타당한 거래의 일을 하게 되면 생겨날 것이다. 지금은 그렇지 않더라도 머지않아 그렇게 될 것이다. 구하면 얻게 될 것이다. 목적, 고객, 미술적 가치 모두가 보수에 영향을 준다.

미술학교에 입학하려 할 때에는 지도 교수가 누군지 신중하게 알아봐야 한다. 현재 특정 분야에서 활약하고 있는 사람에게 가르침을 받을 수 있다면 더할 나위 없이 좋다. 교수가 전에 가르쳤던 학생들은 누가 있는지 알아보자. 만약 학교 측에서 프로로 활동하는 졸업생이 누가 있는지 확실한 정보를 알려준다면 입학을 고려해보아도 좋다. 정보를 알려주지 않는다면, 다른 학교를 찾아본다.

자기 PR

작품 포트폴리오를 준비하는 몇 가지 방법을 알려주겠다. 프로 화가로서 알려지려면 멋지게 완성한 작품 포트폴리오를 준비해야 한다. 앞서 여러분에게 잘 된 작품은 샘플로 남겨두라고 권했었다. 내가 제시한 방법에 얽매일 필요는 없지만 인물화를 그리고 싶다면 그 목적에 맞는 포트폴리오를 준비하는 것이 좋다. 누드화는 사용될 가능성이 거의 없으니 제출하지 않는 것이 좋으며 옷을 입은 인물을 잘 그려 제출해야 한다. 여성을 그린 그림을 한두 장, 남성 또는 남녀를 같이 그린 것을 한 장 제출해보자. 업계에서 선호하는 그림은 어린 아이를 그린 그림이다. 광고용이라면 그림 속 인물이 행복해보이고, 매력적으로 보이도록 그려야 한다.

앞서 말한 것들은 이야기 일러스트에도 적합하지만, 잡지의 경우 개성, 움직임, 극적 요소를 더한 것을 선호한다. 포스터를 그릴 때 가장 중요한 점은 간결하게 그리는 것으로 접근 방법이 달라야 한다. 제출할 것을 혼동해서는 안 된다. 즉, 포스터 또는 광고용 일러스트로 그린 것을 잡지 소설 담당자에게 제출해서는 안 된다는 것이다. 고객의 요구에 부합하는 작품을 제출해야 한다. 아트디렉터는 작품 몇 장만을 본다. 여러분 작품 속 다양한 주제, 표현 방법, 사용한 도구 등이 훌륭하다면 아트디렉터는 여러분의 작품에 주목할 것이다. 만약 아트디렉터에게 20장 정도로 많은 그림들을 보내면 그는 대충 보고 넘길 것이다. 너무 많이 보내지 않도록 한다.

자신을 알리는 가장 좋은 방법은 포트폴리오 사진을 작은 소포에 싸서 주소와 전화번호를 적어 잠재 고객들에게 보내는 것이다. 관심이 있으면 연락이 올 것이다. 나는 내 스튜디오를 차렸을 때 이 방법을 실행에 옮겨본 적이 있다. 미술회사에서 일했던 시기의 작품들을 사진 찍어 보낸 결과, 새로운 고객들을 많이 얻게 되었다.

도서관에서 시작하는 것도 좋다. 도서관에는 해부학, 원근법, 옛 거장들의 작품, 현대 미술과 같은 미술에 관한 양질의 장서들이 많이 있다. 여력이 되면 이들 모두를 구비해놓자. 미술 잡지도 구독해보자. 이런 식으로 책을 접하다보면 소중한 정보를 얻게 될 것이다.

자기 방식으로 그려보자

아무리 내가 인물화에 대해 강조했더라도, 그 외의 주제들도 약간씩은 그려봐야 한다. 동물, 정물, 가구, 인테리어 등 인물을 꾸며주는 부속 주제들이라면 무엇이든 그려보자. 야외에서 스케치를 하거나 채색작업을 하는 것은 색채나 색조 값, 게다가 형태를 보는 눈을 훈련하기에 아주 좋은 방법이다.
채색은 소묘에 도움을 주고 소묘는 채색에 도움을 준다. 이들은 서로 얽히고설켜 둘을 따로 구분하거나 떨어뜨리는 일은 불가능하다. 연필로 칠을 할 수도 있고, 붓으로 그릴 수도 있다.

색을 연습해보기 위해 잡지에서 컬러 사진 몇 장을 발췌해 수채화 물감이나 유화 물감으로 표현해본다. 파스텔을 사용해도 좋다. 크레용과 색연필은 종류가 매우 다양한데, 실제로 사용해보도록 하자.

화가는 앞으로 어떤 일이 맡겨질지 모르는 끊임없이 도전해야 하는 직업이다. 레몬파이에서 마돈나까지 어떤 것을 그려야 할지 모른다. 조명이 비치고 있고 색과 형태가 있는 것이라면 그릴 수 있다. 몇 년 전, 아주 평범한 법랑으로 된 주방용품 광고가 있었다. 평범한 상품을 화가가 아주 강렬하게 표현해서 기억에 남은 것이었다. 햄과 식품을 수채화로 그린 광고도 기억이 난다. 이 광고는 정교하게 그린 영국 수채화에도 뒤지지 않을 만큼 아름다웠다.

정원의 야채들, 꽃병에 장식된 꽃, 낡은 외양간 같은 간단한 것들도 그려봐야 한다. 각각의 소재들은 여러분의 개인적인 감정을 표현해주는 수단이 될지 모른다. 또 미술관에서 전시할 수 있을 만큼 매우 아름다운 소재이기도 하다. 이들은 주변에서 보고, 느끼고, 그릴 수 있는 것들이다. 주변에서 볼 수 있는 소재들은 지금도 존재하고, 먼 훗날에도 존재할 것이다. 빛의 색감은 피부를 표현해주는데, 이는 벨라스케스[1]가 활동하던 시대에도 있었다. 여러분은 그가 살던 시대보다 더 자유로이 자신을 표현할 수 있으며, 싸워야할 미신이나 편견도 적다. 현대 미술에 큰 영향을 준 세잔[2]의 작품 속 사과를 아주 비슷하게 그릴 수도 있는 것이다.

여러분은 코로[3]가 도취해있었던 대기 중의 아지랑이나 이네스[4]를 매혹시켰던 저녁 무렵 황혼을 찾아볼 수 있다. 미술은 불멸의 존재이다. 단지 눈으로 보고, 손과 머리로 표현하기를 기다리고 있는 것이다. 프레더릭 워[5]가 그린 파도는 앞으로도 계속 그려질 것이며, 잊히지 않을 것이다. 여러분은 여태껏 꿈꿔보지 못했던 소재와 지금은 상상도 못했던 주제를 만나게 될지도 모른다. 예전에는 없었던 미술의 새로운 용도가 생길지도 모른다. 우리는 거의 자각하지 못하더라도 인류는 아름다움을 증대시켜나가고 있다. 아름다움의 기준이 어떻게 변화하는지 예를 들자면, 현대 여성과

루벤스[6]가 그린 풍만한 미녀가 나란히 걷고 있다고 상상해보면 된다. 루벤스 작품 속 미인 중 한 명이 바지를 입고 길가를 걷는 모습을 상상하기는 조금 어려울 수도 있겠다. 루벤스의 모델이 현재의 미인대회들에 참가한다면 심사위원들에게 좋은 점수를 받지 못할 것이다.

미술계에서 이루지 못한 모든 것들은 해낼 수 있고, 또 해내야 한다. 나는 우리의 뼈와 근육이 많이 변화하거나, 빛이 변함없이 존재할 것이라 생각한다. 따라서 정확한 규칙은 그대로 남아 있을 것이라 믿는다. 여러분은 자기 신념에 대해 용기를 가져야 하며, 여러분의 그리는 방법이 여러분과 여러분이 살고 있는 시대에서 적합하다는 믿음을 가져야 한다. 여러분의 개성은 항상 소중한 권리가 돼줄 것이며, 따라서 아주 귀하게 여겨야 하는 것이다. 타인에게 배울 수 있는 점은 전부 배워서 자기 것으로 만들자. 그러나 "나는 내 방식이 더 좋아."라는 마음 속 작은 소리를 결코 무시해서는 안 된다.

[1] Velasquez, Diego Rodriguez de Silvay(1599-1660) 스페인 바로크를 대표하는 17세기 유럽회화의 중심인물
[2] Paul Cézanne(1839-1906) 프랑스 대표 화가이자 현대 미술의 아버지라 불리며 빈센트 반 고흐, 폴 고갱과 더불어 후기 인상주의의 대표적인 작가
[3] Jean Baptiste Camille(1796-1875) 프랑스 화가. 뛰어난 풍경화를 많이 남겼으며 대기와 광선 효과에 민감하여 인상파화가의 선구자 역할을 함
[4] George Inness(1825-1894) 미국의 허드슨 강 화파 화가. 풍경화의 음유시인이라 불리며 찬란하고 분위기 있는 풍경화로 유명함
[5] Frederick Judd Waugh(1861-1940) 미국의 풍경화가. 런던에서 삽화를 그렸으며 바다를 2,500점 그려 해양화가로 국제적 명성을 얻음
[6] Peter Paul Rubens(1577-1640) 벨기에 화가. 렘브란트와 함께 바로크 미술을 대표하는 화가

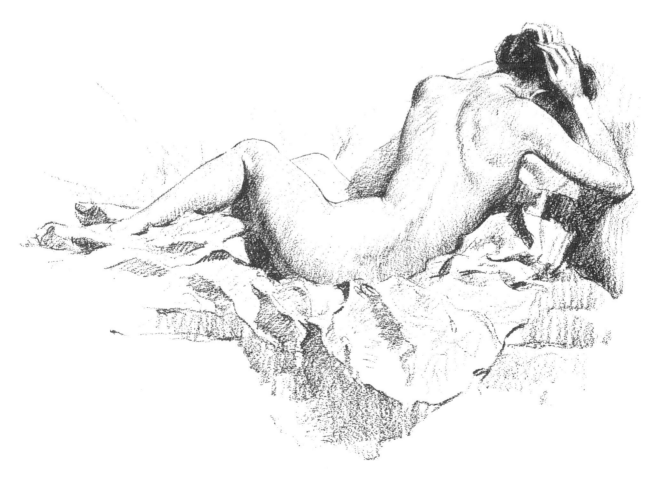

끝맺으며

13

스케치 연습

앤드류 루미스의 일러스트를 따라 그려보자.

이번 챕터에는 인물 일러스트의 대가인 앤드류 루미스의 아름다운 도안들이 수록되어 있다. 페이지 안쪽의 절취선을 따라 손으로 뜯어낼 수 있어 책에서 분리해내 그려볼 수 있도록 되어 있다. 연필이나 펜, 색연필 등 다양한 도구를 이용해서 연하게 인쇄된 회색 윤곽선을 따라 그려보고, 나아가 명암 묘사를 해보거나 채색도 해보자. 다 그린 그림은 액자에 넣거나 포스터처럼 벽에 붙여 장식해보자.

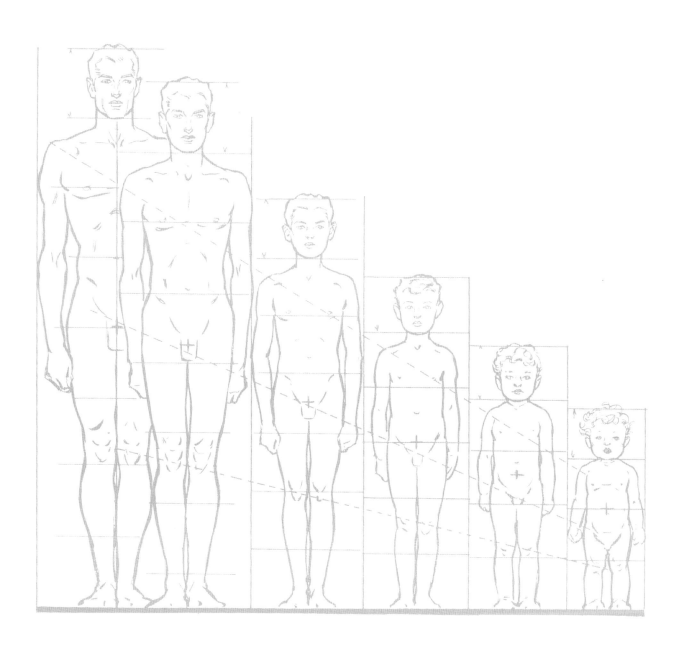

21p 연령별로 본 이상적인 비례

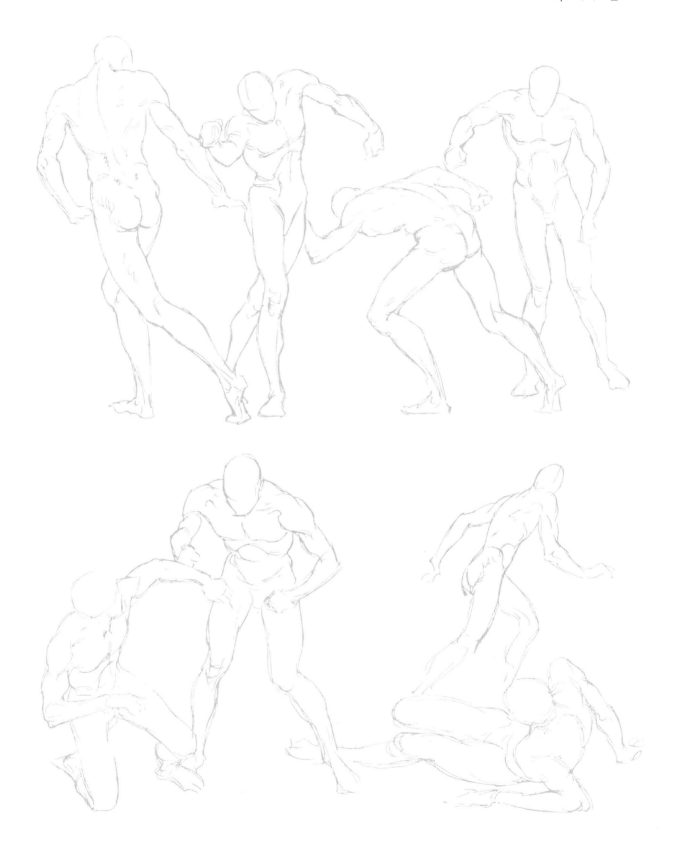

45p 예시그림

76p 주요 명도

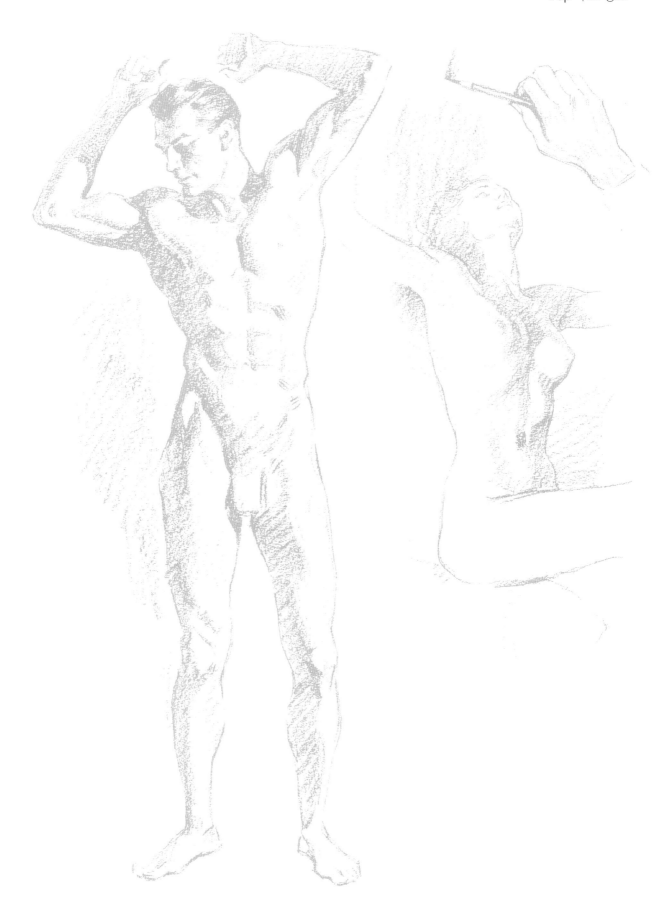

85p 한 쪽 다리에 체중을 실은 포즈

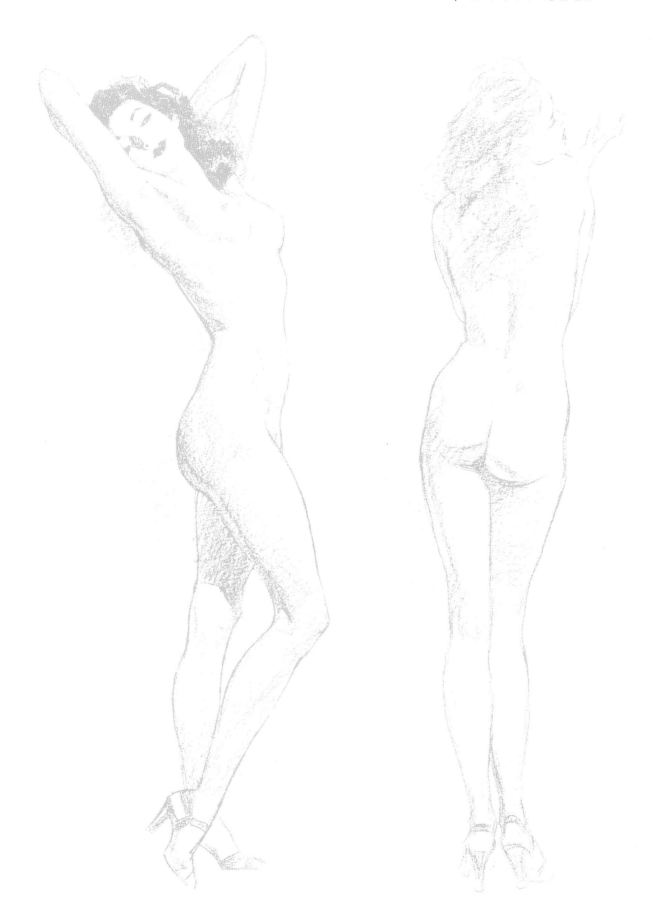

89p 정면에서 비추는 조명

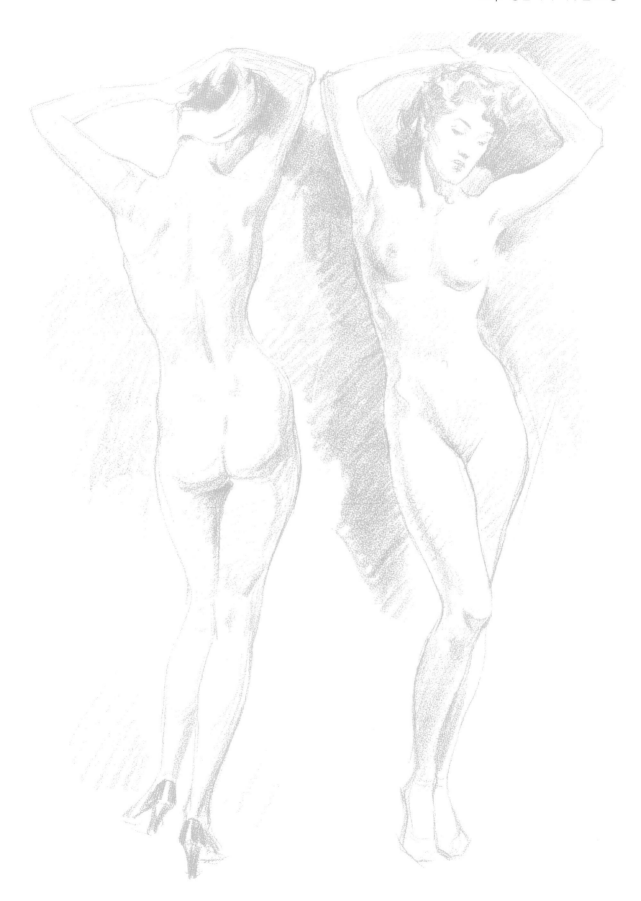

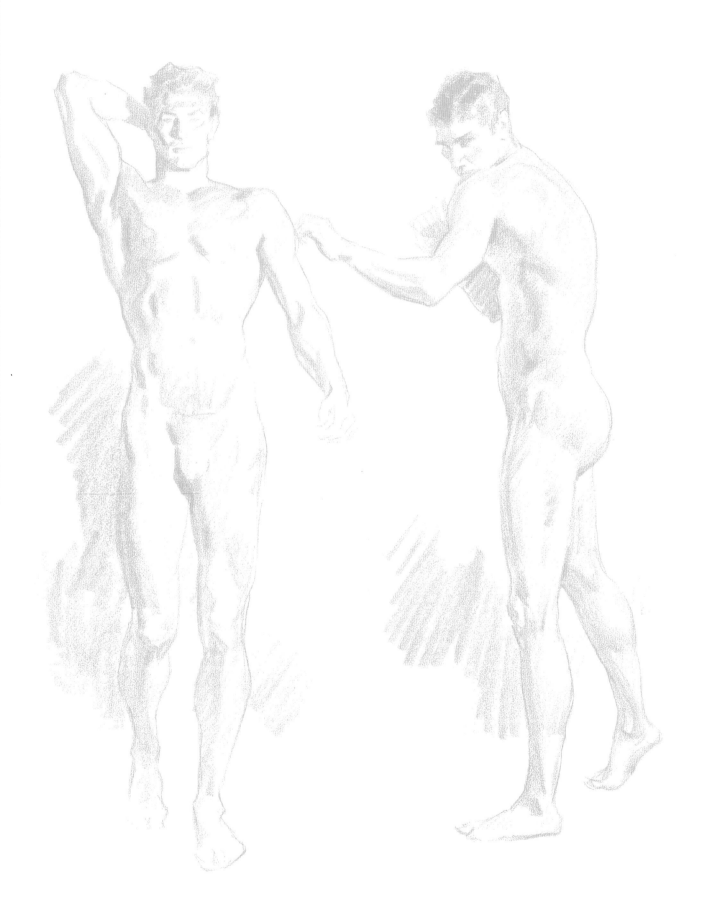

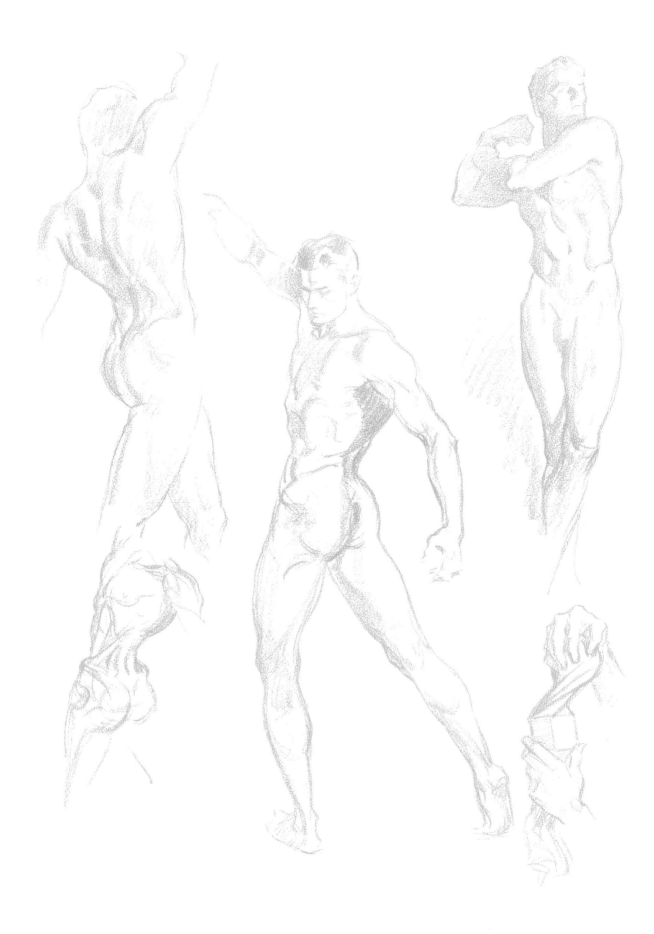

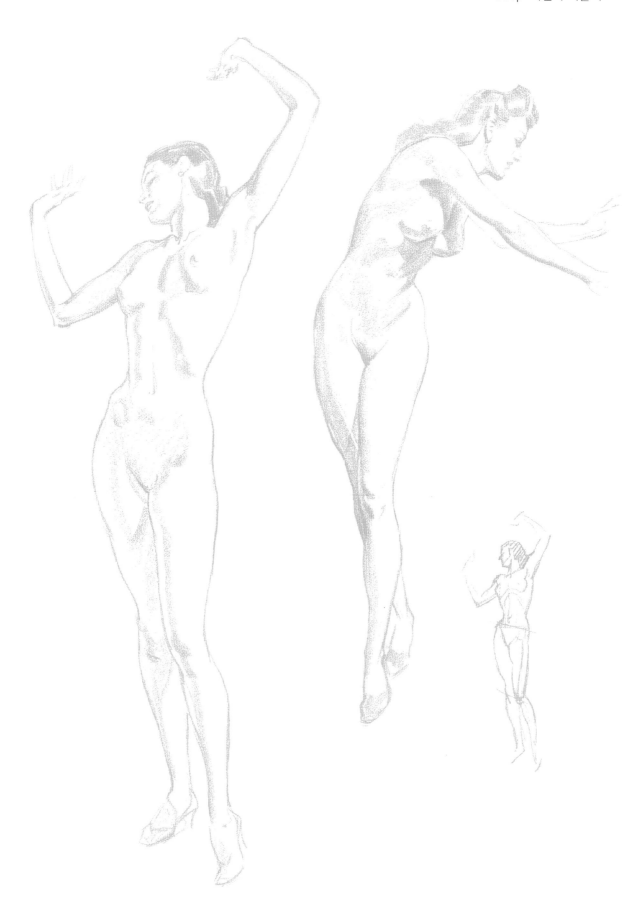

알기쉬운 인물화
©Andrew Loomis, EJONG Publishing Co.

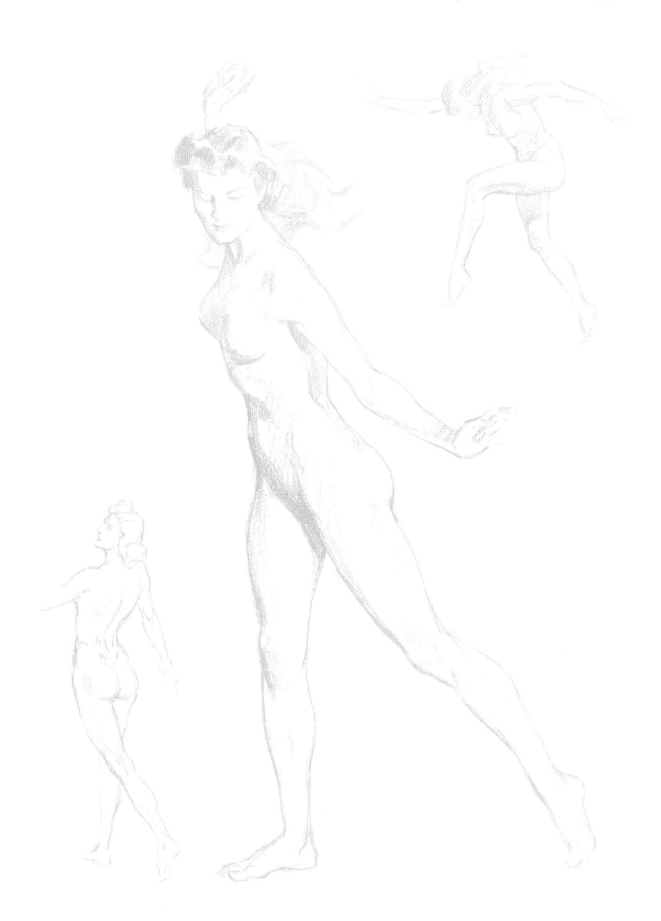

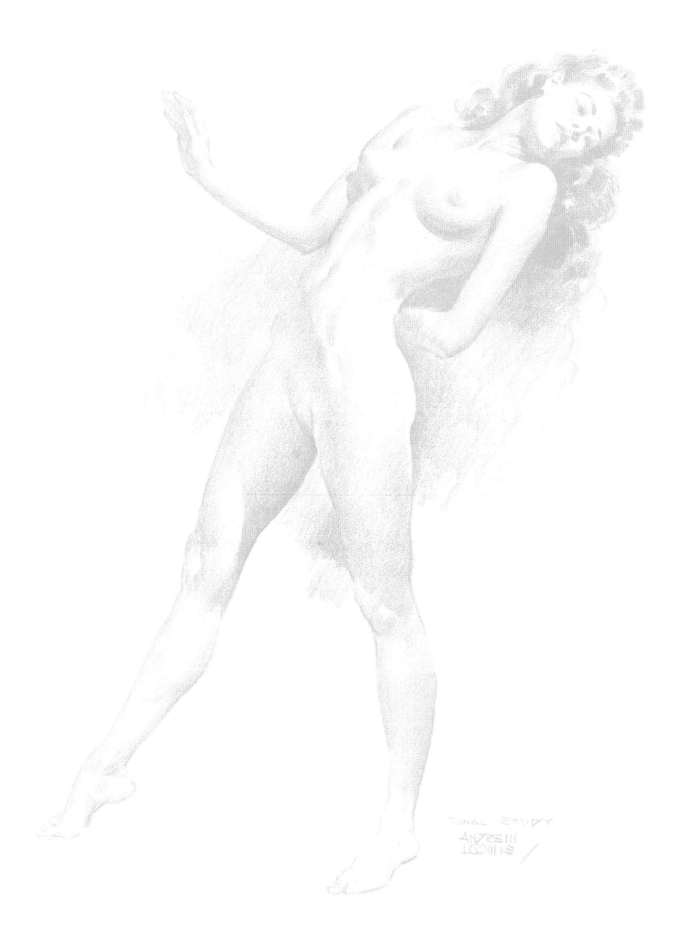

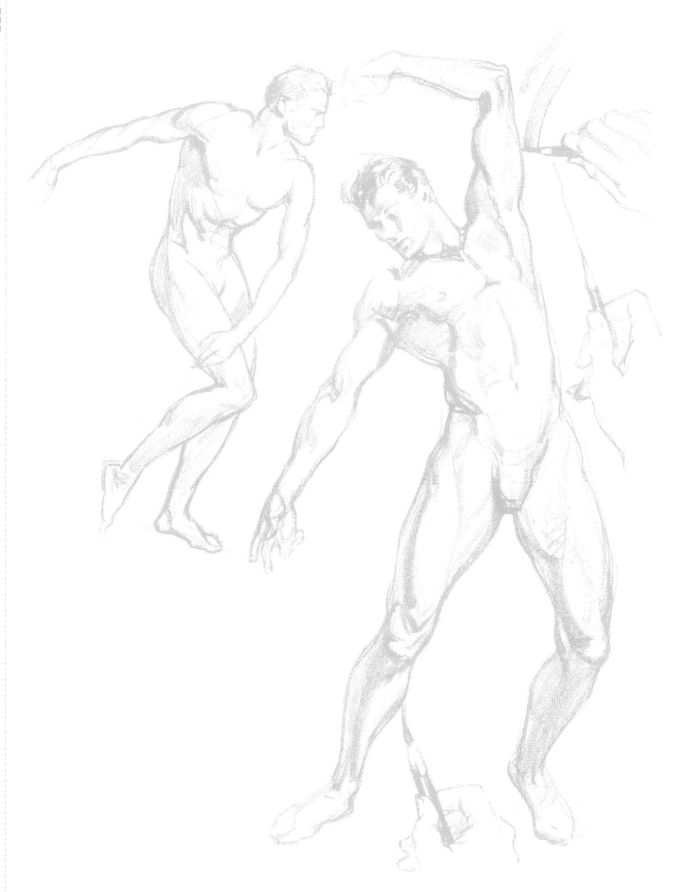

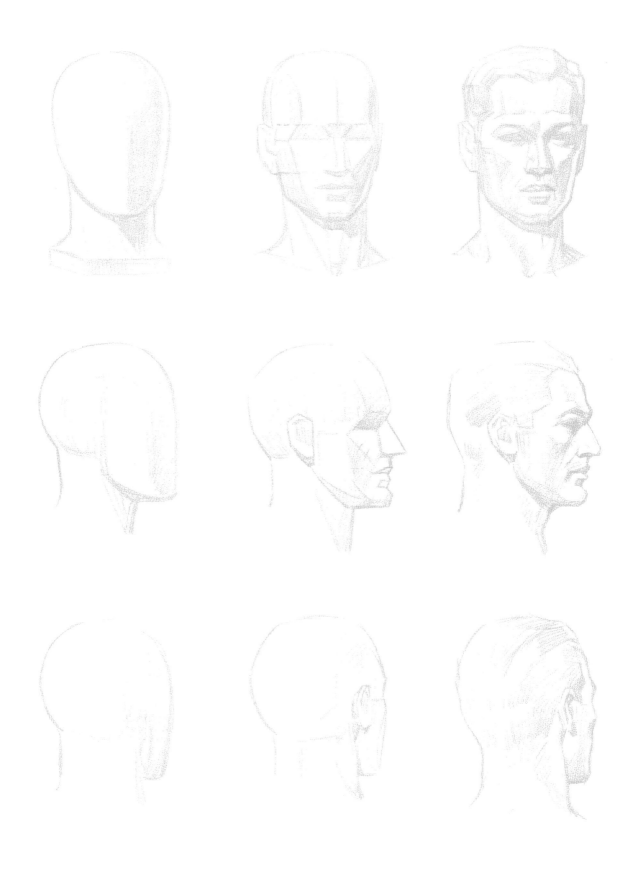

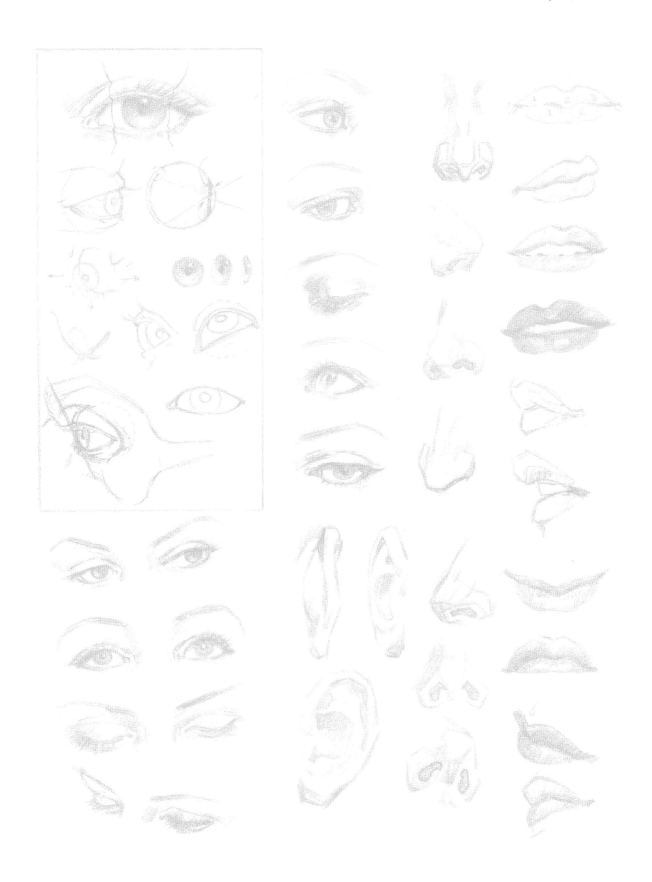

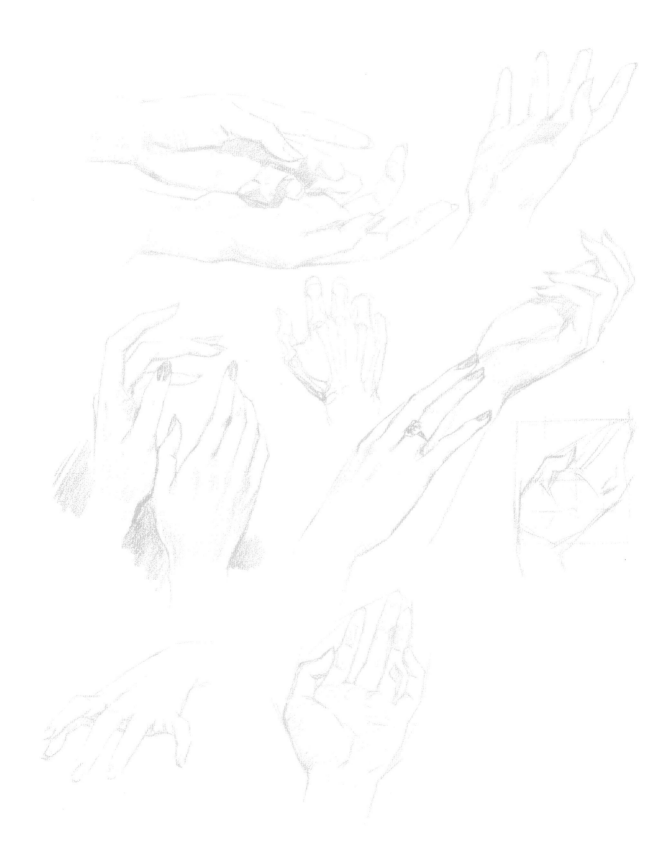

알기쉬운 인물화
©Andrew Loomis, EJONG Publishing Co.

185p 이야기 일러스트 습작

드로잉 시리즈

증보판

더 잘 그리기 위한

인체 해부학 드로잉

조반니 시발디 지음
112쪽 | 210×297mm

다양한 자세와 각도에서 포착한 얼굴과
몸통, 팔다리를 정교하게 그린 드로잉 수백
점과 그에 대한 해부학적 설명, 그리고 인체
의 움직임의 특징을 포착하는 데 도움이 될
조언이 실려 있다.

증보판

더 잘 그리기 위한

손 발 드로잉

조반니 시발디 지음
88쪽 | 210×297mm

손과 발의 해부학적 구조와 그 움직임에
대해 관찰하는 법, 연필, 목탄, 펜과 잉크,
수채화 물감 등을 사용하는 방법과 스케치
하는 방법, 그리고 손발의 움직임을 포착
하는 법에 대해 알려 준다.

인체 데생과 크로키
기초 인물 드로잉

히로타 미노루 지음
136쪽 | 182×257mm

데생의 개념부터 시작해 서있는 자세,
앉은 자세, 누운 자세, 움직이는 자세
누드, 옷 입은 모습 등의 다양한 포즈
자료가 수록되어 있다.

마이클 햄튼의 인체 드로잉
아나토미 & 인체 도형화

마이클 햄튼 지음
240쪽 | 190×254mm

현대 인체 드로잉의 새로운 기준을 정립한
'도형화'의 대가, 마이클 햄튼이 선보이는
제스처, 해부학, 옷주름 표현법.

모든 선을 의미 있게 만드는

스티브 휴스턴의 인체 드로잉

스티브 휴스턴 지음
192쪽 | 216×254mm

디즈니, 드림웍스, 워너브라더스 아티스트들이
배운 설득력과 표현력을 갖춘 인체 드로잉 기법.
미켈란젤로, 로댕, 라파엘로, 시공을 초월한 걸작
에서 드로잉의 해답을 얻는다.

앤드류 루미스 시리즈

미국의 일러스트레이터, 작가 및 미술 강사. 상업적인 작품으로 코카콜라, 켈로그 등 수많은 대형 회사 광고의 일러스트를 담당하고, 코스모폴리탄 등 당대 유명 잡지와 신문에서 활약하기도 했지만, 그가 집필한 미술 교육서로 더욱 이름을 알렸다. 작고한 이후에도 그의 사실적인 작풍은 알렉스 로스, 딕 지오다노, 그리고 스티브 리브 등 수많은 대중 화가들에게 영향을 주고 있다.

* 증보판에는 **따라 그려볼 수 있는 도안**들이 수록되어 있습니다.

증보판

알기쉬운 기초 드로잉

인물화에서부터 정물화, 풍경화까지
드로잉, 기초부터 탄탄히 다지자

증보판

알기쉬운 얼굴과 손 드로잉

잘 그리고 싶지만 은근히 그리기
어려운 얼굴과 손 드로잉 완벽 정복

증보판

알기쉬운 인물화

미술 교육서의 정석
인체의 비례를 아름답게 그리는 방법

증보판

알기쉬운 인물 일러스트

명불허전, 앤드류 루미스의
첫 번째 저서

리커버

알기쉬운 크리에이티브 일러스트

인기있는 일러스트레이터가 알려주는
창의적인 일러스트 제작 노하우

앤드류 루미스의
빈티지 드로잉 컬러링 북

덧그리고 색칠해서 쉽게 완성도 높은
그림을 그릴 수 있습니다!